福建省地方戏曲扶持专项基金项目

木偶戏

晋江布袋

本套丛书由

福建师范大学音乐学院

福建省艺术研究院

福建省民族民间音乐集成办公室

合　编

国家出版基金项目
NATIONAL PUBLICATION FOUNDATION

丛书主编 ◎ 王　州

福 建 省 非 物 质 文 化 遗 产 （ 音 乐 卷 ） 丛 书

木偶戏

（晋江布袋）

主编　王　州　陈天葆

编著　陈天葆　王　州

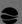

海峡出版发行集团

福建教育出版社

丛书编辑委员会

丛书各册作者名单

总　　序

　　作为中原文化和海洋文化两相交融、两相辉映的福建文化，有着悠久的历史、丰富的遗产。新中国成立尤其是改革开放以来，在各级党委、政府的高度重视和精心组织下，我省文化工作者开展了大规模深入细致的非物质文化遗产资料的调查、搜集、整理工作，为非物质文化遗产的保护和传承打下了坚实的基础。

　　进入 21 世纪，随着我国加入联合国教科文组织《保护非物质文化遗产公约》，国务院办公厅《关于加强我国非物质文化遗产保护工作的意见》和国务院《关于加强文化遗产保护工作的通知》相继发布，我国非物质文化遗产保护工作，进入了一个全新的发展阶段。在认真细致评审的基础上，2006 年 5 月和 2008 年 6 月由国务院公布了我国第一批、第二批国家级非物质文化遗产名录。在全国 1028 个项目中，福建省有 70 个项目榜上有名。福建省人民政府也已公布了两批共计 200 项福建省非物质文化遗产名录，充分展现了福建省非物质文化遗产的丰富多彩，体现了福建人民特有的精神价值、思维方式和艺术创造力。

　　为了进一步推动我省非物质文化遗产资料的保护、传承工作，促进有中国特色社会主义新音乐创作的发展，由福建师范大学、福建省艺术研究院作牵头单位，组织了几十位我省的专家学者，历时三年，编纂了这套"福建省非物质文化遗产（音乐卷）丛书"，以近千万字的篇幅，共 20 余厚册，用谱文并茂的形式，客观、真实、系统、完整地呈现了第一批国家级非物质文化遗产中的 23 个福建音乐类项目的系列资料，成为第一部完整记录我省国家级非物质文化遗产音乐类项目的历史、传承状况、音乐形态特征、乐器和曲谱资料的工具书与教科书。

　　在此谨对编委会、专家学者和出版社的辛勤劳动和贵重成果致以深挚的谢忱和热烈祝贺！愿有更多的非物质文化遗产项目的搜集整理研究成果问世！

<div style="text-align:right">

陈　桦

福建省人大常委会副主任

原中共福建省委常委、福建省人民政府副省长

2017 年 12 月 20 日

</div>

凡　例

　　一、《木偶戏（晋江布袋）》据以校订的底本为《闽南傀儡戏传统曲牌集录》油印本，该集录由陈天葆传承、记录，由福建晋江布袋戏艺术剧团于 1981 年油印。

　　二、各唱腔唱词的校对主要依据"泉州传统戏曲丛书"（以下简称"丛书"）中的同名剧目和曲牌。其中有少量义同词异的情况，均视为艺人即兴创作而保留原样。另有"丛书"未录剧目中的曲牌，除明显为错字、别字作个别改动之外，均按原样收录，作为资料保存。

　　三、曲文中的略笔字、一义多字、俗字、借用字、方言词，均按"丛书"体例统一。

　　括号中的略笔字改为正字，如：割（刘）、枵（夭、饫）、甫（贮）、解围（改为）、细腻（细二）、嘴（口）须、彻彻（忒忒）等。

　　一义两字、三字的，均选择较为规范的正字。如：既（既、见）、袂（袂、袜）、的（的、个）、姿娘（真娘、孜娘、恣娘、姿娘）等。

　　保留部分俗字。如：焘（娶、挈、引、使）、侢（怎）、呾（谈）、刣（宰）、拣（操）、㤉（阵）、個（他们）。

　　保留某些方言借用字。如：卜（要）、障（怎么）、袂（狯）、力（掠、把、将、使）、扑（趴）、乜（什么）、侎（呢）、恶（难）、冥（暝、瞑）、婟（婢、团）、即（"一下"的合音）、拙（那么、这么）、恁（你们）、伊（他）等。

　　保留某些方言借用词。如：查埔（男人）、查某（女人）、敕桃（玩耍）、迢递（特地）、脚川（屁股）、茄字（草袋）、平宜（便宜）等。

　　四、唱腔按管门（宫调）分为：品管小工调（$1=^\flat E$）、品管头尾翘（$1=^\flat A$）和小工调（$1=^\flat E$）转头尾翘（$1=^\flat A$）。

目　　录

一、概　述 ··（1）

（一）历史发展 ··（1）

（二）木偶形象、道具、戏台结构和表演艺术 ·············（4）

（三）演出剧目 ··（10）

（四）音乐特点 ··（11）

二、唱　腔 ··（18）

（一）品管小工调 ···（18）

1. 锣鼓喧天 ··（18）

　　《破天门阵》 杨延郎唱 【锦缠道】

2. 亏得许郎 ··（19）

　　《白蛇传》 白素贞唱 【香柳娘】

3. 父王听说起 ··（21）

　　《三姐下凡》 黄花公主唱 【泣颜回】

4. 自君去后 ··（22）

　　《织锦回文》 苏若兰唱 【带花回】

5. 我哥哥 ··（24）

　　《临潼斗宝》 伍员唱 【江儿水】

6. 叹人生 ··（25）

　　《目连救母》 观音唱 【银瓶儿】

7. 日长人身倦 ··（26）

　　《吕后斩韩》 刘盈唱 【月儿高】

8. 屈顾不辞 ··（27）

　　《火烧赤壁》 刘璋、刘备唱 【好孩儿】

9. 池水如明镜 ··（28）

　　《楚昭复国》 柳妃、潘后唱 【蔷薇花】

10. 姑苏瘟疫 ···（29）

 《白蛇传》 白素贞、小青唱 【石榴花】

11. 谢大王 ···（30）

 《楚汉争锋》 陈平唱 【李子花】

12. 自离家算来 ···（31）

 《李世民游地府》 刘全唱 【忒忒令】

13. 娘子听起（一）···（32）

 《织锦回文》 窦滔唱 【南驻马听】

14. 再伏乾坤 ···（33）

 《子仪拜寿》 李豫唱 【北驻马听】

15. 娘子听起（二）···（35）

 《目连救母》 傅罗卜唱 【叠字驻马听】

16. 念妾身 ···（36）

 《楚汉争锋》 虞妃、项羽唱 【代环着】

17. 见爹你形容 ···（39）

 《五路报仇》 关兴唱 【雁儿落】

18. 宠任阉宦 ···（41）

 《子仪拜寿》 李公弼唱 【黑麻序】

19. 须记得 ···（42）

 《白蛇传》 法海、许仙唱 【红衲袄】

20. 仿佛间 ···（43）

 《吕后斩韩》 刘盈唱 【催拍指】

21. 阵图舒开 ···（44）

 《破天门阵》 赵元侃唱 【驻云飞】

22. 牡丹真可爱 ···（45）

 《包公断案》 金线女唱 【误佳期】

23. 我妈亲 ···（47）

 《子龙巡江》 孙氏唱 【园林好】

24. 得见李郎 ···（48）

 《羚羊锁》 苗郁青唱 【北上小楼】

25. 恨岑彭 ···（49）

 《光武中兴》 陈氏唱 【普天乐】

26. 想韩信 ·· (51)

　　《吕后斩韩》 刘邦唱 【两休休】

27. 姜太公八十 ·· (52)

　　《织锦回文》 窦灵芝唱 【风入松】

28. 数枝头 ·· (53)

　　《子仪拜寿》 琼英唱 【千秋岁】

29. 自沉吟 ·· (54)

　　《岳侯征金》 徽、钦二帝唱 【渔家傲】

30. 离家庭 ·· (56)

　　《子龙巡江》 孙氏唱 【一江风】

31. 未知乜事 ·· (57)

　　《三藏取经》 李德唱 【梧叶儿】

32. 居画堂 ·· (58)

　　《入吴进赘》 赵云唱 【锁南枝】

33. 千里迎医 ·· (59)

　　（暂查无原本） 张仕、吴昪出场唱 【红衲袄】

34. 紧行几步 ·· (60)

　　《吕后斩韩》 刘盈唱 【步步娇】

35. 不辞千里 ·· (62)

　　《白蛇传》 白素贞、小青唱 【步步娇】

36. 读书识理 ·· (63)

　　《刘祯刘祥》 杨淑莲唱 【南四朝元】

37. 南来一江风 ·· (65)

　　《火烧赤壁》 诸葛亮唱 【南江儿水】

38. 天乜阻隔 ·· (66)

　　《目连救母》 傅罗卜唱 【山坡里】

39. 强企阮 ·· (67)

　　《织锦回文》 苏若兰唱 【山坡里羊】

40. 告妈亲 ·· (69)

　　《黄巢试剑》 崔淑女唱 【珠锦袄】

41. 真机触破 ·· (70)

　　《目连救母》 观音唱 【桂枝香】

42. 扶病直入 ···（71）

　　《吕后斩韩》 周昌唱 【大坐泣颜回】

43. 满目干戈 ···（72）

　　《取东西川》 庞统唱 【铧锹儿】

44. 果然仁孝 ···（74）

　　《吕后斩韩》 刘邦唱 【望孤儿】

45. 因风生昏眩 ···（75）

　　《火烧赤壁》 周瑜唱 【醉扶归】

46. 从容寻思 ···（76）

　　《吕后斩韩》 韩信唱 【一盆花】

47. 丈夫哑 ···（77）

　　《目连救母》 乞丐公、乞丐婆唱 【孝顺歌】

48. 光阴催紧 ···（77）

　　《织锦回文》 苏若兰唱 【锦板】

49. 所见可短 ···（82）

　　《子仪拜寿》 郭子仪唱 【出坠（队）子】

50. 长空万里 ···（83）

　　《目连救母》 观音唱 【慢头抱盛】

51. 盼望母真容 ···（83）

　　《目连救母》 傅罗卜唱 【三仙桥】

52. 收鼓卷旗 ···（85）

　　《刘祯刘祥》 蒋灵唱 【北云飞】

53. 人客听说 ···（86）

　　《目连救母》 观音唱 【流水下滩】

54. 奸臣不是 ···（87）

　　《湘子成道》 韩文公唱 【北四朝元】

55. 秋风惨凄 ···（92）

　　《抢卢俊义》 卢俊义唱 【寡北】

56. 我当初 ···（95）

　　《会缘桥》 何有声、吴小四唱 【寡北】

57. 只见树木惨凄 ···（99）

　　《目连救母》 傅罗卜、雷有声唱 【寡北】

4

58. 来到只 ··· （103）

　　《目连救母》 刘世真唱 【北调】

59. 奉圣旨 ··· （106）

　　《仁贵征东》 尉迟恭唱 【北调】

60. 速整衣冠 ··· （115）

　　《云头送子》 七仙女、董永唱 【锦板】

61. 一望楚江山 ·· （126）

　　《临潼斗宝》 伍员唱 【满江红】

62. 告大人 ··· （129）

　　《目连救母》 刘世真、速报司唱 【南北交】

63. 石桥下 ··· （133）

　　《织锦回文》 苏若兰唱 【锦板】

64. 望息怒 ··· （135）

　　《七擒孟获》 祝氏、诸葛亮唱 【锦衣香】

65. 亏伊一身 ··· （136）

　　《织锦回文》 织女唱 【北望吾乡】

66. 做人风流 ··· （138）

　　《目连救母》 张扬、秦福唱 【鱼儿】

67. 素闻先生 ··· （138）

　　《李世民游地府》 西海龙王唱 【彩旗儿】

68. 有心吃得 ··· （139）

　　《目连救母》 良女唱 【童调四边静】

69. 日斜西山 ··· （140）

　　《岳侯征金》 银瓶唱 【麻婆子】

70. 读书畏坐 ··· （141）

　　《刘祯刘祥》 刘祯、草鞋公唱 【北金钱花】

71. 春光明媚 ··· （143）

　　《包拯断案》 张真唱 【玉交枝】

72. 燕双飞 ··· （143）

　　《子仪拜寿》 琼英唱 【北浆水令】

73. 感小姐顾盼 ·· （145）

　　《包拯断案》 张真、金鲤唱 【南浆水令】

5

74. 从细读书 .. （146）

　　《包拯断案》 张真唱 【梁州令】

75. 只为我亲姑 .. （147）

　　《目连救母》 陈孝妇唱 【牌令】

76. 正二三月人迎春 （148）

　　《辕门射戟》 貂蝉唱 【五季歌】

77. 酒醉肉饱 .. （148）

　　《目连救母》 雷有声、张纯佑、良女、世至唱 【泊滚】

78. 提篮采桑 .. （149）

　　《目连救母》 观音唱 【沙淘金】

79. 南无阿弥陀佛 （151）

　　《目连救母》 善才唱 【抱盛】

80. 正更深 .. （152）

　　《春香闷》 春香、婢女唱 【长潮】

81. 书中说 .. （154）

　　《十朋猜》 十朋母唱 【潮调】

82. 锡杖钵盂 .. （155）

　　《三藏取经》 三藏唱 【柳梢青】

83. 相断约 .. （157）

　　《目连救母》 观音唱 【双鸿鹅】

84. 有情人成眷属 （158）

　　《张羽煮海》 琼莲公主、张羽唱 【双闺】

85. 秦桧该斩头项 （159）

　　《岳侯征金》 王能、李直唱 【红绣鞋】

86. 才见绿暗红稀 （160）

　　《吕后斩韩》 戚妃唱 【金乌噪】

87. 得到西天 .. （162）

　　《三藏取经》 三藏唱 【金钱经】

88. 西天一路 .. （162）

　　《三藏取经》 三藏唱 【北猿餐】

89. 泥金书信 .. （164）

　　《十朋猜》 成呀唱 【霓裳】

90. 纸笔墨砚 ……………………………………………………（166）

（暂查无原本） 周桐唱 【望远行】

91. 居住方广寺 …………………………………………………（166）

《三藏取经》 五百尊者唱 【光乍】

92. 赖诸卿协力 …………………………………………………（167）

（暂查无原本） 佚名唱 【童调剔银灯】

93. 筑室傍荒村 …………………………………………………（168）

《目连救母》 傅罗卜唱 【扑灯蛾犯】

94. 作善降百福 …………………………………………………（171）

出仙通用曲 【仙歌】

95. 何不听周昌 …………………………………………………（172）

《吕后斩韩》 刘盈唱 【川拨棹】

96. 脱出北门 ……………………………………………………（173）

《五关斩将》 关羽、糜夫人、甘夫人唱 【叫山泉】

97. 一场好怪异 …………………………………………………（174）

《五路报仇》 陆逊唱 【寄生草】

98. 南海赞 ………………………………………………………（175）

和尚做佛事曲 【南海赞】

99. 来到滑油山岭 ………………………………………………（177）

《目连救母》 刘世真、小鬼唱 【相思引】

100. 十年读书 ……………………………………………………（182）

《织锦回文》 窦灵芝唱 【皂罗袍】

101. 岭路崎斜 ……………………………………………………（183）

《织锦回文》 苏若兰唱 【相思引】

102. 颠又倒 ………………………………………………………（186）

《吕后斩韩》 蒯通唱 【仙花】

103. 若兰节孝 ……………………………………………………（187）

《织锦回文》 织女唱 【四季花】

104. 客店名家 ……………………………………………………（187）

客店婆曲 【梨花】

105. 今旦产下 ……………………………………………………（189）

《织锦回文》 苏若兰唱 【北乌猿悲】

106. 恶保存亡 ···（191）

　《光武中兴》 刘秀唱 【五供养】

107. 八金刚赞 ···（193）

　傅斋公做功德用曲 【八金刚赞】

108. 十不亲 ···（194）

　《目连救母》 乞丐唱 【十不亲】

109. 嗦嗹啰 ···（198）

　《李世民游地府》 李玉英唱 【牵牛歌】

110. 我君相耽置 ···（199）

　（暂查无原本） 佚名唱 【大都会】

111. 可惜一枞 ···（200）

　《包拯断案》 金线女唱 【破阵子慢】

112. 祖代簪缨 ···（200）

　《织锦回文》 窦滔唱 【正慢】

113. 姑妇分开 ···（201）

　《织锦回文》 苏若兰唱 【怨慢】

114. 儿受荣华 ···（201）

　《织锦回文》 苏若兰唱 【吟诗唱】

115. 俯伏佛法 ···（202）

　《目连救母》 傅罗卜唱 【大真言】

116. 千里关山 ···（204）

　《织锦回文》 苏若兰唱 【福马郎】

117. 看你有孝心 ···（206）

　《目连救母》 沙僧、傅罗卜唱 【卖粉郎】

118. 众生醉痴 ···（207）

　《目连救母》 观音唱 【相思引犯】

119. 相公有德量 ···（210）

　《子仪拜寿》 都管唱 【扑灯蛾】

（二）品管小工调转头尾翘 ···（211）

　1. 君去了 ···（211）

　　《仁贵征东》 柳金花唱 【生地狱】

　2. 恨萧何 ···（212）

　　《吕后斩韩》 韩信唱 【死地狱】

3. 朱马得龙骑 ··· （213）

　　《光武中兴》 刘秀唱 【真旗儿】

4. 世上善人 ··· （214）

　　《目连救母》 良女唱 【北江儿水】

（三）头尾翘 ··· （215）

1. 且听劝 ··· （215）

　　《目连救母》 刘贾唱 【罗带儿】

2. 念老身 ··· （216）

　　《入吴进赘》 吴国太、孙权、乔宰公唱 【啄木儿】

3. 多少巨耐 ··· （217）

　　《织锦回文》 杨崇文唱 【出坠子】

4. 母子至情 ··· （218）

　　《三姐下凡》 杨光道唱 【甘州歌】

5. 三江城破 ··· （220）

　　《七擒孟获》 孟获唱 【黄龙滚】

6. 滔百拜（一） ··· （221）

　　《织锦回文》 窦滔唱 【南一封书】

7. 皇叔恁是汉宗亲 ··· （222）

　　《入吴进赘》 吴国太、刘备唱 【眉序】

8. 听我说 ··· （223）

　　《刘祯刘祥》 草鞋公唱 【四犯头】

9. 你将恩爱 ··· （225）

　　《白蛇传》 白素贞唱 【绣停针】

10. 自细枉读 ··· （226）

　　《子仪拜寿》 郭暧唱 【南望吾乡】

11. 逃难江湖 ··· （227）

　　《越跳檀溪》 徐庶唱 【北铧锹儿】

12. 望大人 ··· （229）

　　《包拯断案》 梅敬唱 【五更子】

13. 中年丧妻 ··· （230）

　　《入吴进赘》 刘备唱 【宜春令】

14. 妇事舅姑 ··· （231）

　　《子仪拜寿》 郭暧唱 【集贤宾】

15. 听阮说 ···（233）

　　《三藏取经》 假金玉小姐唱 【森森树】

16. 阮母子 ···（234）

　　《吕后斩韩》 戚妃唱 【太平歌】

17. 见人报 ···（235）

　　《吕后斩韩》 戚妃唱 【太平歌】

18. 三官圣帝 ···（236）

　　《目连救母》 傅罗卜唱 【南下山虎】

19. 做仔拙大 ···（238）

　　《五关斩将》 甘夫人、糜夫人、关公唱 【小桃红】

20. 刘皇叔 ···（239）

　　《入吴进赘》 孙夫人唱 【黄莺儿】

21. 滔百拜（二） ···（241）

　　《织锦回文》 窦滔唱 【一封书】

22. 家筵万倍 ···（242）

　　《织锦回文》 苏若兰唱 【八仙甘州】

23. 机车上 ···（244）

　　《织锦回文》 苏若兰唱 【南乌猿悲】

24. 今旦日通说 ··（246）

　　《李世民游地府》 李世民、魏征、尉迟恭唱 【水车歌】

25. 军师听说起 ··（247）

　　《子龙巡江》 赵云、张飞、诸葛亮唱 【眉滚】

26. 发文书 ···（249）

　　《刘祯刘祥》 蒋灵唱 【缕缕金】

27. 恼窦滔（一） ···（249）

　　《织锦回文》 杨崇文唱 【剔银灯】

28. 枉周瑜 ···（250）

　　《入吴进赘》 诸葛亮、刘备唱 【太师引】

29. 困涪城 ···（252）

　　《取东西川》 刘备唱 【月圆】

30. 威风凛凛 ···（252）

　　《织锦回文》 突厥唱 【地锦】

31. 日头渐上 ·· （253）

　　《目连救母》 观音唱 【北地锦】

32. 悄悄闷恹恹 ·· （254）

　　《吕后斩韩》 韩信唱 【童调地锦】

33. 劝二公 ·· （254）

　　《李世民游地府》 阎王唱 【锦衣香】

34. 真佳婿 ·· （256）

　　《入吴进赘》 吴国太唱 【滴溜子】

35. 心闷莫 ·· （257）

　　《目连救母》 傅罗卜唱 【莲子】

36. 兄弟结义 ··· （257）

　　《五关斩将》 关羽唱 【女冠子】

37. 走马共射弓 ·· （258）

　　《吕后斩韩》 刘盈唱 【赏宫花】

38. 满面霜风 ··· （259）

　　《织锦回文》 苏若兰唱 【福马金钱花】

39. 灯花开 ·· （263）

　　《黄巢试剑》 文石、崔淑女唱 【长滚】

40. 情人去值处 ·· （264）

　　《织锦回文》 苏若兰唱 【柳摇金】

41. 一声嘱咐 ··· （266）

　　《三姐下凡》 黄花公主唱 【盛葫芦】

42. 儿夫出去 ··· （267）

　　《目连救母》 良女、雷有声唱 【北下山虎】

43. 自离家乡 ··· （270）

　　《目连救母》 傅罗卜唱 【大迓鼓】

44. 终日心头 ··· （271）

　　《抢卢俊义》 宋江唱 【雁影】

45. 自君一去 ··· （272）

　　《织锦回文》 苏若兰唱 【雁过滩】

46. 夫为功名 ··· （273）

　　《织锦回文》 苏若兰唱 【南倒拖船】

47. 姐姐一去 ……………………………………………………………（274）

　　《白蛇传》 小青唱 【北倒拖船】

48. 刘备当时 ……………………………………………………………（275）

　　《火烧赤壁》 周瑜唱 【风险才】

49. 我君只去 ……………………………………………………………（276）

　　《水淹七军》 孟氏、庞德唱 【蚵蟹】

50. 滩头流水 ……………………………………………………………（277）

　　《织锦回文》 李文超唱 【地锦当】

51. 学成武艺 ……………………………………………………………（277）

　　《织锦回文》 窦灵芝唱 【童调地锦当】

52. 叵耐楚子无理 ………………………………………………………（278）

　　《楚昭复国》 姬光唱 【好姐姐】

53. 得见我子 ……………………………………………………………（279）

　　《目连救母》 刘世真唱 【四边静】

54. 庞能明 ………………………………………………………………（280）

　　《水淹七军》 于禁唱 【莲子】

55. 无端祸 ………………………………………………………………（280）

　　《临潼斗宝》 伍员唱 【五更子】

56. 前日相议 ……………………………………………………………（281）

　　《取东西川》 曹洪唱 【女冠子】

57. 轻装背剑 ……………………………………………………………（282）

　　《白蛇传》 白素贞唱 【金钱花】

58. 苦苦痛痛 ……………………………………………………………（282）

　　《楚汉争锋》 虞妃、项羽唱 【玉交枝】

59. 二十年来（一）………………………………………………………（285）

　　《楚汉争锋》 韩信唱 【鹊踏枝】

60. 大慈悲 ………………………………………………………………（285）

　　《三藏取经》 黑虎王唱 【㑇㑇令】

61. 数千喽啰 ……………………………………………………………（286）

　　《刘祯刘祥》 孙恩、喽啰唱 【包子令】

62. 笑张郃 ………………………………………………………………（287）

　　《取东西川》 韩浩、夏侯尚唱 【缕缕金】

63. 失却雁行 ……………………………………………………………（288）

　　《五关斩将》 关羽唱 【盛葫芦】

64. 恼窦滔（二）···（289）
　　《织锦回文》 杨崇文唱 【剔银灯】

65. 念奴婢···（290）
　　《吕后斩韩》 谢清远唱 【北一封书】

66. 军师言···（291）
　　《取东西川》 黄忠、严颜唱 【秋夜】

67. 说着昏君···（292）
　　《光武中兴》 马武唱 【柳梢青】

68. 心急如火···（293）
　　《临潼斗宝》 伍通唱 【抱肚】

69. 惊胆破···（295）
　　《岳侯征金》 金兀术唱 【夜夜月】

70. 稽　首···（296）
　　《目连救母》 傅罗卜唱 【三稽首】

71. 二十年来（二）···（297）
　　《目连救母》 良女唱 【抱盛叠】

72. 五色旗···（298）
　　《火烧赤壁》 诸葛亮唱 【笑和尚】

73. 惊得我魄散魂飞···（298）
　　《目连救母》 傅罗卜、雷有声、张纯佑唱 【芍药】

74. 锣鼓声势猛···（300）
　　《三出祁山》 张郃唱 【太平歌】

75. 夫妻百年···（301）
　　《入吴进赘》 刘备、诸葛亮唱 【美人慢】

76. 统领三军···（301）
　　元帅点将唱 【得胜慢】

77. 手足至情···（302）
　　《吕后斩韩》 刘盈唱 【赚慢】

78. 碧油潭中···（302）
　　《包拯断案》 金鲤唱 【大山慢】

三、人物介绍···（303）
　　李伯芬

一、概　述

（一）历史发展

晋江布袋木偶戏，亦称为掌中傀儡、南派布袋戏，是流布于福建省晋江市及周边地区的泉州、石狮、南安、安溪、德化、永春、惠安，以及厦门的同安、漳州的漳浦等地的一种布袋木偶戏。

"布袋戏"的名称来源，是因为掌中偶人的形象构造必须具有布内套，俗称为"人仔腹"，以布内套连缀头部及四肢，外着戏服，演员的手掌即活动在这个布内套之中，利用布内套的拉扯、张弛来做出掌中偶人的动作身段。布袋指的就是这个布内套，并且掌中戏班的全部行头用一口袋子就能装下，不用戏箱，便于流动演出，故被称为"布袋戏"。由于晋江布袋木偶戏以泉腔演唱戏文，区别于唱北调的漳州北派布袋戏，所以也称"南派布袋戏"。

布袋戏因其木偶形体较小，头部连在布袋上，艺人手掌由下而上伸入布袋操纵木偶，食指托头，拇指和其他三指分别伸入左右两臂，手掌为身，手掌和指头起着十分重要的作用。所以布袋戏也称掌中戏、指头木偶，布袋戏班社也称为掌中班。

晋朝王嘉《拾遗记》已有关于布袋木偶戏的记载："（周成王）七年。南陲之南，有扶娄之国。其人善能机巧变化，易形改服，大则兴云起雾，小则入于纤毫之中。缀金玉毛羽为衣裳。能吐云喷火，鼓腹则如雷霆之声。或化为犀、象、狮子、龙、蛇、犬、马之状。或变为虎、兕，口中生人，备百戏之乐，宛转屈曲于指掌间。人形或长数分，或复数寸，神怪歘忽，衒丽于时。乐府皆传此伎，至末代犹学焉，得粗亡精，代代不绝，故俗谓之婆候伎，则扶娄之音，讹替至今。"①

由此记载可知，周成王七年就已有"宛转屈曲于指掌间"的"掌中戏"（布袋木偶戏），表演生动逼真，变化丰富，并且在晋代仍然传承。

五代时期谭峭《化书》曰："夫蠛蠓之虫，孕螟蛉之子，传其情，交其精，混其气，和其神。随物大小，俱得其真。蠢动无定情，万物无定形。小人由是知马可使之飞，鱼可使之驰，土木偶可使之有知，婴儿似乳母，斯道不远矣"，"观傀儡之假而不自疑，嗟朋友之逝而不自悲，贤与愚莫知，唯抱纯白、养太玄者，不入其机。"②

①［晋］王嘉撰，［梁］萧绮录：《拾遗记》，中华书局 1981 年版，第 53 页。
②［五代］谭峭撰，丁祯彦、李似珍点校：《化书》，中华书局 1996 年版，第 23—25 页。

谭峭为泉州人,生卒年不详,但在陆游《南唐书》卷十七中有"闽王王昶尊事之"[①]的记载,由此可以推断谭峭大约活跃于公元 11 世纪上半叶。可见,当时的泉州一带已有"土木偶""傀儡"等艺术形式。

宋代刘克庄《己未元日》吟咏道:"久向优场脱戏衫,亦无布袋杖头担。"[②]刘克庄为莆田人,生于 1187 年,卒于 1269 年,该吟咏说明了当时(己未,1259)泉郡所辖之兴化地方已有布袋戏演出。

明中叶至清末是南派布袋戏兴起发展时期。据晋江民间传说,明代嘉靖年间,秀才梁炳麟屡考不第,一日,偕友至九鲤仙公庙卜梦,仙公执其手,题曰:"功名在掌中。"仙公庙长老为其断梦,认为"功名在掌握之中",可以赴考,今科必中无疑。梁炳麟再次赴考,仍然名落孙山,流落街头说书,碍于面子,便采用"隔帘表古"。一位提线木偶师傅听他说书,建议他手托偶人边说边做表情动作,并授之以线偶表演技艺,成了"有表演的说书",于是声名大振,被人誉为"戏状元",梁生忆起当年梦中所题"功名在掌中",原来是功名在掌中艺术之中。此传说的事实已不可考,但是,明代嘉靖年间的梨园戏正值兴盛期,晋江布袋戏确曾接受过梨园戏的影响。当时的晋江具备布袋戏兴起的客观文化环境,从布袋戏的傀儡调唱腔和表演艺术风格接受过提线木偶戏的影响;从明代嘉靖(1522—1566)、隆庆(1567—1572)、万历(1573—1619)年间,晋江文人李卓吾、李九我关注戏曲艺术,参与戏曲评点的这些史实看,梁炳麟加盟布袋戏也是顺理成章的。因此,对以上传说的可信度都是一种支持。[③]

晋江提线木偶戏剧团名老艺人陈天葆提供的木偶戏戏神的传说,也可以作为探讨布袋戏史的参考。因为泉州提线木偶戏班、布袋戏班、梨园戏班,都供奉田都元帅为戏神,俗称相公爷。该故事以唐明皇年间浙江杭州铁板桥为背景,以苏姓小姐未婚而孕、生育、弃婴为线索,引出雷家拣到男婴,取名雷海青,极富音乐天才,以琵琶撞击安禄山,战场上助郭子仪平定安史之乱的传奇故事。从艺人口头传说,晋江布袋戏由杭州传来,以及这一戏神信仰与杭州的关系,似可推断,晋江布袋戏的兴起,当与杭州傀儡戏的影响有关,至少是互相影响,互相促进,互为因果。清代光绪年间,浙江俞樾《茶香室丛钞》曰:"国朝汪鹏《袖海编》云:'习梨园者共构相公庙,自闽人始。旧说为雷海青而祀,去雨存田,称田相公。'此虽不可考,然以海青之忠,庙食固宜,伶人祖之,亦不为谬也。"[④]据俞樾判断,这种"伶人祖之"的信仰习俗,乃始于闽人。

清代,李斗《扬州画舫录》留下有关布袋戏的记录:"围布作房,支以一木,以五指运三

①〔宋〕陆游:《南唐书》,转引自〔五代〕谭峭撰,丁祯彦、李似珍点校《化书》,中华书局 1996 年版,第 94 页。

②〔宋〕刘克庄:《后村大全集》。

③沈继生:《晋江南派掌中木偶谭概》,海峡文艺出版社 1998 年版,第 4、5 页。

④〔清〕俞樾:《茶香室丛钞》。

寸傀儡，金鼓喧阗，词白则用叫颡子，均一人为之，谓之肩担戏。"①清乾隆刊本《晋江县志》卷七十二"风俗志"载："木头戏俗名傀儡，近复有掌中弄巧，俗名布袋戏。"②由此可见，布袋戏当时已经相当盛行，故被载入史志。据《中国木偶艺术》"台湾省木偶艺术"记载，台湾布袋戏是由福建泉州传入，传入时间为清代乾隆中叶③。梁炳麟"有表演的说书"的故事在台湾地区也广为流传。连横《台湾通史》卷二十三"风俗志"说："掌中班，削木为人，以手演之，事多稗史，与说书同。"④这应当是布袋戏脱胎于"有表演的说书"的反映。

根据沈继生的调查所得⑤，泉州地区的布袋戏最早班社，可以推溯至明代天启（1621—1627）年间，永春县太平村李顺父子的布袋戏班；其次，是清代乾隆（1736—1795）初，惠安东园的记师、智师（其名字不详，当地习惯，以名字中的一个字后接师傅的"师"为尊称）；再次，为清代嘉庆三年（1798），晋江安海东石镇潘径村李克茶的金永成班。与李克茶并列为晋江四大名班的还有：衙口林埔以李设为班主的玉兴班、永宁以董泉为班主的永兴班、蚶江以林栏为班主的黑北升班。清代同治（1862—1874）、光绪（1875—1908）年间，泉州布袋戏最著名的是"五虎班"，以"五金"（金、银、铜、铁、锡）定排名次序：金班是猪师（称金猪），银班是狗师（称银狗），铜班是何象，铁班是王鸡，锡班是陈豹。台湾鹿港布袋戏班的算师师承于金猪，万华龙凤阁的陈婆师承于银狗，台北金泉班康泉师承于何象。清末民初，泉州布袋戏舞台上有"六才子"：泉州的猪师、晋江的李绳煌、南安的桐师、惠安的马宝师、同安的梭师等。据说，当时的泉州府五县，酬神演戏，相习成风，形成了不少"戏墟"，酬神所雇戏班之首选也是布袋戏。近代以来，晋江布袋木偶戏的著名班社是晋江安海镇潘径李姓的金永成班，著名艺人李克茶、李荣宗、李伯芬即出于此班。其传承谱系如下表⑥：

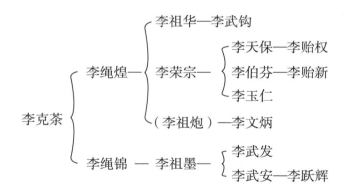

① ［清］李斗：《扬州画舫录》。
② 清乾隆刊本《晋江县志·卷七十二·风俗志》。
③ 刘霁：《中国木偶艺术》，中国世界语出版社1993年版，第21页。
④ 连横：《台湾通史》，华东师范大学出版社2006年版。
⑤ 沈继生：《晋江南派掌中木偶谭概》，海峡文艺出版社1998年版，第8、9页。
⑥ 沈继生：《晋江南派掌中木偶谭概》，海峡文艺出版社1998年版，第13页。

（二）木偶形象、道具、戏台结构和表演艺术

1. 木偶形象

晋江布袋木偶戏的木偶形象由头、四肢、服装、冠盔四个部分构成。

（1）木偶头

木偶头是木偶形象的核心。晋江布袋木偶戏传统的木偶头形象，如果按行当分，主要有生、旦、北、杂。其中，"北"是净角；"杂"以丑角为主，此外，还有末、神道、精怪及动物等。沈继生将晋江布袋木偶戏的木偶头像分为六类、230多种，其具体名称如下。

①生类

生仔、吊眉生仔、金面生、金面文生、三目生、和尚生、金髻生仔、金髻武生、笑面生、武生、圆目武生、石柱、须文、吊眉文、武须文、圆目须文、尖嘴武生黔文。

②旦类

老却（媒婆）、柴髻老却、老妇、柴髻老妇、放尾髻老妇、金面旦、花面旦、观音髻旦、八结髻旦、中髻旦、面干髻旦、圆面旦、开面旦、笑面旦、粗脚髻旦、三仙姑、肥奸旦、齐眉旦、大头旦、怯视旦、毒旦、髻尾旦、黔旦、笑齿时装旦、双髻时装旦、齐眉双髻旦、双髻旦、中蝶旦、双蝶旦、女扮。

③花面类（即北或净角）

红大花、红花仔、黑大花、黑花仔、青大花、青花仔、文目黑大花、文目黑花仔、文目红大花、文目红花仔、王不昭、李克用、黑短须、红短须、青短须、郑恩仔、典韦、老关、红花关、花关仔、黔须包、包公、包仔、薛刚、呼延德、黑花白须、黑花笑、花面雷、黑面雷、雷公、黔须阔、黑阔、红阔、关公、桃关仔、红大北、红北仔、黑大北、黑北仔、青大北、青北仔、桃大北、桃北仔、白大北、白北仔、白须红大北、白须黑大北、程咬金、红咬金、黔须咬金、白须咬金、出牙红大北、出牙红北仔、出牙黑大北、出牙黑北仔、出牙青大北、出牙青北仔、出牙桃大北、出牙桃北仔、出牙白大北、出牙白北仔、文目红大北、文目红北仔、文目黑大北、文目黑北仔、文目青大北、文目青北仔、文目桃大北、文目桃北仔、鲁智深。

④杂角类（以丑角为主）

肥和尚、老和尚、和尚仔、奸和尚、小沙弥、老监、老人像、笑齿大头、大头、白番仔、桃番仔、笑齿黑、浮肿、红贼仔、缺嘴、臭头、白奸、奸仔、短须奸、黔奸、白须奸、文奸仔、文目奸、文目黔奸、文目白黔奸、大笑、小笑、文小笑、徐良、胡为、白阔、杀首、吐目意、肥慈头、凹目人像、活舌人像、三花仔、小却、斜目、黑散。

⑤神道类

田都元帅、如来佛、戴帽龙王、东海龙王、西海龙王、南海龙王、北海龙王、活舌龙王、大头仙、金髻孙悟空、金箍孙悟空、猪八戒、杨戬、财神、花面童、花童、圆目黑花童、圆目红花童、圆目桃花童、杨任、罗宣、龙须虎、陈奇、高友乾、羽翼仙、郑伦、金吒、木吒、

哪吒、姚少司、花平、花面无常、戴帽无常、灵官头、仙头、金髫须文、济癫、闻太师、金髫村须公、村须公、海潮老人、黑阔仙、老外仙、黪文仙、金髫花童、怪头仙、野仙、国老、土地。

⑥精怪类

牛头、马面、猴头、狮精、虎精、狼精、熊精、狐狸精、熊公、熊母、四头八臂、三头六臂吕岳、三头殷蛟、三目殷洪、活眼白骨精、黑金刚、红金刚、青金刚、桃金刚、黑魁、红魁、青魁、桃魁、黄魁、黑怪头、红怪头、青怪头、桃怪头、黑蛇怪、青蛇怪、蜈蚣精、田螺姑娘。

在头型分类的基础上，又把头像分为面、目、眉、鼻、口五个部位，各个部位整理出若干基本式样，主要有：

面——马面、国字面、田字面、目字面、满月面、鹅蛋面、瓜子面、橄榄面；

目——蚂蚱眼、杏核眼、铜铃眼、三角眼、凤眼、鼠眼、蜂眼、猴眼、羊眼、斜白眼；

眉——通梢眉、大刀眉、寿眉、裁刀眉、扫帚眉、蝌蚪眉、蚊子眉、蛾眉、柳叶眉；

鼻——悬胆鼻、狮子鼻、马鞍鼻、桥形鼻、朝天鼻、烟筒鼻、蒜苗鼻、鹰嘴鼻、猪鼻；

口——水红菱口、樱桃口、杏仁口、弯弓口、鲤鱼口、猪哥口。

在以上类型、式样基础上，按照人物特点、爱憎褒贬和生活体验进行灵活运用，巧妙组合，创造出变化无穷、栩栩如生的各种形象。

（2）四肢

四肢即双手和双脚。手主要分成两类：一类是用整块小木头雕成握拳状，中间挖一个洞，以插刀枪柄，这类手型适用于武打角色；另一类由两片组成，一片是手掌连大拇指，另一片是其他四指均用小木头刻成，中间用铜线穿起来，这样可以开合活动，便于拿物放物。要做特技的手的制作则更为精巧。木偶的脚是按照人物所穿的鞋式雕刻的，上端缝在用绸布包棉花做成的腿上。要做特技的脚则根据需要特制。

（3）服装

布袋戏的偶人服装具有明确剧中人物身份，暗示人物性格特征，传递角色情绪信息的功能。大致可分文服、武服两大类。

文服中又可细分为生服八小类、旦服七小类。

①生服

蟒袍（又称为"通"），指的是帝王大臣的礼服。常以服色来定职品的高低。皇帝黄袍，大臣红袍、皇亲赭袍、忠臣蓝袍、耿直之臣黑袍。全金全银纹饰。五种颜色合称为"五通"。

官服，最大的特征是前、后片有"补"（即绣补）。按官品的高低不同，所绣的动物图案也不同。大体上分为仙鹤、锦鸡、孔雀、云鹰、白鹭等级别。绣作工艺分为手绣与机绣两种。

员外服，穿素头架（即生褶）加贴背。

生仔服，即衮。王孙公子色尚红。

道袍（八卦衣）、袈裟衣。道士、和尚服之。

英勇衣，此服的前、后片正中镶上"勇"字，士卒服之。

罪衣，带裙，犯人服之。

旗牌服，衙役服之。

②旦服

宫衣，公主服之。

夫人帔，官家夫人服之。

小姐帔，未出阁之千金小姐服之。

婳衣，袄裤、短褂。

老旦、青衣，袄裙，服饰颜色偏深。

女丑服，居多用清装。常穿大裾衫（镶边）、大红袄，配上黑裤或黑裙。

女战衣。

武服，又称为"甲"（即京戏中的"靠"），因其式样仿古代的铠甲而得名。武服的特点是，前片正中绣有狮、虎、豹、熊、龙（文服中皇帝服所绣的龙是五爪的，武服中蟒甲上所绣的龙是四爪的，以示等级的分别）几种动物图案。服色有黄、红、青、黑、白之分，合称为"五甲"。适合"大靠戏"穿用。一般武士所穿的是袍仔（又叫箭衣），没有绣兽，只绣花纹，多用素色缎料。

（4）冠盔

冠盔俗称头戴，即帽冠，其形式可分为软、硬两种：

软式帽冠，称为巾，或叫"帙头"，可分为素色与绣图案两类。例如文生戴文生巾，书生戴解元巾，老生戴汉文巾，员外戴蝴蝶巾，武生戴武生巾、三龙巾，皇帝居室的便帽戴软帝巾，英雄戴斧头巾、三角巾、斜边巾，道人戴七星巾（北斗巾）、太极巾，文丑戴笑生巾。

硬式帽冠，称为盔。皇帝戴帝盔，列国帝王戴平天冠（或称锦盔），太子戴太子冠，元帅戴帅盔，老臣戴谷老朝（黑色），诸侯戴侯盔。文官头盔有相貌、金貂、红四角翅、蓝四角翅、尖翅、圆翅诸式。武官头盔是：大将军戴九龙盔、南战盔、北战盔；普通武将戴狮头盔、虎呐盔、刀盔、尾盔；中军戴中军盔，番帅戴番帅盔，番将戴八面雷番盔。旦角的帽冠是：王妃戴大凤冠（七凤），贵夫人戴小凤冠（五凤）、珠冠。杂角的帽冠有：关羽戴关公盔，二郎神戴二郎盔，太监戴监帽，丑角戴歪边帽、时迁帽。

在布袋戏班社中，旧时有一条规矩："宁穿破，不穿错。"因此，对于不同身份、地位、性格的人物的服装、帽冠是十分注意严守规矩的。

2. 道具

布袋戏舞台上所用的道具，大致可以分为五类。

（1）生活用具：桌、椅、床、帐、车、船、脸盆、水桶、扫帚、包袱、茶瓶、茶杯、酒壶、酒杯、伞、扇、眼镜、旱烟杆（袋）、手杖、烛台、拂尘、马鞭、算盘、船桨、车轮等。

值得注意的是，布袋戏舞台上所用的桌与椅，已不仅是实用性的实物，而且是一种虚拟性、象征性的道具，例如：桌子可以代表高出平地的山丘、桥梁、楼台。椅子可以代表门、墙、机关，甚至代表能走动的车、船。从写意性观之，它似乎已是一种"神物"了。于是，舞台上的桌要穿桌裙，椅要穿椅帔。

（2）供神用道具：香炉、拶板、禅杖、签筒、令箭、相公爷、孩儿仔、小木鱼、八卦、龟壳、铜钱等。

（3）书写用具：笔、墨、砚、笔架、印台、琴、棋、书、画、圣旨、公文袋等。

（4）武器、刑具：武器有刀、枪、剑、戟、靶、矛、盾、斧、锤、铜、杵、镖、环、扒、鞭、凿、弓箭等。刑具有拶指、夹、手铐、脚镣、罪架、脚板、棍、竹板、竹杯等。

（5）旗：令旗、斩旗、龙虎旗。旗巾中还有一种五彩布，设有黄、红、绿、白、黑五种颜色。它也是一种虚拟性、象征性的道具。舞动黄色布代表金光，为神仙所用。舞动红色布代表火焰。舞动绿色和白色布代表水。舞动黑色布代表有秽物或危险信号。如果五种色布一起舞动则代表出现云霞、彩虹。

3. 戏台结构

晋江布袋木偶戏的戏台，俗称戏棚。按时代的不同，主要有两种：传统戏台和立式戏台。

（1）传统戏台

李家班早期所用的戏台，是牌楼式的彩楼。以优质木材架设、雕制而成。它的形制是，宽三尺五寸，高四尺，深一尺五寸。整个构造由三个部件组成：一为上盖（或称顶棚），一为底座（或称下棚），一为四根柱子和后屏。最前头有一对龙柱，上雕攀柱龙，精雕细刻，油漆安金。前柱稍后有堂柱一对，支撑上盖。中门两侧为"交关屏"（或称加官屏），形成三上开间，"加官屏"的东、西侧设有左右门，门楣书有"出将""入相"字样。中门匾额书戏班的班名。顶棚还有楼座，设有左、中、右三门，与堂座的三门相对称。楼座的三门不是现实世界里的门户，而是拟作"天界"的神仙活动空间，或山岭之巅，供偶人"飞套"时跃入。上盖之顶还加设金瓦飞檐的"凌霄檐"，作为装饰性的部件。

（2）立式戏台

约在1954年，因改用立式表演，即演员站立，可以走动表演，偶人的舞台活动空间扩大了，舞台形制也得改为立式的。照样是"四角棚"，台宽加大到1.2丈至1.6丈，台高1.6丈，台深为6尺。舞台的纵深感增强了。舞台的前区为表演区，后区可以置布景、道具，投影灯在天幕上映出云彩来，颇具自然美。舞台的立体感也增强了。侧幕用单色、素色的景片垂挂，剧中人由侧幕出入，服饰多样的色彩可以凸显出来。舞台美术设计趋于现代化，灯光的艺术手段融入表演区，色与光的综合艺术气氛得到了美化，使偶人表演的创意性得到了增强。

后来的中型戏台、大型戏台，都是在立式戏台基础上扩大规模变化而成。

4. 表演艺术

布袋戏的表演艺术是用没有生命的木偶为载体来表现丰富、生动的现实生活，因此，它

有仿生性、仿真性和虚拟性的特点。为了表现现实生活中的人物的各种动作，艺人们总结了"四姿""五行""十种分步"的表演艺术规律和特技动作设计的规范。

（1）四姿

四姿，即立姿、坐姿、步姿、手姿。

立姿——布袋戏台是个"无实地、空腹肚"的舞台，戏台的前沿平放着一块长方形的透边木板，长8尺，宽6寸，俗称"走马板"，作为地平线。人物出场时，第一，脚要站立在走马板上，落脚点必须与走马板对齐。第二，立姿要正，身体朝向正前方，挺胸，要呈现出肩膀（肩胛）的骨骼感，显示有骨有肉的神采。第三，为了交代人物的身份，立姿中要讲究双脚的朝向。一般说来，武夫双脚的朝向取"丁"字形；老人双脚的朝向取"天"字形；小生双脚的朝向取正"八"字形；旦角的双脚取前后紧靠重叠（即所谓的"盖脚"）的朝向。

坐姿——椅子放在走马板上，其朝向是侧面的。偶人登场，步至椅前，掌关节倚靠在椅子的后侧，手腕与手掌的弯曲处呈85度角。下衣罩住椅子的前沿，把手遮掩起来。这便是就坐的姿态。坐姿要求偶人的上半身要扳正，下半身稍为扭偏。第二，就坐之前，偶人用衣袖（水袖）轻轻左右摆动，拂去椅子上的尘埃，然后左转过身来，侧身切入，端坐在椅子上。如果椅子放在桌后，偶人要转眼回视，拉动一下椅子才入座。丑角的坐姿往往先把椅子翻转一下，然后双脚踩在椅子上，作盘腿团坐（或蹲着）的坐姿。第三，坐姿须按人物身份讲究双脚的朝向，老生的双脚撇开成倒向的"八"字形；小生的双脚撇开成正八字形；净角的双脚撇开较大，呈天字形；旦角的双脚交叉靠拢，用以显示女性的端庄。

步姿——依步伐的大小、快慢可分为闲步、慢步、中速行进、快步，文生的踱方步，老人的"七步颠"，武生的"双顿脚蹄"等。注意用人物的步姿来反映角色的情绪。偶人出场时，应该带着思想感情行走，必须分别表现威武、严肃、焦急、安然、愁闷、劳累、病态、落难等不同的情绪。

手姿——可以分为下列诸式：

指手：指人，指事，指方位。手的指向，代表着眼睛的视向。

啄手：用于羞怯、偷看、控视远处，或暗自思忖。

拍手：表示欢喜、赞美或庆贺团圆。

提手：表示疑惑、惊讶或反问。

分手：表示"没有"、发问或不解。

拱手：表示尊敬之意。

执手：用于表现两人心情愉快，或者两人之间别离的悲伤情绪。

搓手（或插手）：表示焦急、愤恨或长途赶路。

毒措（或啄措）：表示责斥之意，用于气愤或斥责对方。

偏措：即手的举措偏于一方之意，通常是指不在场的人与事。

（2）五行

五行，就是按照文生、旦角、武生、净角、丑角五个行当对表演动作进行规范。

①文生：出场时有整冠、笃巾、理髻、抖袖、甩发；立姿中有金鸡独立；坐姿中有脚踏金狮、曲手静思；视姿中有"过眉"、惊梦揉眼；步姿中有慢步行、丁字行、双手弯后沉思行、手执玉带宽步行、撩袍行、颠脚行、摩手摆头行、双抖手退脚行、甩发环头行、拱手行等动作。还有官生的马鞭科、骑马科等。

②旦角：出场时有理髻、整衣、理袖、揉目、剔指甲、提鞋、看脚、端裙、起步；手姿中有兰花手、观音手、姜母手、鹰爪手、螃蟹手、三节手、招阳手；步姿中有莲步行、按心行、随婉行、单板行、双板行、摩脚行、跳脚行、合掌摇身行、折裙过水行、惊走跪脚行、返头越角等；坐姿中有曲手为枕、抱膝摇身、手托香腮、四顾眼。还有伞科中的单手举伞点路行、担伞行、背伞行、捧伞行、背伞莲步行、插腰直伞摩脚行、平伞摆头双板行、斜伞摇船行、舞伞行、圆场走伞行。扇科中有开扇、合扇、圈扇、点扇、闸扇、胸前扇、背后扇等动作。

③武生：出场时有亮相、笃头、端带、撩袍等动作，整冠后有"猫洗脸""猴照镜""虎仔探井"动作。步姿中有"魁星踢斗""牛车水"动作，还有舞蹈性很强的十八般武艺。

④净角：出场时有拂袖、迈步、转身、甩须动作。步姿中有相公摩、鹤展翅、双顿蹄、加令跳动作。手姿中有玄坛公手、八面威风、十八罗汉科等动作。

⑤丑角：出场时的步姿有：撇脚行、抖身行、醉酒行、展翅行、摆屁行、跷脚行、朝天虾、鸭仔听雷、乌龟拦路等动作。纱帽丑的扇科中有：开心扇、胸前扇、耳边扇、嘴口扇、扒须扇、背后扇、打脚扇、拂尘扇、点地扇、跷脚扇、掩面扇、抱脐扇、捕蝇扇、摇身翻扇、平扇、圈扇等动作。

（3）十种分步

①写字8步——一、点水磨墨；二、架上取笔；三、换手看笔；四、手修笔尖；五、口咬笔尖；六、吐笔毛；七、蘸墨；八、按笔划行书。

②盖印7步——一、取印；二、看印；三、去印污；四、蘸印泥；五、呼印；六、下印；七、叠手压印。

③饮酒7步——一、举壶；二、揭盖酌酒；三、举杯；四、交杯；五、饮酒；六、干杯；七、换杯。

④捧药汤8步——一、开药包；二、下药；三、下水；四、打炉火；五、倒药汤；六、吹药汤；七、手指尝药汤；八、捧药汤。

⑤缝衣11步——一、外手裁衣；二、髻上拔针；三、针穿襟前；四、抽线；五、咬线；六、线端卷尖；七、对针穿线；八、打结；九、口齿弹线；十、发上滑线；十一、缝衣抽线。

⑥刺绣4步——一、取绣床；二、环线；三、从下刺上；四、从上抽针。

⑦采桑5步——一、看桑；二、举钩；三、攀枝；四、摘桑；五、放篮。

⑧洗脸11步——一、捧盆水；二、端脸巾；三、试水温；四、摸头缩手；五、搓脸巾；

六、晾开脸巾；七、敷脸；八、水面照镜；九、叠手收巾；十、折领；十一、抚眉。

⑨煮粥9步——一、搬石头；二、建灶；三、刷锅；四、洗米；五、下水；六、拾柴；七、生火；八、搅锅；九、舀粥。

⑩武打动作12式——一、一军士执旗引兵出场，走圆场，旗手转入中央，余者随行。旗手又引队回转出来，叫做田螺阵。二、军队出场，兵分两路，从两边打圆场绕过，两路归中，重复绕两圈，叫做双出水，又叫蝴蝶阵。三、一路纵队出场，依先后次序走圆场，叫做长蛇阵。四、三小兵出场，手执单刀与一将对打，叫做小煎盘。五、一将执大刀，迎战三小兵，叫做凤摆尾。六、一将执长枪，挑逗刺杀三小兵，叫做老鼠抢。七、四将各执兵器，交叉进退，对垒阵战，叫做连环打。八、盾与耙对打，叫做牌耙战。九、锤与盾对打，叫做锤牌战。十、枪剑战中有枪剑压、心窝枪、脑门剑、腹背剑、回马枪、跨下挑等动作。十一、水战中有立泳打、仰泳打、俯泳打、蛙泳打、潜水打、抱头打等动作。十二、棍棒打中有三节棒、七流星、魁斗吊、飞棍、乱棍、旋棒、挡头棒、里外包等动作。

（4）特技动作的设计

"仿真式"的表演项目中，骑马、射箭、打虎、犁地、开伞、合扇、推磨、浇水、抽烟、饮酒、写字、舞龙、刣狮等动作，在人戏舞台上是平常事，而在木偶戏舞台上却把它们划归为特技了。因为，对偶人来说，这些动作的难度较大，必须经过事前的精心设计。偶人想做出比较完美的手姿，演员必须利用直托（尖托）、半月托（弯托）、眼镜托（指节辅助棍）、脚部辅助棍等辅助工具，运用反套、飞套、换套等特技动作来达到生动逼真的表演。

（三）演出剧目

晋江布袋木偶戏的演出剧目可以分为两大类：传统剧目、新编剧目。

1.传统剧目

传统剧目包含七个类别。

（1）生旦戏：来源于早期的"讲古"戏文，但其表演深受梨园戏表演艺术的影响。有《孙翠娥替嫁》《钱芳兰》《欧阳珠枝》《杏元和番》《良玉私钗》《失金印》《十不全》《金环记》《苏友白》《辨真假》《宝塔记》《金瓜巷》《欧文忠》《绣鞋记》《春秋报》《女娲镜》《高奎假王球》《女中魁》《苏若兰晋京》《弓鞋记》《凤钗记》《细春代嫁》《水源海》《阴阳会》等剧目。

（2）宫廷戏：来源于早期的"讲古"戏文，具有重说不重唱的特点。在表演上受提线傀儡戏的影响较深，有《司马再兴复国》《云常熊救驾》《史受辉篡位》《双招驸马》《文英救驾》《游东京城》《败南阳关》《大反定州》《章子明劫法场》《正德游大唐》《害五学士》《献美人计》《刘德寿》《毁隆仁祠》《再兴逃难》《道光斩子》等剧目。

（3）审场戏：来源于早期的"讲古"戏文，属于"嘴白戏"范畴，向来有"千斤道白、四两曲"的说法，有《七尸八命》《杀六命》《包公案》《李东假巡案》《首级告状》《李巧云替死》《逢林含冤》《金魁星》《春生投水》《审江魁》《柏文联审亲生女》《刁南楼》《狄青闹洞

房》《玉杯记》《富泉经商》《海瑞审三如》《双李雄》《宝珠记》《进长安》《大闹越州》《审问张差》等剧目。

（4）武打戏：当布袋戏由"讲古"的曲艺形式发展成为戏剧形式之后，发现偶人在"短兵相接"的场合里，具有快捷、勇猛的表演特点。因为，一是偶人乃一具虚构的躯体，它不知疲劳，经受得了三番五次的翻滚。二是真刀真枪，直来直去，拳打脚踢，不会出现舞台工伤事故（连砍数刀也不会致命），武打动作特别火爆。通过长期的舞台实践，不断锤炼，成为保留剧目的有《困白虎关》《攻凤凰岭》《攻剑峰山》《杨文广征西》《鸳鸯扇》《高文玉》《偷金牌》《盗玉马》《闹淮州》《藏珍楼》《潞安州》《救秦琼》《大白山》《毛如虎》《花芙蓉》《天马山》《瓦岗寨》《岳雷扫北》《五阴阵》《三才阵》《三盗透龙剑》《活捉蔡天化》《大闹天宫》《罗通扫北》等。

（5）拳打戏：有《史忠卖拳》《惠乾打擂》《徐龙打擂》《捉白菊花》《闹三仙馆》《徐明皋》《游满春园》《岭地逸史》等。

（6）连台本戏与折子戏

连台本戏有《粉妆楼》《说岳》《三国演义》《小五义》《大五义》《包公案》《济公传》《七子十三生》《天雨花》等。

折子戏有《收九尾狐》《收拐子》（《天雨花》之一折）《攻冀州城》《凤仪亭》（《三国演义》之一折）《破陷空岛》（《小五义》之一折）《三探无底洞》《三打白骨精》（《西游记》之一折）《收九花女》（《包公案》之一折）《马成龙兴兵》（《粉妆楼》之一折）等。

（7）小（单）出戏：从梨园戏移植过来的有《士久弄》《番婆弄》《小闷》（《陈三五娘》之第十八出）《裁衣》（《朱弁冷山记》之一出）《玉真行》（《高文举》之第三出）《迫父归家》（《刘知远》之第五出）《春香闷》等剧目。来源于其他剧种的有《许仙说谢》《武松打虎》《武松杀嫂》《审尿壶》《收火母》《捉吊死》《打活佛》等剧目。

2. 新编剧目

中华人民共和国成立以后的新编剧目可分为四类：

（1）童话剧：有《小花鹿历险记》《森林中的故事》《献宝》《龟兔赛跑》《小公鸡》《革新道路》等。

（2）神话剧：有《白龙公主》《龙宫借宝》等。

（3）现代剧：有《怒海归舟》《拦花轿》《三丑会》《金沙江畔》《智取威虎山》《孤岛烟雾》《小管家》《梅林春晓》《奇袭白虎团》《双枪》等。

（4）成语故事剧：有《此地无银三百两》《城池失火，殃及池鱼》《画龙点睛》《画蛇添足》《击缸救危》《杯水车薪》《磨锥成针》《掩耳盗铃》《自相矛盾》《放风筝》等。

（四）音乐特点

晋江布袋木偶戏音乐由唱腔和器乐组成。

1. 唱腔

（1）唱腔来源

晋江布袋木偶戏唱腔大致有如下六个方面的来源。

①由"讲古"（说书）的曲艺形式继承、发展而来的带有说唱特点的唱腔，主要曲牌有【烧酒醉】【风险才】【两休休】【牧牛歌】【水车歌】【孝顺歌】【四季歌】【走马歌】【好姐姐】【带花回】【蚵蟹】【火孩儿】等。

②从提线木偶戏"傀儡调"移植过来的曲牌，有【西地锦】【地锦裆】【福马郎】【死地狱】【生地狱】【抱（抛）盛】【浆水令】【四边静】【一江风】【锁南枝】【扑灯蛾】【大山慢】【出坠（队）子】【剔银灯】【胜葫芦】【玉交枝】【金钱花】【驻云飞】【风入松】【步步娇】【乌猿悲】【银扭丝】【皂罗袍】等。

③从梨园戏吸收过来的曲牌，有【相思引】【昭君闷】【双闺】【单闺】【倍思】【长寡】【中滚】【锦板】等。

④从南音吸收过来的曲牌，有【听门楼】【为伊割吊】【阮又听见】【阮亲事】【听见杜鹃】【情人去值处】【冬天寒】【愁人怨】【形影相随】【你听喳】【因赶兔】【听爹说】【孤栖闷】【双菱花】【玉箫声】【告大人】【举起金杯】【春今卜返】【因为欢喜】【春光明媚】等。

⑤从宗教音乐吸收过来的曲牌，有【佛歌】【仙歌】【南海赞】【弟子坛】【抱盛】【普庵咒】等。

⑥从本地民歌和外来民歌吸收过来的曲牌，有【打花鼓调】【四季调】【卖杂货】【病团歌】【跪妻歌】【十月怀胎歌】【十八送哥】【灯红歌】【担水歌】【乞食歌】【五更歌】【长工歌】等。

（2）唱腔类别

唱腔类别主要是行当唱腔。

①生行唱腔

帝王：【慢头】【地锦】【锁地枝】用于人物登场。【节节高】用于游赏、饮宴。

官生：【玉交枝】用于人物登场。【莲莲子】用于受命之时。【乌猿悲】用于骑马出巡。【红衲袄】用于审场。【大山慢】用于点将。【好孩儿】用于饮酒。【西地锦】用于喜悦。【集贤宾】用于思忆。【长夜月】用于定计。

文小生：【相思引】【寡北】【出坠子】用于人物登场。【风入松】用于应考。【下山虎】用于思忆。【五更子】【甘州歌】用于审场。【铧锹儿】用于赶路。【一封书】用于叙情。【皂罗袍】用于怨叹。【绣停针】用于愁苦。【锦缠道】用于沉吟。

须生：【掌中花】用于人物登场。【剔银灯】【四边静】用于审场。【三部里】用于气郁。【驻云飞】用于饮酒。【扑灯蛾】用于沉思。【北江儿水】用于劝告。【胜葫芦】用于悲哭。【满江红】【得胜令】用于激情。

笑生：【望远】【笑生曲】【坠子】用于人物登场。【画眉滚】用于审场。【园林好】【山坡里】用于苦诉。【入孔门】用于诙谐。【十八春】用于饮酒。【香柳娘】用于急哭。

②旦行唱腔

【一江风】【倒拖船】【石榴花】用于人物登场。【金钱花】用于摇船。【南浆水】用于伴酒。【好姐姐】用于申诉。【春光明媚】用于游赏。【玉箫声】【流水下滩】【生地狱】用于相思。【双闺】【空房冷】用于沉思。【金乌噪】【四朝元】用于教子。【望吾乡】【步步娇】用于走路。【四空北】【带花回】用于哭诉。【凤云风】【醉仙子】用于思忆。【绣停针】用于激情。

③北行唱腔

【寡北】【北叠】【抱盛】用于人物登场。【浆水令】用于行路。【地锦裆】【侥侥令】用于审场。【锦板】【四边静】用于感激。【北调】【包子令】用于激情。【怨慢】用于昏失。【末滚】用于申诉。

④杂行唱腔

【公子丑曲】【真旗儿】【四季花】用于人物登场。【胜葫芦】用于哭诉。【死地狱】用于审场。【灯花开】用于逗情。【手举苏白扇】用于轻松。【烧酒醉】用于醉酒。【公子游】用于游赏。

（3）唱腔特点

以上这些不同来源的唱腔被吸收到晋江布袋木偶戏中，都用晋江方言为标准语音来演唱，服从于布袋戏剧目所表现的内容需要，按布袋戏这一剧种的特点来进行变化，所以，形成了较为统一的"晋江化""布袋戏化"的唱腔风格特点。

①撩拍

晋江布袋木偶戏唱腔的撩拍大致有如下四种：

A：慢，即散板。简谱记作"廾"，传统以"●●●●"记号记谱。

B：七撩，相当于一板七眼，简谱记作 $\frac{8}{4}$，传统记作"○●●●∨●●●"。

C：三撩，相当于一板三眼，简谱记作 $\frac{4}{4}$，传统记作"○●●●"。

D：一二，相当于一板一眼，简谱记作 $\frac{2}{4}$，传统记作"○●"。

以中等速度为基础。在曲牌联套中，经常形成"散起（慢）——七撩——三撩——一二——散尾（慢）"的连接。也有省略其中某一部分，或省略某几个部分，或只用一种撩拍的曲牌连接。

②节奏

晋江布袋木偶戏唱腔的节奏，以常规节奏为主，但经常出现如下特色节奏：一是多从撩上起唱，乐句常用"坐拍"结束，即：乐句终止音由撩位上开始，延长到拍位上结束。二是经常出现切分音。三是常用后半拍（闪板）节奏。因此，使唱腔节奏具有较强的动力性。如【北地锦】开头：

$1 = {}^{\flat}A$ $\frac{4}{4}$

(5 35 | 1321 6513 | 2)2 332 | 2 353276 | 5 6 - 33 | 2. 322176 | 60 0 ‖

日头 渐 上 烟 雾 消

唱腔从头撩开始，在"烟"字上用切分音，"消"字的最后一个音从第三撩延长到拍上。这些都是其特色节奏。

③宫调

从陈天葆先生记谱《闽南傀儡戏传统曲牌集录》看，传统曲牌只留下♭A、♭E宫系。如果借用梨园戏管门的称谓的话，那么，应当分别称之为小工调（♭E宫系）、头尾翘（♭A宫系）。应当还有品管倍士（F宫系）和小毛弦（♭B宫系）。

通过对陈天葆先生《闽南傀儡戏传统曲牌集录》的212首曲牌进行统计，宫、商、角、徵、羽五种调式都有。商调式最多，为87首；羽调式次之，73首；宫调式再次之，26首；接下来就是徵调式、角调式，分别为9首、7首。

其中，有些曲牌形成♭E宫系与♭A宫系的互相转换，如【锦板】等；也有从♭E宫系转到♭D宫系的，如【北江儿水】。

音阶形式，有五声音阶，也有含变宫、变徵的正声调七声音阶。

④旋律音调

旋律音调以小三度、大二度连接为特点的羽类色彩窄音列，大二度、小三度连接为特点的徵类色彩窄音列，以及多重大三度并置的近音列为主，辅以大音列、小音列和四度、五度进行。各行当按人物身份、性格、感情表达方式的不同，在行腔上具有不同的特点。生、旦唱腔行腔较为迂回曲折，字少腔多，润腔较为细腻而多装饰。北（净）、杂唱腔行腔较为朴直，字多腔少，旋律音调与语言声调关系更为密切，润腔较为粗犷而少装饰。因此，在总体上具有优美抒情特点的同时，生、旦行唱腔更为婉约细致，北（净）、杂唱腔较为粗犷朴直。

（4）几种特殊的演唱演奏形式

①开场锣鼓与"跳加冠"

开场锣鼓。鼓师击三下鼓心，叫做"鼓相公"；接着击七下鼓心，叫做"七星坠地"，后又有"喜鹊过枝"之法；连续击鼓，叫做"鸡啄粟""满山闹""呼鸡入穴"，一般是轮番打击七次，称为"七七四十九帮"的锣鼓经。然后再敲钲锣，三催三慢，全体演职员"喊棚"（或叫献棚），唱㘔咀，即唱【颂神谱】（有音无字曲）、"唠哩嗹"，可视为每场演出的"序曲"。这种仪式性的音乐，与傀儡戏、梨园戏的演出规矩相同。此时偶人准备登台，鼓师转击"慢加冠"，偶人上场表演"跳加冠"，然后演正场戏。"跳加冠"是传统嘉庆、寿诞、迎神等演出所必不可少的节目，具有招财进宝、吉祥如意、添福添寿的祈愿祝福之意。

②唱㘔咀

唱㘔咀。除"喊棚"时唱"唠哩嗹"之外，有时曲末或场次的尾声，也安排唱"唠哩嗹"，叫做"嗹尾"。有时把唱"唠哩嗹"插在曲中，作为"过门"（或称过曲），称作"嗹中"。使音乐气氛连贯，让演员得到间歇的机会。布袋戏演唱中，有时也有帮腔，这与傀儡戏的演出规矩相同。布袋戏的后台帮腔是由鼓师承担的，以减轻演员的负担。还有另一种帮腔，叫做"和声"，使用"和声"有三种情况：第一，通常是演员唱到"曲尾"或中间特定的某一句、某一

14

字时，设有后台帮腔。第二，有时是"慢头"（散板）中的重复句。第三，有时是帮腔唱词中的"衬字"。

③颂神谱

颂神谱来源于傀儡戏开台的仪式性剧目《大出苏》。该剧目由"请神""辞神"两个段落组成。这里的"神"指的是戏神。实际上，它是一种祭祀仪式。开头所唱的第一支曲子《大嗹咩》，由"嗹哩啀"三音反复吟唱，长达108板，108这个数字，代表着道教神统中的三十六天罡、七十二地煞，是对戏神的赞诵和咒愿。艺人们认为，唱了"嗹哩啀"的咒词，可以起到净台的作用。所以，《大嗹咩》又被称为净台咒或田公元帅咒。偶戏艺人还认为，舞台上的凶神恶煞，必须由戏班成员自己来驱除。这种净台行动，要借助戏神的神力。因此，艺人们把这种祭祀仪式（焚香、弹酒、烧纸钱、洒鸡血等）称为"踏棚"。所谓"踏棚"就是请戏神对舞台这一演出场所进行"踏勘"，施以祭煞法术，确保演出安全，确保演出成功。第二层意思是祈求戏神保佑戏班平安。第三层意思是祈求戏神保佑请戏的主人全家平安。第四层意思是祈求戏神保佑施主的居住地方全境平安。这种祭祀仪式的主旨是祈福禳灾。

2. 器乐

晋江布袋木偶戏的器乐包括场景音乐和锣鼓经两大部分。

（1）场景音乐

晋江布袋木偶戏的场景音乐主要来源于当地民间乐种十音、笼吹，它包括丝弦曲牌和吹打曲牌。

①丝弦曲牌

这是用丝竹类乐器演奏的曲牌，有【昭君闷】【粉红莲】【北上小楼】【北元宵】【玉兰操】【傀儡点】【翠裙腰】等。

不同场景和不同脚色行当的出入场，各有专用的曲牌。生行常用【小开门】伴奏出入场。旦角常用【北元宵】伴奏出入场。净角常用【哭皇天】伴奏出入场。丑角常用【傀儡点】伴奏出入场。皇帝常用【过仙草】【二锦百家春】伴奏出入场。沉思时常用【昭君闷】伴奏。游赏时常用【梳妆楼】伴奏。惊慌时常用【粉玉莲】伴奏。书文时常用【北上小楼】伴奏。

②吹打曲牌

用唢呐（俗称大吹）吹奏，配以马锣或北锣鼓，多用于袍甲戏中的贺寿庆礼、迎送宾客和审场戏中的升堂站班。官场人物出入常用曲牌有【太子游】【得胜令】【伴将台】【将军令】【开延寿】等。

（2）锣鼓经

晋江布袋木偶戏的锣鼓经，行内称之为鼓帮，来源于梨园戏锣鼓经。梨园戏也称锣鼓经为鼓帮，向来有"七子八婿"之说，即包含七帮锣仔鼓和八帮马锣鼓。七帮锣仔鼓有【鸡啄粟】【大帮鼓】【播鼓】【小帮鼓】【假煞鼓】【满山闹】【真煞鼓】七种。八帮马锣鼓有【官鼓】【大帮鼓】【真煞】【一条鞭】【急鼓】【假煞】【单开】【双开】八种。

为配合【傀儡调】的演奏,锣鼓经中增加了一些梨园戏"鼓帮"所没有的鼓点,即所谓【傀儡点】,其中包括【点江】【正滚】【三通】【一二通】【三催紧】【鹊过枝】【满山闹】【凤凰归巢】【三跪九叩】【七星坠地】【呼鸡入穴】等18套锣鼓经。

布袋戏锣鼓经按使用场合的不同,分为曲介、牌介和白介三种。曲介是配合唱腔的锣鼓点。牌介是配合丝弦曲牌、吹打曲牌的锣鼓点。白介是配合道白而使用的锣鼓点。都起着加强节奏、渲染戏剧气氛的作用。

（3）乐队

晋江布袋木偶戏乐队经历过三个阶段。

一是旧式班社时期,后台乐队由三人组成:一为司鼓,二为吹高音唢呐（俗称嗳仔）,三为下手（操钲锣、锣仔、拍板）,乐队处于"锣鼓吹"阶段。

二是四人制乐队时期,乐队由四人组成:一为鼓师,兼弹三弦及帮腔唱嗦咧;二为正吹,吹奏高音唢呐（嗳仔）及中吹,兼拉二弦;三为副吹,吹奏大唢呐、洞箫、笛子,兼打钲锣;四为下手,打锣仔拍、大钹、双音、响盏。其座位排列为:

三是20世纪50年代以来,编演现代戏和儿童剧,后台乐队增加了大提琴、小提琴、单簧管、长笛、小号等乐器。

（4）特色乐器

晋江布袋木偶戏的特色乐器有南鼓、嗳仔、钲锣、南琶、洞箫等。

①南鼓:俗称"压脚鼓"。木制椭圆形鼓桶,两面蒙牛皮,鼓面直径约23厘米,高约37厘米。置于可折合的三脚木架上,用一对硬木制成的鼓槌敲击。其形制与打击法有别于北方戏曲剧种所常用的班鼓,故称之为南鼓。打击部位有鼓心、鼓绷、鼓沿、鼓角等,同时有轻重、徐疾的变化（控制徐疾的主要手法为"滚击""催紧"）。演奏时,鼓师以左脚后跟压住鼓面,作不同位置的移动,并且用压力的轻重（压迫鼓面的力量大小）引起音色、音量、音调的变化。布袋戏班的司鼓,是贯串全剧节奏的枢纽。鼓介的作用有:配合身段动作;引导与结束唱腔;伴奏道白,加强语气;烘托气氛,渲染情绪。

②嗳仔:即小唢呐或高音唢呐。由哨、气盘、蕊子、杆、碗等部件构成,是一种吹奏乐器,长度为48.5厘米,有别于北方的大唢呐,故称之为南嗳。其形制是上敛下侈,上细下粗。上端装一个铜制的蕊子,蕊子的长短粗细,根据杆子的长短而定。蕊子呈圆锥形,蕊子上接一个"芦头"（用芦苇制成的哨子）,下接柏木制成的管子,管上有八孔,前七后一,木管下套

一个"碗"（铜制的喇叭）。木管上端装个气盘，帮助运气，使气口持久。布袋戏的南嗳能表达抑扬顿挫、轻重缓急的音色与语势的变化，观众称之为："南嗳会说话。"

③钲锣：锣面直径约为30厘米，正中有一直径约9厘米的半球状的凸出部，是一种铜制打击乐器。钲槌长约30厘米，为直径2.5厘米的圆柱形木棍。钲槌敲打在锣面半球状的凸出部位上。有冲头、长槌、闪槌三种节奏类型。

④南琶：是一种弹拨乐器。它由头、体两部分构成，长度约为100厘米，长颈曲首，后仰成钝角135度。山口、四轸、缚弦之轸轴与四相，用黄杨木（或红木、或兽骨、或牛角、或象牙）制成。腹部呈梨状，面板用桐木，背面用紫檀。四相九品。品用竹（或兽骨、或象牙）制成。安四弦（母线、三线、二线、子线）。有共鸣孔（两个月牙形的凤眼），称两仪。弹奏姿势为横抱。有别于北方的琵琶，故称之为南琶。

⑤洞箫：是一种竹制吹奏乐器。取观音竹（或茉莉花竹、或石竹），十目九节，从底部齐土取下。其形制上细下粗。吹口直经为3.5厘米，洞底直径为4.5厘米。没有膜孔，吹口在顶端开一小缺口。音孔有六，前五后一。六个孔分别开在由上往下的第三、四、五节上，以一目两孔为标准。南音界向来有"吹箫引凤"的说法，故吹奏姿势以"凤凰展翅"为最佳。上身不可晃动，有利于运气送声，力求"准中求稳"。吹奏技法上，讲究吞吐浮沉，轻重徐疾，抑扬断连的分寸火候。音色浑厚、圆润、柔和。

（王州、沈继生）

二、唱　腔

（一）品管小工调

1. 锣 鼓 喧 天

《破天门阵》杨延郎唱

1=♭E　廿转 8/4

【锦缠道】

锣 鼓 喧　　　　　　　（于）天，天　　昏

地　　　　　惨，　　　旌 旗 摇 动

云　　遮　（于）日　暗。　（于）阵

纷　　　　纷　　　两　　两　又　三

三，　阴 风 凄 凄　　　杀　气　（于）漫

漫。　（于）细　　思　　　量

八　门　（于）难　　认，　看 都 不 出

18

令 人 （于）骇 然。（于）阵

怪 异 变 化 （于）难

勘， 卜破只阵 必 须 神仙亲

降。 那望天地 推 迁,早乞宋朝出有贤

人。 破卜伊阵开, 未怕 只 番 蛮

不 伏 降, 破卜伊阵开,未怕只

番 蛮未肯伏 降。

2.亏 得 许 郎

《白蛇传》白素贞唱

1=♭E 廿转 8/4 4/4

【香柳娘】

亏 得 许 郎,（于）那亏得

我 官 人, 你今为阮 惊 送

6 1 1 1 1 1 1 1 2 3 3 3 5 3 - 1 2 | 1 2 3 2 1 6 2 1 1 1 1 1 2 3 5 3 2 |

命，　　　　　　　　　　　　　　　脚手 冰冷 烩 作

3 1 3 3 2 3 2 1 6 6 1 1 0 2 2 1 2 1 1 | 6 1 6 5 3 5 5 6 0 6 6 5 1 6 6 5 5 3 2 |

声，　　　　　　　　　　　　　　　　（于）是 阮

1. 2 3 3 2 2 1 6 1 5 5 3 5 3 2 | 1 1 3 3 2 2 1 6 1 6 6 6 1 2 1 1 6 |

大　　　意，（于）是 阮　　大　　　　意，　小 妹

5 6 1 6 5 3 6 5 5 5 5 1 6 6 6 5 6 | 6 1 1 1 1 1 1 1 2 3 3 3 5 3 - 6 6 |

言语 阮　　不　　听，　　　　　　　　　　陷害

1 2 3 2 1 6 2 1 1 1 1 1 2 3 5 3 2 | 3 1 3 3 2 3 2 1 6 6 1 1 0 2 2 1 2 1 1 |

官人　　入　　了枉死　　城。

6 1 6 5 3 5 5 6 0 6 6 5 1 6 6 5 5 3 2 | 1. 2 3 3 2 2 1 6 1 5 5 3 5 3 2 |

　　　　　劳 烦 我小　　　妹，（于）劳 烦 我

1. 2 3 3 2 2 1 6 1 6 6 6 1 2 1 1 5 | 6 6 1 6 5 3 6 5 5 5 5 1 6 6 6 5 6 |

小　　　妹，　照顾 尸体　　莫 乱

6 1 1 1 1 1 1 1 2 3 3 3 5 3 - 2 1 | 6 2 2 2 6 1 1 1 1 2 3 5 3 2 |

行，　　　　　　　　　　只去 定要 解救我　　君

1 2 1 6 2 2 6 5 5 6 5 3 2 5 3 2 | 4/4 1 - (5 5 6 |

命， 只去 定要 解救我　　君　　命。

5 - 3 3 5 | 3 5 3 2 1 1 1 | 2 3 2 1 6 2 7 6 | 5 - 0 0) ‖

20

3.父王听说起

《三姐下凡》黄花公主唱

1=♭E　廿 转 8/4

【泣颜回】（鼓介慢头开）

廿 2 5 3 2 1 6 - 3 5 5 3 2 - 7 6 - 0 咚咚 2 3
父　王　　　听　说　起，

6 5 5 5 3 3 3 2 ｜8/4 2 2 2 1 6 0 5 5 1 1 5 6 1 6 5 3 2
　　　　　　　　　　　　（于）儿　闻

1 1 2 2 0 5 5 3 2 3 2 3 0 6 6 5 ｜ 5 3 3 6 3 3 6 6 0 5 5 3 5 3 2
人　间　　好　　（好）景

3 3 3 2 1 1 2 0 3 3 2 2. 3 3 3 2 2 ｜ 1 1 6 5 5 6 0 3 3 2 5 3 3 2 1 6
致，　（于）虽居金阙　（于）受　尽

6 2 3 2 2 1 6 2 6 6 2 2 1 7 ｜ 6 2 2 3 2 0 5 5 6 1 6 5 5 3 2
寂　寞　　　冷　清

3 3 3 2 3 1 1 2 0 3 3 2 2 0 3 3 2 2 ｜ 1 1 6 5 5 6 0 2 2 3 5 3 2 3 2 3
清。　阮姐　妹　　（于）相　随

6. 5 3 5 5 6 0 5 5 6 1 5 6 1 6 5 3 2 ｜ 5 5 3 - 2 1 2 6 5 2 3
侍，　（于）观玩　元　宵　一

3 5 6 5 5 3 2 6 1 2 5 3 2 1 6 ｜ 1 1 6 5 5 6 0 6 6 5 6 6 5 6 5 6
（一）　同　天，　（于）望

2 - 3 6 5 3 2. 1 6 1 1 3 2 ｜ 2 2. 3 2 6 6 6 2 7 7 6 7 6 5 6
父　王　　早乞　圣

3 3 3 2 3 1 1 2 0 3 3 2 5 5 5 3 2 ｜ 6 1 2 2 0 5 5 3 2 5 2 3 3 6 5
旨，　游赏返来　不　敢

21

5 33 633 366 5 0 55 353 2 | 333 21 120 33 2 5 555 32 |

（于）延　　　　（于）（延）迟，　　　游赏返来

6̣ 1 22 0 33 21 2 6̣ 6̣ 666 1 | 2（6̣ 1 123 12 － ）0 0 ‖

不　　　　　敢延　　　迟。

4. 自君去后

《织锦回文》苏若兰唱

1＝♭E　艹转 $\frac{8}{4}$ $\frac{4}{4}$

【带花回】（鼓介慢头开）

艹6̣ 2 － 2 6̣ － 3 2 － 5 3 2 7̣ 6̣ － 0 咚咚 | $\frac{8}{4}$ 2 5 3 2 3 22 2 5 6ˇ 1̇ 1̇ 1 6 1 6 5 4 5 |

自君　去后　　　　　　　　　暝　日

1̇ 5 6 － 5 6 5 33 3 5 66 5 | 5 33 22 0 33 2 5 33 232 1 6̣ 1 |

心　　悲，　　　　　　（于）赢　得

333 21 2 2 5 32 3 2 32 7 | 6̣ 2 32 2 76̣ 7 66 67 6 7 6 6 |

阮　目滓暗流　　　漓。

555 3 5 5 6 0 22 5 333 2 53 | 6 － 1̇ 2̇ 1̇ 6 1 5 1 6 1 6 5 36 |

（于）妈　亲　　在　　堂

5 3 6 33 366 5 0 55 353 2 | 333 321 1 20 33 2 5 33 232 1 6̣ 1 |

上，思忆　　（于）着　伊。　　（于）阮　扮

333 21 20 32 5 5 23 2 7 | 6̣ 2 32 2 76̣ 7 66 67 6 7 6 6 |

笑　咍，阮扮笑咍，小心　早晚奉　侍。

5 3 55 6 0 22 3 5. 32 5 33 | 6 － 1̇ 2̇ 1̇ 6 1 5 1 6 1 6 5 36 |

（于）仔儿　伊　　今

22

5 6 6̄3̄3̄ 3̄ 6̄6̄5̄ 05̄5̄ 3̄5̄3̄2̄ | 3̄3̄3̄ 2̄1̄1̄ 2̄0 3̄3̄ 2̄5̄ 3̄3̄ 2̄3̄2̄1̄ 6̇1 |

句幼　　　（于）谢，　　　　　　（于）阮　未知君

3̄3̄3̄ 2̄1̄2̄ 2̄5̄ 3̄2̄3̄ 2̄3̄2̄1̄ | 6̇ 2̄3̄2̄2̄ 7̇6̇ 7̇6̇6̇ 6̇7̇ 6̇7̇6̇ 6̇6̇ |

去　　功名伊　人　是　俩　　哗?

5̇ 3̄5̄ 5̄6̄ 02̄2̄ 5 - 3̄5̄3̄2̄ | 5̄5̄5̄ 3̄2̄2̄ 3̄0 3̄3̄ i īīī 6̇1̄6̇5̇ |

（于）阮　只　都，　　　（于）阮　只

īīī 6̇5̄5̄ 6̄3̄3̄ 6 ♯4̄3̄2̄3̄2̄3̄ | 6̇3̄6̇ - 3̄3̄ ♯4̄4̄4̄ ♯4̄3̄ 2̄3̄2̄2̄ |

都　　那是为　　伊。

7̇7̇7̇ 7̇2̄2̄3̄ 05̄5̄ 2̄5̄ 3̄3̄ 2̄3̄2̄1̄ 6̇1 | 3̄3̄3̄ 2̄1̄ 2̄0 2̄5̄ 3̄2̄ 3̄0 2̄2̄2̄7̇ |

（于）若　得　相　　见，若得相　见，阮烧香来

6̇ 2̄3̄2̄2̄ 7̇6̇ 2̄6̇ 02̄2̄ 7̇2̇7̇6̇ 5̄5̄ | 6̇ 2̄2̄3̄1̄2̄ - 3̄3̄ 2̄3̄2̄2̄ |

百　　拜　　　谢神

1 6̇ - 2̄5̄ 3̄2̄3̄ 2̄2̄2̄7̇ | 6̇ 2̄3̄2̄2̄ 7̇6̇ 2̄6̇ 02̄2̄ 1̄3̄2̄ |

天。　若得相　见，阮烧香来　百　拜　谢神　天。

4/4

1̄ 6̇1̄ 6̇ 5̄6̄ | 5̄6̄5̄ 3̄3̄ 6̄5̄3̄ | 5 - 3̄2̄1̄2̄ | 3 - 3̄3̄3̄ 5̄3̄ |

哩　唠哩　哧　　哩唠　哧　哧啊哩哧

2̇.1̄ 6̇1̄ 2̄ 5̄3̄ | 2̄5̄3̄ 2̄5̄3̄2̄ | 6̇ 2̄3̄2̄2̄1̄6̇ | 2̄6̇ - 3̄2̄ | 1̄3̄ - 2̄1̄ |

唠　哧哩哧　唠哩哧　唠哧哩唠　哩　　唠　哧哩唠哩　哧

3̄2̄ - 6̇2̄ | 1̄6̇ - 6̇1̄ | 2̄2̄2̄ 2̄3̄ 2̄2̄7̇5̄ | 6̇(3̄5̄ 5̄6̄7̄5̄ | 6̇ -)00 ‖

哩哧　唠哩　哧。

5. 我 哥 哥

《临潼斗宝》伍员唱

1=♭E 廿转 8/4

【江儿水】

廿 3 2 2 3 2 3 1 3 1 3 2 - 0 咚咚 5 5 5 5 1 6 6 5 6 |
我 哥 哥 且 听 小 弟 说　　　拙 （于）来

8/4 5 6 5 3 3 5 0 3 3 2 5 3 2 3 2 1 | 5 3 3 0 5 5 3 2 3 2 1 6 1 2 |
因，　　（于）爹 亲 只　　书 未

2 3 3 2 3 2 1 6 1 1 0 2 2 1 6 | 5 3 5 5 6 0 3 3 2 5 3 2 1 6 1 |
通　　信。　　（于）想 只

5 5 3 3 0 5 5 3 2 3 2 1 6 1 2 | 2 3 3 2 3 2 1 6 1 1 0 2 2 1 6 |
计　智 句　亦 未 是　谗

1 3 5 5 6 0 3 3 2 5 3 2 1 6 1 | 5 3 3 0 5 5 3 2 3 2 1 6 1 2 |
臣，　　（于）只 去 那　　（是）听

（鼓介半开）
2 3 3 2 3 2 1 6 1 1 0 2 2 1 6 | 5 （3 5 5 6 7 5 6） 0 0 （6 1）|
伊 号　　令。　　（插白）

2 3 5 5 5 5 3 5. i 6 6 6 5 6 | 5 6 5 3 3 5 0 3 3 2 5 3 2 3 2 1 |
任 伊 铁 打 将 官 实 难 对 逞。　　（于）破 了

5 5 3 3 0 5 5 3 2 3 1 - 6 2 | 1 2 2 6 2 1 5 6 5 3 2 5 3 2 |
楚　邦，　一 伙 奸 臣　尽 都 杀

1 6 2 1 2 6 6 5 6 5 3 2 5 3 2 | 1 （2 2 1 2 1 6 5 6 1 -）0 0 ‖
绝，一 伙 奸 臣 尽 都 杀　绝。

24

6. 叹 人 生

《目连救母》观音唱

1=♭E 廿转 8/4

【银瓶儿】

廿3 1 2̆1 - 1 3̆2 - 0 咚咚 | 8/4 5 6̆54 4 2̆2 2 4 5̆55 5 6 5 0 3 2 |

叹 人 生　　　　　　　　一 梦

1 3̆3 2̆32 1 6̆1 2̆5 3 2 0 2̆2 1 6 | 5 - 2̆2 6 1 2. 1 2 0 6̆66 5 6 |

到　　　　南　　　　　　柯,　光 阴 有　几

6 5̆65 3 2̆2 3 3̆33 2 6̆1 2 | 2 5̆65 5 3 1 2̆5 3 2 0 2̆2 1 6 |

何?　　　　　都　　　　　　不

1. 6̆5 0 2̆22 4 5 2 5̆55 3 2 | 1 3̆3 2̆32 1 6̆1 2̆5 3 2 0 2̆2 1 6 |

如　　早　早觉悟真机,修心 念　　　弥

1. 3̆5̆ 1 3̆23 1 0 3̆3 2̆32 1 6̆1 | 2 - 5̆16 5 5̆55 1 6̆66 5 6 |

陀。　白雀　寺 中　　修,　香 山 学　得

6 0 5̆65 5 2̆4 5 5̆55 5 6 5 0 3 3 | 2. 1 6̆1 1 2 5̆25 5̆65 5 3 2 |

道,　　　　　　　　　今 来 化　身

1 3̆3 2̆32 1 6̆1 2̆5 3 2 0 2̆2 1 6 | 1 5̆ - 5̆25 5̆65 5 3 2 |

在　　普　　　　　陀,　今 来 化 身

1 3̆3 2̆32 1 6̆1 2̆5 3 2 0 2̆2 1 6 | 1 (6̆1 1̆2 3̆12 -) 0 0 ‖

在　　普　　　　　陀。

7.日长人身倦

《吕后斩韩》刘盈唱

1=♭E 廿转 8/4 1/4

【月儿高】

廿3 3.2̲1̲ - 1 3 2 - 0 咚咚5̲ 6̲6̲6̲5̲6̲5̲3̲ | 8/4 5̲2̲3̲5̲ 3̲5̲3̲2̲1̲ 2̲2̲0̲3̲2̲2̲5̲3̲ |
日长　　　　　　人身　倦，

5̲1̲6̲6̲5̲5̲3̲2̲ 1. 5̲3̲5̲3̲2̲ | 3̲1̲ 3̲3̲ 2̲3̲2̲1̲ 6̲6̲1̲1̲ 0̲2̲2̲1̲2̲1̲1̲ |
事　冗　心　烦　　　烦。

6̲1̲6̲5̲ 3̲5̲ 5̲6̲ 0̲2̲2̲ 6̲2̲1̲1̲1̲1̲6̲6̲ | 6 5 3̲5̲5̲5̲1̲6̲ 1̲6̲5̲3̲5̲3̲3̲ |
（于）劳　心　无　　　暇

2. 1̲6̲1̲1̲3̲2̲1̲ 2̲0̲5̲5̲ 3̲5̲3̲2̲ | 5 3̲3̲2̲3̲2̲7̲ 6̲2̲7̲7̲ 0̲2̲2̲7̲6̲ |
日，　　　　国　政　甚　多

5 3̲5̲5̲6̲ 0̲2̲2̲ 6̲2̲1̲1̲1̲1̲6̲6̲ | 2̲1̲2̲2̲ 0̲5̲5̲ 3̲2̲3̲ 3.2̲1̲ - 1 1 |
端。　（于）万　里　山　河　壮，　江山

6̲ 2.1̲6̲2̲1̲ 5.6̲5̲3̲5̲2̲ | 1 6̲2̲1̲1̲6̲5̲6̲5̲6̲5̲3̲5̲2̲5̲3̲2̲ |
尽　属　炎　刘　管，万里江山尽属炎　刘

1/4 1 | 1 | 0̲2̲2̲ | 2̲6̲ | 1 | 2̲1̲ | 2 | 6̲6̲ | 2̲1̲ | 2̲2̲ | 0̲5̲5̲ | 3 1 | 2̲3̲ | 2̲2̲ | 0̲5̲5̲ |
管。哎　啊　哩唠　哞　哩哞　唠　哩唠　哞　　啊　哩唠　哞　　唠

0̲5̲5̲ | i | 6̲5̲ | 3̲3̲3̲ | 5̲3̲ | 2̲2̲2̲ | 2̲5̲ | 3.2̲ | 1̲6̲ | 2 (1̲6̲ | 6̲1̲ | 2̲6̲ | 1 | 1) ‖
唠　哩　哞　哞啊　哩哞　唠　　哩　唠　哞。

注：该曲在"泉州传统戏曲丛书"第十一卷第289页，"国政甚多端"后，还有一句"惟愿息干戈，太平民自宽"，后再接"万里山河壮，尽属炎刘管"，疑唱词脱句。

26

8.屈顾不辞

《火烧赤壁》刘璋、刘备唱

1=ᵇE 廿转 8/4

【好孩儿】（鼓介慢头开）

廿3 3.21－1 32－0 咚咚 | 8/4 6－1̇ 2̇ 1̇ 6̇ 1̇ 0 5̇ 1̇ 6̇ 1̇ 6̇ 5̇ 3̇ 6̇ |
(璋唱)屈 顾　　　　　不　　　　辞

5 3 3 6 3 3 3 6 6 5 0 5 5 3 5 3 2 | 3 3 3 2 1 1 2 0 3 3 2 3 2 5 2 3 2 1 6 1 |
路 千　（路 千）　里，　　多 劳

3 3 2 1 2 0 3 5 2ᵛ 3 0 6 6 2 7 | 6 2 3 2 2 7 6 7 6 6 6 7 6 7 6 6 |
雄　师，多 劳 雄 师 直 来 到 只。

5 3 5 5 6 0 3 3 2 5 3 2 5 3 | 6－1̇ 2̇ 1̇ 6̇ 1̇ 0 5̇ 1̇ 6̇ 1̇ 6̇ 5̇ 3̇ 6̇ |
自 愧 寡 学

5 3 3 6 3 3 6 6 5 0 5 5 3 5 3 2 | 3 3 3 2 1 1 2 0 3 3 2 3 2 5 2 3 2 1 6 1 |
无 才　（无 才）　智，　　那 望

3 3 3 2 1 2 0 2 2 2 3 3 2 3 2 7 | 6 2 3 2 2 7 6 7 6 6 6 7 6 2 7 6 |
贤　弟，那 望 贤 弟 深 恩 莫 提 起。

5 3 5 5 6 0 2 2 3 2 3 5 3 5 3 5 3 2 1 3 | 2. 3 2 1 6 2 1 6 1 0 6 1 1 3 2 |
(备唱)(于) 兄　　　弟　　　份，

2 1 6 6 6 6 2 1 0 7 6 5 6 | 3 3 3 2 1 1 2 0 3 3 2 5 5 3 3 3 2 1 |
烦 念 同 派　　汉 宗 支，　(于) 缓 急 间

6 2 3 2 2 2 1 6 2 6 0 2 2 7 2 7 6 5 5 | 6 2 2 3 1 2－3 3 2 3 2 1 |
合　当　　　相 扶

渐慢
1 6－2 5 3 2 3 2 5 3 2 | 6 2 3 2 2 1 6 1 6 3 2 6 1 ‖
持，　缓 急 之 间　　合 当 相 扶。

注：该曲曲牌在"泉州传统戏曲丛书"第十二卷第10页称为【孩儿】。其唱词为：(孙权唱)屈顾不辞路千里，敬奉一杯表微意。胸中自有破敌机，只望先生早定计智。(合)天下乱侢得太平时？(孙唱)万古芳名乞人标题上史记。劝主降曹谋议早，明公深饮勿迟疑。主战主降心狐疑，眼观曹兵如蝼蚁。(合)天下乱。

9.池水如明镜

《楚昭复国》柳妃、潘后唱

1=♭E 廿转 8/4 4/4

【蔷薇花】

廿 6̇ 2 2 6̇ 6̇ 2 - (0 咚咚 2 1 2 2 2 2 2 2 1 2 1 6 | 8/4 6̇. 3 2 1 1 2) 0 2 2 3 2 3 1 3 2 |

(柳唱)池水如 明镜, (于)照见

1̇ 6 5 5 6 0 3 3 6 6 5 3 5 3 2 | 2 6 2 - 3 2 2 2 1 1 3 2 1 6 |

貌 媸 妍。

6̇. 1 6 5 5 6 0 6 6̣ 6̣ 6 6 5 6 5 6 | 2 - 3 5 5 5 3 2. 1 6 1 1 3 2 |

偕 行 到 池 前,

6 1 6 2 1 6 1̇ 5 5 1̇ 6 5 6 5 3 | 6 5 6 6 6 6 3 5 3 2 3 3 3 2 1 1 3 2 |

力只十(于) 二 (十二) 栏 杆

2 5 3 5 2 3 3 2 0 5 5 3 5 3 2 1 2 | 1̇ 6 5 5 6 6 6̣ 5 6 1̇ 1̇ 1̇ 6 5 |

(不汝)倚 遍。 (于)看 形

1̇ - 5 2 5 2 5 0 3 3 3 2 3 2 3 | 1̇ 5 6 - 1̇ 1̇ 1̇ 6 0 1̇ 1̇ 1̇ 6 1 6 5 |

影 美丽,恰似一 天 仙, 姐不杏脸 红

6̇. 1̇ 6 5 5 6 3 2 5 3̇ 3 3 2 3 2 3 | 1̇ 5 6 0 1̇ 6̣ 6̣ 6̣ 1 6 0 1̇ 1̇ 1̇ 6 1 6 5 |

妆 就似梅 带 雪。(潘唱)小妹 你娥眉 淡

6̇. 1̇ 6 5 5 6 5 2 5 0 3 3 3 2 3 2 3 | 6 5 6 - 3 5 6 5 5 2 0 3 3 |

素, 恰似柳 含 姻。 正是非 常福分, 非

2 5 3 2 6̣ 6̣ 6̣ 6̣ 1 2 2 2 3 2 0 2 2 6̣ 2 | 1̇ 6 2 6 5 5 6 6̣. 2 7̣ 7̣ 7̣ 6 7 |

常 福 分, 选入在皇 宫帏 岂 偶

28

$\frac{4}{4}$6 - 6 6 6 7 6 | 5 3 5 6 7 6 | 5 7 6 0 2 2 2 1 | 3 1 2 0 3 3 3 1 |

然? �啊 哩 哣 唠 哣 哩 哣 唠 哩 哣 哣 唠 哩 啊 哩 唠

2 - 5 6 6 6 5 | 1 5 6 1 6 6 6 5 6 | 5 0 (3 3 3 5 6 3 | 5 -) 0 0 ‖

哣 唠 哣 唠 哩 唠 哩 哣。

10. 姑 苏 瘟 疫

《白蛇传》白素贞、小青唱

1=♭E 廿转 $\frac{8}{4}$

【石榴花】（鼓介慢头开）

廿 2 2 2 3.2 1 - 1 3 2 - 0 咚咚 | $\frac{8}{4}$ 1 1 1 6 5 5 6 5 3 2 5 3 2 1 1 2 2 |

(白唱)姑 苏 瘟 疫 如 猛

1 1 1 6 5 5 6 0 5 5 1 | 1 5 6 1 6 5 3 2 | 5 5 3 3 0 3 3 2 1 2. 1 6 6 2 2 1 7 |

虎， （于）许 多 百 姓

6 2 2 3 2 2 5 6 0 1 6 5 5 5 3 2 | 3 3 3 2 3 1 1 2 0 6 6 2 3.2 1 3 2 2 |

命 呜 呼， （于）施 诊

1 1 1 6 1 6 0 5 3 2 5 0 3 5 3 2 1 3 2 2 | 3 2 6.5 3 5 6 5 0 3 3 2 5 3 2 |

给 药 救 贫 （救贫）

1 0 6 1 1 2 0 6 6 3 3 2 1 3 2 | 2 3 2 1 2 6 6 6 1 2 2 2 3 2 0 2 2 1 7 |

苦。 （于）满 城 老 幼 免 遭

6 3 3 0 5 5 3 5 2 3 3 3 2 3 1 1 3 2 | 2 2 2 6 0 6 6 3 2 0 3 3 2 1 |

大 祸， （于）救 （救）

1 6 5 5 6 0 2 2 3 0 5. 3 2 3 2 3 | 6.5 3 5 6 0 5 5 1 | 1 5 6 1 6 5 3 2 |

人 （于） 一 命 （于）胜 造

29

5 5 3 3 0 3 3 2 1 | 2 0 6 6 2 2 3 | 3 5 6 5 5 3 2 6 1 2 5 3 2 1 6 |

七　　级　　　　　　　　　　浮

1 1 1 6 5 5 6 0 1 1 5 | 6 6 6 6 5 6 5 6 | 2 - 3 6 5 3 2. 1 6 1 1 3 2 |

屠。　(青唱)(于)枉　　　　　法　　　　海

2 2. 3 2 6 6 6 2 7 0 7 6 5 6 5 6 | 3 3 3 2 3 1 1 2 0 2 2 5 5 5 5 5 3 2 |

夸　说　　　(于)得　　　道，　　(于)不及姐姐

6 1 2 0 5 5 3 2 3 0 2 3 3 6 5 | 5 3 3 6 3 3 6 6 5 0 5 5 3 5 3 2 |

女　中　　　(于)华　　　(于)(华)

3 3 3 2 3 1 1 2 0 2 2 5 5 5 5 5 3 2 | 6 1 2 2 0 3 3 2 1 2 6 6 6 6 1 | 2(3 2 1 2 3 1 2 -)0 0 ‖

陀，　(于)不及姐姐　女　中华　陀。

11. 谢大王

《楚汉争锋》陈平唱

1=♭E 廿转 8/4

【李子花】

廿3 3 6 5 3 3 7 6 - - -(0 咚咚 6 5 6 6 0 6 5 5 6 5 3 |

谢大王恩赐不少，

8/4 3 7 6 5 5 6)0 6 6 1 6 6 1 6 1 | 6 2 1 6 1 5 6 1 6 6 6 3 5 5 3 |

(于)但　军　民　　尽都

6 3 6 6 5 5 3 2 3 3 3 6 6 5 ♯4 | 3. 7 6 5 5 6 0 3 3 6 1 6 5 1 6 |

爱　　惜，　　　贤

6 2 1 6 1 5 6 1 6 6 6 3 6 3 0 3 3 | 6 3 6 6 5 5 3 2 3 3 3 6 6 5 ♯4 |

择　主　　(择主)　　而　　　事，

30

$\overline{3.\ 7}$ $\overline{6\ 5}$ $\overline{5\ 6}$ 0 $\overline{3\ 3}$ 6 $\overline{\dot1\ 6}$ $\overline{5\ 1}$ 6 | $\overline{6\ \dot2}$ $\overline{\dot1\ 6}$ $\overline{1\ 5}$ $\overline{6\ 1}$ 6 $\overline{6\ 6}$ $\overline{6\ 6}$ 0 $\overline{3\ 3}$ |

良 禽　　　　　相　　　　（相）木 而

$\overline{6\ 3}$ $\overline{6\ 6}$ $\overline{5\ 5}$ $\overline{3\ 2}$ 3 $\overline{3\ 3}$ $\overline{6\ 6}$ $\overline{5\ ^\#4}$ | $\overline{3.\ 7}$ $\overline{6\ 5}$ $\overline{5\ 6}$ 0 $\overline{\dot2\ 3.}$ $\overline{\dot6\ 5}$ $\overline{5\ 3}$ 2 |

宿　　　　　歇，　　　　　（于）因

$\overline{3\ 2}$ $\dot1$ $-$ $\overline{1\ 2}$ $\overline{3\ 3}$ $\overline{3\ 3}$ $\overline{2\ 1}$ $\overline{2\ 1}$ $\overline{1\ 1}$ | $\overline{6\ 5}$ $\overline{6\ 6}$ 0 $\overline{1\ 1}$ $\overline{1\ 2}$ 6 $\dot2$ $\overline{6\ 2}$ $\overline{7\ 6}$ |

此，　　　　　　　　因　此，陈 平 自 知 弃 楚

$\overline{3\ 5}$ $\overline{6\ 6}$ 0 $\overline{1\ 1}$ $\overline{6\ 5}$ 3 $-$ 3 $\overline{3\ 5}$ | 6（$\overline{3\ 5}$ $\overline{5\ 6}$ $\overline{7\ 5}$ 6 $-$）0 0 ‖

归　　　汉 会 可　　着。

12.自离家算来

《李世民游地府》刘全唱

1＝♭E 廿 转 $\frac{8}{4}$

【忒忒令】（鼓介慢头开）

廿 1 1 2 0 3 3 1 3 3 1 3 2 $-$（0 咚咚 $\overline{6\ 6}$ $\overline{1\ 1}$ $\overline{1\ 1}$ $\overline{1\ 2}$ $\overline{1\ 2}$ 1 $\overline{1\ 6}$ |

自 离 家 算 来 有 几 时，

$\frac{8}{4}$ $\overline{6.\ 5}$ $\overline{3\ 2}$ $\overline{2\ 3}$）0 $\overline{2\ 2}$ 5 $\overline{3.\ 5}$ $\overline{2\ 5}$ $\overline{3\ 3}$ | 6 $-$ $\overline{1\ 1}$ $\overline{6\ 5}$ $\overline{1\ 5}$ $\overline{5\ 1}$ $\overline{6\ 5}$ $\overline{3\ 2}$ |

（于）今　旦　　喜，

$\overline{3\ 6}$ $\overline{5\ 3}$ $\overline{5\ 2}$ $\overline{2\ 5}$ 3 $-$ $\overline{2\ 3}$ $\overline{2\ 1}$ | $\overline{1.\ 2}$ $\overline{1\ 6}$ $\overline{1\ 6}$ 1 $-$ $\overline{5\ 3}$ $\overline{2\ 3}$ $\overline{2\ 3}$ |

今　旦　　（不 汝）返　　乡

$\dot1$ 6 $-$ $\overline{6\ 5}$ $\overline{3\ 5}$ 0 $\overline{6\ 6}$ $\overline{5\ 6}$ $\overline{5\ 5}$ | $\overline{3\ 5}$ $\overline{3\ 2}$ $\overline{1\ 2}$ $\overline{2\ 3}$ 0 $\overline{3\ 3}$ 1 $\overline{3\ 3}$ $\overline{2\ 2}$ 1 |

里。　　　　　　　（于）一　路

$\overline{3\ 5}$ $\overline{3\ 2}$ $\overline{3\ 1}$ $\overline{1\ 1}$ $\overline{1\ 2}$ $\overline{3.\ 5}$ $\overline{3\ 2}$ $\overline{1\ 3}$ $\overline{0\ 1}$ 1 | $\overline{3\ 5}$ $\overline{3\ 2}$ 0 $\overline{1\ 1}$ $\overline{1\ 6}$ 1 $\overline{2\ 3}$ $\overline{2\ 1}$ $\overline{6\ 6}$ 1 |

受 尽　　　劳 碌（共）奔　　驰，

1 $\overline{1\ 6}$ $\overline{6\ 1}$ 0 $\overline{1\ 1}$ 3 $\overline{3.\ 5}$ $\overline{3\ 3}$ $\overline{2\ 1}$ | $\overline{1\ 2}$ $\overline{1\ 6}$ $\overline{6\ 1}$ 0 $\overline{1\ 1}$ $5.$ $\overline{\dot1\ 6}$ $\overline{6\ 5}$ 6 |

（于）登 山　涉　　共（涉）

5. 6 5 3 3 5 0 1 1 5. 1 6 6 5 6 | 5 6 5 3 3 5 0 6 6 2 1 1 0 2 2 1 6 |

水　　　　　　（于）无　事　志。（于）心　欢

5. 3 5 5 6 0 1 1 3. 5 3 2 1 6 1 | 5 3 3 0 5 5 3 2 3. 2 1 6 1 2 |

喜　　　（于）返　去　厝，得　见　何　氏　我

2 3 3 2 3 2 7 6 7 6 5 6 5 6 | 2 (3 2 1 2 3 1 2 -) 0 0 ‖

妻　　　　　　　　　　儿。

13. 娘 子 听 起 (一)

《织锦回文》窦滔唱

1=♭E 廿 转 6/8

【南驻马听】（鼓介慢头开）

廿 2 5 3 2 7 6 - 5 3 2 - 6 - (0 咚咚 2 3 6 5 5 5 5 3 3 3 2 |

娘　子　　　听　起，

6/8 2 2 2 1 6) 0 2 2 6 2 3 1 3 2 | 5 6 5 3 2 3 2 6 2 2 7 2 7 6 5 6 5 6 |

　　我　曾　闻　古　人　行　孝

2 6 2 - 3 2 3 2 1 0 3 3 2 1 6 | 6 3 2 3 1 1 2 0 2 2 6 2 3 1 3 2 |

义。　　　　　　　　　（于）王　祥

2 5 3 2 3 1 2 3 2 - 6. 2 1 1 | 6 0 3 3 0 5 5 3 2 3 3 3 2 3 1 1 3 2 |

卧　冰　　（卧　冰）得　鲤，

2 2 2 1 6 0 6 6 3 2 3 1 3 2 | 1 6 1 6 5 3 2 5 3 2 5 5 2 |

　　郭　巨　事　　母，郭　巨

2 0 1 3 2 3 1 2 3 1 3 2 2 | 1 6 1 1 2 0 6 6 2 3 2 1 3 2 |

事　母　也　曾　埋　儿。（于）天　地

1 1 6 1 6 0 5 3 2 5 2 1 3 3 3 2 3 | 2 3 2 1 6 1 1 2 0 2 2 1 1 6 1 6 6 5 3 2 |

怜　　孝　金　　　赐

32

伊, （于）董永 卖 身 返来感

动 天。咱 今 来思 量

起, 咱 今 来思 量 起, （于）母 子

至 亲 俩 通朝夕 （于）远 离。

注：该曲曲牌在"泉州传统戏曲丛书"第十三卷第100页称为【驻马听】。

14. 再 伏 乾 坤

《子仪拜寿》李豫唱

1=♭E 艹转 4/4

【北驻马听】（鼓介慢头开）

再 伏 乾 坤, 立 国 （于）功

臣, 立 国 （于）功 臣

名留 存,

精 忠 仰贯 天

（天） 日,

5 i 6 5 3 5 3 | 3 - i i 6 i | 6 5 6 5 5 3 2 | 3 5 3 2 1 3 2 |
仰 贯　　　（于）　天 日。

2 2 2 5 3 2 | 2 0 5 5 3 5 | 2 - 5 5 5 3 5 | 3. 2 1 3 2 3 2 1 6 6 |
任 贤　　使　大　畏　经

2 3 1 1 0 3 3 2 1 | 2. 3 2 6 2 | 2 3 3 3 2 | 2 2 5 3 2 |
伦，　　　安 邦　定 国

5 3 3 2 3 1 | 1 3 2 1 6 1 2 | 2 5 5 2 5 3 | i 6 - 2 2 |
振 民　　（振 民）　困，

i 3 2 i 6 2 7 6 | 5 6 - i i | 3 i 6 5 3 5 3 | 3 5 6 5 3 | 3 0 1 3 2 1 |
安 邦　定 国

3 2 3 2 1 6 6 | 2 2 2 3 3 2 | 2 3 5 3 2 | 2 0 3 5 3 5 |
振 民　困，　青 史　标 名

2 - 5 5 3 5 | 3. 2 1 3 2 3 2 1 6 6 | 2. 1 6 1 2 3 2 0 | 6 - i i 6 i |
万 古　留　　存。　　酒 满

6 5 6 5 5 3 2 | 3 6 - 1 1 | 3 - 3 3 2 3 | 2 0 7 7 6 6 6 5 |
（于）　金 樽，我 今 酒 满　　（于）金

6 5 5 6 7 6 | 1 1 6 6 | 3 2 2 3 5 3 | 3 5 6 5 5 3 2 |
樽，　诸 卿 来 畅　　（畅

5 3 2 - 3 5 | 2 - 5 5 3 5 | 3. 2 1 3 2 3 2 1 6 6 | ⅔ 2 1 2 | 1 1 6 6 |
饮，（不 汝）略 表　方　寸，　诸 卿 来

3 2 3 3 | 0 6 6 5 3 | 5 3 5 | 2 5 5 | 3 2 1 6 | 2 (6 1 | 1 2 3 1 | 2 -) ‖
畅　　（畅）　饮，（不 汝）略 表　方　寸。

34

15. 娘子听起(二)

《目连救母》傅罗卜唱

$\widehat{3\ \ 3\ \widehat{\underline{3\ 2}}\ \widehat{\underline{1\ 1}}\ \widehat{\underline{1\ 2}}}\ \underline{1}\ \overset{\centerdot}{6}\ 2$ | $\widehat{\underline{7\ 2}\ \underline{7\ 6}}\ \underline{5}\ \overset{\centerdot}{6}\ \underline{5\ 6}$ ‖ $\underline{2}\ \overset{\centerdot}{6}\ 2\ -\ \widehat{\underline{3\ 2}\ \underline{3\ 2}}\ \underline{1}\ \underline{1}\ \underline{3}\ \underline{2}\ \underline{1}\ \underline{7}$ |

我　　　　　心　　　　悲，

$\overset{\centerdot}{6}$　$\widehat{3\ \underline{2\ 1}}\ \widehat{\underline{2\ 2}\ \underline{2\ 1}}\ \widehat{3\ 3}\ \underline{0\ 2}\ \widehat{\underline{2\ 1}\ \underline{3\ 2}}\ \overset{\centerdot}{6}$ | $1\ \widehat{\underline{7\ 6}}\ \underline{5\ 6}\ \underline{6\ 6}\ \widehat{\underline{5\ 7}\ \underline{7\ 0}}\ \underline{6\ 6}\ \underline{5\ 6}\ \underline{5\ 2}$ |

谢　得　　　我　佛　相　点　　　醒，感　谢　　　得　我　佛　相　点

$\widehat{3\ 3\ \underline{3\ 2}\ 3}\ \underline{1}\ \widehat{\underline{1\ 2}\ \underline{2\ 2}}\ \underline{1}\ 1\ \underline{5\ 6}\ \underline{5\ 6}$ | $\underline{5\ 6}\ \underline{5\ 3}\ 2\ \overset{\centerdot}{6}\ \overset{\centerdot}{6}\ \underline{1\ 1}\ 1\ \widehat{3\ 3}\ \underline{3\ 2\ 3}$ |

醒，　　　说　我　母　亲　坠　落　十　八　　地　　狱　受　尽　诸　般　苦　楚、

$1\ \widehat{3\ \underline{2\ 1}\ 2}\ \underline{0\ 5}\ \underline{5\ 3}\ \underline{5\ 6}\ \widehat{\underline{5\ 5}\ \underline{5\ 3}}\ 1$ | $2\ (\underline{6}\ \underline{1\ 1}\ \underline{2\ 3}\ \underline{1\ 2}\ -\)\ 0\ 0$ ‖

万　样　　（于）凌　　　　　迟。

16. 念　妾　身

《楚汉争锋》虞妃、项羽唱

1 = ♭E　廿 转 $\frac{8}{4}$ 廿

【代环着】（鼓介慢头开）

廿 $1\ 3\ \underline{2\ 0}\ \underline{1\ 2}\ \underline{2\ 2}\ \underline{2\ 0}\ \underline{2}\ 5\ -\ \underline{3\ 2}\ \underline{1\ 2}\ \underline{2}\ -\ (\underline{0}\ 咚咚\ \underline{2\ 2}\ \underline{4\ 5}\ \underline{5\ 0}\ \underline{6\ 6}\ \underline{5}\ \widehat{3\ 3}$ |

（虞唱）念　妾　身　随　君　征　战　在　君　　身　边，

$\frac{8}{4}\ \widehat{\underline{2\ 3}\ \underline{2\ 1}}\ \underline{6\ 1}\ \underline{1\ 2}\)\ \underline{0}\ \widehat{3\ 3}\ \widehat{\underline{2\ 5}\ \underline{3\ 3}}\ \widehat{\underline{2\ 3}\ \underline{2\ 1}}\ \overset{\centerdot}{6}\ 1$ | $\widehat{3\ 3}\ \underline{3\ 2}\ 1\ \underline{2\ 0}\ \underline{3\ 3}\ 5.\ \underline{3}\ 2\ \underline{0\ 2}\ \underline{5\ 3}\ 2$ |

（于）夫　妻　　　所　　望，　夫　妻　所　望　偕　老　到

$\overset{\centerdot}{6}\ \widehat{2\ \underline{3\ 2}}\ \underline{2\ 7}\ \widehat{\overset{\centerdot}{6}\ 7}\ \underline{7\ 6}\ \underline{0\ 7}\ \underline{7\ 6}\ \underline{7\ 6}\ 6$ | $5\ \widehat{3\ 5}\ \underline{5\ 6}\ \underline{0\ 3}\ \widehat{3\ 2}\ \underline{5}\ \underline{2}\ 3$ |

百　　年。　　　　　　　　　（于）愿　学　虞　妃，

$3\ \overset{\centerdot}{6}\ \widehat{\underline{6\ 3}\ 3}\ \underline{3\ 6}\ \underline{6\ 6}\ \underline{0\ 5}\ \underline{5\ 5}\ \underline{3\ 5}\ \widehat{3\ 3}$ | $\overset{\centerdot}{6}\ 3\ -\ \widehat{3\ 3}\ \underline{5\ 6}\ \underline{6\ 0}\ \underline{7\ 7}\ \underline{6}\ \ \underline{5\ 5}$ |

永　远　卜　来　相　交　　缠。

$\underline{3\ 5}\ \underline{3\ 2}\ 1\ \widehat{2\ 2}\ 3\ \underline{0\ 3}\ \widehat{3\ 2}\ \underline{5\ 3}\ \widehat{3\ 3}\ \widehat{\underline{2\ 3}\ \underline{2\ 1}}\ \overset{\centerdot}{6}\ 1$ | $\widehat{3\ 3}\ \underline{3\ 2}\ 1\ \underline{2\ 0}\ \underline{2\ 0}\ \underline{3\ 5}\ 3\ 2\ \widehat{2\ 2}\ \underline{1\ 2}$ |

（于）谁　知　　　今　　　旦，谁　知　到　今　旦　致　使　生　别

$\overset{\frown}{6} \ \widehat{2 \ 3} \ \widehat{2 \ 2} \ \widehat{7 \ 6} \ \widehat{7} \ \dot{6} \ 0 \ \widehat{7 \ 7} \ \widehat{6 \ 7} \ \dot{6} \ \dot{6} \ | \ \overset{\frown}{5} \ \widehat{3 \ 5} \ \widehat{5 \ 6} \ 0 \ \widehat{2 \ 2} \ 5 \ | \ 3 \ \widehat{2 \ 5} \ \widehat{3 \ 3} \ |$

死　　离。　　　　　　妃早知

$\overset{\frown}{6} \ - \ \widehat{\dot{1} \ \dot{2}} \ \widehat{\dot{1} \ 6} \ \dot{1} \ \widehat{6 \ 5} \ \widehat{5 \ 6} \ 5 \ 3 \ | \ 2 \ 5. \ 3 \ \widehat{2 \ 5} \ \widehat{3 \ 3} \ 6 \ 3 \ - \ 3 \ 6 \ |$

我　　　君　　　你来误阮　来到　（来到）

$6 \ 3 \ - \ 3 \ 5 \ \widehat{6 \ 6} \ \widehat{6 \ 7} \ 6 \ \dot{5} \ 5 \ | \ \widehat{3 \ 5} \ \widehat{3 \ 2} \ \widehat{1 \ 2} \ 2 \ 3 \ 0 \ \widehat{3 \ 3} \ \widehat{2 \ 5} \ \widehat{3 \ 3} \ \widehat{2 \ 3} \ \widehat{2 \ 1} \ \widehat{6 \ 1} \ |$

只，　　　　　　　　　（于）不　　　如

$\widehat{3 \ 3} \ \widehat{3 \ 2} \ \widehat{1 \ 2} \ 5 \ 0 \ \widehat{2 \ 5} \ 2 \ \widehat{2 \ 2} \ \widehat{1 \ 7} \ | \ \overset{\frown}{6} \ \widehat{2 \ 3} \ \widehat{2 \ 2} \ \widehat{7 \ 6} \ \widehat{7} \ \dot{6} \ 0 \ \widehat{7 \ 7} \ \widehat{6 \ 7} \ \dot{6} \ \dot{6} \ |$

当　　初死，目睭去，看不　　　见。

$\overset{\frown}{5} \ \widehat{3 \ 5} \ \widehat{5 \ 6} \ 0 \ \widehat{2 \ 2} \ \widehat{5 \ 5} \ \widehat{5 \ 5} \ \widehat{3 \ 5} \ \widehat{3 \ 2} \ | \ \widehat{5 \ 5} \ \widehat{5 \ 3} \ \widehat{2 \ 2} \ 3 \ 0 \ \widehat{3 \ 3} \ \dot{1} \ - \ 6 \ \dot{1} \ 6 \ 5 \ |$

（于）捶　　尽　　胸，　（于）捶　尽

$\widehat{\dot{1} \ \dot{1}} \ \dot{1} \ \widehat{6 \ 5} \ \widehat{5 \ 6} \ \widehat{3 \ 3} \ 6 \ \widehat{4 \ 5} \ \widehat{4 \ 3} \ \widehat{2 \ 3} \ 2 \ 3 \ | \ 6 \ \dot{3} \ 6 \ - \ \widehat{3 \ 3} \ \overset{\sharp}{4} \ \dot{4} \ 0 \ \overset{\sharp}{4} \ 3 \ \widehat{2 \ 3} \ \widehat{2 \ 2} \ |$

胸，　　那是苦　叫　　天。

$\overset{\frown}{7} \ \widehat{7 \ 2} \ \widehat{2 \ 3} \ 0 \ \widehat{5 \ 5} \ \widehat{2 \ 5} \ \widehat{3 \ 3} \ \widehat{2 \ 3} \ \widehat{2 \ 1} \ \widehat{6 \ 1} \ | \ \widehat{3 \ 3} \ \widehat{3 \ 2} \ \widehat{1 \ 2} \ 2 \ \widehat{2 \ 3} \ \widehat{5 \ 3} \ 2 \ \widehat{2 \ 5} \ \widehat{3 \ 2} \ |$

（于）谁　　知　到　今　　旦，谁知到今旦那赢得阮

$\overset{\frown}{6} \ \widehat{2 \ 3} \ \widehat{2 \ 2} \ \widehat{7 \ 6} \ \dot{2} \ \dot{6} \ 0 \ \widehat{3 \ 3} \ \widehat{1 \ 3} \ \widehat{2 \ 2} \ | \ 1 \ \dot{6} \ \widehat{1 \ 1} \ \widehat{2} \ 0 \ \widehat{3 \ 3} \ \widehat{2 \ 5} \ \widehat{3 \ 3} \ \widehat{2 \ 3} \ \widehat{2 \ 1} \ \widehat{6 \ 1} \ |$

双　　眼　　泪淋　漓。　　（于）听　君

$\widehat{2 \ 5} \ \widehat{3 \ 2} \ \widehat{1 \ 2} \ \widehat{3 \ 3} \ 2 \ 5 \ \widehat{2 \ 1} \ \dot{6} \ \widehat{2 \ 7} \ | \ \overset{\frown}{6} \ \widehat{2 \ 3} \ \widehat{2 \ 2} \ \widehat{7 \ 6} \ \widehat{7} \ \dot{6} \ 0 \ \widehat{7 \ 7} \ \widehat{6 \ 7} \ \dot{6} \ \dot{6} \ |$

言　　语，听君言语那是败伦　伤　　化，

$\overset{\frown}{5} \ \widehat{3 \ 5} \ \widehat{5 \ 6} \ 0 \ \widehat{6 \ 6} \ \dot{5} \ \widehat{6 \ 6} \ \widehat{6 \ 5} \ \dot{5} \ \dot{6} \ | \ \widehat{2 \ 5} \ \widehat{3 \ 2} \ \widehat{1 \ 2} \ \widehat{5 \ 2} \ \widehat{2} \ 5 \ \widehat{2 \ 6} \ \widehat{6 \ 6} \ \dot{1} \ |$

（于）自　　　古　道　说是一　马挂一

$\overset{\frown}{2\ 3\ 2\ 1}\ \overset{\frown}{1\ 2}\ \overset{\frown}{2\ 2}\ \overset{\frown}{3\ 5}\ 2\ \ \overset{\frown}{2\ 5}\ \overset{\frown}{3\ 2}\ |\ \underset{\cdot}{6}\cdot\ \ \overset{\frown}{2\ 3}\ \overset{\frown}{2\ 2}\ \overset{\frown}{\underset{\cdot}{7}\ \underset{\cdot}{6}}\ \overset{\frown}{\underset{\cdot}{7}\ \underset{\cdot}{6}}\ \underset{\cdot}{0}\ \overset{\frown}{\underset{\cdot}{7}\ \underset{\cdot}{7}}\ \overset{\frown}{\underset{\cdot}{6}\ \underset{\cdot}{7}}\ \overset{\frown}{\underset{\cdot}{6}\ \underset{\cdot}{6}}\ |$

鞍，　　　　值曾识　见　烈女再来　改　　换?

$\underset{\cdot}{5}\ \ \overset{\frown}{\underset{\cdot}{3}\ \underset{\cdot}{5}}\ \overset{\frown}{\underset{\cdot}{5}\ \underset{\cdot}{6}}\ 0\ \overset{\frown}{2\ 2}\ 3\ \ 5\ \ 2\ \ \overset{\frown}{5\ 5}\ |\ 5\ \ \overset{\frown}{6\ 6}\ \overset{\frown}{3\ 3}\ \ \overset{\frown}{6\ 6}\ \overset{\frown}{5\ 0}\ \overset{\frown}{5\ 5}\ \overset{\frown}{3\ 5}\ \overset{\frown}{3\ 3}\ |$

（于）生　同衾　枕，　　死卜同葬　（于）阴

$\underset{\cdot}{5}\ \ 3\ \ -\ \ \overset{\frown}{3\ 5}\ \overset{\frown}{6\ 6}\ \overset{\frown}{6\ 6}\ \overset{\frown}{7\ 6}\ 0\ \overset{\frown}{5\ 5}\ |\ \overset{\frown}{3\ 5\ 3\ 2}\ \overset{\frown}{1\ 2}\ \overset{\frown}{2\ 3}\ 0\ \overset{\frown}{3\ 3}\ \overset{\frown}{2\ 5}\ \overset{\frown}{3\ 3}\ \overset{\frown}{2\ 3\ 2\ 1}\ \overset{\frown}{6\ 1}\ |$

山。　　　　　　　　（于）同　　生

$\overset{\frown}{3\ 3\ 3\ 2}\ \overset{\frown}{1\ 2}\ \ 2\ \ \overset{\frown}{2\ 5}\ 3\ \ \overset{\frown}{5\ 2}\ 2\ \ 2\ \ \overset{\frown}{1\ \dot{7}}\ |\ \underset{\cdot}{6}\cdot\ \ \overset{\frown}{2\ 3}\ \overset{\frown}{2\ 2}\ \overset{\frown}{\underset{\cdot}{7}\ \underset{\cdot}{6}}\ \overset{\frown}{\underset{\cdot}{7}\ \underset{\cdot}{6}}\ \underset{\cdot}{0}\ \overset{\frown}{\underset{\cdot}{7}\ \underset{\cdot}{7}}\ \overset{\frown}{\underset{\cdot}{6}\ \underset{\cdot}{7}}\ \overset{\frown}{\underset{\cdot}{6}\ \underset{\cdot}{6}}\ |$

同　死,同卜生　死做卜海　枯　石　　烂。

$\underset{\cdot}{5}\ \ \overset{\frown}{\underset{\cdot}{3}\ \underset{\cdot}{5}}\ \overset{\frown}{\underset{\cdot}{5}\ \underset{\cdot}{6}}\ 0\ \overset{\frown}{2\ 2}\ 3\ \ 2\ \ 2\ \ 5\ |\ 3\ \ 6\ \ \overset{\frown}{6\ 3}\ \overset{\frown}{3\ 6}\ \overset{\frown}{6\ 5}\ 0\ \overset{\frown}{5\ 5}\ \overset{\frown}{3\ 5}\ \overset{\frown}{3\ 3}\ |$

（于）争　帝图　王，　辛苦　　千　万

$\underset{\cdot}{5}\ \ 3\ \ -\ \ \overset{\frown}{3\ 5}\ \overset{\frown}{6\ 6}\ \overset{\frown}{6\ 6}\ \overset{\frown}{7\ 6}\ \ 5\ 5\ |\ \overset{\frown}{3\ 5\ 3\ 2}\ \overset{\frown}{1\ 2}\ \overset{\frown}{2\ 3}\ 0\ \overset{\frown}{3\ 3}\ \overset{\frown}{2\ 5}\ \overset{\frown}{3\ 3}\ \overset{\frown}{2\ 3\ 2\ 1}\ \overset{\frown}{6\ 1}\ |$

般。　　　　　　　　（于）贪　　生

$\overset{\frown}{3\ 3\ 3\ 2}\ \overset{\frown}{1\ 2}\ \overset{\frown}{3\ 3}\ 5\ \ \overset{\frown}{5\ 2}\ 2\ \underset{\cdot}{6}\ \overset{\frown}{2\ \dot{7}}\ |\ \underset{\cdot}{6}\cdot\ \ \overset{\frown}{2\ 3}\ \overset{\frown}{2\ 2}\ \overset{\frown}{\underset{\cdot}{7}\ \underset{\cdot}{6}}\ \overset{\frown}{\underset{\cdot}{7}\ \underset{\cdot}{6}}\ \underset{\cdot}{0}\ \overset{\frown}{\underset{\cdot}{7}\ \underset{\cdot}{7}}\ \overset{\frown}{\underset{\cdot}{6}\ \underset{\cdot}{7}}\ \overset{\frown}{\underset{\cdot}{6}\ \underset{\cdot}{6}}\ |$

惜　　死,贪生惜　死乞许万　古　人　传　看。

$\underset{\cdot}{5}\ \ \overset{\frown}{\underset{\cdot}{3}\ \underset{\cdot}{5}}\ \overset{\frown}{\underset{\cdot}{5}\ \underset{\cdot}{6}}\ 0\ \overset{\frown}{2\ 2}\ 5\ \ -\ \ \overset{\frown}{3\ 5}\ \overset{\frown}{3\ 2}\ |\ \overset{\frown}{5\ 5\ 5\ 3}\ \overset{\frown}{2\ 2}\ \overset{\frown}{3\ 0}\ \overset{\frown}{3\ 3}\ \dot{1}\ -\ \overset{\frown}{6\ 1}\ \overset{\frown}{6\ 5}\ |$

（于）须　努　　力，　　　（于）须　努

$\overset{\frown}{\dot{1}\ \dot{1}\ \dot{1}}\ \overset{\frown}{6\ 5}\ \overset{\frown}{5\ 6}\ \overset{\frown}{3\ 6}\ \overset{\frown}{5\ 5}\ 5\ \ -\ \ \overset{\frown}{3\ 5}\ |\ 6\ \ 3\ \ -\ \ \overset{\frown}{3\ 5}\ \overset{\frown}{6\ 6}\ \overset{\frown}{6\ 6}\ \overset{\frown}{7\ 6}\ \ \ 5\ 5\ |$

力　　　掠只江　山　用心　捍。

$\overset{\frown}{3\ 5\ 3\ 2}\ \overset{\frown}{1\ 2}\ \overset{\frown}{2\ 3}\ 0\ \overset{\frown}{3\ 3}\ \overset{\frown}{2\ 5}\ \overset{\frown}{3\ 3}\ \overset{\frown}{2\ 3\ 2\ 1}\ \overset{\frown}{\underset{\cdot}{6}\ 1}\ |\ \overset{\frown}{3\ 3\ 3\ 2}\ \overset{\frown}{1\ 2}\ \ 2\ \ \overset{\frown}{2\ 5}\ 2\ \ 5\ \ \overset{\frown}{2\ 5}\ \overset{\frown}{3\ 2}\ |$

（于）勿　得　　　为　阮,勿得为　阮　一等女流,

6 2 3 2 2 7 6 2 6 0 3 3 1 3 2 2 | 1 (6 1 1 2 3 1 2 —) 0 0 |

今旦只处苦切 千 万 般。

【怨】

艹5 6 — 5 7 6 — 2 — 7 6 5 5 7 5 6 — i

（项唱）拔 山 力 尽 帝 业 垂， 倚

5 6 6 5 3 2 — 5 — 3 2 1 3 2 — 5 6 5

剑 空 歌 不 逝 骓。（虞唱）满 盈 明

i 6 5 3 2 — 5 — 3 2 1 2 — 5 6 5 1 0

月 光 如 水，（项唱）那 堪 回 首

2 4 6 5 3 2 — 6 2 — 7 6 5 5 7 5 6 —

别 虞 妃。

注：该曲曲牌在"泉州传统戏曲丛书"第十一卷第257页称为【玳环着】。

17.见爹你形容

《五路报仇》关兴唱

1=♭E 艹转 8/4

【雁儿落】（鼓介慢头开）

艹3 2 3 1 3 1 — 1 3 2 — 0 咚咚 1 2 3 5 3 2 1 2 |

见 爹 你 形 容， 肠 肝 寸

8/4 1 2 1 — 6 5 6 6 6 6 6 5 5 5 | 3 5 3 2 1 2 1 2 2 3 0 1 1 2 3 1 2 2 1 |

裂， （于）双 眼

3 5 3 2 3 1 1 1 1 2 3 3 1 2 1 2 2 1 2 | 1 2 1 — 6 5 6 6 6 6 6 5 5 5 |

泪 淋 春 雨 滴 不 晴。

$\overline{3\,5\,3\,2}\,\overline{1\,2}\,\overline{2\,3}\,0\,\overline{2\,2}\,5\quad 5.\,\overline{3\,2\,5\,3\,3}\mid 6\,-\,\overline{1\,2}\,\overline{1\,6\,1}\quad 5\,\overline{1\,6}\,\overline{1\,6\,5}\,\overline{3\,6}\mid$

（于）养 育　　深　　恩，仔 都

$5\quad3\quad\overline{6\,3\,3}\,\overline{3\,6\,6}\,\overline{5\,0\,5\,5}\,\overline{3\,5\,3\,2}\mid\overline{3\,3\,3}\,\overline{2\,3\,1}\,1\,2\,0\,\overline{3\,3}\,\overline{2\,5}\,\overline{3\,3}\,\overline{2\,3\,2\,1}\,\dot{6}\,1\mid$

未 报　　一　些　　　儿。　　　（于）伯　王

$\overline{3\,3\,3}\,\overline{2\,1}\,2\,0\,\overline{5\,5}\,3\quad3\quad\overline{2\,3}\,2\,\dot{7}\mid\overline{\dot{6}}\quad\overline{2\,3}\,2\,2\,\dot{7}\,\overline{\dot{6}}\,\overline{7\,6\,6}\,\overline{6\,7}\,\overline{6\,7\,6}\,6\mid$

兴　　兵，伯 王 兴 兵 报 冤　雪　　耻，

$\dot{5}\quad\overline{3\,5}\,\overline{5\,6}\,0\,\overline{2\,2}\,5\quad\overline{3\,3\,3}\,\overline{2\,5}\,\overline{3\,6}\mid6\,-\,\overline{1\,2}\,\overline{1\,6\,1}\quad5\,\overline{1\,6}\,\overline{1\,6\,5}\,\overline{3\,6}\mid$

（于）母 亲　　赶 堂　上

$5\quad6.\,\overline{1}\,\overline{6\,3\,3}\,\overline{3\,6\,6}\,\overline{5\,0\,5\,5}\,\overline{3\,5\,3\,2}\mid\overline{3\,3\,3}\,\overline{2\,3\,1}\,1\,2\,0\,\overline{3\,3}\,\overline{2\,5}\,\overline{3\,3}\,\overline{2\,3\,2\,1}\,\dot{6}\,1\mid$

恹 恹　　切 成　　病。　　　　（于）举　目

$\overline{3\,3\,3}\,\overline{2\,3\,1}\,2\quad2\,5\,2\quad\overline{3\,3}\,\overline{2\,5}\,\overline{3\,2}\mid\dot{6}\quad\overline{2\,3}\,2\,2\,\dot{7}\,\overline{\dot{6}}\,\overline{7\,6\,6}\,\overline{6\,7}\,\overline{6\,7}\,6\,6\mid$

无　　亲，举 目 无 亲 苦　叫　　　天。

$\dot{5}\quad\overline{3\,5}\,\overline{5\,6}\,0\,\overline{2\,2}\,5.\quad\overline{5\,3\,5\,3}\,2\mid\overline{5\,5\,5}\,\overline{3\,2}\,\overline{2\,5}\,6\,1\quad\dot{1}\,\dot{1}\,\dot{1}\,\overline{6\,1}\,6\,5\mid$

（于）英 灵　　有　圣，　　我 爹 你 英

$\dot{1}\,\dot{1}\,\dot{1}\,\overline{6\,5}\,\overline{5\,6}\,0\,\overline{6\,6}\,3\quad6\,-\,3\,3\mid6\,3\,-\,\overline{3\,5}\,\overline{6\,6}\,\overline{6\,1}\,6\,5\quad5\,5\mid$

灵　　　（于）暗 相　扶　持，

$\overline{3\,5\,3\,2}\,\overline{1\,2}\,\overline{2\,3}\,0\,\overline{2\,2}\,5\quad\overline{3\,3}\,\overline{2\,5}\,3\mid\overline{6\,1}\,\overline{6\,5}\,\overline{6\,3\,3}\,\overline{3\,5}\,6\quad\overline{6\,1}\,\overline{6\,5}\,3\mid$

（于）报　冤　　杀　贼

$2\quad\overline{5\,5}\,\overline{3\,3}\,\overline{2\,1}\,\overline{2\,6}\,0\,\overline{2\,2}\,\overline{1\,3}\,\overline{2\,2}\mid1\,(\dot{6}\,\overline{1\,1}\,\overline{2\,3}\,\overline{1\,2}\,-\,)\,0\quad0\,\parallel$

只　　在　片　　时。

40

18. 宠 任 阉 宦

《子仪拜寿》李公弼唱

1=♭E サ 转 8/4

【黑麻序】（鼓介慢头开）

サ 2 5 3 2 3 2 7 6 - 2 2 6 - 3 2 - (0 咚咚 2. 1 1 3 2 1 6 |
宠　　　任　　　　阉宦，

8/4 6 0 3 2 3 1 1 2) 0 0 6 6 3 2. 3 1 3 2 | 2 5 3 2 3 1 2 3 2 0 5 6 5 5 3 2 |
（于）切恨　　元　振

1 3 3 2 2 1 6 2 6 2 2 1 3 2 2 | 1 6 1 1 2 0 6 6 3 3. 2 1 3 2 |
误　　国，欺君专　横，　　致使

2 5 3 2 3 1 2 3 2 0 5 6 5 5 3 2 | 1 3 3 2 2 1 6 2 6 0 3 3 1 3 2 2 |
犬　戎　　　结　党　（于）犯

1 (6 1 1 2 3 1 2) 0 0 (6 1 | 2 5 3 1 1 2) 0 2 2 3 2 2 0 5 5 3 1 |
关。　　　　　（插白）　　　　　（于）真　公

2 5 3 2 3 2 1 2. 3 1 3 2 6 | 1 0 5 5 3 5 1 2 5 3 2 1 2 2 |
心，汉高祖　真　是公　　心，体行　天　日

3 3 3 2 3 2 3 2 1 6 1 2 2 2 3 2 0 6 2 1 6 | 2. 3 2 2 7 2 7 6 5 5 6 0 3 2 0 3 3 3 1 |
表，　　　　士民　岂　　敢

转 1=♭A

2 (6 1 1 2 3 1 2) 0 0 (6 1 | 2 5 3 1 1 2) 0 2 2 3 2 2 0 5 5 3 1 |
叛？　　（白：陛下）　　　　（于）伏　圣

2 0 1 3 1 1 2 3 0 3 3 1 3 2 6 | 1 6 1 1 2 0 6 6 3 2 2 1 3 2 |
断，微臣伏望君王　乞圣　　断，　　（于）碎斩

5 6 5 3 2 2 5 2 2 2 1 3 2 1 6 2 3 2 2 1 6 2 6 0 3 3 1 3 2 6 | 1 (6 1 1 2 3 1 2) 0 0 0 ‖
元　振,碎斩程元振 使得天下　万　民　永　无　患。

41

19. 须 记 得

《白蛇传》法海、许仙唱

1=♭E 廿转 8/4

【红衲袄】（鼓介慢头开）

42

20.仿 佛 间

《吕后斩韩》刘盈唱

1=♭E 廿转 8/4

【催拍指】（鼓介慢头开）

廿3 3 2 - 1 3 30 30 1 1 3 3 1 3 2 -（0 咚咚 6 6 1 1 1 1 2 1 2 1 6 |
仿佛间　　见你来，我　独自喉短，

8/4 6 0 5 3 2 2 3 3 2）5 3. 5 2 5 3 3 | 6 - 1 1 6 5 1 0 5 1 6 5 3 5 |
　　　　　　细　　思　量，　　我

3 6 6 5 3 5 2 2 2 5 3 - 2 3 2 1 | 1. 2 1 6 1 6 1 - 5. 3 2 3 2 3 |
母　　后　　（不汝）做　　　　可

1 1 6 - 6 5 3 5 5 5 5 6 5 6 5 5 | 3 5 3 2 1 2 2 3 0 6 6 5 1 6 6 5 5 3 2 |
绝。　　　　　　　　　　　（于）总　　是

6 2 3 - 2 1 2 2 1 2 6 6 | 2 2 3 3 0 5 5 3 2 3 3 2 1 1 3 2 |
父　　　王，天今总是咱父　　　　王

2 2 2 1. 6 0 3 3 2 5 3 2 5 3 3 | 6 - 1 2 1 6 1 6 5 5 5 6 5 5 |
　　在　日，　溺　爱　　（爱）恁

3. 6 5 3 5 2 2 2 5 3 - 2 3 2 1 | 1. 2 1 6 1 6 1 1 1 0 5 3 2 3 2 3 |
母　　子　　（不汝）会　　　　可

1 1 6 - 6 5 3 5 5 5 5 6 5 6 5 5 | 3 5 3 2 1 2 2 3 0 2 2 5 5. 3 2 5 3 3 |
过，　　　　　　　　　　　（于）致　使

6 - 1 2 1 6 1 6 1 1 1 6 5 5 6 5 2 | 5 5 3 2 5 3 1 1 6 - 5 6 |
今　　日　　即会结成　冤

3 3 5 - 3 3 6 5 0 3 3 3 2 | 2 2 2 1 6 0 6 6 6 1 6 5 3 6 5 3 |
祸。　　　　　　　　（于）踌　躇

43

间，　　　　　卜　说　只　　话　不

敢　　　说，　你　（嗳）　　　可惜

年　岁　天　句　　　　未。

注：该曲曲牌在"泉州传统戏曲丛书"第十一卷第290页称为【催拍子】。

21. 阵 图 舒 开

《破天门阵》赵元侃唱

1=♭E　廿 转 8/4

【驻云飞】（鼓介慢头开）

阵　图　　　　舒　开，

（于）旌　旗　　丛　杂　遍　东

西。　　　　　　　　唯　认　只　阵

势，　果　有　栋　梁　才。(嗦)

满　朝　文　共　　武，　阵　图　难　晓

解。　　（于）国　家　　遇　　　难，国　家

44

2 $-$ $\widehat{1\ 3}$ $\widehat{2\ 3}$ $\widehat{1\ 3}$ $\underset{\cdot}{0}$ $\widehat{3\ 3}$ $\widehat{1\ 3}$ $\dot{2}$ $\dot{6}$ | 1 $\widehat{\underset{\cdot}{6}1}$ $\widehat{1\ 2}$ $\underset{\cdot}{0}$ $\widehat{2\ 2}$ $\widehat{\dot{6}\ 2}$ $\widehat{1\ 2}$ $\widehat{1\ 1}$ $\widehat{\dot{6}\ \dot{6}}$ |

遇难今卜谁人 可 分　　解?　　　　　　(于)安　邦

$\widehat{2\ 1}$ $\widehat{2\ 2}$ $\underset{\cdot}{0}$ $\widehat{5\ 5}$ $\widehat{3\ 3}$ $2.$ $\widehat{1}$ $\widehat{\underset{\cdot}{6}1}$ $\widehat{1\ 3}$ $\widehat{2}$ | 2 $\underset{\cdot}{0}$ $\widehat{3\ 5}$ $\widehat{3\ 2}$ 5 $\widehat{3\ 2}$ $\widehat{1\ 3}$ $\dot{2}$ $\dot{6}$ |

定　　　　国　　　　　须 待 杨　　 六

1 $\widehat{\underset{\cdot}{6}1}$ $\widehat{1\ 2}$ $\underset{\cdot}{0}$ $\widehat{2\ 2}$ $\widehat{\dot{6}\ 2}$ $\widehat{1\ 2}$ $\widehat{1\ 1}$ $\widehat{\dot{6}\ \dot{6}}$ | $\widehat{2\ 1}$ $\widehat{2\ 2}$ $\underset{\cdot}{0}$ $\widehat{5\ 5}$ $\widehat{3\ 3}$ $\widehat{2\ 1}$ $\widehat{\underset{\cdot}{6}1}$ $\widehat{1\ 3}$ $\widehat{2}$ |

使,　　　安　邦　定　　　　国

2 $-$ $\widehat{3\ 5}$ $\widehat{3\ 2}$ 5 $\widehat{3\ 2}$ $\widehat{1\ 3}$ $\dot{2}$ $\dot{6}$ | 1 $(\widehat{\underset{\cdot}{6}1}$ $\widehat{1\ 2}$ $\widehat{3\ 1}$ $2)$ 0 0 0 ‖

须 待 杨　　　六　　　使。

22.牡丹真可爱

《包公断案》金线女唱

$1=\flat E$　廿 转 $\frac{8}{4}$

【误佳期】(鼓介慢头开)

廿3 2 $-$ $\widehat{1\ 3}$ 2 $-$ $\underset{\cdot}{0}$ 咚咚5 $\widehat{6\ 6}$ $\widehat{6\ 5}$ $\widehat{6\ 5}$ $\widehat{3}$ | $\frac{8}{4}\widehat{5\ 2}$ $\widehat{3\ 5}$ $\widehat{3\ 2}$ $\widehat{1\ 2}$ $\widehat{2}$ $\overset{\vee}{2}$ $\widehat{3\ 2}$ $\widehat{2\ 5}$ $\widehat{3\ 3}$ |

牡 丹　　　　　　真 可　　爱,

5 $\widehat{\dot{1}\ 6}$ $\widehat{6\ 5}$ $\widehat{5\ 3}$ $\widehat{2}$ $1.$ $\widehat{5}$ $\widehat{3\ 5}$ $\widehat{3\ 2}$ | 3 $\widehat{1\ 3}$ $\widehat{3\ 2}$ $\widehat{3\ 2}$ $\widehat{1}$ $\widehat{\underset{\cdot}{6}\ \underset{\cdot}{6}}$ $\widehat{1\ 2}$ $\widehat{1\ 2}$ $\widehat{1\ 1}$ |

因 乜 会 反　　败?

$\widehat{\underset{\cdot}{6}1}$ $\widehat{6\ 5}$ $\widehat{3\ 5}$ $\widehat{5\ 6}$ $\underset{\cdot}{0}$ $\widehat{2\ 2}$ $\widehat{\dot{6}\ 2}$ $\widehat{1\ 1}$ $\widehat{1\ 1}$ $\widehat{\dot{6}\ \dot{6}}$ | 6 5 $\widehat{3\ 5}$ $\widehat{5\ 5}$ $\widehat{\dot{1}\ 6}$ $\widehat{\dot{1}\ 6}$ $\widehat{5\ 6}$ $\widehat{3\ 5}$ $\widehat{3\ 3}$ |

日　夜　病　　　相

$2.$ $\widehat{1}$ $\widehat{\underset{\cdot}{6}1}$ $\widehat{1\ 3}$ $\widehat{2\ 1}$ $\widehat{2}$ $\widehat{5\ 5}$ $\widehat{3\ 5}$ $\widehat{3\ 2}$ | 2 $\widehat{3\ 3}$ $\widehat{3\ 2}$ $\widehat{3\ 2}$ $\widehat{7\ \dot{6}}$ $\widehat{7\ 7}$ $\underset{\cdot}{0}$ $\widehat{2\ 2}$ $\widehat{7\ \dot{6}}$ |

思,　　　　为 伊　心 挂

$\underset{\cdot}{5}$ $\widehat{3\ 5}$ $\widehat{5\ 6}$ $\underset{\cdot}{0}$ $\widehat{2\ 2}$ $\widehat{\dot{6}\ 2}$ $\widehat{1\ 1}$ $\widehat{1\ 1}$ $\widehat{\dot{6}\ \dot{6}}$ | $\widehat{2\ 1}$ $\widehat{2\ 2}$ $\underset{\cdot}{0}$ $\widehat{5\ 5}$ $\widehat{3\ 3}$ $2.$ $\widehat{1}$ $\widehat{\underset{\cdot}{6}1}$ $\widehat{1\ 3}$ $\widehat{2\ 2}$ |

碍。　　　年　年　叶 不　　衰,

5 1 6 6 5 5 3 2 1. 2 3 5 3 2 | 3 1 3 3 2 3 2 1 6 6 1 1 1 1 2 1 2 1 1 |

四 季 花 长 在。

6 1 6 5 3 5 5 6 0 2 2 6 2 1 1 1 1 6 6 | 2 1 2 2 0 5 5 3 3 2. 1 6 1 1 3 2 2 |

人 间 无 此 种，

5 1 6 6 5 5 3 2 1. 5 3 5 3 2 | 3 1 3 3 2 3 2 1 6 6 1 1 1 1 2 1 2 1 1 |

绝 是 天 上 栽。

6 1 6 5 3 5 5 6 0 2 2 6 2 1 1 1 1 6 6 | 2 1 2 2 0 5 5 3 3 2. 1 6 1 1 3 2 2 |

（于）坐 卧 不 安 宁，

5 1 6 6 5 5 3 2 1. 5 3 5 3 2 | 3 1 3 3 2 3 2 1 6 6 1 1 1 1 2 1 2 1 1 |

眠 也 在 梦 内。

6 1 6 5 3 5 5 6 0 2 2 6 2 1 1 1 1 6 6 | 2 1 2 2 0 5 5 3 3 2. 1 6 1 1 3 2 2 |

（于）割 得 我 衰 瘦，

5 1 6 6 5 5 3 2 1. 5 3 5 3 2 | 3 1 3 3 2 3 2 1 6 6 1 1 1 1 2 1 2 1 3 |

胸 前 骨 都 排。 思 牡

2 1 3 3 2 3 2 1 6 6 1 1 1 1 2 1 2 1 1 | 5 1 6 6 5 5 3 2 1. 5 3 5 3 2 |

丹 倚 遍 栏 杆 空 等

3 1 3 3 2 3 2 1 6 6 1 1 1 1 2 1 2 1 1 | 6 1 6 5 3 5 5 6 0 2 2 6 2 1 1 1 1 6 6 |

待， （于）卜 见 只

2 1 2 2 0 5 5 3 3 2 1 - 1 6 | 2 2 6 2 1 5. 6 5 3 2 5 3 2 |

花 面， 须 待 李 全 扬 州

1 1 6 2 2 6 6 5 6 5 3 2 5 3 2 | 1 (2 3 2 1 6 1 2 6 1) 0 0 0 ‖

来， 须 待 李 全 扬 州 来。

23. 我 妈 亲

《子龙巡江》孙氏唱

1=♭E 廿转 8/4

【园林好】（鼓介慢头开）

廿3 3 2 0 1 3 2 3 1 3 2 —（0 咚咚 6 6 1 1 1 1 1 2 1 2 1 6 |
我 妈 亲 病 笃 将 危，

8/4 6 5 3 2 2 3）0 2 2 5 3. 5 2 5 3 3 | 6 — 1 1 6 5 3 5 0 1 1 6 1 6 5 3 2
（于）嘱 后 事

3 6 5 3 5 2 2 2 5 3 — 2 3 2 1 | 1. 2 1 6 1 6 1 — 5 3 2 3 2 3
付 托 （不汝）有 （于）（有）

1 6 — 6 5 3 5 5 5 6 5 6 5 | 3 5 3 2 1 2 2 3 0 1 1 3 3 3 2 2 1
谁？ 阮 母 子

3 5 3 2 3 1 1 1 2 3. 5 3 2 1 3 3 1 | 3. 5 3 2 1 2 1 6 1 2 3 2 1 6 6 1
至 情， 俪 通 有 愧？

1 1 6 6 1 0 1 1 2 1 0 2 2 1 6 | 5 3 5 5 6 0 5 5 3 — 3 5 3 2
（于）须 做 紧， （于）恐 有

3 1 2 1 2 1 6 1 6 6 1 6 1 | 1 1 6 6 1 0 5 5 3 5 5 3 5 3 2
违，俪 得 阮 心 不

1 2 2 1 2 1 6 1 6 6 1 6 1 | 1 1 6 6 1 0 5 5 3 5 5 3 5 3 2 | 1 0（2 2 1 6 5 6 1 —）0 0 ‖
碎？俪 得 阮 心 （于）不 碎？

47

24.得见李郎

《羚羊锁》苗郁青唱

1=♭E ㄚ转 8/4

【北上小楼】（鼓介慢头开）

（曲谱）

得见李郎，　　　你我 本(于) 是　　结发鸳

鸯，　　(于)夫 唱　妇　随,夫唱妇 随地久

天　　长。　　　　(于) 可恨

负　义　凶狠　　(于) 心

肠，　　(于)迎 新　弃　旧,迎 新 弃 旧 不 认

糟　糠。　　　　(于) 叛国

殃　民　良心　　(于) 尽

丧，　　(于)叛 逆　罪　名,叛逆罪名死也

应　当。　　　　(于) 十 七 年

48

每 日 朝 思 （于）暮

想， （于）紧 随 你 母 回 转 家 乡 欢 乐

住 一 堂， （于）可 怜 你

母， （于）可 怜 你 母 十 月 怀 胎 抚

养。 （于）事 到

头 来，事 到 头 来 依 旧 痴 心

（于）幻 想， 事 到 头 来 依 旧

痴 心 幻 想。

25. 恨 岑 彭

《光武中兴》陈氏唱

1=♭E 廿 转 $\frac{8}{4}$

【普天乐】（鼓介慢头开）

恨 岑 彭 贼 （于）不

孝， 逆 天 道 真

26. 想 韩 信

《吕后斩韩》刘邦唱

1=♭E 廿 转 8/4

【两休休】（鼓介慢头开）

想 韩 信

数 载 大 功，

（于）赢秦楚 大 定

（于）汉 宗。 （于）但

恐 畏 好 人 一

同， （于）望 娘 娘 须看 再 （再）加

（于）缉 （于）（缉） 访， （于）望 娘 娘 须看

再 加 缉 访。

27. 姜 太 公 八 十

《织锦回文》窦灵芝唱

1=♭E　廿转 8/4 4/4

【风入松】（鼓介慢头开）

廿2 3 2 1 - 1 3 2 - 0 咚咚｜8/4 1 1 1 6 1 6 5 3 2 5 3 5 3 2 1 1 2 2｜

姜 太 公　　　　　　八　　十 扶 文

1 1 1 6 5 5 6 0 5 5 1 1 5 6 1 6 5 3 2｜5 5 3 5 3 3 2 1 2 0 6 6 2 2 1 7｜

王，（于）伍 员　　十 八　　国

6 2 2 3 2 2 5 6 5 0 3 3 2 3 2｜1 1 1 6 1 1 2 0 6 6 2 3 3 3 2 1 3 2｜

称 将 相，　称 将　相，　　（于）孙 膑、

1 1 1 6 1 6 5 3 2 5 3 5 3 2 1 3 2｜3 2 6 5 3 5 6 5 0 3 3 2 3 2 2｜

吴 起　　好 兵　（好 兵）

1 6 1 1 2 0 2 2 3 2 2 2 3 1 3 2｜2 3 2 1 2 2 2 1 6 2 1 2 6 6｜

法，（于）汉　　三　杰，汉 朝 三 杰 萧 何、韩 信

6 3 3 0 5 5 3 3 3 3 2 3 1 1 3 2｜2 2 1 6 0 6 6 3 2 2 2 3 1 3 2｜

张 子 房，　　　　　　（于）诸

2 3 2 1 6 6 2 1 2 6 2 1 6 6｜6 3 3 0 5 5 3 2 3 0 2 1 1 3 2｜

葛 亮，南 阳 诸 葛 亮 阮 君 就 在 卧　龙，

2 2 2 1 6 0 2 2 5 3 2 3 3 3｜1 6 - 5 3 3 2 - 2 2｜

（于）刘 关 张 亦 曾 三　聘　（聘）请，

6 2 3 1 2 0 5 5 3 5 6 5 5 3 1｜4/4 2 3 2 - 3 5｜2 3 2 1 2 2 2 2｜

共 扶　　汉 相。哩 唠 哇　　哇 哩 唠 哇 唠 哇 哩 唠

1 1 1 6 1 6 2 2｜3 2 3 1 2 0 5 5｜3 5 6 5 5 5 3 1｜2（6 1 1 2 3 1 2）‖

哩　　哩 唠 哩 哇　唠 哩　哩 唠 哇。

52

28. 数 枝 头

《子仪拜寿》琼英唱

1=♭E 廿转 8/4 4/4

【千秋岁】（鼓介慢头开）

廿 6 2 2 6 - 3 2 - 5 - 3 2 7 6 - 0 咚咚 0 6 6 5 6 6 6 6 5 6 5 6 |
数 枝 头， （于）花

8/4 3 2 3 3 0 5 5 3 2 3 2 3 1 1 3 2 2 2 2 1 6 3 5 2 5. 3 2 5 3 3
红 白， 间 叶 绿。

6 1 1 6 5 5 6 0 5 5 3 5 5 5 3 5 3 2 | 2 6 2 - 3 2 3 2 1 0 3 3 2 1 6
添 秀 丽。

6 1 6 5 5 6 0 3 3 2 5 3 3 2 3 2 1 6 | 6 3 3 0 5 5 3 2 3 3 3 2 3 1 0 3 3 2
（于）蝶 舞 黄 莺 啼，

2 2 2 1 6 0 3 3 2 5 3 3 2 2 1 7 | 6 3 3 0 5 5 3 5 5 3 2 3 2 3
（于）日 暖 风 和

6 - 1 2 1 6 1 6 5 5 6 5 3 | 2 3. 5 2 5 3 1 1 1 6 - 5 6
（风 和）， 汗 湿 千 金

5 3 5 - 3 3 6 5 0 5 5 3 3 2 | 2 2 2 1 6 0 2 2 3 2 3 1 1 1 6 5
体。 （于）听 歌

1 1 1 6 5 5 6 0 5 5 3 0 5 3 2 3 2 3 | 6 5 6 - 3 5 2 3 2 3 5 3 2 1 2
声， 与 云 齐， 倚 栏 处，

3 2 3 5 3 5 3 2 1 2 3 0 2 5 3 3 2 1 | 2 6 - 6 2 6 2 3 2 1 6 6 1
春 光， 看 许 春 光 都 也 万 计。

53

29. 自 沉 吟

《岳侯征金》徽、钦二帝唱

1=♭E 廿转 8/4 4/4

【渔家傲】（鼓介慢头开）

6 2̇ i̇ 6̇ i̇ 5 5 5 i̇ 6̇ ∨ 6̇ 6̇ 6̇ 5 6̇ 5 3 | 6̇ 5 6 - 3̇ 2̇ 3̇ 3̇ 3̇ 2̇ i̇ i̇ 3̇ 2̇ |
出 入　　前　遮　后　拥，

i̇ 2̇ i̇ 6̇ 5̇ 6̇ i̇ 6̇ i̇ i̇ 2̇ i̇ 0 2̇ 2̇ 6̇ 2̇ i̇ 6̇ | 2̇ 6̇ i̇ 2̇ i̇ 0 6̇ i̇ i̇ 6̇ 6̇ 6̇ 5 6̇ 5 3 |
侍　　　　（不汝）（侍）卫 列 宫　廷，

3 0 i̇ 5 5 6̇ 0 3 3 2 3 5 3 i̇ | 6 - i̇ 2̇ i̇ 6̇ i̇ 0 6̇ 5 5 6̇ 3 2 |
（于）谁 思 疑 到 今　　旦　身 在

2 0 3 3 5 2 5 3 3 i̇ 6 - 5 6 | 5 3 5 - 3 3 6̇ 5 5 5 5 3 3 2 |
囚 车 飘　　零。

2 2 2 i̇ 6̇ 0 6̇ 6̇ 3 3 . 3 i̇ 3 2 | 2 3 2 i̇ 2 6̇ 6̇ 6̇ i̇ 2 2 3 2 i̇ 6̇ 6̇ 2 i̇ i̇ |
（于）文　　共　武　　皆是 误国 欺君

6̇ 3 3 0 5 5 3 2 3 0 2 i̇ i̇ 3 2 | 2 2 2 i̇ 6̇ 0 6̇ 6̇ 3 3 . 3 i̇ 3 2 0 |
庸　臣，　　　（于）唯

2 3 2 i̇ 2 6̇ 6̇ 6̇ i̇ 2 2 3 2 2 6̇ | 6̇ 3 3 0 5 5 3 2 3 0 2 i̇ i̇ 3 2 0 |
若　水　　命 伴　行，

6̇ 6̇ 5 3 5 2 3 - 5 6 5 5 5 3 2 | 6̇ i̇ 2 2 0 3 3 2 i̇ 2 0 6̇ 6̇ 5 2 3 |
恨　杀　　贼 胡　　狗，你 今 太

3 5 6 5 5 3 2 6̇ i̇ 2 2 0 3 3 2 i̇ | 2 6̇ - i̇ 2 6̇ i̇ 0 6̇ 2̇ 2̇ i̇ |
绝　　行，　亏，那 亏 父 子 遭

6̇ - i̇ 2̇ i̇ 6̇ i̇ 6 5 5 6 2 2 | 3 5 2 5 3 6̇ 6̇ 6̇ 2 7 7 7 6 7 |
只　刑，　长 途 哀 哭　谁　可

55

$\frac{4}{4}$ 6 - 6676 | 5 356 76 | 576 021 | 312 - 35 |

怜。　哇啊哩哇唠　　哇哩哇　唠哩哇　哇唠　哩　　哇哩

5 2 5666 5 | 7 567 6 56 | 5 (3335 63 | 5 -) 0 0 ‖

唠　唠哇　唠哩　　唠哩　哇。

30. 离　家　庭

《子龙巡江》孙氏唱

1=♭E　$\frac{8}{4}$ $\frac{4}{4}$

【一江风】（鼓介总开）

$\frac{8}{4}$ 3532 122 3 033 6562 i 653 | 5 1223 032 13 2211 66 |

离　　　家　　　庭，　（于）不　　觉　光景

6 33 055 32 61 2532 16 | 1 6556 226 1111 6 |

数　　　年　　　深，　　女子及笄

6 33 055 32 61 2532 16 | 1 66 066 3. 5 6661 6 5535 |

当　　婚　聘，　　　　　　顺

3532 122 3 033 6562 i 653 | 5 1223 532 5 2532 53 3 |

夫　　　命　　大　　礼

6 - i21 61 0 655 65 2 | 5 33 253 i 6i65 365 |

所　　关，　　　古例　　不　是

5 3535 32 122 03 2 25 3 | 3 0 1321 2 365 3 |

轻。　　　　　　　三从　共四

5 23 122 12 3 2321 6 2 75 | 6765 556 226 1 166 11 |

德，青史上　皆　列　名。　想见人生，莫做

56

6̣ 3 3 0 5 5 3 2 6̣ 1 2 5 3 2 1 6̣ | 1̣ 6̣ - 5 5 2 3 3 3 2 5 2 3 |
妇　人　　　　　　　　　身,　　想见人　生,　莫做

6̣ 5 6̣ 6̣ 0 1 1 6̣ 5 3 5 6̣ 5 5 5 3 1 | **4/4** 2 2 3 2 2 2 1 |
妇　人　　　　　　　　　身。唠　哩　哖　唠

2 6̣ - 5 2 | 3. 2 1 2 0 5 5 3 | 3 5 5 3 3 3 2 | 5 2 3 5 3 6̣ 2 |
哩唠　哩唠哖　　　　唠　哩哖　唠　哩　　唠哩

1 6̣ - 6̣ 1 | 2 2 2 2 3 2 2 7̣ 5 | 6̣ (3 5 5 6 7 5 | 6̣) 0 0 0 ‖
哖。

31.未知乜事

《三藏取经》李德唱

1=♭E　**8/4　4/4**

【梧叶儿】（鼓介半开）

8/4 (6̣ 1 2) 1 2 2 1 2 3 0 2 3 2 1 6̣ 2 7̣ 5 | 6̣ - 3 3 2 1 2 3 3 2 3 2 1 6̣ 2 7̣ 5 |
　　　未　知　乜　事　情,　客鸟　声　报

7̣ 6̣ 2 2 1. 2 3 3 2 3 2 1 6̣ 2 7̣ 5 | 7̣ 6̣ - 6 6 6 1 2 2 0 3 3 2 7̣ 7̣ |
喜,　心高目　跳都　成　　乜。

6 7 6 5 3 5 5 6 0 5 5 1 1 6 5 1 6 | 1 3 3 2 2 1 6̣ 6 2 0 3 2 2 7 2 7 6 5 5 |
（于）忆　着　起　　来,　

6̣ 6̣ 6̣ 2 6̣ 1 - 2 3 2 1 6̣ 2 7 6̣ | 5 3 5 5 6̣ 0 3 3 6̣ 1 6 5 1 6 6̣ |
越　自　（于）心　悲,　（于）因乜　有

1 6̣ - 6̣ 1 3 3 2 1 1 3 2 | 2 2 2 6̣ 2 7 6̣ 7 6 6 0 2 2 7 6 |
妖　怪,　　每暝迷乱　我　　仔

57

$\underset{.}{5}$ $\underset{.}{2}$ $\underset{.}{2}$ 6 $\underset{.}{2}$ $\underset{.}{7}$ $\underset{.}{6}$ 7 $\underset{.}{6}$ $\underset{.}{6}$ 0 $\underset{.}{2}$ $\underset{.}{2}$ $\underset{.}{7}$ $\underset{.}{6}$ | $\frac{4}{4}$ 5 $-$ 0 $\underset{.}{2}$ $\underset{.}{2}$ $\underset{.}{7}$ $\underset{.}{5}$ |

儿， 每暝迷乱 我 仔 儿。 哎 哩 唠

$\underset{.}{6}$ $\underset{.}{7}$ $\underset{.}{6}$ $-$ 3 5 | 2 5 3 2 3 3 2 | 3 1 2 3 2 $\underset{.}{6}$ $\underset{.}{6}$ | 2 1 $\underset{.}{6}$ 7 7 $\underset{.}{6}$ |

哎 哎哩 唠哩哎 唠哎哩唠 哩 哩唠 哎 唠哎 哩哎

$\underset{.}{5}$ $\underset{.}{6}$ $\underset{.}{5}$ $\underset{.}{6}$ 0 $\underset{.}{6}$ $\underset{.}{6}$ | 2 3 2 $-$ $\underset{.}{6}$ $\underset{.}{2}$ | 1 $(\underset{.}{6}$ 7 $\underset{.}{6}$ $\underset{.}{6}$ 7 $\underset{.}{5}$ | $\underset{.}{6}$ $-)$ 0 0 ‖

唠哎 唠 哩 唠哩 哎。

32. 居画堂

《入吴进赘》赵云唱

1=♭E 廿 转 $\frac{8}{4}$ $\frac{4}{4}$

【锁南枝】（鼓介慢头开）

廿 2 1 3 1 $-$ 1 3 2 $-$ 0 咚咚 0 1 1 3 2 3 2 1 $\underset{.}{6}$ $\underset{.}{6}$ 1 1

居 画 堂， （于） 簾 翡

$\frac{8}{4}$ 5 5 5 3 2 2 3 0 3 3 2 5 3 2 3 3 1 1 | 2 5 3 2 3 3 2 3 2 1 3 2 3 2 1 $\underset{.}{6}$ $\underset{.}{6}$ 1 1 |

翠， （于） 珊 瑚 枕 上 凤 成

5 5 3 5 3 2 1 1 2 2 0 3 2 5 3 | 3 0 2 3 2 1 2 2 3 1 2 1 $\underset{.}{6}$ |

对。 歌童 喧 鼓

1 0 5 5 2 3 2 1 $2.$ 3 1 2 1 $\underset{.}{6}$ | $1.$ 2 1 $\underset{.}{6}$ $\underset{.}{6}$ 1 0 $\underset{.}{6}$ $\underset{.}{6}$ 1 2 0 2 2 1 2 1 $\underset{.}{6}$ 5 $\underset{.}{6}$ |

吹， 舞女 两 边 随， （于） 英雄 到

2 3 3 2 1 1 2 $\underset{.}{6}$ $\underset{.}{6}$ 2 $\underset{.}{6}$ 0 2 2 7 2 7 $\underset{.}{6}$ 5 $\underset{.}{6}$ | 2 3 2 1 1 2 0 3 3 2 5 3 2 3 2 1 |

此 日夜 忘 归， 贪 恋

2 5 3 2 3 2 2 5 2 2 0 5 5 3 2 | 1 1 $\underset{.}{6}$ 1 1 0 $\underset{.}{6}$ $\underset{.}{6}$ 5 2 2 0 5 5 3 2 |

娇 姿 日夜 沉 醉, 贪恋娇姿 日夜 沉

58

$\frac{1}{4}$ 1 | 1 | 0 22 | 26 | 1 | 21 | 2 | 66 | 21 | 22 | 0 55 | 31 | 23 | 2 |

醉。 哇 啊 哩唠 哇 哩哇 唠 哩唠 哇 啊 哩唠 哇

2 | 55 | 7 | 65 | 33 | 53 | 2 | 25 | 32 | 16 | 2 | (16 | 61 | 26 | 1) ‖

唠 哩 哇 哇啊 哩哇 唠 哩 唠 哇。

33. 千里迎医

（暂查无原本）张仕、吴昇出场唱

$1=\flat E$　廿转 $\frac{8}{4}\frac{1}{4}$

【红衲袄】（鼓介慢头开）

廿2 3 1 2 1 - 1 3 2 - 0 咚咚 | $\frac{8}{4}$ 1 1 1 6 5 5 6 0 3 3 2 5 3 2 1 1 2 2 |

千 里 迎 医 调 （于） 疗

1 1 1 6 5 5 6 0 66 3 3 5 3 2 1 1 2 2 | 1 1 1 6 1 6 5 6 5 3 2 5 55 3 2 |

癣， （于）反 成 心 腹

1 3 3 3 2 3 2 1 6 1 2 5 3 2 0 2 22 1 6 | 1 (6 1 1 2 3 1 2) 0 0 (6 1 |

异 绵 绵。 （锣鼓介）

2 5 3 1 1 2) 0 66 3 3. 2 1 3 2 2 | 1 1 1 6 1 6 5 6 5 3 2 5 55 3 2 |

（于）国 危 主 忧

1 3 3 3 2 3 2 1 6 1 2 5 3 2 0 2 22 1 6 | 1 (6 1 1 2 3 1 2) 0 0 (6 1 |

须 竭 力。 （钟锣介）

2 5 3 1 1 2) 0 33 1 3. 2 1 3 2 | 1 1 1 6 1 6 5 6 5 3 2 1 2 1 2 |

（于）一 片 丹 心， 一 片

2 0 2 22 6 1 2 5 3 2 1 1 6 1 | 5 3 3 3 2 3 2 1 6 1 2 (6 1 1 2 3 1 |

丹 心 扫 愿 坚。

59

2) 0 0 0 (6̇ 6̇6̇ 6̇12 6̇1 | 2 -) 1 3 6̇1 25 3 2 1 6̇1 |

（钟锣介）　　　　　　　　　　　　　　协 力　决 一

5 5 1̇ 6̇ 6̇6̇ 65 6 5653 2 2 2 | 2 5 6 5 5 3 2 3 33 33 32 1 33 |

战，宜改西川　　　　好　倒 悬，

2 3 2 1 6̇1 1 2 0 33 1 3. 2 13 2 2 | 1̇ 1̇ 1̇ 6̇1̇ 6 5653 2 - 25 |

（于）万 古　　芳　　　名，　万 古

5 5 6 5 5 3 1 2 7̇ 6̇ 5̇6̇5̇6 | ¼ 2 | 1̇ 1̇ 1̇ 6̇1̇ 6 5 6 5 0 33 |

芳 名　　乞人照 寒　　遍。哩　　唠哩 咙

2 2 5 5 2 3 3 1 2 3 2 1 6̇ 6̇6̇ 6̇1̇ 3 3 3 1 2 ‖

唠 唠 哩　哩 啊 哩唠 咙　唠　　咙。

34.紧 行 几 步

《吕后斩韩》刘盈唱

1=♭E 8/4 1/4

【步步娇】（鼓介单开）

(6̇1 | 8/4 2 5 3 1 1 2) 0 2 2 5 5 3 2 5 3 3 | 6 - 1̇1̇ 6̇1̇5 3 5 0 1̇1̇ 6 5 3 2 |

　　　　（于）紧 行　几　　步

5 5 3 3 0 5 5 3 5 2 6̇ 1 2 5 3 2 1 6̇ | 1 2 1 - 6̇ 5 5. 1 6 5 5 1 6 6 |

莫　放　　宽，

3. 6 5 5 3 2 3. 2 1 2 5 3 2 | 5 5 3 3 0 5 5 3 2 6̇ 1 2 5 3 2 1 6̇ |

烦　恼 有 千　万

60

$\widehat{1\ 2\ 1}$ 1 - ($\underline{\overset{\cdot}{6}\ 5}$ 5 $\underline{\overset{\cdot}{6}\ 5}$ $\underline{5\ 6}$ $\underline{7\ 5}$ | $\overset{\cdot}{6}$ $\underline{2\ 2}$ $\underline{7\ 6\ 5}$ $\overset{\cdot}{6}$) 0 0 ($\underline{\overset{\cdot}{6}\ 1}$ |

般。　　　　　（走步）　　　　　　　　　（击鼓介）

2 -) $\underline{1\ 3}$ $\underline{2\ 1}$ $\underline{2\ 3}$ $\underline{23\ 21}$ $\underline{\overset{\cdot}{6}\ \overset{\cdot}{6}}$ $\underline{1\ 1}$ | $\underline{1\ 1}$ $\underline{1\ 6}$ $\underline{5\ 5}$ $\underline{5\ 6}$ $\underline{5\ 3}$ 2 $\overset{\vee}{}$ $\underline{5\ 3}$ $\underline{2\ 5}$ $\underline{3\ 3}$ |

惊得　　　遍　身　汗，　　　　　　远看

6 - $\underline{1\ 1}$ $\underline{1\ 6}$ $\underline{5\ 1}$ $\overset{\vee}{}$ $\underline{5\ 1}$ $\underline{6\ 5}$ 3 | 3 0 $\underline{3\ 3}$ $\underline{2\ 1}$ $2.$ $\underline{3\ 1}$ $\underline{2\ 1}$ $\underline{6}$ |

花　　影　　　疑是　人　来

1 ($\underline{2\ 1}$ $\underline{\overset{\cdot}{6}\ 1}$ $\underline{2\ \overset{\cdot}{6}}$ 1 $\underline{2\ 2}$ $\underline{1\ \overset{\cdot}{6}}$ $\underline{5\ 6}$ | 1 $\underline{2\ 1}$ $\underline{\overset{\cdot}{6}\ 1}$ $\underline{2\ \overset{\cdot}{6}}$ 1) 0 0 ($\underline{\overset{\cdot}{6}\ \overset{\cdot}{6}}$ |

拦。　　　　　（走步）　　　　　　　　（击鼓介）

$\underline{1\ 2}$ $\underline{1\ \overset{\cdot}{6}}$ $\underline{\overset{\cdot}{6}\ 1}$) $\underline{0\ 1}$ $\underline{1}$ 3 $\underline{3\ 3}$ $\underline{3\ 3}$ $\underline{2\ 1}$ | $\underline{1\ 2}$ $\underline{1\ \overset{\cdot}{6}}$ $\underline{\overset{\cdot}{6}\ 1}$ $\underline{0\ 1}$ $\underline{1}$ 5 $\underline{\dot{1}}$ $\underline{6\ 6}$ $\underline{5\ 6}$ |

（于）得见　我　　母

6 $\underline{5\ 6}$ $\underline{5\ 5}$ $\underline{3\ 2}$ $\underline{2\ 5}$ $\underline{3\ 2}$ $\underline{2\ 5}$ $\underline{3\ 0}$ | $\underline{3\ 3}$ $\underline{3\ 6}$ $\underline{5\ 5}$ $\underline{3\ 2}$ $3.$ $\underline{2\ 1}$ $\underline{5\ 5}$ $\underline{3\ 2}$ |

面，　　　　　心　　头，　心头，

$\underline{5\ 5}$ $\underline{3\ 3}$ $\underline{0\ 5}$ $\underline{5\ 3}$ $\underline{2\ \overset{\cdot}{6}}$ $\underline{1\ 2}$ $\underline{5\ 3}$ $\underline{2\ 1\ \overset{\cdot}{6}}$ | 1 $\overset{\vee}{}$ $\underline{2\ 6}$ $\underline{2\ 2}$ $\underline{0\ 6}$ $\underline{6\ 5}$ $\underline{6\ 5}$ $\underline{3\ 2}$ $\underline{5\ 3\ 2}$ |

心　　头　　　闷，即会改得　心　头

$\frac{1}{4}$ $\widehat{1}$ | 1 | $\widehat{3}$ | 3 | $\widehat{6}$ | 53 | $\widehat{5}$ | $\widehat{1}$ | 1 | $\widehat{3\ 5}$ |

宽。　　唠　　哇　　哩　　　　咋哩

$\widehat{2}$ | 2 | $\widehat{3\ 5}$ | $\widehat{3\ 2}$ | 1 | 3 | $\widehat{2\ 1}$ | $\underline{\overset{\cdot}{6}\ 2}$ | 1 | 1 | $\widehat{3\ 3}$ |

唠　　　咋啊哩咋唠哩咋　　唠哩咋　　　咋啊

$\underline{3\ 2}$ 1 | 3 | $2.$ $\underline{1}$ | $\underline{\overset{\cdot}{6}\ 2}$ | 1 | ($\underline{2\ 1}$ | $\underline{\overset{\cdot}{6}\ 1}$ | $\underline{2\ \overset{\cdot}{6}}$ | 1 | 1) ‖

哩咋唠　哩　咋　　唠哩　咋。

61

35. 不 辞 千 里

《白蛇传》白素贞、小青唱

1=♭E 8/4 1/4

【步步娇】（鼓介单开）

（6̇ 1 ｜8/4 2 5 3 1 1 2）0 2 2 5 5.3 2 5 3 3 ｜ 6 - 1̇ 1̇ 1̇ 6 5 1̇ 5 1̇ 6 5 3 2 ｜

（于）不 辞　　千　　里

5 5 3 3 0 5 5 3 2 6 1 2 5 3 2 1 6̇ ｜ 1̇ 2̇ 1̇ - 6 5 5 0 1 6 5 5 1̇ 6 6 ｜

觅　　　知　　　音，

3. 6 5 5 3 2 3. 2 1 2 5 3 2 ｜ 5 5 3 3 0 5 5 3 2 6 1 2 5 3 2 1 6̇ ｜

愿　　　配　郎 君 结　　　　同

1̇ 2̇ 1̇ - 6 5 5 0 1 6 5 5 1 6 ｜ 6 0 3 3 2 1 2 3 2 3 2 1 6 6 1 1 ｜

心，　　　　　　　　美 景 胜　天

1̇ 1̇ 1̇ 6 5 5 6 5 2 3 3. 3 2 5 3 3 ｜ 6 - 1̇ 1̇ 1̇ 6 5 1̇ 5 1̇ 6 5 3 ｜

宫。　　　三 月　西　　湖

3 - 2 3 2 1 2 2 3 1 2 1 6̇ ｜ 1̇ 2̇ 1̇ 6 6 1 0 3 3 2 5 5 3 3 2 1 ｜

春 暖 情 意　　深，　　（于）杨 柳

1̇ 2̇ 1̇ 6 6 1 0 1 1 5 1̇ 6 6 6 5 6 ｜ 6 5 6 5 5 3 2 2. 5 3 2 2 5 3 ｜

共　　（于）桃　　　红，

3 3 6 5 5 3 2 3.2 1 3 5 3 2 ｜ 5 5 3 3 0 5 5 3 2 6 1 2 5 3 2 1 6̇ ｜

艳　　阳　春 光　花　　似

1 6̇ 2 1 1 6̇ 5 5 6 5 3 2 5 3 2 ｜1/4 1 ｜ 1 ｜ 3 ｜ 3 ｜ 6 ｜

锦，艳 阳 春 光　花　　　似　　　锦。　唠　哐

62

（上接乐谱）

5 3 5 | 1 1 | 3 5 2 2 | 3 5 3 2 1 | 3 2·1 6 2 | 1
哩　　　哖哩唠　　嗱啊哩嗹唠哩　　　　唠哩嗹

1 | 3 3 3 2 1 | 3 3 2·1 6 2 | 1 （2 1 | 6 1 2 6 | 1 1）
嗹啊哩嗹唠哩　　　唠哩　嗹。

36. 读 书 识 理

《刘祯刘祥》杨淑莲唱

1 = ♭E 8/4

【南四朝元】（鼓介总开）

0 2 2 3 2 0 5 5 6 i 6 5 6 5 3 | 5 2 3 5 3 2 1 2 2 0 3 2 2 2 5 3
读　书　　（于）识　理，

3 - i i 1 6 5 i 6 7 6 5 3 6 5 3 | 2 3 5 3 2 1 2 2 0 3 2 2 5 3
教仔　行　孝　顺。

3 - 6 1 1 1 2 6 5 3 2 5 3 | 6 - i 2 i 6 i 6 5 5 5 6 5 2 |
未　知父叔　拆　　散，　恰似

3 3 5 3 0 3 3 i i 6 5 3 6 5 | 5 3 5 3 2 1 2 2 5 3 2 2 5 3
风筝索断　飞　入　云。

3 - 2 3 2 1 1 2 0 5 5 3 2 7 6 | 7 3·2 1 2 2 2 5 2 0 5 5 3 2 7 6 |
消息都未得知乜分　寸，枉　我　暝日费尽　拙　金

7 0 i i 5 i i i 5 0 i i 6 5 3 2 | 5 0 1 2 2 3 0 2 2 3 3 2 5 3 3
钱，枉我暝日费尽拙金　　钱。　　（于）抽签

6·2 i 2 i 6 6 i 6 5 5 6 5 3 | 2 5·3 2 5 3 i 6 i 6 5 3 6 5
祈　　杯　　是　实　恶　讨

63

5 35 32 12 25 32 25 3 | 35 32 12 23 0 33 65 32 i̇ 65 3

准。　　　　　　　　看　　看　子

3 0 23 31 32 12 0 55 32 7̣ 6̣ | 7̣ 0 3. 21 20 22 55 0 55 32 7̣ 6̣

孙　生得聪明,我今又兼　聪　　俊,即　　会解得阮心头

7̣ 35 35 32 12 20 32 25 3 | 3 0 33 56 66 65 15 0 11 65 32

闷。(嗏)　　你今不通　懒　惰　粗

5 0 12 23 0 22 3 3 25 3 | 6 - i̇ 2̇ i̇ 6̇i̇ 65 55 65 3

疏　　　　(于)挨　过　日　子,　　恐畏

2 53 25 3 6. i̇ 65 36 5 | 5 35 32 12 20 32 25 3

误除　仔　你青　　春。

3 13 13 21 2. 1̇ 6̣0 36 53 | 20 33 11 3 12 0 55 32 7̣ 6̣

莫乞外人　来　说　笑,笑咱觅父叔又兼　失　教

7̣ 65 56 0 33 2 5. 32 5 3 | 6 - i̇ 2̇ i̇ 6̇i̇ 65 55 65 5

训。　　学卜有孝　有　　义,　　留下

2 3 25 3 6̇i̇ 65 36 53 | 5 23 53 21 2 33 35 30 61 11 2

名声　上　史　文,　　　　留下

2 0 23 52 22 22 55 32 12 | 52 35 35 32 12 20 32 25 3 | 3 0 0 0 0 0 0 0 ‖

名声乞人上　史　文。

注：该曲曲牌在"泉州传统戏曲丛书"第十二卷第435页称为【四朝元】。

37.南来一江风

《火烧赤壁》诸葛亮唱

1=♭E 8/4

【南江儿水】（鼓介半开）

(6 1 | 8/4 2 -) 1 3 2 1 2 3 2 3 2 1 6 2 7 5 | 6 7 6 5 5 5 6 0 6 6 5. 1 6 5 6 |
南　来　　一　江　　　风　　（于）送（于）客

5 6 5 3 3 5 0 3 3 2 5 3 2 3. 2 1 6 | 5 5 3 3 0 5 5 3 2 3. 2 1 6 1 2 |
艇。　　（于）去　时　　分　　（分）别　动

2 3 3 2 3 2 1 6 1 1 0 2 2 1 6 | 5 3 5 5 6 0 3 3 2 5 3 2 3. 2 1 |
愁　　　情，　　（于）归　　来

5 5 3 3 0 5 5 3 2 3. 2 1 6 1 2 | 2 3 3 2 3 2 1 6 1 1 0 2 2 1 6 |
江　　上　　笳　鼓

5 3 5 5 6 0 3 3 2 5 3 2 1 6 1 | 5 5 3 3 0 5 5 3 2 3. 2 1 6 1 2 |
迎。　（于）去　吴　归　　楚　　非

2 3 3 2 3 2 1 6 1 1 0 2 2 1 6 | 5 3 5 5 6 0 3 3 2 5 3 2 1 1 6 1 |
空　　　行，　　（于）片　心

5 5 3 3 0 5 5 3 2 3. 2 1 6 1 2 | 2 3 3 2 3 2 1 6 1 1 0 2 2 1 6 |
只　　为　　救　　生

1 3 5 5 6 0 3 3 2 5 3 2 1 6 1 | 5 5 3 3 0 5 5 3 2 3. 2 1 - 1 2 |
灵。　（于）说　就　　二　　　国，　同心

6 2. 1 6 2 1 5 6 5 3 2 5 3 2 | 1 1 2 6 2 6 6 5 6 5 3 2 5 3 2 | 1 (2 2 1 2 1 6 5 6 1 -) 0 0 ‖
协力　　破曹　　兵,同心协力　破曹　兵。

注：该曲曲牌在"泉州传统戏曲丛书"第十二卷第49页称为【江儿水】。

38. 天几阻隔

《目连救母》傅罗卜唱

1=♭E 8/4

【山坡里】（鼓介总开）

$\overbrace{6165}\ \overbrace{33}\ \overbrace{55}\ 0\ \overbrace{55}\ 1.\ \underline{2}\ \overbrace{15}\ \overbrace{6165}\ \overbrace{35}\ |\ \overbrace{35}\ \overbrace{33}\ 0\ \overbrace{33}\ \overbrace{27}\ \overbrace{62}\ \overbrace{7276}\ \overbrace{56}\ \overbrace{55}\ |$

天　　几　（于）阻　隔　　别　仙　　　　桥，

$\overbrace{6165}\ \overbrace{33}\ \overbrace{55}\ 0\ \overbrace{55}\ 6\ \overbrace{15}\ \overbrace{6165}\ \overbrace{35}\ |\ \overbrace{35}\ \overbrace{33}\ 0\ \overbrace{33}\ \overbrace{27}\ \overbrace{62}\ \overbrace{7276}\ \overbrace{56}\ \overbrace{55}\ |$

我　　母　（于）消　息　　都　渺　　　　渺，

$\overbrace{3532}\ \overbrace{12}\ \overbrace{23}\ 0\ \overbrace{66}\ \overbrace{51}\ \overbrace{66}\ \overbrace{55}\ \overbrace{32}\ |\ 1\ \overbrace{33}\ \overbrace{22}\ \overbrace{16}\ 1\ 0\ 0\ \overbrace{55}\ \overbrace{3532}\ |$

（于）山　谷　无　人　　　　烟，（于）山　谷　无

$1\ \overbrace{33}\ \overbrace{22}\ \overbrace{16}\ 1\ \overbrace{666}\ \overbrace{12}\ \overbrace{13}\ 5\ |\ 3\ \overbrace{56}\ \overbrace{55}\ \overbrace{31}\ 3\ \overbrace{2321}\ \overbrace{66}\ \overbrace{11}\ |$

人　　　　烟，　　未　知　何　处　　通　　九

$\overbrace{55}\ 3\ -\ \overbrace{2312}\ \overbrace{33}\ 0\ \overbrace{32}\ \overbrace{12}\ \overbrace{11}\ |\ \overbrace{6165}\ \overbrace{35}\ \overbrace{55}\ 0\ \overbrace{66}\ \overbrace{51}\ \overbrace{66}\ \overbrace{55}\ \overbrace{32}\ |$

霄。　　　　　　　　　　　　　（于）玉　皇　太

$1\ \overbrace{33}\ \overbrace{22}\ \overbrace{16}\ 1\ \overbrace{55}\ \overbrace{35}\ \overbrace{31}\ |\ \overbrace{25}\ \overbrace{32}\ 0\ \overbrace{22}\ \overbrace{16}\ 1\ \overbrace{666}\ \overbrace{12}\ \overbrace{15}\ 3\ |$

残　　　　忍，（于）玉　皇　太　残　　　　忍，　　至　亲

$5\ \overbrace{56}\ \overbrace{55}\ \overbrace{31}\ 3\ \overbrace{2321}\ \overbrace{66}\ \overbrace{11}\ |\ \overbrace{55}\ 3\ -\ \overbrace{2312}\ \overbrace{33}\ 0\ \overbrace{32}\ \overbrace{12}\ \overbrace{11}\ |$

骨　肉　　全　不　　究，

$\overbrace{6165}\ \overbrace{35}\ \overbrace{55}\ 0\ \overbrace{66}\ \overbrace{51}\ \overbrace{66}\ \overbrace{55}\ \overbrace{32}\ |\ 1\ \overbrace{33}\ \overbrace{22}\ \overbrace{16}\ 1\ 0\ \overbrace{43}\ \overbrace{33}\ \overbrace{21}\ |$

（于）任　你　势　力　　大，定　卜　救　母

$\overbrace{61}\ \overbrace{22}\ 0\ \overbrace{33}\ \overbrace{21}\ 6\ \overbrace{770}\ \overbrace{22}\ \overbrace{76}\ |\ \overbrace{35}\ \overbrace{56}\ 0\ \overbrace{66}\ 5.\ \overbrace{65}\ \overbrace{53}\ \overbrace{33}\ |$

恨　　　方　　消。　（于）母

66

2. 1̣ 6̣ 1 0 3̇ 3̇ 2 1 2. 1̣ 2 2 0 5 5 | 3 3̇ 3̇ 2 3 2 7̣ 6̣ 7̇ 7̇ 0 2 2 7̣ 6̣ |

子， 母 子 相 见 免 心

5̣ 3̣ 5̇ 5̇ 6̇ 0 6̇ 6̇ 5 5 5 3 5 3 3 | 2. 1̣ 6̣ 1 0 3̇ 3̇ 2 1 2. 1̣ 2 2 0 2 2 5 5 |

憔， （于）母 子， （于）母 子

3 3̇ 3̇ 2 3 2 7̣ 6̣ 7̇ 7̇ 0 2 2 7̣ 6̣ | ⁴₄5 － （5̇ 5̇ 6 |

相 见 免 心 憔。

5̣ 0 3 3̇ 5 | 3̇ 5 3 2 1 1 | 2 3 2 1 6̣ 2 7̣ 6̣ | 5̣ －）0 0 ‖

39. 强 企 阮

《织锦回文》苏若兰唱

1 = ♭E ⁸₄ ⁴₄

【山坡里羊】（鼓介总开）

⁸₄6̣ 1 6̣ 5 3 3 5 5 0 5 5 1̇ 5 5 6̣ 1 6̣ 5 3 5 | 3 5 3 3 6̣ 3 3 2 7̣ 6̣ 2 7̇ 2 7̣ 6̣ 5 6̣ 5 5 |

强 企 阮 行 上 只 几 里，

6̣ 1 6̣ 5 3 3 5 5 0 5 5 1̇ 5 5 6̣ 1 6̣ 5 3 5 | 3 5 3 3 6̣ 3 3 2 7̣ 6̣ 2 7̇ 2 7̣ 6̣ 5 6̣ 5 5 |

值 曾 阮 识 出 路 只 宅 院。

3 5 3 2 1 2 2 3 5 3 5 3 2 3 5 3 2 1 2 1 2 | 3 2 3 3 0 5 5 3 2 3 5 3 2 1 － 1 2 |

见 许 崎 岖 高 低 重 叠 山 岭， 又 兼

3 5 5 3 3 2 1 2 3 2 3 2 1 6̣ 6̣ 1 1 | 5 5 3 － 2 3 1 2 3 3 0 3 2 1 2 1 7̣ |

坑 水 声， 直 个 噪 人 耳。

6̣ 1 6̣ 5 3 5 5 6̇ 0 6̇ 6̇ 5 1̇ 6̇ 6̇ 5 5 3 2 | 1 3 3 2 2 1 6̣ 1 5 5 3 5 3 2 |

（于）竹 林 内 鹧 鸪， 看 许 树 林 内

1 3 3 2 2 1 6̣ 1 6̣ 6̣ 1 0 2 1 5 5 | 3 5 5 5 1 0 1 1 3 3 2 3 2 1 6̣ 6̣ 1 1 |

鹧 鸪 声 声， 为 阮 出 路 人 许 处

67

$\overline{5}$ $\overline{5}$ 3 $-$ $\overline{2\ 3\ 1}$ $\overline{2}$ $\overline{3\ 3}$ $\overline{0}$ $\overline{3\ 2}$ $\overline{1\ 2}$ $\overline{1\ 1}$ | $\overline{6\ 1}$ $\overline{6\ 5}$ $\overline{3}$ $\overline{5\ 5}$ $\overline{6}$ $\overline{0}$ $\overline{6\ 6}$ $\overline{5}$ $\overline{1}$ $\overline{6\ 6}$ $\overline{5\ 5}$ $\overline{1\ 1}$ |

啼。　　　　　　　　　　　　　　　　　　　　　(于) 障　般　负　义

$\overline{2}$ $\overline{1}$ $\overline{3\ 3}$ $\overline{2}$ $\overline{2}$ $\overline{1}$ $\underline{6}$ 1 $\overline{5\ 5}$ $\overline{3}$ $\overline{2\ 1}$ $\overline{1}$ | $\overline{2}$ $\overline{1}$ $\overline{3\ 3}$ $\overline{2}$ $\overline{2\ 2}$ $\underline{6}$ 1 $\underline{6}\cdot$ $\overline{1}$ $\overline{2\ 1}$ $\overline{5}$ 3 |

禽　　　　　　　鸟，想　许　障　般　负　义　禽　　　鸟，　　亲　像

$\overline{6\ 6}$ $\overline{5\ 5}$ $\overline{0}$ $\overline{5\ 5}$ $\overline{3\ 2}$ $\overline{1}$ $\overline{2\ 3}$ $\overline{1}$ $\overline{2}$ $\overline{1}$ $\underline{6}$ | $\overline{1}\cdot$ $\underline{2}$ $\overline{1}$ $\overline{0}$ $\overline{1\ 1}$ $\overline{1\ 1}$ $\overline{2}$ $\overline{3}\cdot$ $\overline{2\ 1}$ $\overline{1}$ $\overline{2\ 1}$ $\overline{2}$ |

我　君　(于) 恁　一　般　障　行　　谊。　　伊　许　处　永　心　贪　富

$\overline{3\ 2}$ $\overline{3\ 3}$ $\overline{0}$ $\overline{5\ 5}$ $\overline{3\ 2}$ 3 \cdot $\overline{2}$ 1 $-$ $\overline{1}$ 2 | 3 $\overline{3\ 3}$ $\overline{2}$ $\overline{3}$ $\overline{2\ 1}$ $\underline{6}$ 1 $\overline{1\ 1}$ $\overline{0}$ $\overline{2\ 2}$ $\overline{7}$ $\underline{6}$ |

贵，　力　阮　轻　弃，　学　许　杀　妻　　　求　将　　魏　吴

5 $\overline{0}$ 5 $-$ $\overline{5\ 3}$ $\overline{5\ 5}$ $\overline{5\ 5}$ $\overline{5\ 6}$ $\overline{5\ 6}$ $\overline{5\ 3}$ | 3 $\overline{0}$ 1 $\underline{6}$ $\overline{5}$ $\overline{6\ 6}$ $\overline{6}$ 1 $\overline{5}$ $\overline{6}$ $\overline{0}$ $\overline{1\ 1}$ $\overline{5}$ $\overline{6}$ $\overline{5}$ 3 |

起。君　　　　　所　望　卜　共　君　到　百

2 \cdot $\overline{3}$ $\overline{2\ 2}$ $\overline{0}$ $\overline{2\ 2}$ $\overline{6}$ 1 2 \cdot $\overline{3}$ $\overline{2}$ $\overline{0}$ $\overline{1}$ $\overline{2\ 1}$ 2 | 2 $\overline{3}$ $\overline{2}$ $\overline{1}$ $\overline{2\ 2}$ $\overline{2\ 1}$ 3 $\overline{2}$ $\overline{0}$ $\overline{3\ 3}$ $\overline{2\ 1}$ |

年，　　　谁　知　今　旦　你　来　力　阮

$\underline{6}\cdot$ $\overline{1}$ $\overline{6}$ $\overline{0}$ $\underline{6}\cdot$ $\overline{1}$ $\overline{1}$ 6 2 $\overline{0}$ $\overline{6\ 6}$ $\underline{6}$ 3 | 2 $\overline{1}$ $\overline{2\ 2}$ $\overline{0}$ $\overline{5\ 5}$ $\overline{3\ 2}$ $\overline{3}$ $\overline{1}$ $\overline{2\ 2}$ $\overline{3\ 3}$ 2 |

弃。　见　许　鸟　雀　遇　暗　卜　投　　林，　未　知

2 $\overline{5\ 5}$ $\overline{3\ 3}$ $\overline{2}$ $\overline{3}$ $\overline{1}$ $\overline{2}$ $\overline{0}$ $\overline{3\ 3}$ $\overline{1}$ $\overline{3\ 2}$ 1 | $\underline{6}\cdot$ $\overline{1}$ $\overline{6}$ $\overline{0}$ $\overline{2}$ $\overline{1\ 1}$ $\overline{1}$ $\overline{2}$ $\overline{1}$ $\overline{2\ 1}$ $\underline{6}$ $\overline{1}$ $\overline{0}$ $\overline{1}$ $\overline{0}$ $\overline{1\ 2}$ $\overline{6\ 6}$ |

阮　一　身　今　暝　卜　值　处　安　身　己？　况　兼　阮　脚　酸　腰　软　行　不

2 $\overline{1}$ $\overline{2\ 2}$ $\overline{0}$ $\overline{5\ 5}$ $\overline{3\ 2}$ $\overline{2\ 1}$ $\overline{2}$ $\overline{3}$ $\overline{5\ 3}$ 2 | 2 $\overline{5\ 5}$ $\overline{0}$ $\overline{3\ 3}$ $\overline{3}$ $\overline{5}$ $\overline{2}$ $\overline{0}$ 3 \cdot $\overline{2}$ 1 $\overline{3\ 2}$ 1 |

进　　　步，弓　鞋　　倒　拖　阮　裙（裙）尽　带　草

$\underline{6}\cdot$ $\overline{1}$ $\overline{6}$ $\overline{0}$ $\overline{2}$ $\overline{1\ 1}$ $\overline{1}$ $\overline{2}$ $\overline{1}$ $\overline{2\ 1}$ $\underline{6}$ $\overline{1}$ $\overline{0}$ $\overline{1}$ $\overline{0}$ $\overline{1\ 2}$ $\overline{6\ 6}$ | 2 $\overline{1}$ $\overline{2\ 2}$ $\overline{0}$ $\overline{5\ 5}$ $\overline{3\ 2}$ $\overline{3}$ $\overline{1}$ $\overline{2}$ $\overline{0}$ $\overline{6}$ $\overline{1}$ $\overline{6}$ $\overline{5}$ 3 5 |

刺，　况　兼　阮　脚　酸　腰　软　行　不　进　　步，弓　鞋

$\overline{1}$ $\overline{1}$ $\overline{6\ 6}$ $\overline{0}$ $\overline{3\ 3}$ $\overline{3}$ $\overline{5}$ 2 $\overline{3}$ $\overline{5}$ $\overline{3}$ $\overline{2}$ $\overline{1}$ $\overline{3\ 2}$ 1 | $\frac{4}{4}$ $\underline{6}\cdot$ $\overline{1}$ $\overline{6}$ $\overline{6}$ $\overline{0}$ $\overline{1}$ $\overline{1\ 1}$ 2 | $\overline{6}$ 2 $\overline{1}$ $\overline{6}$ $\overline{1}$ $\overline{6\ 6}$ |

倒　拖　阮　裙　尽　带　草　　刺。　　　　哇　哩　唠　哩　哇　唠　哇　哩　唠

68

40.告 妈 亲

《黄巢试剑》崔淑女唱

1=♭E 8/4

【珠锦袄】（鼓介半开）

告（于）妈亲　听子诉（不汝）

起，　　　　　（于）因遇

清　　　明，阮姐妹相邀去游

戏。　　子一时笑言，是子虚情

假　　　轻许，阮将力

手　帕　祷祝穹苍献　　作

69

戏。　　　子返来　　　　何曾有介

意?　　　　谁知　到夜　深冤家伊来逼　结连(于)

理。　　　　　　子惊　惶　千推共

万　托都也袂　抵得将只冤家　回　　避。

注：该曲曲牌在"泉州传统戏曲丛书"第十三卷第239页称为【红衲袄】。

41.真机触破
《目连救母》观音唱

$1=\flat E$ 　$\frac{8}{4}$

【桂枝香】

真机　　触破，

佛日　　　光华。　　　香喷

金　炉　霭　霭，寿筵　有只佳丽　实堪

夸。老雀　　闻　　经，老雀　　闻

经，神龙　　　听　　法，莺哥　　点

70

5 5 6 5 5 3 1 2 5 3 2 0 2 2 1 6 | 1 6 1 1 2 0 6 6 3 3 3 3 |
化。斟 玉 斝 看 取 海 屋

6 6 1 5 1 6 5 6 6 1 5 6 5 3 | 2 5 5 3 2 1 3 1 2 0 6 6 5 6 5 6 |
添 寿 算，醉 倒 有 只 蓬 莱 仙 乡

1 5 5 3 2 1 3 1 2 0 6 6 5 6 5 6 | 1 5 6 5 5 3 1 2 7 6 5 6 5 6 | 2·(5 3 2 1 2 3 1 2 −) 0 0 ‖
外,醉 倒 有 只 蓬 莱 仙 乡 外。

42. 扶 病 直 入

《吕后斩韩》周昌唱

1=♭E 8/4

【大坐泣颜回】（鼓介单开）

(6 1 | 2 5 3 1 1 2) 0 3 3 2 1 2 2 0 3 3 2 1 | 1 1 1 6 5 5 6 0 3 3 2 3 2 3 |
（于）扶 病， （于）扶 病 直 入

3 3 3 2 3 1 1 2 0 3 3 2 5 3 2 1 1 2 2 | 3 3 3 2 3 1 1 2 0 2 2 6 2· 3 1 3 2 |
大 （于）昭 阳 宫， 寻 思

2 5 3 2 3 1 2 3 2 0 5 6 5 5 3 2 | 1 0 3 3 2 2 1 6 2 6 2 3 1 3 2 2 |
莫 作 （莫 作、莫 作）泛

1 (6 7 5 6 7 5 6) 0 0 (6 1 | 2 5 3 1 1 2) 0 2 2 3 3· 2 1 3 2 2 |
常。 （插白） （于）笑 里 藏

1 1 1 6 5 5 6 0 3 3 2 5 3 3 2 1 6 | 6 2 3 2 2 7 6 2 6 2 3 1 3 2 2 |
刀 （于）不 意 祸 起 （祸起）萧

1 (6 7 5 6 7 5 6) 0 0 (6 1 | 2 5 3 1 1 2) 0 3 3 2 1 2 2 0 3 3 2 1 |
墙。 （插白） （于）叨

71

$\widehat{\underline{1}\ \underline{6}\ \underline{5}\ \underline{5}\ \underline{6}}\ 0\ \underline{2}\ \underline{2}\ 3\ \underline{5}\ \underline{3}\ \underline{2}\ \underline{3}\ \underline{2}\ \underline{1}\ |\ \widehat{\underline{1}\ \underline{6}\ \underline{6}}\ \underline{6}\ \underline{1}\ \underline{1}\ 3\ 2\ 0\ \underline{2}\ \underline{5}\ \underline{3}\ \underline{3}\ \underline{2}\ \underline{1}\ \dot{6}$

蒙　　　（于）重　用，　　　虽　死

$\dot{6}\ \underline{2}\ \underline{3}\ \underline{2}\ \underline{2}\ \underline{7}\ \underline{6}\ \underline{2}\ \underline{6}\ \underline{3}\ \underline{3}\ \underline{1}\ \underline{3}\ \underline{2}\ \underline{2}\ |\ 1\ (\underline{6}\ \underline{7}\ \underline{5}\ \underline{6}\ \underline{7}\ \underline{5}\ \underline{6})\ 0\ 0\ (\underline{5}\ \underline{5}$

也　　　表　（表）臣　衷　　　肠。　　　（插白）

$\underline{6}\ \underline{7}\ \underline{6}\ \underline{5}\ \underline{5}\ \underline{6})\ 0\ \underline{6}\ \underline{6}\ \underline{5}\ \underline{6}\ \underline{6}\ \underline{6}\ \underline{5}\ \underline{6}\ \underline{5}\ \underline{6}\ |\ 2\ -\ 3\ \underline{6}\ \underline{5}\ \underline{3}\ \underline{2}\ \underline{2.}\ \underline{1}\ \underline{6}\ \underline{1}\ \underline{1}\ \underline{3}\ \underline{2}$

　　　勿　　　执　　　迷，

$\underline{2}\ \dot{6}\ \underline{2}\ \underline{6}\ \underline{6}\ \underline{6}\ \underline{2}\ \underline{7}\ \underline{7}\ \underline{6}\ \underline{5}\ \underline{6}\ \underline{5}\ \underline{6}\ |\ \underline{3}\ \underline{3}\ \underline{3}\ \underline{2}\ \underline{1}\ \underline{1}\ \underline{2}\ 0\ \underline{2}\ \underline{2}\ 5\ 5\ \underline{5}\ \underline{5}\ \underline{5}\ \underline{3}\ \underline{2}$

良　言　　　（于）不　　　从。　　　（于）枉　乞　人

$\dot{6}\ \underline{1}\ \underline{2}\ \underline{2}\ 0\ \underline{5}\ \underline{5}\ \underline{3}\ \underline{2}\ \underline{3}\ \underline{2}\ 3\ 0\ \underline{6}\ \underline{6}\ \underline{5}\ |\ 5\ 3\ \underline{6}\ \underline{3}\ \underline{3}\ \underline{6}\ \underline{6}\ \underline{5}\ 0\ \underline{5}\ \underline{5}\ \underline{3}\ \underline{5}\ \underline{3}\ \underline{2}$

唾　　（唾）骂　　　（骂）周　　　（骂周）

$\underline{3}\ \underline{3}\ \underline{3}\ \underline{2}\ \underline{3}\ \underline{1}\ \underline{1}\ \underline{2}\ 0\ \underline{2}\ \underline{2}\ 5\ 5\ \underline{5}\ \underline{5}\ \underline{5}\ \underline{3}\ \underline{2}\ |\ \dot{6}\ \underline{1}\ \underline{2}\ \underline{2}\ 0\ \underline{3}\ \underline{3}\ \underline{3}\ \underline{2}\ \underline{1}\ \underline{2.}\ \underline{1}\ \underline{6}\ \dot{6}\ \underline{6}\ \underline{1}\ \underline{1}$

昌。　　　（于）枉　乞　人　　　唾　　（唾）骂　（骂）周

$\frac{4}{4}\ 2\ -\ (\overset{>}{5}\ \underset{.}{\overset{>}{5}}\ \overset{>}{6}\ |\ \overset{>}{5}\ -\ 3\ \overset{>}{3}\ \overset{>}{5}\ |\ \underline{3}\ \underline{5}\ \underline{3}\ \underline{2}\ \underline{1}\ 1\ |\ \underline{2}\ \underline{3}\ \underline{2}\ \underline{1}\ \underline{6}\ \underline{2}\ \underline{7}\ \dot{6}\ |\ 5\ -\ 0\ 0\)\ \|$

昌。

注：该曲曲牌在"泉州传统戏曲丛书"第十一卷第288页称为【泣颜回】。

43. 满 目 干 戈

《取东西川》庞统唱

$1 = {}^\flat E\quad \frac{8}{4}$

【铧锹儿】（鼓介单开）

$(\overset{\frown}{\dot{6}\ \underline{1}}\ |\ \underline{2}\ \underline{5}\ \underline{3}\ \underline{1}\ \underline{1}\ \underline{2})\ 0\ \underline{2}\ \underline{2}\ \underline{5}\ \underline{6}\ \underline{5}\ \underline{5}\ \underline{2}\ \underline{5}\ \underline{3}\ \underline{2}\ |\ 1\ \underline{3}\ \underline{3}\ \underline{2}\ \underline{2}\ \underline{1}\ \underline{6}\ \underline{1}\ \underline{5}\ \underline{6}\ \underline{1}\ \underline{6}\ \underline{5}\ \underline{4}\ \underline{6}\ \underline{5}$

（于）满　目　　干　戈，

$\underline{5}\ 5\ \underline{6}\ \underline{5}\ 0\ \underline{1}\ \underline{1}\ \underline{6}\ \underline{5}\ 0\ \underline{3}\ \underline{3}\ \underline{2}\ \underline{5}\ \underline{3}\ \underline{1}\ |\ \underline{2.}\ \underline{1}\ \underline{6}\ \underline{1}\ \underline{1}\ \underline{2}\ 0\ \underline{2}\ \underline{2}\ \underline{5}\ \underline{6}\ \underline{5}\ \underline{5}\ \underline{3}\ \underline{5}\ \underline{3}\ \underline{2}$

遍　野　　（于）旌　旗，　　　（于）马　蹄

$1\ \underline{3}\ \underline{3}\ \underline{2}\ \underline{2}\ \underline{1}\ \underline{6}\ \underline{1}\ \underline{5}\ \underline{6}\ \underline{1}\ \underline{6}\ \underline{5}\ \underline{4}\ \underline{6}\ \underline{5}\ |\ \underline{5}\ 5\ \underline{6}\ \underline{5}\ 0\ \underline{1}\ \underline{1}\ \underline{6}\ \underline{5}\ 0\ \underline{3}\ \underline{3}\ \underline{2}\ \underline{5}\ \underline{3}\ \underline{1}$

人　　　迹　　　飞　尘　　　（于）蔽

72

$\overset{\frown}{2 \cdot \quad 1}$ ($\dot{6} 1 \ 1 2 \ 3 1 \ 2 \ 5 5 3 2 \ \dot{6} 1$ | 2) 0 0 0 ($\underset{.}{6} \underset{.}{6} \underset{.}{6} \underset{.}{6} 1 2 \ \dot{6} 1$ |

天。 （钟锣介）

2 5 3 1 1 2) 0 2̲2̲ 4̲ 2 − 2̲4̲ | 5 5 5 5̲6̲ 5̲4̲ 2̲4̲ 5̲5̲5̲ 5̲6̲5̲ 3̲3̲ |

（于）三 军

2 3̲3̲ 1̲3̲2̲1̲ 2̲2̲2̲2̲3̲ 1̲2̲1̲6̲ | 5̲·1̲ 6̲5̲4̲6̲5̲ 2̲2̲2̲2̲3̲ 1̲2̲1̲6̲ |

各 听 号 令， 枭 雄

5̲ 5 6̲5̲0̲1̲1̲ 6̲5̲0̲3̲3̲ 2̲5̲3̲1̲ | 2 · 1̲ (6̲1̲ 1̲2̲ 3̲1̲2̲ 5̲5̲3̲2̲ 6̲1̲ |

将 铁 甲 挂 征 衣。

2) 0 0 0 ($\underset{.}{6}\underset{.}{6}\underset{.}{6}\underset{.}{6}1 2 \ 6̲1$ | 2 5 3 1 1 2) 0 1̲1̲ 2̲2̲ 0̲3̲3̲ 1̲2̲1̲6̲ |

（钟锣介） （于）号 令 （于）严

5̲ 5 6̲5̲0̲1̲1̲ 6̲5̲0̲3̲3̲ 2̲5̲3̲1̲ | 2̲·1̲ 6̲1̲1̲2̲ 0̲6̲6̲3̲ 3̲·2̲1̲3̲2̲ |

肃， 鬼 哭 （于）神 啼， （于）管 取

6̲5̲5̲5̲0̲2̲2̲ 2̲4̲5̲ 3̲3̲2̲3̲ 6̲6̲ | 3̲3̲2̲1̲1̲2̲ 5̲ 5̲6̲5̲5̲3̲1̲ |

雏 城，管 取 雏 城 定 卜 缩 首 归

2̲·1̲ 6̲1̲1̲2̲ 0̲6̲6̲5̲ i̲6̲6̲6̲6̲5̲4̲ | 6̲5̲ 0̲2̲2̲2̲4̲5̲ 3̲3̲2̲3̲ 6̲6̲ |

依， （于）管 取 雏 城，管 取 雏 城 定 卜

3̲3̲2̲1̲2̲ 0̲2̲2̲5̲ 5̲6̲5̲5̲3̲1̲ | ¼ 2̲·3̲ 2̲ | 2̲ | 6̲ i̲ | 5̲ i̲ |

缩 首 （于）归 依。 哐 哩 唠 哩

6̲ | 5̲6̲ | 6̲5̲ | 6̲4̲ 5̲6̲ 5̲ | 2̲2̲ 5̲ | 3̲ | 2̲3̲3̲ 3̲2̲ | 1̲ |

哐 唠 哐 哩 唠 哩 哩 唠 哐 唠 哐 哩 哐 唠

2̲ | 1̲2̲ | 0̲2̲2̲ | 5̲ | 5̲6̲ | 5̲5̲ | 3̲1̲ | 2̲ | (6̲1̲ | 1̲2̲ | 3̲1̲ | 2̲) ‖

哐 唠 哩 哩 唠 哐。

73

44.果然仁孝

《吕后斩韩》刘邦唱

1=♭E 8/4

【望孤儿】(鼓介总开)

2 1 2 - 1 2 1 6 6 6 1 1 3 2. 3 | 2 1 2 - 1 2 1 6 6 6 1 1 3 2 1 |

果　　然　　　　　仁　　孝

2 5 3 2 3 2 2 2 5 6 0 5 3 2 5 3 1 | 3 1 2 - 1 2 1 6 6 6 1 1 3 2 1 |

堪　称，　　　　我子刘盈，　痛　念

2 1 2 - 1 2 1 6 6 6 1 1 3 2 | 2 5 3 2 3 2 2 2 5 6 0 5 3 2 5 3 2 |

兄　　弟　　　　　至　亲　　　　至

3 3 3 2 1 1 2 0 6 6 5 1 6 6 6 6 5 4 | 6 6 5 5 0 6 6 5 3 2 0 3 2 2 6 1 |

情。　　　若　不　分　　开，恁兄弟若不

2 5 3 2 0 2 2 1 6 5 0 2 4 2 4 5 | 5 6 1 6 6 5 3 2 0 3 2 3 5 3 2 |

分　　　开，寻思决　无　宁

1 2 3 2. 1 5 6 6 0 2 1 1 3 2 | 2 1 3 2 1 2 2 0 3 3 1 2 1 6 |

日，　　　俩　得　咱父

5 5 6 5 0 1 1 6 5 0 3 3 2 5 3 1 | 3 3 3 2 1 1 2 0 6 6 2 3 2 1 3 2 |

母会不　　　(于)伤　情?　　(于)相　顾

6 5 5 0 6 6 5 4 3 2 - 2 6 | 3 3. 2 1 2 0 2 2 5 5 6 5 5 3 3 |

无　　　奈，珠泪湿透　(于)衣

2. 1 6 1 1 2 0 6 6 5 1 6 6 6 6 5 4 | 6 5 5 0 6 6 5 4 3 2 - 2 6 |

襟，　　(于)相　顾　无　　奈，珠泪

3 3. 2 1 2 0 2 2 5 5 6 5 5 3 1 | 2 (6 1 1 2 3 1 2 -) 0 0 ‖

湿透　(于)衣　襟。

注：该曲为病曲，音调用最弱，速度用最慢。

74

45.因风生昏眩

《火烧赤壁》周瑜唱

1=ᵇE 8/4

【醉扶归】（鼓介总开）

| 1 3 2 2 0 2 2 1 6 | 5 6 5 - 5 6 6 0 2 2 2 2 | 2 5 6 5 0 1 1 6 5 0 3 3 2 5 3 1 |

因　　风　（风）　　生昏　（生昏）

| 2. 1 6 1 1 2 0 3 3 1 3 2 2 0 2 2 1 6 | 5 6 5 - 5 6 6 0 1 3 3 2 |

眩，　　　（于）妙　　手　　（妙手）

| 2 5 6 5 0 1 1 6 5 3 2 5 3 1 | 2. 1 6 1 1 2 0 6 6 3 2 3 3 3 |

胜神　　（胜神）　仙。　（于）一朝借得

| 2 5 6 5 0 1 1 6 5 0 3 3 2 5 3 1 | 2. 1 6 1 1 2 0 6 6 5 1 6 6 6 6 5 4 |

东风　（东风）　便，　（于）任　待

| 6 5 5 0 6 6 5 3 5 3 3 1 6 1 | 2 5 3 2 0 2 2 1 6 5 6 5 2 4 5 |

奸　雄，（于）任待贼奸　雄半筹

| 5 6 1 6 6 5 3 2 3 2 3 5 3 2 | 1 2 3 2 1 5 6 6 0 2. 1 1 3 2 |

亦　难　展。　再造　（于）东　吴其功

| 2 3 2 1 3 2 1 2 2 0 3 3 1 2 1 6 | 5 0 5 6 5 0 1 1 6 5 0 3 3 2 5 3 1 |

再造　　（于）东　吴其功　（于）不

| 2. 1 6 1 1 2 0 2 2 6 3 2 1 3 2 | 6 5 5 0 6 6 5 3 5 5 3 2 - 6 6 |

浅，　　流芳　青　史。　　流芳

| 2 3. 2 1 2 0 2 2 5 5 6 5 5 3 1 | 2. 1 6 1 1 2 0 6 6 5 1 6 6 6 6 5 4 |

青史　亿万　　年，　　（于）流　芳

| 6 6 5 5 0 6 6 5 4 5 2 - 6 6 | 2 3. 2 1 2 0 2 2 5 5 6 5 5 3 1 | 2 (6 1 1 2 3 1 2 -) 0 0 ‖

青　史，流芳青史　亿万　年。

46. 从 容 寻 思

《吕后斩韩》韩信唱

1=♭E 8/4

【一盆花】（鼓介总开）

1 3 2 2 0 2 2 1 6 | 5 6 5 - 5 6 6 0 3 2 1 1 3 2 | 2 5 6 5 5 1 6 5 0 3 3 2 5 3 1 |
从　　　　容　　　　　　　寻思　　　　进

2 1 6 1 1 2 0 3 3 2 5 6 5 3 2 | 1 3 3 2 2 1 6 1 5 6 1 6 5 4 6 5 |
退，　（于）立国　　功　　臣　　　　　　

5 5 5 6 5 0 1 1 6 5 0 3 3 2 5 3 1 | 2. 1 6 1 1 2 0 6 6 5 1 6 6 6 6 5 4 |
有　何　　（于）情　　罪，　（于）俩　　可　　

6 5 5 0 6 6 5 3 2 0 3 2 1 2 6 1 | 2 5 3 2 0 2 2 1 6 5 6 5 2 4 5 |
欺　　　心，你　俩　可　欺　　　心　把

5 6 1 6 6 5 3 2 0 3 2 3 5 3 2 | 1 2 3 2 5 6 6 0 3 2 1 1 3 2 |
汉　　背？

2 3. 2 1 3 2 1 2 2 2 2 3 1 2 1 6 | 5 3 2 1 3 2 1 2 7. 6 5 6 5 6 |
招　军　　买　　马，买　马　（于）招

2 5 5 5 2 6 5 5 3 2 5 3 1 | 2. 1 6 1 1 2 0 2 2 6 6 3. 2 1 3 2 |
军，想　汉王　　不　怪，　（于）莫掠我

6 5 0 6 6 5 4 4 2 - 2 1 | 6 6 2 3 1 2 0 2 2 5 5 6 5 5 3 1 |
芳　　名，　莫掠　我芳名　　反　污

2. 1 6 1 1 2 0 6 6 5 1 6 6 6 6 5 4 | 6 6 5 5 0 6 6 5 4 4 2 - 2 1 |
秽，　（于）莫掠　我　芳　　　名，　掠我

6 2 3 1 2 0 2 2 5 5 6 5 5 5 3 1 | 2 (6 1 1 2 3 1 2 -) 0 0 ‖
芳名　　反污　　秽。

47. 丈 夫 哑

《目连救母》乞丐公、乞丐婆唱

1=♭E　廿转 8/4

【孝顺歌】（鼓介慢头开）

廿1 2 3 1 - 1 3 2 - 0 咚咚 0 1 1 3　2 3 2 1 6 6 1 1 | 8/4 5 5 5 3 2 2 3 0 3 3 2 5 3 2 3 3 1 1 |
丈 夫 哑，　　　　（于）妾 又 疯，　（于）无 男

2 5 3 2 3　2 3 1 2 3 3　2 3 2 1 6 6 1 1 | 5 5 3 5 3 2 1 2 2 0 5 3 2 2 5 3 |
无 女 家 又 空，　　　　说 着 目 泩 滴，思 量 障 苦

3　0　3 3 2 1　2 2 2 3 1 2 1 6 | 2　0　1 2 1 6 2. 3 2 2 7 2 7 6 5 6 |
说 着 目 泩 滴，思 量 障 苦

2 3 2 1 1 2 0 6 6. 2 7 2 7 6 5 6 | 2 3 2 3 1 1 2 0 6 6 2 6 0 2 2 7 2 7 6 5 6 |
痛，　　背 出 门 来，　（于）乜 样 惊

2 3 2 1 1 2 0 2 2 5 5. 3 2 5 3 3 | 6 - 1 1 6 5 1 5 1 6 5 3 | 3 0 3 3 2 1 2. 3 1 2 1 6 |
恐。（于）见 说 长 者 赈 济 孤 贫

1 2 1 6 6 1 0 3 3 2 5 3 2 1 1 1 | 5 3 3 0 5 5 3 2 3 1 - 6 6 | 1 2. 1 6 2 1 5 6 5 3 2 5 3 2 |
寒，（于）但 得 进 前 哀 哀 求，赈 济 饥 寒 共 饿

1　6 6 1 2 2 6 5 6 5 3 2 5 3 2 | 1（2 2 1 2 1 6 5 6 1 - ）0　0 ‖
冻，赈 济 饥 寒 共 饿 冻。

48. 光 阴 催 紧

《织锦回文》苏若兰唱

1=♭E 转 1=♭A　廿转 4/4

【锦板】（散起）

1=♭E

廿3 3 - 6 - 3 - 6 5 3 2 - 2 6 1 - 3 2 - 5 3 2 1 6 - 0 咚咚 ｜
光 明 催　　　　　　紧，

转 1=♭A（前6=后3）

4/4 3 3 3 3 2 3 3 2 | 2 3 2 1 - | 3 2 2 2 1 6 1 6 | 6 1 1 6 6 6 1 |
堪 叹 （不汝）人 生　　　　如　　 似

77

0 5 5 3 2 3 1 1 2 3 | 2. 1 6 1 0 2 2 1 6 | 5 3 5 6 1 6 | 6 6 - 2 1 | 6 - 1 1 1 1 2 |

彩　云　易　　散。　　　　记　得　共　君　恁

6 - 3 3 3 2 1 | 6 0 1 2 1 1 1 6 1 | 3 3 2 - 5 6 | 5. 7 6 5 3 2 3 | 3 3 3 3 2 3 2 1

临　别　　　　（临别）　时，

6 1 1 1 2 1 7 6 | 6 5 - 1 6 | 5 1 1 6 6 6 1 | 5 1 1 6 1 6 5 3 3 | 6. 5 3 5 6 7 6

记　得　共　我　君　恁　临　别　　时，

2. 1 6 6 1 7 6 | 6 2 2 1 1 1 6 1 | 1 - 5 3 3 3 2 | 1 2 3 1 2 7 6 | 5 3 5 6 7 6

正　逢　着，　正　逢　着　夏　天　（于）小　　满。

3 5 3 2 1 1 6 1 | 3 3 2 - 5 6 | 5. 7 6 5 3 2 3 | 3 3 3 3 2 3 2 1 | 6 1 1 1 2 1 7 6

今　不　觉

6 2 - 5 3 | 2. 5 3 3 0 3 3 2 1 | 6 1 1 1 2 1 7 6 | 6 1 6 1 | 0 5 5 3 2 1 1 6 1

暑　往　寒（于）　　来，　　寒　来　暑　往　又　是

0 5 5 3 2 3 1 2 3 | 2. 1 6 1 0 2 2 1 6 | 5 3 5 6 7 6 | 6 6 - 2 2 | 1 2 1 6 5 5 6 6

岁　暮　冬　　残。　　　见　许　家　家　人　尽

1 1 1 1 2 2 1 6 | 6 3 2 1 1 1 | 3 3 2 - 5 6 | 5. 7 6 5 3 2 3 | 3 3 3 3 2 3 2 1

赏　雪　（于）围　炉，

6 1 1 1 2 1 7 6 | 6 6 6 1 7 6 | 6 2 2 1 2 6 1 | 0 5 5 3 2 3 1 2 3 | 2. 1 6 1 0 2 2 1 6

烘　炉　内，　只　烘　炉　内　加　添　黝

5 3 5 6 7 6 | 1 1 1 1 6 1 6 1 2 | 1 6 1 6 1 6 5 3 3 | 6. 5 3 5 6 1 6

炭。　偏　　　　（不 汝）是　阮，

1 6 2 2 6 | 6 2 6 2 6 6 | 1 - 3 3 2 1 | 6 1 2 1 1 1 6 1 | 3 3 2 - 5 6

偏　是　阮　障　独　守　在　只　孤　帏　内，

5. 7 6 5 3 2 3 | 3 3 3 3 2 3 2 1 | 6 1 1 1. 2 1 7 6 | 6 2 - 2 2 | 5 5 - 2 2

受　尽　冷　冷　共

78

清　　　清，　　　　　冷清清亏阮孤孤　又障单

单。　　　　　恰亲像许鸾凤飞失群，

亲　像许鸾凤飞失

群，　　　　又似鸳鸯，又似锦鸳鸯许处

寻都　　　无　伴。　　　　飞散东西，

拆散西东许处无　　依

倚。　　　那从　我君伊人镇边

塞，　　　　　　　　那从

我儿夫伊人镇在边　塞，　　年久月

深，　　　未得知我君身今卜值一日（伊值日）会得

返来　阮家山？　　叹郎独特者

79

$\begin{array}{l}\underline{6}\ \widehat{6\ \underline{6}\ 5}\ \ \underline{6\ \underline{6}}\ |\ 2\ -\ \underline{2\ 2\ 2\ 1\ 2}\ |\ \underline{1.\ \underline{6}}\ \underline{5\ 1\ 6\ 1\ 6\ 5}\ \underline{3\ 3}\ |\ \underline{6.\ \underline{5}}\ \underline{3\ 5\ 6\ 1\ 6}\ |\ \underline{6}\ \underline{6\ 2.\ \underline{3}}\ \underline{2\ 1\ 6}\ |\end{array}$

受 尽 雪 冻 风 寒。 满 朝

$\underline{6}\ \underline{6}\ \underline{2\ 1\ 6}\ |\ \underline{6}\ \underline{2\ 1\ 1\ 6}\ |\ \underline{6}\ -\ \underline{3\ 3\ 3\ 2\ 1}\ |\ \underline{6}\ \underline{1\ 2\ 1\ 1\ 1\ 6\ 1}\ |\ \underline{3\ 3\ 2}\ -\ \underline{5\ 6}\ |$

文 武 百官伊人受 尽 荣 华,

$\underline{5.\ \underline{7}}\ \underline{6\ 5\ 3\ 2\ 3}\ |\ \underline{3}\ \underline{3\ 3\ 3\ 2\ 3\ 2\ 1}\ |\ \underline{6}\ \underline{1\ 1\ 1\ 2\ 1\ 7\ 6}\ |\ \underline{6}\ \underline{2\ 1\ 6\ 5}\ |\ \underline{5}\ \underline{1\ 2\ 1\ 6\ 6\ 1}\ |$

满 朝 文 武官许处

$\underline{5}\ \underline{1\ 1\ 6\ 1\ 6\ 5}\ \underline{3\ 3}\ |\ \underline{6.\ \underline{5}}\ \underline{3\ 5\ 6\ 1\ 6}\ |\ \underline{1\ 1\ 1\ 1\ 6\ 1\ 6\ 1\ 2}\ |\ \underline{1}\ \underline{6\ 5\ 0\ 3\ 3\ 3\ 5}\ |$

受 尽 荣 华。 亏! (于) 那

$\underline{6}\ \underline{3\ 5\ 6\ 1\ 6}\ |\ \underline{6}\ \underline{2}\ -\ \underline{3\ 5}\ |\ \underline{2\ 3}\ -\ \underline{2\ 1}\ |\ \underline{6}\ \underline{1\ 1\ 1\ 2\ 1\ 7\ 6}\ |\ \underline{6}\ \widehat{6\ \underline{6}\ 5}\ \underline{6\ \underline{6}}\ |$

亏, 那 亏 得 我 (我) 君 镇 在

$1\ -\ \underline{2\ 1\ 6}\ |\ \underline{6}\ \underline{3\ 2\ 1}\ \underline{3\ 2}\ |\ \underline{1\ 1}\ -\ \underline{3\ 3\ 3\ 2\ 3}\ |\ \underline{2.\ \underline{1}}\ \underline{6\ 1\ 0\ 2\ 2\ 1\ 6}\ |\ \underline{5}\ \underline{3\ 5\ 6\ 1\ 6}\ |$

边 庭 塞 外,镇 在 许 万 里 塞 外。

$\underline{6}\ 1\ -\ 2\ |\ 0\ \underline{1\ 1\ 1\ 6\ 1\ 2\ 1}\ |\ 1\ \underline{3\ 2\ 1}\ \underline{1\ 1}\ |\ \underline{3\ 3\ 2}\ -\ \underline{5\ 6}\ |\ \underline{5.\ \underline{7}}\ \underline{6\ 5\ 3\ 2\ 3}\ |$

君 你 衣 单 (于) 裙 薄,

$\underline{3}\ \underline{3\ 3\ 3\ 2\ 3\ 2\ 1}\ |\ \underline{6}\ \underline{1\ 1\ 1\ 2\ 1\ 7\ 6}\ |\ \underline{6}\ \underline{0}\ \underline{1\ 6\ 6\ 1}\ |\ \underline{6}\ \underline{1\ 1\ 6\ 1\ 6\ 5}\ \underline{3\ 3}\ |\ \underline{6.\ \underline{5}}\ \underline{3\ 5\ 6\ 1\ 6}\ |$

我 君 你 衣 单 裙 薄,

$\underline{6}\ 1\ -\ \underline{2\ 1}\ |\ \underline{6}\ \underline{6\ 6\ 2\ 1\ 6}\ |\ \underline{6}\ \underline{5\ 5\ 3\ 3\ 2\ 3}\ |\ 1\ -\ \underline{1\ 3\ 3\ 3\ 1}\ |\ \underline{2.\ \underline{1}}\ \underline{6\ 1\ 0\ 2\ 2\ 1\ 6}\ |$

今 卜 怙 谁, (于) 今 卜 怙 谁 人 可 顾

$\underline{5}\ \underline{3\ 5\ 6\ 1\ 6}\ |\ \underline{6}\ \underline{6}\ -\ \underline{2\ 2}\ |\ 1\ -\ \underline{2\ 1\ 6}\ |\ \underline{6}\ 1\ -\ \underline{1\ 1}\ |\ \underline{6}\ \underline{1.\ \underline{6}\ 5}\ \underline{6\ \underline{6}}\ |$

看? 暗 处 但 得 偷 掠 (掠) 只 目 滓 如 似

$1\ -\ \underline{3\ 3\ 3\ 2\ 1}\ |\ \underline{6}\ \underline{1\ 2\ 1\ 1\ 1\ 6\ 1}\ |\ \underline{3\ 3\ 2}\ -\ \underline{5\ 6}\ |\ \underline{5.\ \underline{7}}\ \underline{6\ 5\ 3\ 2\ 3}\ |\ \underline{3}\ \underline{3\ 3\ 3\ 2\ 3\ 2\ 1}\ |$

珠 泪 弹。

80

君恁为国须着尽忠，我君恁为臣子恁今必须着尽忠，阮做媳妇服侍公姑，服侍我妈亲，晨昏定省，阮亦不敢放宽。但得求神共托佛庇祐我妈亲福寿康宁，伊人长（长）安。到许时节即会解得阮只心愿意满，到许时节，解阮心愿意满，若兰心愿意满。（不汝）

49. 所 见 可 短

《子仪拜寿》郭子仪唱

1=♭E 廿转 4/4

【出坠（队）子】（鼓介慢头开）

廿 5 3 - i 6 5. 3 2 3 - 0 咚咚 | 4/4 6 - i i i 6 i | 6 5 6 5 5 3 2 |
所见 可短，　　　　　　　　　　枉 读 　（于） 二

3 5 3 2 1 3 2 | 1 3 5 3 3 2 3 1 2 | 3 3 1 - 3 2 | i i i 1 2 0 6 6 6 5 | 6 6 6 6 1 6 5 6 |
行　　　青史　　　书。　　　

6 2 5 3 2 | 2 5 6 5 3 2 2 | 5 3 3 2 3 1 1 | 1 3 2 1 6 1 2 | 2 5 3 2 5 3 2 3 |
言语　　说 出　 恶 抽　　　　　　　（恶 抽）

i 6 - 2 2 | i 2 i 6 2 7 6 | 5 6 - i i | 5 i 6 5 3 5 3 | 3 5 5 6 5 3 |
退，　　　　　　　　　　　　言 语

3 5 5 5 3 2 | 1. 2 0 5 5 3 2 | 3 5 3 2 1 3 2 | 6 6 6 5 5 3 2 | 5 3 2 - 5 5 |
说出　 恶 抽 退，　独　　　　　　　自

3 5 3 2 1 3 2 | 2 0 5 5 3 5 | 2 - 5 5 3 5 | 3. 2 1 3 2 3 2 1 6 6 | 2. 1 6 1 2 3 2 |
惹出　缠身　　　　祸。

2 2 6 6 | 3 2 2 3 5 3 | 3 5 6 5 5 3 2 | 5 3 2 - 3 5 | 2 - 5 5 3 5 |
绑得 愚男 郭　　　　暧　（不汝）诣 厥

3. 2 1 3 2 3 2 1 6 6 | 2. 1 6 1 2 3 2 | 2 2 6 6 | 3 2 2 3 5 3 | 3 5 6 5 5 3 2 |
待　　罪，　　绑缚 逆子 郭

5 3 2 - 3 5 | 2 - 5 5 3 5 | 3. 2 1 3 2 3 2 1 6 6 | 2 (6 1 1 2 3 1 | 2 -) 0 0 ‖
暧　（不汝）诣 厥　待　罪。

82

50. 长 空 万 里

《目连救母》观音唱

1=♭E 廿转 4/4

【慢头抱盛】（鼓介慢头开）

廿 1 2 - 1 3 2 - 5 - 3 2 1 1 3 1 2 - 1 3
长 空 万 里 浮 云 静， 月 落

2 2 - 5 - 3 2 1 2 3 1 2 - | 4/4 0 咚咚 2 5 3 3 3 2 |
婆 娑 慈 悲 影。 万 劫 身

1 3 2 1 6 2 1 | 3 - 3 6 3 3 | 5 2 3 2 3 | 3 3 0 5 5 3 2 | 1 6 1 2 5 3 2 |
潭 水 澄 清， 朝 阳 掩 映 菩 提

1 - 1 2 1 6 | 5 1 6 1 6 5 | 5 3 5 - 5 5 | 2 3 0 5 5 3 2 | 1 6 1 2 5 3 2 |
境。 香 花 罗 绮 凤 来 仪， 海 岛 祥 光 瑞 气

1 - 5 5 | 2 3 0 5 5 3 2 | 1 6 1 2 5 3 2 | 1 （2 1 6 1 5 6 | 1 - ）0 0 ‖
呈， 海 岛 祥 光 瑞 气 呈。

注：该曲曲牌在"泉州传统戏曲丛书"第十卷第197页称为【抛盛】。

51. 盼 望 母 真 容

《目连救母》傅罗卜唱

1=♭E 廿转 4/4

【三仙桥】（鼓介慢头开）

廿 6 6 5 4 - 4 6 5 - 0 咚咚 | 4/4 4. 5 6 5 5 5 6 | 5 2 5 - 5 5 | 2 5 3 2 3 1 1 1 3 |
盼 望 母 真 容， （于）情 怀

2 2 1 1 6 1 | 2 5 3 2 1 3 2 | 2 0 3 3 3 3 6 | 5 3 5 0 3 5 3 3 | 2 3 1 1 2 1 2 |
实 惨 伤， 朝 暮 致 敬，

2 5 3 2 3 2 1 | 1 2 1 1 6 6 1 | 2 5 3 2 1 3 2 | 2 0 3 3 3 3 6 |
奠 酒 （于）盈 盅， 那 望

83

$\overline{5\,3\,5}$ $\underline{0\,3}$ $\underline{5\,3\,3}$ | $\overline{2\,3\,1}$ $\underline{1\,2\,1\,2}$ | 2 $\overline{\underline{3\,3}\,\underline{1\,2}\,\underline{7\,6}}$ | $\overline{\underline{6\,6}\,\underline{5\,5}\,\underline{6\,1\,6}}$ | $\overline{\underline{1\,2\,1\,1}\,\underline{0\,6}\,\underline{6\,6\,1}}$ |

我　母　　（母）你尚　饗　　享。进　蔬

转 **1**＝♭**A**（前 **4**＝后 **1**）

$5.\,\overline{6\,6\,2\,1}$ | $1.\,\overline{2\,2\,5\,5\,3\,2}$ | $2\,0\,2$ $\overline{2\,2\,2\,5}$ | $\overline{2\,5\,3}\,\underline{2\,3\,2\,1}$ | 1 $\overline{3\,3\,1\,2\,7\,6}$ |

饭，　奉　杯　羹，望　不见　我　母　　（母）你亲

$7.\,\overline{6\,5\,5\,6\,7\,6}$ | $\overline{6}$ 0 $\underline{2\,5\,3\,2}$ | 1 $\overline{6\,1}$ $\underline{2\,5\,3\,2}$ | $\overline{3\,3}\,\underline{2\,3\,2\,1\,6\,5}$ | $\overline{1\,1\,1}\,\underline{1\,2\,1\,6\,1}$ |

尝。　　　枉　仔　　叫，（不汝）枉　仔　　叫

1 0 $\underline{3\,3\,1\,3}$ | 2 $\overline{2\,2\,1\,2\,7\,6}$ | $7.\,\overline{6\,5\,5\,6\,7\,6}$ | 3 $\overline{6\,6\,5\,3\,2\,2}$ | 3 $\overline{5\,5\,5\,2\,5\,3\,2}$ |

（叫）得有只 千声　娘。　　娘

$1\,-\,\overline{1\,1\,1\,1\,3}$ | 2 $\overline{1\,7\,6\,1\,6\,5\,3\,5}$ | $\overline{6}$ $\underline{3\,5\,6\,7\,6}$ | 3 $\overline{5\,5\,6\,5}$ | $\overline{5\,5}\,\underline{5\,4\,3\,2}$ |

（娘）你在　生　　（在 生）前　学　不得

5 $\overline{3\,2\,0\,1\,1\,1\,2}$ | 3 $\dot{1}$ $\overline{3\,2\,2\,3\,3}$ | 1 $\overline{3\,2\,2\,1\,2\,7\,6}$ | $7.\,\overline{6\,5\,5\,6\,7\,6}$ | 1 $\overline{1\,1\,2\,3\,1}$ |

反　哺　　鸦，到　死后　还做跪乳羝　羊。　　天 高

1 $\overline{6\,5}\,\underline{0\,3\,3\,3\,5}$ | 3 $\overline{3\,5\,6\,1\,6}$ | $3\,-\,\underline{3\,6\,5}$ | 5 $\overline{3\,2\,0\,1\,1\,1\,2}$ | 3 $\dot{1}$ $\overline{3\,2\,2\,3\,3}$ |

（于）地　卑，　天　高　　（于）地　卑诉　不尽仔衷

1 $\overline{2\,2\,2\,1\,2\,7\,6}$ | $7.\,\overline{6\,5\,5\,6\,7\,6}$ | $\overline{6}$ $3\,-\,\underline{6\,6}$ | 3 $\overline{6\,5\,6}$ | 3 $\overline{5\,5\,5\,3\,5\,3\,2}$ |

肠。　　　　对　只　暮景凄凉悲

3 $\overline{5\,6\,5\,4\,4\,3\,5}$ | 3 $\overline{3\,3\,2\,3\,1}$ | 1 $\overline{2\,3\,1\,2\,1\,6}$ | 5 $\overline{5\,6\,5\,4\,4\,3\,5}$ | 3 $\overline{3\,3\,2\,3\,1}$ |

伤,怎　不得　教　人　（于）惆　怅?怎　不得　教　人

（空奏）

1 $\overline{2\,3\,1\,2\,7\,6}$ | $7.\,\overline{6\,5\,5\,6\,7\,6}$ ‖: (3 $\overline{5\,6\,5\,3\,2\,2}$ | 3 5 $\overline{3\,5\,5\,3}$ | $\overline{2\,3\,1\,1\,2\,1\,2\,3}$ |

（于）惆　怅?

2 $\overline{5\,3\,2\,3\,2\,1}$ | $1.\,\overline{6\,5\,6}\,\underline{0\,1\,1\,1\,3}$ | 1 2 $\overline{3\,2\,1\,1}$ | $\overline{2\,3\,1}\,-\,\underline{2\,1\,2}$ | $1\,0\,\overline{6\,5}\,\underline{0\,1\,1\,6}$) :‖

84

52.收鼓卷旗

《刘祯刘祥》蒋灵唱

1=♭E 廿转 4/4 2/4

【北云飞】

廿 3 5 3 - 7 6 5.32 3 - 0 咚咚 | 4/4 6 - 1 1 1 6 1 | 6 0 5 6 5 5 5 3 2 |
收鼓　卷旗，　　　　　　　荒　山　（于）　放

3 5 3 2 1 3 2 2 | 3 - 5 5 5 3 2 | 1 2 1 6 2 7 5 | 6 5 5 6 7 6 | 1 3 5 3 3 2 1 2 |
马，　荒　山　（于）放　　马，　　　　　　过

3.2 1 - 3 2 | 1. 2 0 6 6 6 5 | 6. 1 6 5 6 | 6 3 3 3 2 2 | 5 3 2 3 1 |
时　　　　　　　　枪刀　且　寄，

1 3 2 1 6 1 2 | 2 5 5 5 2 5 3 3 | 1 6 - 2 2 | 1 2 1 6 2 1 6 | 5 6 - 1 1 |
（且　寄、寄）

5 1 6 5 3 5 3 | 3 5 5 5 5 3 2 | 1. 2 5 5 5 3 2 | 3 5 3 2 1 3 2 | 6 6 6 5 5 3 2 |
枪刀　且　寄库，　　壮

3 3 2 - 5 5 | 3 5 3 2 1 3 2 | 2 0 5 3 3 3 5 | 2 - 5 5 3 5 | 3.2 1 3 2 3 2 1 6 6 |
士，　　　　壮士　卸　征　　衣。

2 0 6 6 2 6 2 | 2 5 5 2 5 3 2 | 1. 2 0 6 6 6 5 | 6. 1 6 5 6 | 6 3 5 3 2 |
（嗏）　　　　　　　　　　新　表

5 3 3 2 3 1 | 1 3 1 2 6 1 2 | 2 5 5 2 5 3 3 | 1 6 - 2 2 | 1 2 1 6 2 1 6 |
奏　圣　　　　　（奏圣）　旨，

5 6 - 1 1 | 5 1 6 5 3 5 3 | 3 5 6 5 3 2 | 1. 2 0 5 5 3 2 | 3 5 3 2 1 3 2 |
新表　奏圣　旨，

85

$\overline{6}$ $\widehat{6\ 6\ 5\ 5\ 5\ 3\ 2}$ | $3\ 2\ \widehat{2\ 3\ 3\ 5}$ | $2\ \widehat{2\ 2\ 5\ 5\ 5\ 5\ 3\ 5}$ | $3.\ \underline{2\ 1}\ \widehat{3\ 2\ 3\ 2\ 1}\ \dot{6}\dot{6}$ | $2\ \widehat{1\ 1}\ 0\ \widehat{3\ 3\ 2}$ |

论　　　　　　　　功，论功　定　尊　　　　　　卑，

$2.\ \widehat{3\ 2\ \dot{6}\ 2}$ | $3\ 5\ \widehat{3\ 3\ 3}$ | $\dot{1}\ \dot{1}\ \widehat{\dot{1}\ 6\ \dot{1}\ 6}$ | $6\ \widehat{5\ 6\ 5\ 5\ 5\ 3\ 2}$ | $5\ \widehat{3\ 2\ 1\ 3\ 2}$ |

圣　宣　　受　　　　　　　　勋，

$2\ 0\ \widehat{3\ 2}2$ | $5\ 0\ \widehat{2\ 3\ 2\ 3}$ | $1\ \widehat{3\ 3\ 3\ 3\ 2\ 1}$ | $3\ \widehat{1\ 2\ 1\ 1}\dot{6}$ | $2\ 1\ \dot{6}\ \dot{6}\dot{6}$ |

方　显，方显　男　儿　　志，　　　一　封　天

$3\ \widehat{2\ 2\ 3\ 5\ 3}$ | $3\ \widehat{5\ 6\ 5\ 5\ 5\ 3\ 2}$ | $5\ 3\ 2\ -\ 3\ 5$ | $2\ \widehat{2\ 2\ 5\ 5\ 3\ 5}$ | $3.\ \widehat{2\ 1\ 3\ 2\ 1}\dot{6}$ |

子　　　　　　诏，（不汝）四　海　　尽　　闻

$\frac{2}{4}$ $\widehat{2\ 2\ 1\ 2}\ 0$ | $2\ \widehat{1\ 1}\ 2$ | $\dot{6}\ 5\ 5$ | $3\ 3\ \dot{6}\ 1$ | $2\ (\dot{6}\ 1\ |\ 1\ 2\ 3\ 1\ |\ 2\ -\)$ ‖

知。　　　　一　封　天子　诏，（于）　四海　尽闻　知。

53. 人客听说

《目连救母》观音唱

$1=\flat E$　廿转　$\frac{4}{4}$

【流水下滩】（鼓介慢头开）

廿$1\ 3\ 1\ -\ 1\ 3\ 2\ -\ 0\ \underline{咚咚}$ $\frac{4}{4}$ $6\ \dot{2}\ \widehat{\dot{1}\ \dot{1}\ 6\ 6}$ | $\dot{1}\ \widehat{5\ 5\ \dot{1}\ 6\ 5\ 3\ 5}$ | $2\ 3\ 2\ 1\ 2\ 3\ 2$ |

人客　　　　听　说　起

$\widehat{6\ 6\ 5\ 6\ 5\ 4\ 2\ 2}$ | $5\ \widehat{2\ 4\ 5\ 6\ 5}$ | $5\ 2\ \widehat{5\ 3\ 2}$ | $2\ 5\ \widehat{3\ 3\ 2}$ | $4.\ \widehat{5\ 6\ \dot{1}\ \dot{1}\ 6}$ |

拙　　来　因，　　恨阮　出世　命带　孤

$\widehat{\dot{1}\ 5\ 0\ \dot{1}\ \dot{1}\ 6\ 5\ 3\ 5}$ | $\widehat{2\ 2\ 2\ 2\ 1\ 2\ 3\ 2}$ | $\widehat{2\ 2\ 2\ 2\ 3\ 2\ 2\ 7\ 5}$ | $\dot{6}\ \widehat{5\ 5\ 6\ 7\ 6}$ | $\dot{6}\ \widehat{2\ 2\ 5\ 3\ 2}$ |

克，　　　　　别　更无　亲。　　　但　得

$2\ \widehat{2\ 2\ 3\ 3\ 2}$ | $2\ 5\ \widehat{3\ 5}$ | $2\ 3\ -\ \dot{6}\ 4$ | $5\ 6\ 5\ 3\ 2\ 3\ 2$ | $2\ -\ \widehat{1\ 2}\ 1$ |

食长　菜，　念　佛　共（于）看　经。　　　愿　卜

86

2. 3 2 2 7 5 | 6 5 5 6 7 6 | 3 3 - 3 3 | 6 3 5 6 7 6 | 2 2 3 0 2 2 2 1 |
保 护 阮 一 身， 不 愿 事 人， 不 愿 招

2 - 5 3 2 | 2 2 2 5 2 | 2 0 2 3 2 1 | 2 2 3 2 2 7 5 | 6 5 5 6 7 6 |
亲。 姐 共 妹， 做 群 阵。 求 化 暂 (于)度 日，

6 3 3 2 | 2 2 2 2 | 5. 6 5 3 2 2 | 5 2 4 5 6 5 | 5 3 5 3 2 |
家 中 无 欠 又 都 无 缺， 双 人

2 0 3 3 2 1 | 2. 3 2 2 7 5 | 6 5 5 6 7 6 | 6 0 6 6 | 1 5 5 5 1 6 5 3 5 |
做 伴 来 采 薪。 千 般 苦，

2 2 2 2 1 2 3 2 | 5 6 6 5 4 2 2 | 5 2 4 5 6 5 | 5 0 3 2 | 2 - 5 5 5 7 |
话 说 都 袂 尽， 相 伴 问， 愧

6 0 5 5 5 7 | 6 7 6 5 2 3 2 1 | 2 2 2 2 3 2 2 7 6 | 7 (5 5 5 6 7 5 | 6 -) 0 0 ‖
(愧)羞 满 面。

54. 奸 臣 不 是

《湘子成道》韩文公唱

1 = ♭E 廿 转 4/4 2/4

【北四朝元】（鼓介慢头开）

廿 3 5 3 - 3 5 7 6 5 3 2 3 - 0 6 1 | 4/4 6 6 1 5 6 5 |
奸 臣 不 是， 奸 臣 不

5 6 5 3 - | 1 6 - 1 6 | 5 5 5 5 6 0 3 3 3 2 | 3 3 3 3 5 3 2 3 | 6. 1 6 6 5 5 3 2 |
(于)(不) 是， 做

5. 3 2 - 5 5 | 3 5 3 2 1 3 2 3 | 2 1 2 3 | 3 2 7 6 | 7. 6 5 5 6 7 6 |
事 非 (非) 理。

6 2 5 4 3 | 3 5 3 2 3 | 1 6 - 2 2 | 1 2 1 6 2 1 6 | 5 6 - 1 1 |
直 上 (于)表 章

去谏（于）净，　　　力我

贬　黜　　　　　　　值只潮州

城　市，　　令人（于）切齿，

令人切　　　（于）（切）

齿。　　　　　　朔风　如箭,看只

朔　风　　　　　如　（如）

箭,　　看许满天霜

（霜）　雪,

满天（于）霜雪,　飒飒（于）霏

霏,　枯枝撤折,马步难移,看只

马　步　　　难

$\overbrace{465}$ | 5 0 | 2 5 | 0 3 | $\overbrace{3}$ 2 | 0 5 | $\overbrace{3\underbrace{33}}$ | $2\underbrace{2}03\underbrace{3}$ |

为着　　　　　忠　义。

$1\underbrace{2}03\underbrace{3}$ | $2\underbrace{2}21\underline{5}$ | $\underline{6}\cdot$ $1\underline{3}$ | $2\underline{3}03\underbrace{3}$ | $2\underbrace{1}6\underline{6}$ | $2\underbrace{1}2\underline{0}$ | $3\underline{5}$ | 2 2 |

恨杀奸臣（于）太　无　知，　专把　邪事

1 2 3 | 5 3 2 | 2 $\underline{6}\cdot$ | 2 $\underline{6}\cdot$ | $5\underline{2}02\underline{2}$ | 5 3 2 | $2\underline{5}3\underline{2}$ | $5\underline{5}3\underline{2}$ |

惑君王，　迎佛骨，　费民钱。　上表章我　去谏　诤，

$0\underbrace{1\underline{2}}$ | 5 5 | $\overbrace{3\underline{21}\underline{2}}$ | $\underline{6}$ 5 | $\underline{6}$ $\overbrace{7}$ | $\overbrace{6\underline{7}6\underline{5}}$ | $\overbrace{465}$ | 5 0 |

望卜　挽回　天意,望卜　挽

5 5 | 0 3 | $\overbrace{3}$ 2 | 2 5 | $\overbrace{3\underbrace{33}}$ | $2\underbrace{2}03\underbrace{3}$ | $1\underbrace{2}03\underbrace{3}$ | $2\underbrace{2}7\underline{5}\cdot$ |

挽回　天意。

$\dot{6}\cdot$ $1\underline{2}$ | $2\underline{3}1\underline{3}$ | $2.\underline{1}6\underline{6}\cdot$ | $2\underline{1}2$ | $0\underline{5\underline{5}}$ | $5\underbrace{5}2\underline{5}$ | 2 $3\underline{5}$ | $3\underbrace{2}1\underline{6}\cdot$ |

谁知　忠言掠我　反逆耳，　掠我　贬黜在只　潮州　城

2 - | $\dot{1}$ $\dot{1}$ | $\dot{1}6\underline{6}6\underline{2}$ | $\dot{1}$ $\dot{1}$ $\dot{1}$ | $\underline{6}2\underline{1}\underline{6}$ | $5\underline{6}0\dot{1}\dot{1}$ | $\underline{6}5\underline{3}$ | 5 5 2 |

市。　咱只　处，　　　　　　　　　咱只处

$2\underbrace{2}03\underbrace{3}$ | $\overbrace{3}$ 2 | $2\underline{3}2\underline{1}$ | 3 $\underline{23}$ | $2\underbrace{1}6\underline{6}\cdot$ | $2\underline{1}2$ | $\dot{1}$ $\underline{6}$ | $\dot{1}6\underline{6}6\underline{2}$ |

受尽风霜，　奸臣许处享用　无　比。　听林内，

$\dot{1}$ $\dot{1}$ $\dot{1}$ | $\underline{6}6\underline{6}6\dot{1}$ | $5\underline{6}0\dot{1}\dot{1}$ | $\underline{6}5\underline{3}$ | $3\underline{2}2$ | $0\underline{5}\underline{2}$ | $5\underline{3}2\underline{3}$ | 5 0 |

听林内　几个鹧鸪声啼,

1 2 2 3 | $1\underline{2}0\underline{5}\underline{5}$ | 5 0 | 2 - | 1 - | $5\underline{2}2\underline{2}\underline{5}$ | 3 2 | $2\underline{3}2\underline{1}$ |

越惹得我　肠肝　寸寸　裂。(哎哟)我　身　寒而　且　饥，　身软弱

3 $\underline{23}$ | $2\underbrace{1}6\underline{6}\cdot$ | $\underline{6}$ 5 | 0 $\dot{1}\dot{1}$ | $3\underline{1}2\underline{5}$ | $\overbrace{465}$ | 5 5 | 5 3 |

疼都　袂止,疼　　　　　　　（疼）都

90

0 2 | 3 2 | 0 5͡5 | 3 3 3 3 | 2 2 2 3 | 1 2͡2 2 3 | 2 2͡2 7̣ 5̣ | 6̇ 0 |
袂　　止。

2̇ 6 | 2̇ 6͡6 6 2̇ | i͡ i i | 6͡6 0 i͡i | 5͡6 0 i͡i | 6 5 3 | 5 2 5 | 2 3 1 3 |
记 前 日，　　　　　　　　　　　　　记 前 日 湘 子 共 我

2 i͡ 6 6̣ | 2 i͡2 | 5 2 | 2 5 | 3 2 | 0 3͡2 | 1 2͡1 3 | 3 3 1 |
临 别 时，　 说 有 二 句 诗。　　我 今 掠 伊 言 语 不 介 意，

3 2 1 | 3 2 0 3͡3 | 2. 1 6͡ 6̣ | 2 i͡2 | 0 6 5 | 3 5 2 5 | 2 0 | 2 5 3 |
到 今 日 即 知　 果 然 是。　　伊 今 云 游 共 散 筵，　未 得 知

3 3 | 2 3͡1 2 | 3 3 | 0͡2 2 2͡1 | 2 0 | 2̇ 6 | 2̇ 6 | 2̇ 6͡6 6 2̇ |
伊 身 在 值?未 知 伊 身 在　 值?　 我 也 记 前 日，

i͡ i i | 6͡6 6 6͡ i | 5͡6 0 i͡i | 6 5 3 | 5 2 5 | 1 1 1 3 | 2. 1 6͡ 6̣ | 2 i͡2 |
记 前 日 湘 子 共 我 临 别 时，

5 2 | 2 5 | 3 2 | 0 3͡2 | 1 3͡2 3 | 1 3 1 | 3 2 1 | 3 2͡2 2 3 |
说 有 二 句 诗。　 掠 伊 言 语 不 介 意，到 今 旦 即 知

2. 1 6͡ 6̣ | 2 i͡2 | 0 6 5 | 3 5 2 5 | 2 0 | 2 5 3 | 3 3 | 2 3͡1 2 |
果 然 是。　 伊 今 云 游 共 散 筵，　未 得 知 伊 身 在 值?未 知

3 3 | 0 2͡1 | 2 (6̣͡1 | 1 2͡3 1 | 2 -) サ 3 6͡ 5 - 5 2͡ 0 5 2 2 1 2͡1 |
伊 身 在 值?　　　　　　　　霜 寒 雪 冻 马 步 难 移，

6 5 2͡4 3 - 3 6͡ 5 - 2 2͡ 0 3 1 2 7̣ 6̣ 5 7̣ 6̣ - 5 5 2 3 3 0 |
脚 手　 凝 冻 都 袂　 止，　　想 咱 老 夫 妻

5 2 2 5 3 3 - 5 i͡ 6 5 3 5 3 2 ⁴⌒3 - (2 2͡ 7̣ 2 5 5̣ 6̣ -) ‖
性 命 在 此 休 矣，　 在 此 休　　　矣。

55. 秋 风 惨 凄

《抢卢俊义》卢俊义唱

1=♭E 廿转 4/4 2/4

【寡北】（鼓介慢头开）

廿 3 3 - 3 5 7 6 5. 3 2 3 - 0 咚咚 | 4/4 1. 3 2 1 6 1 1 1 2 | 1 1 1 2 1 6 |
秋 风 惨 凄， 到 只 处 我 只 心 头

2 6 - 1 6 | 1 6 1 2 3 1 | 1 2 3 - | 3 3 3 3 3 2 | 1 - 1 6 1 2 |
愁 （不 汝） 闷。

1 6 1 6 5 | 5 6 1 6 5 6 | 6 0 1 - | 1 6 - 2 | 1 1 1 6 1 6 5 |
见 许，

3 3 3 6 6 5 | 5 3 5 3 2 | 2 3 5 3 2 3 | 3 2 - 5 | 2 3 - 2 1 |
见 许 风 （于） 飘

6 1 1 1 2 1 1 6 | 2 3 2 2 1 6 | 6 6 2 1 6 | 6 2 6 2 6 | 2 6 - 1 6 |
飘， 雨 湿 湿， 泽 泥 满 地 难 行 分 寸，

1 1 6 1 2 3 1 | 1 2 3 - | 3 3 3 3 3 2 | 1 - 1 6 1 2 | 1 6 1 6 5 |
（不 汝） 难 行 分

5 6 1 6 5 6 | 6 0 1 6 | 1 6 - 2 2 | 1 1 1 6 1 6 5 | 3 3 3 6 6 5 |
寸。 贼 叛 奴，

5 3 - 2 | 2 3 5 3 2 3 | 6 3 3 6 5 | 5 5 - 5 | 2. 5 3 - 2 1 |
贼 叛 奴 你 是 虎 狼

6. 1 1 2 1 1 6 | 6 2 6 2 6 | 2 2 6 6 | 6 2 - 2 2 | 6 6 - 2 2 |
心， 害 我 一 命 着 还 我 命， 我 即 愿 散 了

1 0 2 3 | 3 3 3 3 3 2 | 1 0 1 6 1 2 | 1 6 1 6 5 | 5 6 1 6 5 6 |
三 （不 汝） 魂。

92

6̣ 0 1̇ 1̇ | 1̇ 1̇ 6 - 2̇ 2̇ | 1̇ 1̇ 1̇ 6 1̇ 6 5 | 3 3 3 6 6 5 | 5 3 - 2 |
悔不纳，

2 3 5 3 2 3 | 6 6 3 6 5 | 2.5 3 - 2 1 | 6̣ 1̇ 1̇ 1̇ 2̇ 1̇ 1̇ 6 | 6̣ 2 - 1 |
悔不纳 燕 青 语，　　我 今

6̣ 6̣ 6̣ 6̣ | 1̇ 6 1̇ 2̇ 3̇ 1̇ | 2̇ 6 1̇ 1̇ 2̇ | 6 1̇ 6. 2̇ | 2̇ 6 - 1̇ 6 |
误听吴用言，　　我 一身遭只淫妇害，我 苦

1̇ 6 1̇ 2̇ 3̇ 1̇ | 1̇ 2̇ 3̇ - | 3̇ 3̇ 5̇ 3̇ 3̇ 3̇ 2̇ | 1̇ 0 1̇ 6 1̇ 2̇ | 1̇ 6 1̇ 6 5 |
　　（不汝）　　　 困，

5̣ 6̣ 1̇ 6 5 6̣ | 6̣ 0 1̇ 6 | 1̇ 6 - 2̇ 2̇ | 1̇ 1̇ 1̇ 6 1̇ 6 5 | 3 3 3 6 6 5 |
脚又疼，

5 3 - 2 | 2 3 5 3 2 3 | 6 3 3 5 | 2 5 3 0 3 3 2 1 | 6̣ 1̇ 1̇ 1̇ 2̇ 1̇ 1̇ 6 |
脚又疼，　路 又 滑，

6̣ 2 1̇ 1̇ 2̇ | 6̣ 6̣ 2 1̇ 6 | 6̣ 2 6̣ 6̣ 6̣ 2 | 2 - 2 1̇ 6 | 6̣ 2 3 - |
未得知今卜值一日　脱离 了苦困　（不汝）

3̇ 3̇ 5̇ 3̇ 3̇ 3̇ 2̇ | 1̇ - 1̇ 6 1̇ 2̇ | 1̇ 6 1̇ 6 5 | 5̣ 6̣ 1̇ 6 5 6̣ | 6̣ 3 6 5 |
门？　　　　　　 值 时

5 5 - 2 | 2 3 3 3 2 1 | 6̣ 6̣ 6̣ 2 1̇ 6 2 | 1̇ 0 3 3 3 3 2 | 1̇ 0 1̇ 1̇ 1̇ 1̇ 3̇ |
火内莲花再发 蕊，又是月光见了 天

2̇ 6 1̇ 0 2̇ 2̇ 1̇ 6 | 2/4 1̇ (1̇ 1̇ | 6 5 3 5 | 6 -) | 1̇ 1̇ | 1̇ 6 6 6 2 | 1̇ 0 6 5 |
云？　　　　　　　　 做 紧行，

3 0 6 5 | 5 0 3 #4 | 2 3 #4 2 | 3 - | 2 2 2 6 | 2 2 2 0 | 6̣ 1̇ 6 6 | 0 1̇ 2̇ |
做紧行， 放紧行， 勿心闷，　生死

6̣ 2 6 6 | 1̇ - | 2̇ 1̇ 2̇ 6 | 1̇ 0 | 2 2 2 6 | 2 2 2 1 | 1̇ 6 |
是你前定 分。　你妻不为 妻，　你奴反背 主，算来 谁通 恨？

$\widehat{6}$ 2 | 3 3 | 3 3 3 2 | 1 0 | 1 6 1 2 | 1 6 1 | 5 6 7 5 | 6 0 |
(不 汝) 谁 通 恨?

1 6 | 2 6 6 6 2 | 1 6 5 | 3 0 6 5 | 5 0 3 #4 | 2 3 #4 2 | 3 0 | 1 6 2 6 2 |
沙 门 岛, 沙 门 岛 有 只

1 1 6 | 6 2 2 6 6 | 2 6 1 | 2 6 2 | 2 6 2 | 1 2 | 6 2 | 3 3 3 |
三 千 路, 来 到 只 正 是 鬼 门 关, 你 真 想 我 共 你, 你 同 我, (不 汝) 相

3 3 3 2 | 1 0 | 1 6 1 2 | 1 6 1 | 5 6 7 5 | 6 0 2 5 | 5 2 2 3 | 2 3 2 1 |
随 顺。 值 时 火 内 莲 花 再 发

6 6 6 | 2 1 6 2 | 1 0 | 3 3 3 2 | 1 0 | 1 1 1 3 | 2. 1 6 1 | 0 2 2 1 6 |
蕊, 又 是 月 光 见 了 天

转 1 = ♭A （前 6 = 后 3）

1 (1 1 | 6 5 3 5 | 6 -) | 3 2 2 2 5 | 3 3 5 | 3 2 1 6 | 5 2 3 3 | 0 5 5 3 2 |
云? 今 来 在 只 荒 郊 林 里, 将 然

1 2 1 | 0 5 5 3 2 | 1 2 | 1 3 3 3 | 2 2 0 3 3 | 3 1 3 2 | 0 1 1 1 6 | 1 5 6 |
有 书, 将 然 有 书, 俺 得 我 子 燕 青 你 来 到 只,

5 3 3 3 5 | 5 1 | 1 3 3 | 5 2 3 2 | 1 3 2 | 0 1 1 1 6 | 1 5 6 | 1 1 |
况 兼 只 水 远 山 遥、 鱼 沉 雁 杳, 往 来

6 1 6 5 3 5 | 6 5 5 | 3 5 | 3 5 3 2 1 2 | 3 2 3 | 2 2 | 0 5 5 3 2 | 3 - |
(于) 人 稀。(于) 来 往 (于) 人 稀, 越 自 伤 悲,

2 3 3 3 2 | 5 2 2 | 0 5 5 3 2 | 3 1 3 | 1 3 2 3 | 1 3 2 1 | 1 5 6 | 2 3 3 3 2 | 2 5 |
除 非 着 死 到 阴 司, 一 旦 灵 魂 飞 去 梁 山 泊, 共 伊 人 诉 出

3 5 | 3 2 1 6 | 1 3 3 | 2 - | 2 1 2 2 | 0 3 3 1 | 3 5 3 2 | 1 3 2 1 | 1 5 6 ‖
冤 枉 只 拙 事 志, 嗳! 天! 你 着 可 怜 卢 俊 义。

注1："泉州传统戏曲丛书"第十三卷《抢卢俊义》剧中【寡北】曲牌："泽泥满地难行分寸"之后还有唱词"想我身陷落虎口中，未知值日脱离苦困？悔不纳燕青语，误听吴用言，我一身遭只淫妇害"，再接上曲"苦难分"，疑此曲唱词顺序有误。

注2：该曲后半部"转A调"唱段在"泉州传统戏曲丛书"中无记载，不知出处。

94

56. 我 当 初

《会缘桥》何有声、吴小四唱

1=♭E 廿转 4/4 1/4 2/4

【寡北】（鼓介慢头开）

（渐快至最快）　　　　　　　（慢）

廿 3 2 2 1 - 1 30 30 30 30 30 3333 33333 2 - 0 3 3 | 4/4 6 3 - 5 |
我 当 初　　　　　　　　　　　　　　　　也 是 富 贵 人

7 6 5 6 7 6 5 | 3 0 5 5 3 5 3 2 | 1 - 1 1 1 1 3 | 2.1 6 1 0 2 2 1 6 | 1. 6 5 5 6 7 6 |
仔　　　　　　　　　　　　　　　　　　　　　　儿,

6 3 6 5 | 5 5 3 2 1 | 6 - 2 - | 6 2 6 1 | 1 1 6 1 2 3 1 |
那 因　 贪 花 恋 酒,　恋 酒 共 贪 花,

1 0 3 3 0 3 3 | 2 3 1 2 1 6 | 1/4 5 | 1 | 6 5 | 3 | 5 3 3 | 3 2 | 3 5 |
即 力 只 家 缘 弃。　哩 哢 花　　哢 花 来 啰,

3 | 3 | 6 1 | 2 3 | 1 2 | 3 3 | 2 | 2 | 6 1 | 2 | 1 2 | 3 2 |
啰　 花 啰 花 哩 哢 花,　 啰　 花 啰 花 啰 哢

1 3 | 2 1 | 2 2 | 0 5 5 | 3 2 | 1 | 1 1 | 0 6 6 | 6 5 | 4/4 6 | 6 - 1 2 |
哩 哢 花。　　　　　　　　　　　　　　　　那　 因 我

6 2 2 2 | 6 (6 6) 1 6 | 6 2 3 2 1 | 6 - - 2 2 | 6 2 6 2 |
父 母 早 过 世, 我　 逢 着 怯 兄 弟,　力 我 田 园 共 厝

2 - 0 2 6 | 2 2 6 6 | 1 6 1 2 3 1 | 1 0 5 5 3 2 | 1 2 3 1 2 1 6 |
宅,　我 的 厝 宅 共 田 园,　　 占 去 我 无 分 厘。

1/4 5 | 1 | 6 5 | 5 3 3 | 3 2 | 3 5 | 3 | 3 | 6 1 | 2 3 |
哩 哢 花　　哢 花 来 啰,　 啰　 花

1 2 | 3 3 | 2 | 2 | 6 1 | 2 | 1 2 | 3 2 | 1 3 | 2 1 | 2 2 |
啰 花 哩 哢 花,　 啰　 花 啰 花 哩 啊 哩 哢 花。

95

0 $\underline{55}$ | $\underline{32}$ | 1 $\underline{1}$ | $\underline{11}$ | 0 $\underline{\dot66}$ | $\underline{\dot6\dot5}$ | $\frac{4}{4}\dot6$ 1 $-$ $\dot6$ | 1 $\underline{26}$ 2 |

今　　　来　挨门 共塞

$\dot6$ $\underline{\dot6\dot61}$ $\dot6$ | $\dot6$ $\underline{12}$ $\dot6$ | $\dot6$ $-$ 0 $\underline{21}$ | $\dot6$ $\dot6$ 2 $\dot6$ | 1 $\underline{\dot61}$ $\underline{231}$ |

户，　　　前 街 通 后 巷，　我 今 后 巷 通 前 街，

1 3 $\underline{321}$ | 1 $\underline{32}$ $\underline{161}$ | 1 5 $\underline{62}$ 6 | $\frac{1}{4}5$ $\dot1$ | $\dot6$ $\dot5$ 3 |

枉 我　　叫 尽　　官 人 奶 奶。　哩 嗹 花

5 $\underline{33}$ | $\underline{32}$ $\underline{35}$ 3 | 3 | $\underline{\dot61}$ $\underline{23}$ | $\underline{12}$ $\underline{33}$ | 2 2 |

嗹 花 来 啰，　　啰 花 啰 花 哩 嗹 花，

$\underline{\dot61}$ | $\underline{23}$ | $\underline{12}$ | $\underline{32}$ | $\underline{13}$ | $\underline{21}$ | $\underline{22}$ | 0 $\underline{35}$ | $\underline{32}$ | $\underline{12}$ | $\underline{11}$ |

啰 花 啰 花 哩 啰 哩 嗹 花。

0 $\underline{\dot6\dot6}$ | $\dot6\dot5$ | $\frac{4}{4}\dot6$ $\dot6$ $-$ $\underline{22}$ | 2 $\underline{2}$ $\dot6$ 1 $-$ | $\dot6$ $\dot6$ 2 $\underline{35}$ | $\underline{35}$ $\underline{32}$ 1 $\underline{61}$ |

叫　得 我 喉 又 干，　口 又 渴,(不 汝) 腰　又

5 $\underline{22}$ $\underline{353}$ 3 | $\dot6$ 2 2 $\dot6$ | $\dot6$ $-$ 0 $\underline{26}$ | 2 2 2 0 | $\dot6$ $\dot6$ 2 0 |

软，　　无 人 可 怜 见。　恁 那 舍 施 我　一 厘 银、

$\dot6$ $\dot6$ 2 0 | $\dot6$ 2 2 $\dot6$ | 0 3 $\underline{321}$ | 1 3 $\underline{321}$ | 1 5 $\underline{62}$ 6 |

一 个 钱、　一 把 米 者，　枉 我　　叫 尽　　官 人 奶 奶。

$\frac{1}{4}5$ | $\dot1$ | $\dot6$ $\dot5$ | 3 | 5 $\underline{33}$ | $\underline{32}$ | $\underline{35}$ 3 | 3 | $\underline{\dot61}$ | $\underline{23}$ |

哩 嗹 花 哩　嗹 花 来 啰，　　啰 花

$\underline{12}$ | $\underline{33}$ | 2 | 2 | $\underline{\dot61}$ | $\underline{23}$ | $\underline{12}$ | $\underline{32}$ | $\underline{13}$ | $\underline{21}$ | $\underline{22}$ |

啰 花 哩 嗹 花，　　啰 花 啰 花 哩 啊 哩 嗹 花

0 $\underline{55}$ | $\underline{32}$ | 1 | $\underline{11}$ | $\underline{\dot6\dot6\dot6}$ | $\underline{\dot6\dot5}$ | $\dot6$ | ($\underline{22}$ | $\underline{16}$ | $\underline{56}$ | 1) |

$\begin{array}{c}\underline{6}\,\underline{2}\end{array}$ | $\begin{array}{c}\underline{6}\,\underline{6}\end{array}$ | 2 | $\underline{6}\,\underline{2}$ | $\underline{6}\,\underline{2}$ | 1 | $\underline{2}\,\underline{2}$ | $\underline{1}\,\underline{1}$ | 2 | $\underline{6}\,\underline{2}$ | 6 |

见 许 会 缘 桥, 竖 起 白 布 幡, 只 人 修 阴 骘, 有 赈 济,

$\underline{6}\,\underline{2}$ 6 | $\underline{1}\,\underline{2}$ $\underline{0}\,\underline{6}$ | $\underline{6}$ $\underline{6}$ | 1 5 | $\underline{6}\cdot\underline{5}$ 3 | 5 |

有 布 施, 修 桥 造 路 起 寺 院。 哩

$\dot{1}$ | $\underline{6}\,\underline{5}$ 3 | $\underline{5}\,\underline{3}\,\underline{3}$ $\underline{3}\,\underline{2}$ | $\underline{3}\,\underline{5}$ 3 | 3 | $\underline{6}\,\underline{1}$ $\underline{2}\,\underline{3}$ | $\underline{1}\,\underline{2}$ |

哎 花 哎 花 来 啰, 啰 花 啰 花

$\underline{3}\,\underline{3}$ | 2 2 | $\underline{6}\,\underline{1}$ 2 | $\underline{1}\,\underline{2}$ $\underline{3}\,\underline{2}$ $\underline{1}\,\underline{3}$ | $\underline{2}\,\underline{1}$ $\underline{2}\,\underline{2}$ | $\underline{0}\,\underline{5}\,\underline{5}$ |

哩 哎 花, 啰 花 啰 花 哩 啊 哩 哎 花。

$\underline{3}\,\underline{2}$ | 1 $\underline{1}\,\underline{1}$ | $\underline{6}\,\underline{6}\,\underline{6}$ $\underline{6}\,\underline{5}$ | 6 | $\frac{2}{4}\underline{0}\,\underline{2}\,\underline{6}$ | $\underline{1}\,\underline{2}$ | 2 $(\underline{1}\,\underline{2}$ | $\underline{1}\,\underline{6}\,\underline{5}\,\underline{6}$ |

你 来 听 我 说,

$1)\underline{1}\,\underline{6}$ | $\underline{6}\,\underline{2}\,\underline{6}$ | $\underline{6}\,\underline{2}\,\underline{6}$ | $\underline{2}\,\underline{6}\,\underline{1}$ | $\underline{2}\,\underline{2}\,\underline{2}\,\underline{2}$ | 1 — | $\underline{6}\,\underline{1}\,\underline{1}\,\underline{2}$ | 6 — |

伊 若 有 赈 济, 有 布 施, 我 愿 伊 出 得 好 子 孙, 有 乳 兼 好 饲。

$\underline{6}\,\underline{6}$ | $\underline{6}\,\underline{6}\,\underline{1}$ | $\underline{6}\,\underline{2}\,\underline{6}$ | $\underline{1}\,\underline{2}\,\underline{0}\,\underline{2}$ | 6 — | $\underline{1}\,\underline{2}\,\underline{0}\,\underline{2}$ | $\underline{6}$ $\underline{1}\,\underline{6}$ | $\underline{2}\,\underline{6}\,\underline{2}$ |

饲 大 会 读 书, 有 志 气, 聪 明 伶 俐, 斯 文 伶 俐。伊 会 中 状 元,

$\underline{2}\,\underline{2}\,\underline{2}$ | $\underline{2}\,\underline{2}\,\underline{1}\,\underline{6}$ | $\underline{2}\,\underline{2}\,\underline{1}$ | $\underline{2}\,\underline{2}\,\underline{2}$ | $\underline{7}\,\underline{7}\,\underline{7}\,\underline{7}$ | $\underline{7}$ 5 | $\underline{6}\,\underline{0}\,\underline{2}\,\underline{6}$ | $\underline{1}\,\underline{2}$ |

中 榜 眼, 中 探 花, 中 进 士, 中 举 人, 进 学 搁 来 中 童 生。 你 来 听 我

2 $(\underline{1}\,\underline{2}$ | $\underline{1}\,\underline{6}\,\underline{5}\,\underline{6}$ | $1)\underline{1}\,\underline{6}$ | $\underline{6}\,\underline{2}\,\underline{6}$ | $\underline{6}\,\underline{2}\,\underline{6}$ | $\underline{2}\,\underline{6}\,\underline{1}$ | $\underline{2}\,\underline{2}\,\underline{2}\,\underline{2}$ | 1 — |

说, 伊 若 有 赈 济, 有 布 施, 我 愿 伊 出 得 好 子 孙,

$\underline{6}\,\underline{1}\,\underline{1}\,\underline{2}$ | 6 — | $\underline{6}\,\underline{6}$ | $\underline{6}\,\underline{6}\,\underline{1}$ | $\underline{6}\,\underline{2}\,\underline{6}$ | $\underline{1}\,\underline{2}\,\underline{0}\,\underline{2}$ | 6 — | $\underline{1}\,\underline{2}\,\underline{0}\,\underline{2}$ |

有 乳 兼 好 饲, 饲 大 会 读 书, 有 志 气, 聪 明 伶 俐, 斯 文 伶

$\underline{6}\,\underline{1}\,\underline{6}$ | 2 2 | $\underline{2}\,\underline{2}\,\underline{2}$ | $\underline{6}\,\underline{6}\,\underline{2}$ | 1 0 | $\underline{1}\,\underline{6}\,\underline{6}$ | $\underline{6}\,\underline{6}\,\underline{2}$ | $\underline{0}\,\underline{5}\,\underline{7}$ |

俐, 伊 会 进 学 中 举 人, 连 中 进 士, 三 及 第, 连 捷 去, 门 口

$\underline{5}\,\underline{7}\,\underline{5}\,\underline{5}$ | $\underline{7}\,\underline{5}\,\underline{7}$ | $\underline{7}\,\underline{5}\,\underline{6}\,\underline{5}$ | 6 0 | $\underline{6}\,\underline{6}\,\underline{0}\,\underline{7}$ | 5 7 | $\underline{6}\,\underline{5}\,\underline{3}$ | $\frac{1}{4}$ 5 | $\dot{1}$ |

竖 起 状 元 旗, 状 元 拜 相 天 下 知, 官 封 布 政 司。 哩 哎

花　哒花 来 啰,　　啰 花 啰花 哩哒

花,　　啰 花 啰花 哩啊 哩哒 花。

你 今 听 我 说,　　伊 若

无 赈 济, 无 布 施, 我 愿 伊 出 得 歹 子 孙, 无 乳 又 歹 饲, 饲 大

臭 头 烂 耳, 瘸 脚 兼 手 折, 隐 佝 佃 胸, 蛙 鼻 红 目 墘。你 着

像 我 样, 目 青 瞑, 麻 风 烂 瘦, 生 疮 汁 那 滴, 臭 甲 不 是 味, 查 某

看 见 指 撋 骂：你 一 个 臭 短 命, 你 着 紧 紧 站 一 边, 不 通 惊 着 阮 阿 囝。

恁 子 受 气 冷 饭 不 去 取,　　冷 粥 不 去 舀, 给 你 站 去 脚 骨 又 要 折,

叫 甲 嘴 烤 又 要 裂, 沿 街 沿 巷 相 牵 相 辍。乞 人 骂 尽 乞 食 短 命

臭 死 尸。 哩 哒 花　哒花 来 啰,

啰 花 啰花 哩哒 花,　　啰 花 啰花

哩啊 哩哒 花。

57.只见树木惨凄

《目连救母》傅罗卜、雷有声唱

1=♭E 廿转 4/4 2/4

【寡北】（鼓介慢头开）

廿 5 3 - 3 6 0 3 5 7 6 5.3 2 3 - 0 咚咚 | 4/4 1.3 2 1 6 1 1 2 | 1 - 2 1 6 |
（傅唱）只见 树木惨凄，　　　　　越惹得我只心头

2 6 - 1 6 | 1 6 1 2 3 1 | 1 2 2 1 1 2 2 | 5. 3 5 3 5 | 5 1 1 5 1 6 5 |
愁　　　　　　（心 愁）闷。

3 5 3 2 5 3 2 | 1 3 3 2 3 2 1 6 6 | 1 1 1 1 2 1 6 1 | 1 5 6. 5 3 | 3 3 2 3 |
　　　　　　　　　寻思　我只

1 5 6 5 3 | 5 3 2 1 6 1 | 5. 3 2 2 3 5 3 | 3 1 - 2 | 2 1 - 3 3 |
一头经、一头 母，　　俩 通偏背了

2 3 2 1 3 3 2 | 2 3 3 3 2 3 2 1 | 6 1 5 6 2 2 1 | 1 3 2 1 1 2 2 | 5. 3 5 3 5 |
分　　　　　　（了 分）寸?

5 1 1 5 1 6 5 | 3 5. 3 2 5 3 2 | 1 3 3 2 3 2 1 6 6 | 1 1 1 1 2 1 6 1 | 5. 1 6 5 3 5 3 |
　　　　　　　　到只处

5 5 6 5 3 5 | 1 6 6 5 3. | 3 5 见 - 3 5 | 3 5 3 2 1 6 1 | 2 2 2 2 3 5 3 |
泪盈盈,（不汝）眼昏昏,　叫 天 天不 应,

3 6 - 6 6 | 2 6 - 6 6 | 2 6 - 1 6 | 1 6 1 2 3 1 | 1 2 2 1 1 2 2 |
我 今 叫地地不　　　　　（地 不）

5 5 5 5 3 5 3 5 | 5 1 1 5 1 6 5 | 3 3 3 2 5 3 2 | 1. 2 3 3 2 3 2 1 6 6 | 1 1 1 1 2 1 6 1 |
闻。

$\overset{\frown}{1}$ 6 - 5 | $\overset{\frown}{1\ 1\ 1\ 1}$ $\overset{\frown}{2\ 3}$ 5 | $\overset{\frown}{3}$ $\overset{\frown}{3\ 3\ 3\ 2\ 3\ 1}$ | 1 3 - 2 | 1 - $\overset{\frown}{3\ 3\ 2\ 3}$ |

高 叫 南 无 观 世 音, 怎 生 扶 持 我

3 1 - $\overset{\frown}{3\ 3}$ | $\overset{\frown}{2\ 2\ 2\ 2\ 1}$ $\overset{\frown}{3\ 3\ 2}$ | 2 $\overset{\frown}{3\ 3\ 3\ 2\ 3\ 2\ 1}$ | $\dot{6}\ \dot{1}\ \dot{5}\ \dot{6}\ 2\ 2\ 1$ | 1 $\overset{\frown}{3\ .\ 2}$ $\overset{\frown}{1\ 2}$ |

苦 (我 苦)

$\overset{\frown}{5\ 5\ 5\ 5\ 5\ 3}$ $\overset{\frown}{5\ 3\ 5}$ | 5 $\overset{\frown}{\dot{1}\ \dot{1}\ 5\ \dot{1}\ 6\ 5}$ | 3 $\overset{\frown}{5\ 3\ 2\ 5\ 3\ 2}$ | $\overset{\frown}{1\ .\ 2}$ $\overset{\frown}{3\ 3}$ $\overset{\frown}{2\ 3\ 2\ 1}$ $\overset{\frown}{6\ 6}$ | $\overset{\frown}{1\ 1\ 1\ 1\ 2}$ $\overset{\frown}{1\ 6\ 1}$ |

困?

$\overset{\frown}{3\ 5\ 3\ 2\ 1}$ $\overset{\frown}{6\ \dot{1}}$ | 2 $\overset{\frown}{2\ 2\ 3\ 5\ 3}$ | $\dot{6}\ 2\ \dot{6}\ 2$ | 1 $\overset{\frown}{\dot{6}\ 1\ 2\ 3\ 1}$ | 1 . $\overset{\frown}{2\ 5}$ $\overset{\frown}{2}$ |

须 臾 间, 树 木 尽 趴 地, 森 草 两 旁

3 $\overset{\frown}{3\ 3\ 2\ 3\ 1}$ | 1 2 - $\dot{6}$ | 1 1 2 $\dot{6}$ | $\dot{6}\ 1$ - 2 | 3 $\overset{\frown}{5\ 3\ 2}$ |

分。 只 是 天 心 怜 行 孝, 佐 我 摆 布

3 $\overset{\frown}{3\ 3\ 2\ 3\ 1}$ | 1 $\overset{\frown}{5\ .\ \dot{1}}$ $\overset{\frown}{6\ 5\ 3}$ | 3 3 3 5 | $\overset{\frown}{3\ 5\ 3\ 2}$ $\overset{\frown}{3\ 5\ 3}$ | 3 $\overset{\frown}{1\ 1}$ $\overset{\frown}{2\ 2}$ |

恩, 方 得 知, 方 知 我 只 挑 经 (于) 挑

5 $\overset{\frown}{2\ 2\ 3\ 5\ 3}$ | 3 $\dot{6}$ - $\overset{\frown}{2\ 2}$ | 1 $\overset{\frown}{\dot{6}\ 1\ 2\ 3\ 1}$ | 1 $\overset{\frown}{3\ 2\ 1}$ $\overset{\frown}{1\ 2\ 2}$ | 5 . $\overset{\frown}{3\ 3\ 3}$ 5 |

母, 直 往 前 (往 前) 奔。

5 $\overset{\frown}{\dot{1}\ \dot{1}\ \dot{1}\ 5\ \dot{1}\ 6\ 5}$ | 3 $\overset{\frown}{5\ .\ 3\ 2\ 5\ 3\ 2}$ | $\overset{\frown}{1\ .\ 2}$ $\overset{\frown}{3\ 3}$ $\overset{\frown}{2\ 3\ 2\ 1}$ $\overset{\frown}{6\ 6}$ | $\overset{\frown}{1\ 1\ 1\ 1\ 2}$ $\overset{\frown}{1\ 6\ 1}$ | 1 . $\overset{\frown}{2\ 3}$ $\overset{\frown}{3\ 3}$ |

母 痛

5 $\overset{\frown}{2\ 2\ 3\ 5\ 3}$ | $\dot{6}\ 2\ 1\ \dot{6}$ | 1 $\overset{\frown}{\dot{6}\ 1\ 2\ 3\ 1}$ | $\overset{\frown}{3\ 5\ 3\ 2\ 1}$ $\overset{\frown}{1\ 1}$ | 5 . $\overset{\frown}{3\ 2\ 2\ 3\ 5\ 3}$ |

心 剐 却 心 头 肉, 儿 为 着 母

3 $\dot{6}$ - $\overset{\frown}{2\ 2}$ | 1 $\overset{\frown}{1\ 1\ 2\ 1\ 6}$ $\dot{6}$ | $\dot{6}\ \overset{\frown}{1\ 6\ 1\ 6\ 1}$ | 1 2 1 2 | 5 . $\overset{\frown}{3\ 5\ 3}$ 5 |

何 愁 了 肩 毛 (肩 毛) 损?

100

5 1̇1̇1̇ 5 1̇ 6 5 | 3 5̇5̇5̇ 2 5 3 2 | 1. 2 3̇3̇ 2̇3̇2̇1̇ 6̣ 6̣ | 1̇1̇1̇ 1̇ 2 1̇ 6̣ 1̇ |

1̇ 6̣ 6̣ 5 | 5 1̇ - 2 | 3 5̇ 3 5 | 3̇3̇ 2̇3̇1̇ | 1̇ 2 6̣ 2 | 2 1̇ 2 6̣ |
我坚心　　定卜　报答我母恩，　　管乜黑桑林、

2 6̣ 1̇ - | 6̣ 1̇ 2 6̣ | 1. 2 3̇3̇ | 5. 3 2̇2̇3̇5̇3̇ | 3 6̣ - 2 |
火焰山、　流沙河、　寒冰　池，　　前　途

2 2 - 1 | 2 6̣ - 1̇6̣ | 1̇ 6̣ 1̇2̇3̇1̇ | 1̇ 2 1̇ 2 | 5. 3 5̇ 3 5 |
险阻　多劳　　　　（多劳）顿，

5 1̇1̇1̇ 5 1̇ 6 5 | 3 5̇5̇5̇ 2 5 3 2 | 1. 2 3̇3̇ 2̇3̇2̇1̇ 6̣ 6̣ | 1̇1̇1̇ 1̇ 2 1̇ 6̣ 1̇ |

1 2 - 3 5 | 2 2̇2̇3̇5̇3̇ | 6̣ 5 1̇ 1̇ | 6̣ 6̇6̇5̇6̇5̇ | 1. 2 3 5 | 3 3̇3̇2̇3̇1̇ |
皮烂　血　喷。　山亦不怕高，　　水　亦不怕深，

1 5 3 2 1 | 6̣ 6̣6̣ 1̇2̇1̇ | 1 5 3 2 3 | 1 - 3 6̣ 2 | 1̇ 6̣ 2 2 |
焦头烂　额，　我焦头烂　额亦卜超度我母

1 2 2̇6̇6̇2̇ | 2 - 2 1̇ 6̣ | 6̣ 1̇6̇1̇6̇1̇ | 1̇ 2 2 1̇ 2 | 5. 3 5̇ 3 5 |
亲早脱离　了苦海　　（苦海）门。

5 1̇1̇1̇ 5 1̇ 6 5 | 3 5̇5̇5̇ 2 5 3 2 | 1 2̇3̇3̇2̇1̇ 6̣ 6̣ | 1̇1̇1̇ 1̇ 2 1̇ 6̣ 1̇ | ⅔ 6̣ 3 |
　　　　　　　　　　（雷唱）见　前

3̇6̇5̇ | 1̇2̇3̇2̇ | 3̇3̇2̇1̇ | 0 6̇6̇3̇5̇ | 1̇ 5 | 6 5 | 1̇2̇3̇2̇ | 3 0 |
面　杏花　树，　伊许处酒旗　挂起闹纷　纷，

1 2 6̣ | 6̣2̇2̇1̇6̇ | 2 0 | 1̇1̇0 6̇6̇ | 2 0 | 1̇2̇6̇2̇ | 2 0 | 6̇2̇0 2̇2̇ |
伊许处　有酒　兼有肉，　烧鸡　焅鳖，　煎蟳共炒蛏，　刣鹅刹

101

6 2 | 2 6̇ 6̇ 6 | 1̇ 6̇ 6̇ 6 | 2̇ 2 6̇ | 2 2 | 6̇ 6 | 2 3̄3 | 3 3 3 3 |
面。我 只 处 又 是 空 嘴 又 薄 舌，成 我 爱 食 又 爱 （不 汝）

3 3 3 2 | 1 0 | (1̇ 6̇ 1 2 | 1 6̇ 1 | 5 6̇ 7̇ 5 | 6̇ 0) | 2 6̇ 6̇ | 2 0 |
吞。 （傅唱）咱 是 奉 佛 人，

2 2 2 6̇ | 2 2 1 | 0 5 5 | 3. 5 | 3 5 3 2 | 1 6̇ | 6̇ 1 2 | 6̇ 1 2 |
不 饮 酒， 不 茹 荤。 素 时 有 只 思 鳏 念，正 是 道 心 迷、欲 心 存，

0 3 3 | 1 3 1 3 | 2 3 3 | 1 2̄1 | 0 3 2 | 2 1 1 2 | 2̄1 2 | (0 3 3 |
只 想 前 途 路 不 通、行 不 顺， 怎 生 经 过 误 了 西 天

2 3 2 1 | 6̇ 1 5̇ 6̇ | 1 6̇ 1 2 | 1) 2 | 1 2 | 5 3 5 | 5 1 6̇ 5 | 6̇ 6̇ 2 |
（西 天） 门？ 咱（于）是 奉 佛 人，

2 2 2 6̇ | 2 2 1 | 0 5 5 | 3. 5 | 3 5 3 2 | 1 6̇ | 6̇ 1 2 | 6̇ 1 2 |
不 饮 酒， 不 茹 荤。 素 时 有 只 思 鳏 念，正 是 道 心 迷、欲 心 存，

0 3 3 | 1 3 1 3 | 2 3 3 | 1 2̄1 | 0 3 2 | 2 1 1 3 | 2̄1 2 | (0 3 3 |
只 恐 前 途 路 不 通、行 不 顺， 怎 生 经 过 误 了 西 天

2 3 2 1 | 6̇ 1 5̇ 6̇ | 1 6̇ 1 2 | 1) 2 | 1. 2 | 5 3 | 5 0 ⅟₄5 | 3 | 3 6̇ 5 |
（西 天） 门？ 哇 唠 哩

1 2 | 3 5 | 3 2 3 | 5 6̇ 6̇ 6̇ 5 | 1̇ | 1̇ | 6̇ 6̇ 6̇ | 2 6̇ | 1 | 1 | 1 2̇ 2̇ |
唠 哩 哇 唠哇 唠 哩 唠唠 哩唠 哇 唠哇

2 3 3 | 3 1 | 3 1 | 2 | 2 | 3 1 | 3 2 | 2 3 | 3 1 | 3 3 | 2 | 2 |
哇哩 唠 唠唠 哩唠 哇 唠唠 哩哇 哇哩 唠

3 (3 | 2 3 | 2 1 | 6̇ 1 | 5̇ 6̇ | 1 6̇ | 1 2 | 1) | 3 3 | 1 | 2 | 5 | 3 | 5 ‖
唠 哩唠 哇唠 哇。

58. 来 到 只

《目连救母》刘世真唱

1=♭E 4/4 转廿

【北调】（鼓介总开）

2. 6-16│1161231│1 22055532│1-1612│106-5│
来　　　　　　（于）到　只，

5 616-│13 3323│2 221216│1.65 5616│1.321616│
　　　来到只，我心惊　疑，　尽都是

6 221│1 01321│3 231216│1.65 5616│6 0 16│
烟遮　云迷，看都不　见。　　举目

116-22│1-6165│33 3665│53-2│235323│
看，

6 33.65│55 50532│22 532│2 565525│2 3303321│
举目看，两岸　河水　隔断，河水黑（于）云

6111 2116│6 011│16-22│1-6165│33 3665│
边。　　　我仔你，

53-2│2 55323│66 365│55 5535│23-21│
　　　我仔你，你许处思　念

6111 2116│6 22 62│6126│23-21│6111 2116│
母，　你母在只望乡台思忆　着仔，

2126│2126│6 221│133 1│13 2223│
母思仔兮，仔思母兮，思思　忆忆，忆　忆思思，我

103

1 2̇3̇ 1̇2̇1̇6̣ | 1· 6̣ 5̇5̇6̇1̇6̣ | 6̣ 0 1̇6̣ | 1̇6̣ - 2̇2̇ | 1̇ 1̇1̇6̇1̇6̇5̇

泪都淋　漓。　　　　　　记当　初，

3 3̇3̇ 6̇6̇5̇ | 5 3̇5̇ 3̇3̇2̇ | 2 5̇5̇ 3̇2̇3̇ | 6 3̇3̇ 5 | 2 3̇3̇0̇ 3̇3̇2̇1̇

　　　　　　　　　　记当初，　在（于）生

6̣1̇1̇ 1̇2̇1̇1̇6̣ | 6̣ 1·2̇ 1̇1̇6̣6̣ | 2 - 2̇1̇6̣ | 6̣ 1̇ 2̇1̇6̣ | 6̣ 6̣ - 1

时，　　　居有七架　高堂、　凉亭、

3 5̇0̇ 5̇5̇5̇3̇2̇ | 1 2̇3̇ 1̇2̇1̇6̣ | 1· 6̣ 5̇5̇6̇1̇6̣ | 6̣2̇ - 5̇3̇ | 2 3̇3̇0̇ 3̇3̇2̇1̇

水阁，　游花　苑，　　　　唤婶呼

6̣1̇1̇ 1̇2̇1̇1̇6̣ | 6̣ 6̣ - 6̣2̇ | 1̇1̇ 2̇1̇6̣ | 6̣ 0 2̇2̇2̇3̇ | 1 2̇3̇ 1̇2̇1̇6̣

儿。　　　　又　在许斋僧馆，　斋僧　曾布

1· 6̣ 5̇5̇6̇1̇6̣ | 6̣ 0 1̇6̣ | 1̇6̣ - 2̇2̇ | 1̇ 1̇1̇6̇1̇6̇5̇ | 3 3̇3̇ 6̇6̇5̇

施，　　　　赈饥民，

5 3 - 2 | 2 5̇5̇ 3̇2̇3̇ | 6 3̇3̇6̇5̇ | 5 2 - 5 | 2 3̇3̇0̇ 3̇3̇2̇1̇

　　　　赈饥民，　恤寡怜（于）

6̣1̇1̇ 1̇2̇1̇1̇6̣ | 1̇ 6̇2̇6̣ | 6̣ 6̣ - 6̣2̇ | 1̇1̇ 2̇1̇6̣ | 1̇ 0 1̇2̇2̇2̇3̇

孤　　　分钱米。　又　在许三官堂，　食菜

1 2̇3̇ 1̇2̇1̇6̣ | 7· 6̣ 5̇5̇6̇7̇6̣ | 6̣ 0 1̇1̇ | 1̇6̣ - 2̇2̇ | 1̇ - 6̇1̇6̇5̇

念阿　弥。　　　　乜亘　耐，

3 3̇3̇ 6̇6̇5̇ | 5 3 - 2 | 2 5̇5̇ 3̇2̇3̇ | 6̣6̣ 3̇6̇5̇ | 5 3̇5̇ 5̇5̇

　　　　　　乜亘耐，　　金奴你只

2 3̇3̇0̇ 3̇3̇2̇1̇ | 6̣1̇1̇ 1̇2̇1̇1̇6̣ | 6̣1̇ - 2̇2̇ | 0 1̇1̇6̇1̇2̇1̇ | 1 2̇6̇1̇1̇1̇1̇2̇

贼（于）贱婢，　搬唆我　开荤，　　你来搬唆我

$\overset{\frown}{0\,1}\,1\,\overset{\frown}{1}\,\overset{\dot{}}{6}\,\overset{\frown}{1\,2}\,1\mid1\,0\,1\,\overset{\frown}{3\,2\,3}\mid1\,\overset{\frown}{2\,3}\,\overset{\frown}{1\,2}\,\overset{\dot{}}{1}\,\overset{\dot{}}{6}\mid\overset{\frown}{1\cdot\overset{\dot{}}{6}\,\overset{\dot{}}{5}\,\overset{\dot{}}{5}\,\overset{\dot{}}{6}\,\overset{\dot{}}{1}\,\overset{\dot{}}{6}}\mid\overset{\dot{}}{6}\,0\,\overset{\dot{}}{1}\,\overset{\dot{}}{6}\mid$

开荤，　　　　食肉昧神　　祇。　　　　　　　我一

$\overset{\dot{}}{1}\,\overset{\dot{}}{6}\,-\,\overset{\frown}{2\,2}\mid\overset{\dot{}}{1}\,\overset{\frown}{1\,1}\,\overset{\dot{}}{6}\,\overset{\dot{}}{1}\,\overset{\dot{}}{6}\,5\mid3\,\overset{\frown}{3\,3}\,\overset{\dot{}}{6}\,5\mid5\,\overset{\frown}{3\,5}\,\overset{\frown}{3\,3}\,2\mid2\,\overset{\frown}{5\,5}\,\overset{\frown}{3\,2\,3}\mid$

身，

$6\,\overset{\frown}{3}\,\overset{\frown}{3\,6}\,5\mid5\,2\,-\,5\mid2\,\overset{\frown}{3\,3}\,0\,\overset{\frown}{3\,3}\,\overset{\dot{}}{2\,1}\mid\overset{\dot{}}{6\,1\,1}\,\overset{\frown}{1\,2}\,\overset{\dot{}}{1}\,\overset{\dot{}}{1}\,\overset{\dot{}}{6}\mid\overset{\dot{}}{6}\,\overset{\frown}{2\,1\cdot}\,2\mid$

我一身　　被鬼拖　　　磨，　　　被鬼拖，

$\overset{\dot{}}{6}\,2\,\overset{\frown}{2\,1}\,\overset{\dot{}}{6}\mid\overset{\dot{}}{6}\,\overset{\frown}{2\,2}\,1\mid1\,0\,1\,\overset{\frown}{3\,2\,3}\mid1\,\overset{\frown}{2\,3}\,\overset{\frown}{1\,2}\,\overset{\dot{}}{1}\,\overset{\dot{}}{6}\mid\overset{\frown}{1\cdot\overset{\dot{}}{6}\,\overset{\dot{}}{5}\,\overset{\dot{}}{5}\,\overset{\dot{}}{6}\,\overset{\dot{}}{7}\,\overset{\dot{}}{6}}\mid$

被鬼磨，　　拖拖　　磨磨　来到　只，

$\overset{\dot{}}{6}\,0\,\overset{\dot{}}{1}\,\overset{\dot{}}{1}\mid\overset{\dot{}}{1}\,\overset{\dot{}}{6}\,-\,\overset{\frown}{2\,2}\mid\overset{\dot{}}{1}\,\overset{\frown}{1\,1}\,\overset{\dot{}}{6}\,\overset{\dot{}}{1}\,\overset{\dot{}}{6}\,5\mid3\,\overset{\frown}{3\,3}\,\overset{\dot{}}{6}\,5\mid5\,\overset{\frown}{3\,5}\,\overset{\frown}{3\,3}\,2\mid$

我劝人，

$2\,\overset{\frown}{5\,5}\,\overset{\frown}{3\,2\,3}\mid\overset{\dot{}}{6}\,\overset{\frown}{6\,6}\,5\mid5\,\overset{\frown}{5\,2}\,\overset{\frown}{3\,2}\mid2\,\overset{\frown}{3\,3}\,0\,\overset{\frown}{3\,3}\,\overset{\dot{}}{2\,1}\mid\overset{\dot{}}{6\,1\,1}\,\overset{\frown}{1\,2}\,\overset{\dot{}}{1}\,\overset{\dot{}}{1}\,\overset{\dot{}}{6}\mid$

我劝人　做事须着　存(于) 天　　理，

$\overset{\dot{}}{6}\,1\,-\,\overset{\frown}{2\,2}\mid\overset{\frown}{0\,1}\,1\,\overset{\frown}{1}\,\overset{\dot{}}{6}\,\overset{\frown}{1\,2}\,1\mid1\,0\,\overset{\frown}{3\,3}\,2\,3\mid1\,\overset{\frown}{2\,3}\,\overset{\frown}{1\,2}\,\overset{\dot{}}{1}\,\overset{\dot{}}{6}\mid\overset{\frown}{1\cdot\overset{\dot{}}{6}\,\overset{\dot{}}{5}\,\overset{\dot{}}{5}\,\overset{\dot{}}{6}\,\overset{\dot{}}{1}\,\overset{\dot{}}{6}}\mid$

天网恢　恢，　　　报应　无差　　移。

$\overset{\dot{}}{6}\,0\,\overset{\dot{}}{6}\,\overset{\dot{}}{1}\mid\overset{\dot{}}{1}\,\overset{\dot{}}{6}\,-\,\overset{\frown}{2\,2}\mid\overset{\dot{}}{1}\,\overset{\frown}{1\,1}\,\overset{\dot{}}{6}\,\overset{\dot{}}{1}\,\overset{\dot{}}{6}\,5\mid3\,\overset{\frown}{3\,3}\,\overset{\dot{}}{6}\,5\mid5\,\overset{\frown}{3\,5}\,\overset{\frown}{3\,3}\,2\mid$

那亏我，

$2\,\overset{\frown}{5\,5}\,\overset{\frown}{3\,2\,3}\mid3\,\overset{\frown}{6\,6}\,5\mid5\,2\,-\,5\mid2\,\overset{\frown}{3\,3}\,0\,\overset{\frown}{3\,3}\,\overset{\dot{}}{2\,1}\mid\overset{\dot{}}{6\,1\,1}\,\overset{\frown}{1\,2}\,\overset{\dot{}}{1}\,\overset{\dot{}}{1}\,\overset{\dot{}}{6}\mid$

那亏我　　在　只望(于) 乡　　台，

卄$\overset{\dot{}}{6}\,1\,\overset{\dot{}}{5}\,\overset{\dot{}}{5}\,\overset{\dot{}}{1}\,\overset{\dot{}}{5}\,\overset{\dot{}}{5}\,\overset{\dot{}}{6}\,-\,\overset{\dot{}}{6}\,\overset{\frown}{6\,6}\,5\,-\,\overset{\dot{}}{5}\,\overset{\dot{}}{1}\,\overset{\dot{}}{5}\,\overset{\dot{}}{1}\,\overset{\dot{}}{6}\,-\,\overset{\dot{}}{6\,6}$

诉尽善恶付人知，我劝人　　勿学刘世真，　亏心

$1\,\overset{\dot{}}{5}\,\overset{\dot{}}{1}\,\overset{\dot{}}{6}\,-\,3\,\overset{\frown}{3\,7}\,\overset{\frown}{6\,5}\,\overset{\frown}{3\,5\,3}\,2\,3\,0\,1\,(\overset{\frown}{2\,2\,7\,2}\,\overset{\frown}{5\,5\,\overset{\dot{}}{6}})\parallel$

失行止，　开荤失行　　　　止。

59. 奉 圣 旨

《仁贵征东》尉迟恭唱

1=♭E $\frac{4}{4}\frac{2}{4}$ 转廿

【北调】（鼓介紧双开）

$\frac{4}{4}$（ 3 3 2 1 6 1 ｜ 2 ） 3 2 3 ｜ i 6 - 2 2 ｜ i 2 i 6 2 i 6 ｜

奉 圣 旨，

5 6 - i i ｜ 5 i 6 5 3 5 3 ｜ 3 3 2 3 ｜ 6 - i i 6 i ｜

直 来 犒 赏

6 5 6 5 5 3 2 ｜ 3 2 1 1 6 1 ｜ 0 5 5 3 2 3 1 2 3 ｜ 2 7 7 6 6 6 5 ｜

（于） 三 军，我 今 旦 直 来 犒 赏 （犒赏）三

6 3 5 6 7 6 ｜ 6 3 3 2 3 ｜ i 6 - 2 2 ｜ i 2 i 6 2 i 6 ｜

军。 （于） 那 凭 只，

5 6 - i i ｜ 5 i 6 5 3 5 3 ｜ 3 3 6 3 3 ｜ 6 - i i 6 i ｜

那 凭 在 只 稽 功

6 5 6 5 5 3 2 ｜ 3 5 3 2 1 3 2 ｜ 2 1 - 1 ｜ 2 - 3 - ｜

（于） 簿 上， 但 是 军 旗

2 3 2 1 6 1 6 ｜ 6 1 6 1 ｜ 3 5 6 5 5 3 2 ｜ 2 1 2 1 1 6 6 ｜

哨 卒， 大 大 小 小， 尽 皆 着

1. 6 5 5 6 1 6 ｜ 6 2 - 5 ｜ 2 2 3 - ｜ 2 3 1 - - ｜

论。 论 只 平 辽 东 计

1 3 2 1 6 1 2 ｜ 2 5 5 2 5 3 3 ｜ i 6 - 2 2 ｜ i 3 2 i 6 2 i 6 ｜

（计、 计） 策，

$5\quad6\quad-\quad\overline{\stackrel{\frown}{1\,1}}\,|\,\overline{5\,\dot{1}}\,\overline{6\,5}\,\overline{3\,5}\,\overline{3\,3}\,|\,3\quad1\quad-\quad3\,|\,1\quad1\quad1\quad2\quad3\,|$

论　只　平　辽　东　计

$\underline{2\,2\,2}\,\underline{2\,3}\,\underline{2\,3}\,1\,|\,1\quad\underline{3\,2}\,1\,|\,3\quad1\quad3\quad-\,|\,\underline{1\,3}\,\underline{2\,1}\,\underline{6\,1}\,\dot{6}\,|$

策，　　　　第　一　功　者，　九　龙　门　摆　天　阵，

$\dot{6}\quad3\quad\underline{2\,3}\,1\,|\,1\quad1\quad3\quad\overline{3\,3}\,|\,\underline{2\,3}\,\underline{2\,1}\,\dot{6}\quad\overline{\dot{6}\,\dot{6}}\,|\,2\quad\overline{2\,2}\,3\quad2\,|$

九　龙　　　门　前　摆　出　天　门　阵，

$2\quad2\quad-\quad1\,|\,3\quad0\quad3\quad0\,|\,1\quad2\quad\dot{6}\quad1\,|\,0\,\underline{5\,5}\,\underline{3\,2}\,\underline{3\,3}\,\underline{2\,3}\,|$

惊　得　鬼　哭　神　奔，个　个　鬼　哭

$2\quad\overline{7\,7}\,0\,\overline{6\,6}\,\overline{6\,5}\,|\,\dot{6}\quad(\underline{3\,5}\,\underline{5\,6}\,\underline{7\,5}\,|\,\dot{6})(\underline{3\,3}\,\underline{2\,1}\,\underline{6\,1}\,|\,2)\,3\quad3\quad2\quad3\,|$

（鬼　哭）神　　奔。　（说白）　　　　　（于）又

$\dot{1}\quad6\quad-\quad\overline{\dot{2}\,\dot{2}}\,|\,\dot{1}\,\overline{\dot{2}\,\dot{1}}\,\dot{6}\,\overline{\dot{2}\,\dot{1}}\,6\,|\,5\quad6\quad-\quad\overline{\dot{1}\,\dot{1}}\,|\,\overline{5\,\dot{1}}\,\overline{6\,5}\,\overline{3\,5}\,\overline{3\,3}\,|$

是

$3\quad2\quad-\quad2\,|\,5\quad3\quad\underline{2\,3}\,1\,|\,1\quad-\quad-\quad-\,|\,\underline{1\,3}\,\underline{2\,1}\,\dot{6}\,\underline{1\,2}\,|$

用　计　过　辽

$2\quad\underline{5\,3}\,\underline{2\,5}\,3\,|\,\dot{1}\quad6\quad-\quad\overline{\dot{2}\,\dot{2}}\,|\,\dot{1}\,\overline{\dot{2}\,\dot{1}}\,\dot{6}\,\overline{\dot{2}\,\dot{1}}\,6\,|\,5\quad6\quad-\quad\overline{\dot{1}\,\dot{1}}\,|$

（过　辽）　海，

$\overline{5\,\dot{1}}\,\overline{6\,5}\,\overline{3\,5}\,\overline{3\,3}\,|\,3\quad1\quad-\quad1\,|\,1\quad1\quad3\quad1\,|\,\underline{2\,2}\,\underline{2\,3}\,\underline{2\,3}\,1\,|$

又　是　用　计　过　辽　海，

$1\quad2\quad\underline{3.\,\dot{2}}\,1\,|\,1\quad1\quad\underline{1\,3}\,\underline{2\,1}\,|\,2\quad3\quad\underline{2\,1}\,\dot{6}\,\dot{6}\,|\,2\quad\overline{2\,2}\,\overline{3\,3}\,2\,|$

君　王　袂　受　得　波　奔　浪　涌，

畏看巨浪纷纷，畏看巨浪

（巨浪）纷纷。后即造出有只

连环（连环）

计，

后即造出有只连环的计策，

掠只船只来钉定，即会

奋勇三军，奋勇（奋勇）三

军。（说白）（于）又是

夺了

（夺了）辽东

$\widehat{1}$ 6 - $\overset{\frown}{\dot{2}\dot{2}}$ | $\dot{1}$ $\overset{\frown}{\dot{2}\dot{1}}$ $\dot{0}$ $\dot{2}\dot{1}$ $\dot{0}$ | 5 6 - $\overset{\frown}{\dot{1}\dot{1}}$ | 5 $\dot{1}$ 6 5 3 5 3 |
岸，

$\overset{\frown}{3}$ 1 - 1 | 1 3 1 2 | $\overset{\frown}{2\,2}$ $\overset{\frown}{2\,3}$ $\overset{\frown}{2\,1}$ | 1 3 - 3 |
又　是　夺了辽东岸，　　取了

3 1 $\overset{\frown}{3}$ $\overset{\frown}{2\,3}$ | 1 1 $\overset{\frown}{2\,\underset{.}{6}}$ | $\underset{.}{6}$ 3 - 3 | 2 1 1 3 |
盖牟城、凤凰城，　杀 死守将梁建

3 - - - | 2 - - - | $\overset{\frown}{2\,2}$ $\overset{\frown}{2\,3}$ $\overset{\frown}{2\,3}$ 1 | 1 1 - $\underset{.}{6}$ |
勋。　　　　　　　　　惊 得

2 1 $\overset{\frown}{2\,\underset{.}{6}}$ | $\underset{.}{6}$ $\underset{.}{6}$ - 1 | 2 0 2 0 | $\underset{.}{6}$ 1 $\underset{.}{6}$ 1 |
小 番蛮，　个　个 丧 胆 亡魂，个 个

0 $\overset{\frown}{3\,3}$ $\overset{\frown}{3\,2}$ $\overset{\frown}{3\,1}$ $\overset{\frown}{2\,3}$ | 2 $\overset{\frown}{\underset{.}{7}\,\underset{.}{7}}$ 0 $\overset{\frown}{\underset{.}{6}\,\underset{.}{6}}$ $\underset{.}{6}$ 5 | $\underset{.}{6}$($\underset{.}{3}$ $\underset{.}{5}$ $\underset{.}{5}$ $\underset{.}{6}$ $\underset{.}{7}$ $\underset{.}{5}$ | $\underset{.}{6}$)($\underset{.}{3}$ $\underset{.}{3}$ $\underset{.}{2}$ $\underset{.}{1}$ $\underset{.}{6}$ $\underset{.}{1}$ |
丧 胆　（丧胆）亡　魂。　（说白）

2) 3 $\overset{\frown}{2}$ 3 | $\dot{1}$ 6 - $\overset{\frown}{\dot{2}\dot{2}}$ | $\dot{1}$ $\dot{2}$ $\dot{1}$ 6 $\dot{2}$ $\dot{1}$ 6 | 5 6 - $\overset{\frown}{\dot{1}\dot{1}}$ |
（于）又　是　　　　　　　　　

5 $\dot{1}$ 6 5 3 5 3 | 3 3 - 3 | 2 1 - - | 1 3 2 1 $\underset{.}{6}$ 1 2 |
　天　山　谷

2 5 3 2 5 3 3 | $\dot{1}$ 6 - $\overset{\frown}{\dot{2}\dot{2}}$ | $\dot{1}$ $\dot{2}$ $\dot{1}$ 6 $\dot{2}$ $\dot{1}$ 6 | 5 6 - $\overset{\frown}{\dot{1}\dot{1}}$ |
里，

5 $\dot{1}$ 6 5 3 5 3 | 3 1 - 1 | $\frac{2}{4}$ 2 2 1 3 | 3 0 | 3 3 2 1 |
又　是　天山定谷里，　放火烧杨

109

2 0 | 3 1 3 | 1 1 3 | 2 1 1 2 | 2 0 | 3 3 | 3 3 |

非， 杀辽贼，平突厥， 三战定天 山， 四夷 八蛮

1 2 | 2 1 | 1 3 2 | 0 1 6 | 1 (6 7 | 5 6 7 5 | 6)(5 5 |

尽皆 归顺， 尽皆 归 顺。 (说白)

3 3 3 1 | 2) 3 | 2 3 | i 6 | 0 2 2 | 2 3 #4 2 | 3 0 |

未 信 伊，

3 2 1 3 | 2 1 | 0 2 1 | 3 1 3 | 0 1 3 | 1 2 | 3 3 |

我今 未信 伊， 伊有 小良 谋， 有只 文韬 武略

3 3 | 1 2 | 6 7 | 6 7 6 | 7 0(6 7 | 5 6 7 5 | 6 0)5 3 |

(文韬 武略) 藏在 胸中 隐。 我今

5 3 | 2 1 | 1 1 | (1 3 2 1 | 6 1 2) | 0 5 3 | 2 5 3 |

再未 信 伊， (未 信)

i 6 | 0(2 2 | 2 3 #4 2 | 3 0) | 3 1 1 3 | 2 1 | 0 2 1 |

伊， 再未 信伊， 伊有

3 2 3 | 0 1 3 | 3 3 | 2 3 | 3 1 2 | 0 7 6 | 7(6 7 |

擎天手， 有只 满腹 经纶， 满腹 经 纶。

5 6 7 5 | 6)(5 5 | 3 3 3 1 | 2 0) | 5 3 5 | 3 3 | 2 1 |

再查只 稽功 簿

1 1 | (1 3 2 1 | 6 1 2) | 0 5 5 | 2 5 3 | i 6 | 0(2 2 |

(簿) 上，

$2\ 3\ \overset{\#}{4}\ 2$ | 3) 0 | $3\ 2\ 3$ | $2\ 2\ 1\ \overset{\frown}{2}$ | $1\ 0$ | $1\ 3$ | $3\ 0$ |

再 查 只 稽功簿 上， 看 起 来

$1\ 2\ 0\ 1\ \overset{\frown}{1}$ | $3\ 3$ | $2\ 2$ | $3\ \overset{\frown}{1}\ 2$ | $0\ \overset{\cdot}{7}\ \overset{\cdot}{6}$ | $\overset{\cdot}{7}\ 0$ ($\overset{\cdot}{6}\ \overset{\cdot}{7}$ | $\overset{\cdot}{5}\ \overset{\cdot}{6}\ \overset{\cdot}{7}\ \overset{\cdot}{5}$ |

尽 皆 是 冗 冗 纷 纷， 冗 冗 纷 纷。

$\overset{\cdot}{6}$) 0 | $3\ \overset{\frown}{2\ 2}\ 2\ 2$ | $1\ 0$ | $1\ \overset{\frown}{2}\ 2\ 2\ 2$ | $1\ 0$ | $2\ 2$ | $3\ 2$ |

一 功 张仕贵， 二 功 张仕贵， 三 功、四 功

$1\ 2\ 1$ | $2\ 2\ 1\ 1$ | $2\ 2\ 1$ | ($1\ 1\ 2$) | $2\ -$ | $3\ -$ | $2\ -$ |

尽 皆 是 张 仕 贵，啊 张 仕 贵，(吐唾涎) 他 官

$\overset{\frown}{2}\ 0$ | $\overset{\cdot}{7}\ \overset{\cdot}{6}$ | $\overset{\cdot}{5}\ -$ | $\overset{\cdot}{5}$ ($2\ 2$ | $1\ 2\ 3\ 1$ | 2) 0 | $2\ 2\ 1$ |

别 将， 他 官 别

$1\ 0$ | $1\ \overset{\frown}{2\ 2}\ 2\ 3$ | $2\ 2$ | $1\ \overset{\frown}{2\ 2}\ 2\ 3$ | $2\ 2$ | $\overset{\cdot}{6}\ 2$ | $\overset{\cdot}{6}\ 2$ |

将， 别(于) 将， 他 官 别(于) 将， 他 官 并 无 士 卒

$2\ 2\ \overset{\cdot}{7}\ \overset{\cdot}{6}$ | $\overset{\cdot}{7}$ ($\overset{\cdot}{6}\ \overset{\cdot}{7}$ | $\overset{\cdot}{5}\ \overset{\cdot}{6}\ \overset{\cdot}{7}\ \overset{\cdot}{5}$ | $\overset{\cdot}{6}$) $5\ 5$ | $3\ -$ | $3\ -$ | $2\ -$ |

寸 功 存。 我 只 心 中

$\overset{\frown}{2}\ 0$ | $\overset{\cdot}{7}\ \overset{\cdot}{6}$ | $\overset{\cdot}{5}\ -$ | $\overset{\cdot}{5}$ ($2\ 2$ | $1\ 2\ 3\ 1$ | 2) 0 | $2\ 2\ 3$ |

暗 想， 心 中 暗

$3\ 0$ | $3\ \overset{\frown}{3}\ 1\ 3$ | $3\ \overset{\frown}{3}\ 1$ | $1\ 1\ 1\ 2$ | $2\ 0$ | $3\ 3\ 0\ \overset{\frown}{2\ 2}$ | $3\ 0$ |

想， 暗 想 起 来，疑 是 白 袍 将 之 功、 小 卒 之 力，

$1\ 3$ | $2.\ 3$ | $1\ 3$ | $1\ 3$ | $\overset{\frown}{1\ 2}\ 3\ 3$ | $1\ \overset{\frown}{3}\ 2$ | $0\ \overset{\cdot}{7}\ \overset{\cdot}{6}$ |

被 只 奸 臣 沉 匿 埋 没， 贼奸臣 你 沉 匿 埋

$\underline{7}$（$\underline{\dot{6}}$ $\underline{7}$ | $\underline{\dot{5}\dot{6}}$ $\underline{7\dot{5}}$ | $\dot{6}$）（$\underline{55}$ | $\underline{333}$ $\underline{1}$ | 2 0）| $\underline{55}$ | $\underline{53}$ |

没。　　（说白）　　　　　　　　　　　　昔日　汉萧

2 $\underline{1}$ | $\underline{1}$ $\underline{1}$ | 1 |（$\underline{13}$ $\underline{21}$ | $\dot{6}$ $\underline{12}$）| 0 $\underline{55}$ | $\underline{25}$ $\underline{3}$ | $\dot{1}$ 6 |

何，　　　　　　　　　　　汉　萧　　何，

$\overset{\frown}{6}$（$\underline{22}$ | $\underline{23}$ $\underline{{}^\sharp42}$ | 3）0 | $\underline{33}$ | $\underline{33}$ $\underline{12}$ | $\underline{3}$ 1 | 2 $\underline{1}$ |

　　　　　　　　　昔日　汉朝　萧　何，　伊亦

3 0 | 2 $\underline{1}$ $\underline{1}$ | 1 0 | $\underline{13}$ | $\underline{12}$ | $\underline{33}$ | $\underline{12}$ |

曾　三荐　韩　信，　在许　月　下　走急　如奔，

3 $\underline{12}$ | 0 $\underline{76}$ | $\underline{7}$ 0（$\underline{\dot{6}}$ $\underline{7}$ | $\underline{\dot{5}\dot{6}}$ $\underline{7\dot{5}}$ | $\dot{6}$）（$\underline{55}$ | $\underline{333}$ $\underline{1}$ | 2 0）|

为国　荐　贤。　　　（说白）

5 2 | 3 $\underline{25}$ | 3 $-$ | $\underline{23}$ $\underline{1}$ | $\underline{1}$ $\underline{1}$ | $\underline{13}$ $\underline{21}$ | $\dot{6}$ $\underline{12}$ |

果然　是那卜　真　正　　　　　

0 $\underline{56}$ | $\underline{25}$ $\underline{3}$ | $\dot{1}$ 6 | 5（$\underline{22}$ | $\underline{23}$ $\underline{{}^\sharp42}$ | 3）0 | $\underline{31}$ |

（真　正）　　是，　　　　　　　　果然

2 $\underline{13}$ | $\underline{23}$ | 1 0 | $\underline{23}$ $\underline{35}$ | $\underline{23}$ $\underline{12}$ | 3 0 | $\underline{333}$ $\underline{1}$ |

是那卜　真正　是　张总　管你　功　绩　业，　赢得　老鄂

2 $\underline{13}$ | 2 0 | $\underline{31}$ | $\underline{22}$ | 3 $\underline{12}$ | 0 $\underline{76}$ | $\underline{7}$（$\underline{6}$ $\underline{7}$ |

公（老鄂　公）　喜气　纷纷，　喜气　纷　纷。

$\underline{\dot{5}\dot{6}}$ $\underline{7\dot{5}}$ | $\dot{6}$）（$\underline{55}$ | $\underline{333}$ $\underline{1}$ | 2 0）| $\underline{35}$ | 5 0 | $\underline{25}$ |

（说白）　　　　　　　　　　　亲把　你　御酒

112

2 2 2 | 6 2 | 0 2 | 7̇ 5 | 6 (5 5 | 3 3 3 1 | 2 0) |
花， 再来 共你 挂 红。 (说白)

5 2 | 2 3 | 3 2 | 5 3 | 2 3 1 | 1 1 | (1 3 2 1 |
你是 万军 中的 大 主

6̇ 1 2) | 0 5 5 | 2 5 3 | i 6 | 0 (2 2 | 2 3 #4 2 | 3 -) |
(大 主) 帅，

3 2 1 2 | 2 0 | 1 3 1 3 | 1 0 | 3 2 1 | 3 3 | 2 3 |
你是 万军 中 大啊 大主 帅， 须着 赏罚 分明，

1 3 | 2 2 | 1 1 | 3 1 2 | 0 7̇ 6̇ | 7̇ (6̇ 7̇ | 5 6 7 5 |
士卒 甘心 无怨， 甘心 无 怨。 (说白)

6̇) (5 5 | 3 3 3 1 | 2 0) | 5 2 | 2 5 | 5 3 | 2 3 1 |
等待 平辽 得胜 之

1 1 | (1 3 2 1 | 6̇ 1 2) | 0 5 5 | 2 5 3 | i 6 | 0 (2 2 |
(之) 日，

2 3 #4 2 | 3) 0 | 3 1 1 | 2 0 | 3 1 2 | 3 0 | 3 1 |
等待 平辽 东 得胜 之日， 我为

3 0 | 2 3 | 2 3 | 1 1 3 | 1 0 | 2 0 | 2 3 1 1 |
你、 将你 功劳 奉过 主 上， 封 (封)你为头

2 0 | 2 0 | Ψ7 7 7 7 6 6 | 6 - 7 5 | 7 0 7 7 | 6 6 7 |
功， 保 (保)你做 先锋。 许时 节子 子孙孙 继

5̇ 5̇ 6̇ - 5 3 - 6 - #4 3 2 3 - (2 2 7 2 7 6 5 5 6) ‖
世受 封， 继世 受 封。

114

60. 速整衣冠

《云头送子》七仙女、董永唱

1=♭E 4/4 转廿

【锦板】（鼓介慢双开）

（5 35│4/4 1321 6513）│6 - 1161│6 5655 532│3532 1312│
（董唱）速 整 （于）衣 冠，

2 3 - 22│1 - 333│2221│6 6617 6│6 335 533│
鞠 躬 近 前 参见， 我 今 近 前 （于）参

2321 616│6 0 0 0│廿5 553 2 - 5 3 21 2 3 -│
拜。 （说白） 紫 袍 金 带 喜 悬

1 6 5.3 23 - 3 5 2 5 321 - 3 12 7 65 6 -│
腰， 今 有 洞 房 玉 貌 娇。

5 35 5 03 21 253 - 16 532 3 - 332 2 05 3│
不 思 昔 日 贫 无 衣， 今 朝 受 命

21 - 3 12 7.65 6 - 223 3 - 11 6.52 3 - 咚 咚│
出 皇 朝， 受 命 今 朝 出 皇 朝。

4/4 6 - 55 32│1. 21 66│1 3.5 33 21│6 - 53 33 2│
（仙唱）忘 记 得昔 日，恁 今 不 记

1. 21 66│1. 655 616│6 5 3 33│5 33 231│
得昔 日 只 身 贫 无

1321 61 2│2 53 25 3│16 - 22│1. 3 21 62 16│
（贫 无） 衣。

115

5 6 - $\dot{1}$.6 | 5$\dot{1}$ 65 353 3 | 6 - $\dot{1}\dot{1}$ $\dot{1}$6$\dot{1}$ | 6 565 5532 |

衣　裳　　　　　（于）襤

35321 32 | 2 - 2 - | 2321 616 | 61 - 13 | 1 - 53332 |

褛　　　将　身　齐　顾　　去，　值　许　吴　家

2111 2116 | 1.6 5561 6 | 6 3 6 5 | 5 2 3532 |

佃　了　债　钱。　　天　廷　怜　君　恁

1 - 3 2 | 2 5325 32 | $\dot{1}$ 6 - 2$\dot{2}$ | 1.$\dot{3}$2$\dot{1}$6$\dot{2}$$\dot{1}$6 | 5 6 - $\dot{1}\dot{1}$ |

有　孝　　　　　义，

5$\dot{1}$ 65 353 3 | 3 - $\dot{1}\dot{1}$ $\dot{1}$6 | 6 565 5532 | 35321 32 |

玉　皇　　（于）传　　宣，

3 5 3 2 | 2 5 - 35 | 2 2 3532 | 1 2 3 21 | 6 - 116 |

因　此　上　即　差　阮　落　凡　间，　共　君　结　做　鸾　凤

3. 6553 2 | 532 - 55 | 35321 32 | 2 6 - 1 | 0 333 23123 |

和　谐，　　　　　又　是　百　结

2 7.2 7766 | 7.6 5567 6 | 333 6553 2 | 532 - 55 |

连　理。　　谁　　想

35321 32 | 2 2321 61 | 3 565 532 | 1.21 166 | 11 - 3 |

冤　家　你　今　忍　心　忘　阮　恩　义，谁　想

1 2 2.161 | 3 565 3332 | 21 2116 6 | 1.6 5561 6 | 6 332 |

贼　冤　家　你　今　忍　心　忘　阮　恩　义。　（董唱）仙　姬

5 3 $\underset{\cdot}{2}$ $\underline{3\ 1}$ | $\underline{1\ 3}$ $\underline{2\ 1\ \underset{\cdot}{6}\ \underset{\cdot}{1}\ 2}$ | 2 $\underline{5\ 3}$ $\underline{2\ 5\ 3}$ | $\dot{1}$ 6 $-$ $\underline{\overset{\frown}{\dot{2}\ \dot{2}}}$ | $\dot{1}.\ \underline{\dot{3}\ \dot{2}\ \dot{1}\ 6\ \dot{2}\ 1\ 6}$ |

容诉　　　　　　　（容诉）起，

5 6 $-$ $\underline{\overset{\frown}{\dot{1}\ \dot{1}}}$ | $\underline{5\ \dot{1}}$ $\underline{6\ 5\ 3\ 5\ 3}$ | 3 $\underline{6\ 6}.$ 5 | 3 $-$ $\underline{\dot{1}\ \dot{1}}$ $\underline{6\ \dot{1}}$ | 6 $\underline{5\ 6\ 5}$ $\underline{5\ 5\ 3\ 2}$ |

　　念董永　　　肉眼　　（于）无

$\underline{3\ 5}$ $\underline{3\ 2}$ $\underline{1\ 3\ 2}$ | 1 $\underline{2\ 3\ 2\ 1\ \underset{\cdot}{6}}$ | $\underset{\cdot}{6}\ \underset{\cdot}{6}$ $-$ 1 | 3 $\underline{5\ \underset{\cdot}{6}\ 5}$ $\underline{3\ 3\ 3\ 2}$ | $\underline{2\ 1}$ $\underline{2\ 1}$ $\underset{\cdot}{6}$ |

珠，　　望仙姬　谅如　丘山　　得了海

$1.\ \underline{\underset{\cdot}{6}}$ $\underline{5\ 5}$ $\underline{5\ 1\ 6}$ | $\underset{\cdot}{6}$ 3 $\underline{6\ 5}$ | 5 $\underline{5\ 2}.$ 5 | 2 $-$ $\underline{3\ 5\ 3}$ | 3 $\underline{5\ 3}$ $\underline{2\ 5\ 3}$ |

底。　　　　皇朝　　敕赐我游街

$\dot{1}$ 6 $-$ $\underline{\overset{\frown}{\dot{2}\ \dot{2}}}$ | $\dot{1}$ $\underline{\dot{2}\ \dot{1}\ 6\ \dot{2}\ 1\ 6}$ | 5 6 $-$ $\underline{\overset{\frown}{\dot{1}\ \dot{1}}}$ | $\underline{5\ \dot{1}}$ $\underline{6\ 5\ 3\ 5\ 3}$ | 3 $\underline{3\ 6\ 5}$ |

市，　　　　　　　　　　　朝　廷

5 $\underline{5\ 5}$ $\underline{5\ 3\ 2}$ | $1.\ \underline{2}$ 0 $\underline{3\ 5}$ | 2 $\underline{2\ 2\ 3}$ 2 | 6 $\underline{7\ 6\ 5}$ $\underline{5\ 3\ 2}$ | $5\ 3\ 2$ $-$ $5\ 5$ |

赐我　游遍街　市，　　更不　想

$\underline{3\ 5}$ $\underline{3\ 2}$ $\underline{1\ 3\ 2}$ | 2 $2.\ \underline{3}$ $\underline{2\ 1\ 6\ 1}$ | $0\ 5\ 5$ $\underline{3\ 2\ 3}$ $\underline{1\ 2\ 3}$ | 2 $\underline{7}$ $-$ $\underset{\cdot}{6}$ |

　　仙姬你今　降　下　　瑶

$\underline{7}.\ \underline{\underset{\cdot}{6}}$ $\underline{5\ 5}$ $\underline{5\ 6\ 7\ \underset{\cdot}{6}}$ | $\underset{\cdot}{6}$ 3 $-$ $\underline{2\ 3}$ | 2 1 $-$ $-$ | $\underline{1\ 3}$ $\underline{2\ 1\ \underset{\cdot}{6}\ \underset{\cdot}{1}\ 2}$ | 2 $\underline{5.\ 3}$ $\underline{2\ 5\ 3}$ |

池。　　　今旦　　相

$\dot{1}$ 6 $-$ $\underline{\overset{\frown}{\dot{2}\ \dot{2}}}$ | $\dot{1}$ $\underline{\dot{2}\ \dot{1}\ 6\ \dot{2}\ 1\ 6}$ | 5 6 $-$ $\underline{\overset{\frown}{\dot{1}\ \dot{1}}}$ | $\underline{5\ \dot{1}}$ $\underline{6\ 5\ 3\ 5\ 3}$ | 3 6 $-$ 3 |

见　　　　　　　　　　　恰似

3 $-$ $\underline{\dot{1}\ \dot{1}}$ $\underline{6\ \dot{1}}$ | 6 $\underline{5\ 6\ 5}$ $\underline{5\ 5\ 3\ 2}$ | $\underline{3\ 5}$ $\underline{3\ 2}$ $\underline{1\ 3\ 2}$ | 2 $\underset{\cdot}{6}$ $-$ 1 | $0\ 3\ 3$ $\underline{3\ 2\ 3}$ $\underline{1\ 2\ 3}$ |

谢花　　（于）重开，　　又似缺月

$\widehat{2}$ $\underline{7}$ - $\widehat{6}$ | $\underline{7.} \widehat{0} \underline{5} \widehat{\underline{5} \underline{6} \underline{7} \underline{6}}$ | $\widehat{3} \widehat{\underline{2} \underline{3} \underline{2} \underline{1} \underline{6}}$ | $\dot{6} \cdot 3 - 3$ | $3 - \widehat{\dot{1} \dot{1} \widehat{6} \dot{1}}$ |

再　　团　圆。　　　且开怀　　再来同　欢

$\dot{6}$ $\widehat{\underline{5} \underline{6} \underline{5} \underline{5} \underline{3} \underline{2}}$ | $\underline{3} \underline{5} \underline{3} \underline{2} \underline{1} \underline{3} \underline{2}$ | $\dot{6} \cdot \widehat{\dot{6} \dot{6} \underline{1} \underline{7} \underline{6}}$ | $\dot{6} \cdot \underline{3} \underline{2} \underline{0} \underline{1} \underline{1} \underline{1} \underline{2}$ |

（于）　共乐，　　　携手　　（于）　并

$\underline{3} \underline{5} \underline{3} \underline{2} \underline{1} \underline{3} \underline{2}$ | $\widehat{\dot{6}} \underline{\dot{2}} \widehat{\underline{7} \underline{6}} \widehat{\underline{5} \underline{5} \underline{3} \underline{2}}$ | $\underline{5} \underline{3} \underline{2} - \underline{5} \underline{5}$ | $\underline{3} \underline{5} \underline{3} \underline{2} \underline{1} \underline{3} \underline{2}$ |

肩，　　　　我　　邀　　你，

$\widehat{2}$ $1 - 3$ | $1 - 3 -$ | $\widehat{2} \underline{2} \underline{2} \underline{1}$ | $\dot{6} \cdot \widehat{\dot{6} \dot{6} \underline{1} \underline{7} \underline{6}}$ | $\dot{6} \cdot \underline{3} \underline{5} \underline{3}$ |

掠　只　蓬　莱　　抛弃，掠只　蓬　莱　　（于）抛

$\underline{2} \underline{3} \underline{2} \underline{1} \underline{6} \underline{1} \underline{6}$ | $\dot{6} \cdot 3 \widehat{\underline{2} \underline{5} \underline{3} \underline{2}}$ | $\dot{1} \dot{6} - \widehat{\dot{2} \dot{2}}$ | $\dot{1} \cdot \underline{\dot{3}} \widehat{\underline{\dot{2}} \underline{\dot{1}} \underline{6} \underline{\dot{2}} \underline{\dot{1}} \underline{6}}$ |

弃。　（仙唱）（于）堪　　　笑！

5 $6 - \widehat{\dot{1} \dot{1}}$ | $\underline{5} \underline{\dot{1}} \underline{6} \underline{5} \underline{3} \underline{5} \underline{3}$ | $3 \widehat{3} \widehat{\underline{2} \underline{2} \underline{3}}$ | $6 - \widehat{\dot{1} \dot{1} \widehat{6} \dot{1}}$ | $\dot{6} \cdot \widehat{\underline{5} \underline{6} \underline{5} \underline{5} \underline{3} \underline{2}}$ |

恁　可颠言　（于）　倒

$\underline{3} \underline{5} \underline{3} \underline{2} \underline{1} \underline{3} \underline{2}$ | $2 \widehat{6} \dot{6} \cdot 3$ | $6 - \widehat{\dot{1} \dot{1} \widehat{6} \dot{1}}$ | $\dot{6} \underline{5} \underline{5} \underline{5} \underline{5} \underline{3} \underline{2}$ | $\underline{3} \underline{5} \underline{3} \underline{2} \underline{1} \underline{3} \underline{2}$ |

语，　　阮本是天　上　　（于）　金鸟，

2 $\widehat{2} \underline{3} \underline{1} \underline{6} \underline{1}$ | $\underline{0} \underline{5} \underline{5} \underline{3} \underline{2} \underline{3} \underline{1} \underline{2} \underline{3}$ | $\widehat{2} \underline{7.} \underline{2} \widehat{\underline{7} \underline{7} \underline{6} \underline{6}}$ | $\underline{7.} \underline{6} \widehat{\underline{5} \underline{5} \underline{5} \underline{6} \underline{7} \underline{6}}$ |

岂　有共恁　再　结　　连　　　　理。

$\dot{6} \widehat{\underline{5} \underline{6} \underline{5} \underline{3} \underline{2}}$ | $2 \underline{5} 2 -$ | $5 \widehat{3} \widehat{\underline{2} \underline{3} \underline{1}}$ | $\underline{1} \underline{3} \underline{2} \underline{1} \underline{6} \underline{1} \underline{2}$ | $2 \widehat{\underline{5} \underline{3}} \widehat{\underline{2} \underline{5} \underline{3}}$ |

且喜　产下　玉　麟　　　　（玉　麟）

$\dot{1} \dot{6} - \widehat{\dot{2} \dot{2}}$ | $\dot{1} \cdot \underline{\dot{3}} \widehat{\underline{\dot{2}} \underline{\dot{1}} \underline{6} \underline{\dot{2}} \underline{\dot{1}} \underline{6}}$ | $5 \, 6 - \widehat{\dot{1} \dot{1}}$ | $\underline{5} \underline{\dot{1}} \underline{6} \underline{5} \underline{3} \underline{5} \underline{3}$ | $3 \widehat{3} \widehat{\underline{3} \underline{2} \underline{3}}$ |

儿，　　　　　　　　　阮即

118

$\overset{\frown}{6 \quad - \quad \overset{\frown}{\dot{1} \quad \dot{1} \quad 6} \quad \dot{1}} \mid 6 \quad \overset{\frown}{5 \quad 6 \quad 5 \quad 5} \quad \overset{\frown}{5 \quad 3 \quad 2} \mid \overset{\frown}{3 \quad 5 \quad 3 \quad 2} \quad \overset{\frown}{1 \quad 3 \quad 2} \mid 3 \cdot \quad \overset{\frown}{6 \quad 5 \quad 5} \quad \overset{\frown}{5 \quad 3 \quad 2} \mid$

奏　过　　（于）玉　帝，　　　　亲　送

$\overset{\frown}{5 \quad 3 \quad 2 \quad - \quad \overset{\frown}{5 \quad 5}} \mid \overset{\frown}{3 \quad 5 \quad 3 \quad 2} \quad \overset{\frown}{1 \quad 3 \quad 2} \mid 2 \quad 1 \quad - \quad 3 \mid 1 \quad - \quad 3 \quad - \mid 2 \quad - \quad \overset{\frown}{2 \quad 3 \quad 2} \mid$

来　　　　　　乞　怹　父　子　相　　见，阮　今

$1 \cdot \quad \overset{\frown}{2 \quad \underset{\cdot}{1} \quad \underset{\cdot}{6}} \mid 1 \cdot \quad \overset{\frown}{\underset{\cdot}{6} \quad \underset{\cdot}{5} \quad \underset{\cdot}{5}} \quad \overset{\frown}{\underset{\cdot}{6} \quad 1 \quad \underset{\cdot}{6}} \mid \underset{\cdot}{6} \quad 3 \quad \overset{\frown}{5 \quad 3 \quad 2} \mid 2 \quad 5 \quad 3 \quad - \mid \overset{\frown}{2 \quad 3 \quad 1} \quad - \quad - \mid$

就　卜　返　回。　（董唱）听　说　　不　胜　欢

$\overset{\frown}{1 \quad 3 \quad 2 \quad 1} \quad \overset{\frown}{\underset{\cdot}{6} \quad 1 \quad 2} \mid 2 \quad \overset{\frown}{5 \quad 3 \quad 2} \quad \overset{\frown}{5 \quad 3 \quad 2} \mid \dot{1} \quad 6 \quad - \quad \overset{\frown}{2 \quad 2} \mid \dot{1} \cdot \underset{\cdot}{3} \quad \overset{\frown}{2 \quad \dot{1} \quad 6 \quad 2 \quad \dot{1} \quad 6} \mid 5 \quad 6 \quad - \quad \overset{\frown}{\dot{1} \quad \dot{1}} \mid$

（欢）　　喜，

$\overset{\frown}{5 \quad \dot{1} \quad 6 \quad 5} \quad \overset{\frown}{3 \quad 5 \quad 3} \mid 3 \quad \overset{\frown}{6 \quad 6} \quad \overset{\frown}{3 \quad 3} \mid \overset{\frown}{\underset{\cdot}{6} \quad \dot{2} \quad 7 \quad 6} \quad \overset{\frown}{5 \quad 5 \quad 3 \quad 2} \mid \overset{\frown}{5 \quad 3 \quad 2 \quad - \quad 5 \quad 5} \mid$

仙　姬　你　卜　返　　　　去，

$\overset{\frown}{3 \quad 5 \quad 3 \quad 2} \quad \overset{\frown}{1 \quad 3 \quad 2} \mid 2 \cdot \quad \overset{\frown}{3 \quad 6 \quad 6} \quad \overset{\frown}{5 \quad 3 \quad 2} \mid \overset{\frown}{5 \quad 3 \quad 2 \quad - \quad 5 \quad 5} \mid \overset{\frown}{3 \quad 5 \quad 3 \quad 2} \quad \overset{\frown}{1 \quad 3 \quad 2} \mid$

咱　只　　子

$\overset{\frown}{2 \quad 2 \quad - \quad 3} \mid 1 \quad - \quad 1 \quad - \mid 5 \quad - \quad \overset{\frown}{5 \quad 3 \quad 2} \mid 1 \cdot \quad \overset{\frown}{2 \quad \underset{\cdot}{1} \quad \underset{\cdot}{6}} \mid 1 \cdot \quad \overset{\frown}{\underset{\cdot}{6} \quad \underset{\cdot}{5} \quad \underset{\cdot}{5}} \quad \overset{\frown}{\underset{\cdot}{6} \quad 1 \quad \underset{\cdot}{6}} \mid$

今　卜　怙　谁　养　　饲，今　卜　怙　谁　通　养　饲？

$1 \quad 3 \quad \overset{\frown}{3 \quad 1} \mid 3 \quad - \quad 2 \quad - \mid \overset{\frown}{2 \quad 2 \quad 2 \quad 2} \quad \overset{\frown}{2 \quad 3 \quad 1} \mid 1 \quad 5 \quad \overset{\frown}{3 \quad 2} \quad \overset{\frown}{2 \quad 3} \mid 1 \quad - \quad \overset{\frown}{3 \quad 3} \quad \overset{\frown}{2 \quad 3} \mid$

（仙唱）阮　看　你　好　亏　　心，　　　　敢　来　瞒　昧

$2 \quad \underset{\cdot}{7} \quad - \quad \underset{\cdot}{6} \mid \underset{\cdot}{7} \cdot \quad \overset{\frown}{\underset{\cdot}{6} \quad \underset{\cdot}{5} \quad \underset{\cdot}{5}} \quad \overset{\frown}{\underset{\cdot}{6} \quad \underset{\cdot}{7} \quad \underset{\cdot}{6}} \mid \underset{\cdot}{6} \quad 6 \quad - \quad 5 \mid 3 \cdot \quad \overset{\frown}{6 \quad 5 \quad 5} \quad \overset{\frown}{3 \quad 2} \mid \overset{\frown}{5 \quad 3 \quad 2 \quad - \quad 5 \quad 5} \mid$

天　理。　　　　你　共　吴　小　　姐

$\overset{\frown}{3 \quad 5 \quad 3 \quad 2} \quad \overset{\frown}{1 \quad 3 \quad 2} \mid 2 \quad 1 \quad - \quad 3 \mid 0 \quad \overset{\frown}{3 \quad 3} \quad \overset{\frown}{2 \quad 1} \quad \overset{\frown}{2 \quad 3 \quad 2} \mid 2 \quad 1 \quad - \quad 3 \mid 2 \quad 0 \quad \overset{\frown}{2 \quad 3} \quad \overset{\frown}{2 \quad 1} \mid$

结　发　夫　妻，　　对　对　双　双　恰　是

6̣ 2 7̣ 6̣ | 5̣ 3 5 6 7̣ 6̣ | 6̣ 6 - 3 | 6̣ 6 - 3 | 6̣ 2̇ 7̣ 6 5 5 5 3 2 |
同 游　　戏。　　　掠 阮 织 锦 的 恩 爱

5 3 2 - 5 5 | 3 5 3 2 1 3 2 | 2 1 - 2 | 1 - 5 5 3 2 | 2 1 2 1 6̣ |
情　　　　　 尽 都 忘 记,　 尽 都 抛

1. 6̣ 5 5 6 1 6̣ | 6̣ 3 3 2 | 2 5 5 3 | 2 1 - - | 1 3 2 1 6̣ 1 2 |
弃。　　　　　(董唱)仙 姬　 乞 勿 责

2 5 3 2 5 3 | 1̇ 6 - 2̇ 2̇ | 1. 3̇ 2̇ 1 6̣ 2̇ 1 6 | 5 6 - 1̇ 1̇ | 5 1 6 5 3 5 3 |
(责)　 备,

3 6 6 - | 3 - 1̇ 1̇ 1̇ 6̇ 1 | 6̣ 5 6 5 5 3 2 | 3 5 3 2 1 3 2 | 2 1 - 1 |
念 董 永 若 有 (于) 亏 心,　 自 有

1 - 5 5 3 2 | 2 1 2 1 6̣ | 1. 6̣ 5 5 6 1 6̣ | 6̣ 3 - 2 3 | 2. 3 1 - - |
皇 天 做 了 证 见,　　 今 旦 富

1 3 2 1 6̣ 1 2 | 2 5 3 2 5 3 | 1̇ 6 - 2̇ 2̇ | 1̇ 3̇ 2̇ 1 6̣ 2̇ 1 6 | 5 6 - 1̇ 1̇ |
贵,

5 1 6 5 3 5 3 | 6 - 1̇ 1̇ 1̇ 6̇ 1 | 6 5 6 5 5 3 2 | 3 5 3 2 1 3 2 3 |
腰 悬　　(于)　 金 带,　　　我

6̣ 6̣ 7̣ 5̣ | 6̣ 3 5 6 7̣ 6̣ | 3 2 3 2 1 | 2. 3 6 6 5 3 2 | 5 3 2 - 5 5 |
身 穿 红 罗 衣。　 你 深 恩 念 董 永,

3 5 3 2 1 3 2 | 2 1 - 3 | 1 - 3 - | 2 - 2 - | 2 6̣ - 0 5 5 |
结 草 含 环 须 当 卜 记,　 我

120

$\overline{3\ \widehat{5\ 6}\ \widehat{5\ 5}\ \widehat{5\ 3}\ 2}\ |\ 1\ \cdot\ \underline{2}\ \widehat{1\ \dot{6}}\ |\ 1\ \cdot\ \widehat{6\ 5}\ \widehat{5\ 6}\ \widehat{1\ \dot{6}}\ |\ 2\ \ 3\ \ 5\ \ 2\ |\ 5\ \ 3\ \ \underline{2\ 3}\ 1\ |$

须 当　　(于)卜 记，　　旧 恩 情 难 分

$\overline{1\ 3\ 2\ 1\ \dot{6}\ 1\ 2}\ |\ 2\ \ \widehat{5\ 3}\ \widehat{2\ 5}\ 3\ |\ \widehat{\dot{1}\ 6}\ -\ \widehat{\dot{2}\ \dot{2}}\ |\ 1\ \cdot\ \widehat{\dot{3}\ 2}\ \widehat{1\ 6}\ \widehat{2\ 1\ 6}\ |\ 5\ 6\ -\ \widehat{\dot{1}\ \dot{1}}\ |$

(难　分)　离，

$\overline{5\ \widehat{\dot{1}\ 6}\ \widehat{5\ 3}\ \widehat{5\ 3}}\ |\ 5\ \ 6\ \ \widehat{5\ 3}\ 2\ |\ 1\ \cdot\ 2\ \ 0\ \widehat{3\ 3}\ \widehat{3\ 5}\ |\ 2\ \ \widehat{2\ 2}\ 3\ \ 2\ |\ 2\ \ 5\ \ 3\ \ 2\ |$

旧 恩 情　难 拆 分 离。　　　　　　正 是

$1\ \ -\ \ 2\ \ -\ |\ \dot{6}\ \ -\ \ \dot{7}\ \ -\ |\ \widehat{6\ 2}\ \widehat{7\ 6}\ |\ \dot{7}\ \widehat{5\ 3}\ 2\ |\ 1\ \ -\ \ 2\ \ -\ |$

别 君　容 易　念 君 难 辞，正 是 别 妻

$\dot{6}\ \ -\ \ \dot{7}\ \ -\ |\ \widehat{6\ 2}\ \widehat{7\ 6}\ |\ \widehat{\dot{7}\ 5}\ \widehat{5\ 6}\ \widehat{7\ 6}\ |\ 3\ \cdot\ \widehat{6\ 5}\ \widehat{5\ 3}\ 2\ |\ \widehat{5\ 3}\ 2\ -\ \widehat{5\ 5}\ |$

容 易　念 妻 难 辞。　(仙唱)将 只　子

$\overline{\widehat{3\ 5}\ \widehat{5\ 3}\ \widehat{2\ 1}\ \widehat{3\ 2}}\ |\ 卄\ 2\ \ 1\ \ \widehat{3\ 3}\ \widehat{2\ 2}\ \widehat{2\ 6}\ 0\ 2\ \widehat{1\ 1}\ \widehat{6\ 1}\ \widehat{5\ 6}\ -\ -\ :\|$

你 去 小 心 养 饲，小 心 通 养 饲。

$3\ \ \widehat{6\ 5}\ -\ \widehat{5\ 2}\ 0\ \widehat{2\ 3}\ \widehat{2\ 1}\ 2\ \ 3\ -\ \widehat{\dot{1}\ 6}\ \widehat{5\ 2}\ 3\ -\ -\ :\|$

延 年　至 孝 人 间　　　儿。

$5\ \ 5\ \ 3\ \widehat{2\ 0}\ 5\ \widehat{3\ 2}\ 1\ -\ 1\ 3\ \widehat{2\ 7}\ \dot{6}\ \widehat{5\ 7}\ \dot{6}\ -\ :\|$

母 子 相 看　　泪 淋　　滴，

$5\ \ 5\ \ 3\ \ 3\ -\ 5\ \widehat{\dot{1}\ 6}\ \widehat{5\ 2}\ \sharp4\ 3\ -\ 6\ \ 6\ \widehat{6\ 5}\ -\ :\|$

母 子 相 看 泪 淋　　滴。　(董唱)仙 姬 妻

$5\ \ 5\ \ \widehat{2\ 0}\ 5\ \widehat{3\ 2}\ 1\ -\ 1\ 3\ \widehat{3\ 0}\ 3\ \widehat{1\ 2}\ \dot{7}\ \dot{6}\ \widehat{5\ 7}\ \dot{6}\ -\ -\ 5\ 5\ :\|$

你 卜 去，　　　俩 舍 得 咱 子　儿。　(仙唱)阮 卜

$\overline{\widehat{2\ 0}\ 5\ \widehat{3\ 2}\ 1\ -\ 1\ 3\ \widehat{3\ 0}\ 2\ \widehat{2\ 1}\ 2\ \dot{7}\ \dot{6}\ \widehat{5\ 7}\ \dot{6}\ -\ -\ 咚\ 咚}\ |$

去，　　　又 不 忍 伊 珠 泪　　滴。

$\frac{4}{4}$ $\underline{6}$ - 5 $\underline{33}$ $\underline{32}$ | 1 $\underline{2}$ $\underline{16}$ $\underline{216}$ | 1 0 2 $\underline{1112}$ | $\underline{6}$ - 5 $\underline{33}$ $\underline{32}$ |

肠 肝　 　做 寸　 裂,你 割 吊 得 阮 肠 肝

1 $\underline{2321}$ $\underline{6276}$ | $\underline{765}$ $\underline{5676}$ | $\underline{3532}$ 1 3 | 3 - - - | 2 - - - |

做　寸　裂,　　董　郎　　　夫

$\underline{222}$ $\underline{321}$ | 0 5 - 2 | 3 - $\underline{565}$ | 3 - $\underline{5653}$ | 2 $\underline{353}$ - |

你 来 听 阮　拙 叮

$\dot{1}$ 6 - $\dot{2}\dot{2}$ | $\dot{1}$ $\underline{321}$ $\underline{6216}$ | 5 6 - $\dot{1}\dot{1}$ | 5 $\underline{165}$ $\underline{353}$ | 3. $\underline{655}$ $\underline{32}$ |

咛。　　　　　　　　　第　一

$\underline{532}$ - $\underline{55}$ | $\underline{353}$ $\underline{213}$ 2 | 2 1 - 3 | 3 - 2 - | $\underline{6}$ - 2 $\underline{7}$ |

来,　　　　　你 去 做 官 治 国

$\underline{6}$ 2 $\underline{7}$ $\underline{6}$ | $\underline{5}$ $\underline{35}$ $\underline{676}$ | 3 - 3 - | $\dot{1}$ 6 - $\dot{2}\dot{2}$ | $\dot{1}$. $\underline{321}$ $\underline{6216}$ |

须 清　净;　　第　二　来,

5 6 - $\dot{1}\dot{1}$ | 5 $\underline{165}$ $\underline{353}$ | 3 $\underline{565}$ $\underline{32}$ | 2 5 2 $\underline{32}$ | 5 - $\underline{33}$ |

子 儿　长 大 须 着 教 读

$\underline{231}$ - - | $\underline{1321}$ $\underline{612}$ | 2 $\underline{55}$ $\underline{253}$ | $\dot{1}$ 6 - $\dot{2}\dot{2}$ | $\dot{1}$. $\underline{321}$ $\underline{6216}$ |

六　　　(六)　经;

5 6 - $\dot{1}\dot{1}$ | 5 $\underline{165}$ $\underline{353}$ | 3. $\underline{655}$ $\underline{323}$ | $\underline{532}$ - $\underline{55}$ | $\underline{353}$ $\underline{213}$ 2 |

第 三　来,

2 1 - 3 | 2. $\underline{32}$ - | 2 $\underline{6}$ - 2 $\underline{7}$ | $\underline{6}$ 2 $\underline{7}$ $\underline{6}$ | $\underline{5}$ $\underline{35}$ $\underline{676}$ |

你 去 多 多 拜 上 恁 厝 吴 小　姐,

3 2 - 1 | $\underline{2321}$ $\underline{616}$ | 3 $\underline{565}$ $\underline{532}$ | 1. 2 $\underline{16}$ | 1 $\underline{6}$ - 1 |

教 伊 着 将 我 子 好 相　(于)应　承,莫 力

122

$\widehat{3\ 6}\ \widehat{5\ 5}\ \widehat{5\ 3}\ 2\ |\ 1.\ \ \widehat{2}\ \underline{1}\ \dot{6}\ |\ \widehat{1}\ \widehat{6}\ \widehat{5}\ \widehat{5}\ \widehat{6}\ 1\ \dot{6}\ |\ \dot{6}\ 3\ -\ 2\ |\ 1\ -\ 3\ -\ |$

我　子　比　做　轻　　　生。　　　恁　去　父　子

$\underline{2\ 3}\ \widehat{2\ 1}\ \widehat{2\ 3}\ 2\ |\ 1\ 2\ -\ 3\ 5\ |\ \widehat{2}\ \widehat{2\ 2}\ 3\ 2\ |\ 2\ 2\ 1\ 2\ |\ 3\ -\ \widehat{3\ 3}\ 2\ 2\ |$

夫　妻　　共　享　富　贵，　　　阮　在　仙　宫

$5\ -\ \widehat{5\ 5}\ \widehat{3\ 5}\ |\ \widehat{3\ 2}\ 1\ \widehat{3\ 2}\ \widehat{3\ 2}\ \underline{1}\ \dot{6}\ \dot{6}\ |\ 1.\ \underline{\dot{6}}\ \widehat{5}\ \widehat{5}\ 6\ 7\ \dot{6}\ |\ \dot{6}\ 3\ \ \ 2\ 3\ |$

怎　不　　留　　　情。　　　（董唱）仙　姬

$\widehat{1}\ 6\ -\ \widehat{\dot{2}\ \dot{2}}\ |\ 1.\ \underline{\dot{3}}\ \widehat{\dot{2}}\ \widehat{1}\ \widehat{6}\ \widehat{2}\ \widehat{1}\ 6\ |\ 5\ 6\ -\ \widehat{1}\ \widehat{1}\ |\ 5\ \widehat{1}\ 6\ 5\ \widehat{3\ 5}\ 3\ |$

妻，

$\widehat{3}\ 5\ -\ 5\ |\ 3\ -\ \widehat{5\ 3}\ |\ 5\ \ 3\ \widehat{2\ 3}\ 1\ |\ 1\ \widehat{3\ 2}\ \widehat{1\ 6}\ \widehat{1\ 2}\ |\ 2\ \widehat{5\ 3}\ \widehat{2\ 5}\ 3\ |$

你　去　洞　庭　忆　着　　　　　（忆　着）

$\widehat{1}\ 6\ -\ \widehat{\dot{2}\ \dot{2}}\ |\ 1.\ \underline{\dot{3}}\ \widehat{\dot{2}}\ \widehat{1}\ \widehat{6}\ \widehat{2}\ \widehat{1}\ 6\ |\ 5\ 6\ -\ \widehat{1}\ \widehat{1}\ |\ 5\ \widehat{1}\ 6\ 5\ \widehat{3\ 5}\ 3\ |\ 3\ \widehat{6}\ \widehat{6}\ 5\ 6\ |$

子，　　　　　　　　　　　　　　　枉　我　只　处

$3\ -\ \widehat{1}\ \widehat{1}\ \widehat{1}\ 6\ 1\ |\ 6\ \widehat{5\ 6}\ \widehat{5\ 5}\ 3\ 2\ |\ \widehat{3\ 5}\ \widehat{3\ 2}\ 1\ 3\ 2\ |\ \widehat{2\ 3}\ 2\ 1\ \widehat{6}\ 1\ \dot{6}\ |\ \dot{6}\ \widehat{2\ 2}\ 0\ \widehat{5\ 5}\ 3\ 2\ |$

眠　思　（于）梦　　想，　忍　气　（于）吞

$\widehat{3\ 5}\ \widehat{3\ 2}\ 1\ \widehat{3\ 2}\ |\ 2\ 3\ -\ \widehat{1}\ |\ \widehat{6}\ \widehat{2}\ \widehat{1}\ 6\ \widehat{5\ 5}\ 3\ 2\ |\ 5\ 3\ 2\ -\ \widehat{5\ 5}\ |\ \widehat{3\ 5}\ \widehat{3\ 2}\ 1\ 3\ 2\ |$

声，　　　望　你　开　仙　　口，　　　

$1\ 2\ -\ 3\ |\ 5\ \widehat{2\ 2}\ 3\ 2\ |\ 2\ 6\ -\ 5\ |\ 3.\ \widehat{6}\ \widehat{5\ 5}\ 3\ 2\ |\ 5\ 3\ 2\ -\ \widehat{5\ 5}\ |$

启　仙　言，　　　　叮　咛　嘱　　　咐

$\widehat{3\ 5}\ \widehat{3\ 2}\ 1\ 3\ 2\ |\ 5\ -\ \widehat{5\ 5}\ \widehat{3\ 5}\ |\ 3.\ \widehat{2}\ 1\ \widehat{3}\ \widehat{2}\ \widehat{3}\ \widehat{2}\ \underline{1}\ \dot{6}\ \dot{6}\ |\ 1.\ \underline{\dot{6}}\ \widehat{5}\ \widehat{5}\ 6\ 1\ \dot{6}\ |\ \dot{6}\ 5\ 2\ 3\ |$

咱　子　　　儿，　　　　　　　　　你　去

$\dot{1}$ 6 $-$ $\underline{\dot{2}\dot{2}}$ | $\dot{1}.$ $\underline{\underline{\dot{3}}\dot{2}\dot{1}}$ $\underline{6\dot{2}}$ $\underline{\dot{1}6}$ | 5 6 $-$ $\underline{\dot{1}\dot{1}}$ | 5 $\underline{\dot{1}6}$ 5 $\underline{3}\underline{5}\underline{3}$ | 3 6 $-$ 5 |

后, 　　　　　　　　　　　　　　　　　　　　　　　　教 伊

3 5 $\underline{5}$ $\underline{3}\underline{2}$ | $1.$ $\underline{2}$ $\underline{5}\underline{3}$ $\underline{3}\underline{3}\underline{2}$ | $\underline{3}\underline{5}\underline{3}$ $\underline{2}\underline{1}\underline{3}\underline{2}$ | 2 2 $-$ $\underline{1}\underline{3}$ | 1 $-$ 2 $-$ |

莫 得 啼, 莫 得 苦 伤 悲, 　　　　　亲 像 许 慈 鸦

6 $-$ 5 $\underline{3}\underline{2}$ | 1 2 0 $\underline{3}\underline{3}\underline{5}$ | $\underline{2}$ $\underline{2}\underline{2}\underline{3}$ 2 | 2 6 $-$ 5 | 5 3 $-$ 2 |

离 母 巢 中 叫, 　　声 声 哭 哀

3 2 $-$ 3 | $\underline{6}\underline{\dot{2}}\underline{7}$ $\underline{6}\underline{5}\underline{5}\underline{3}\underline{2}$ | 5 3 2 $-$ $\underline{5}\underline{5}$ | $\underline{3}\underline{5}\underline{3}$ $\underline{2}\underline{1}\underline{3}\underline{2}$ | 2 0 $\underline{3}\underline{3}\underline{5}$ |

音。越 自 割 吊 　　　　　　　　(割吊)得 我

2 $-$ $\underline{5}\underline{5}$ $\underline{3}\underline{5}$ | $3.$ $\underline{2}\underline{1}\underline{3}$ $\underline{2}\underline{3}\underline{2}\underline{1}$ $\underline{\dot{6}}\underline{\dot{6}}$ | $1.$ $\underline{\dot{6}}\underline{5}\underline{5}\underline{6}\underline{1}\underline{\dot{6}}$ | $\dot{6}$ 3 3 2 3 |

泪 盈 盈, 　　　　　　　　　　(于) 我

$\dot{1}$ 6 $-$ $\underline{\dot{2}\dot{2}}$ | $\dot{1}.$ $\underline{\underline{\dot{3}}\dot{2}\dot{1}}$ $\underline{6\dot{2}}$ $\underline{\dot{1}6}$ | 5 6 $-$ $\underline{\dot{1}\dot{1}}$ | 5 $\underline{\dot{1}6}$ 5 $\underline{3}\underline{5}\underline{3}$ | 3 5 $-$ 2 |

子 　　　　　　　　　　　　　　　　你 来

3 5 5 2 | 3 $-$ $\underline{5}\underline{6}\underline{5}\underline{3}$ | 2 $\underline{3}\underline{5}\underline{3}$ $-$ | $\dot{1}$ 6 $-$ $\underline{\dot{2}\dot{2}}$ | $\dot{1}.$ $\underline{\underline{\dot{3}}\dot{2}\dot{1}}$ $\underline{6\dot{2}}$ $\underline{\dot{1}6}$ |

听 你 母 来 拙 叮 咛。

5 6 $-$ $\underline{\dot{1}\dot{1}}$ | 5 $\underline{\dot{1}6}$ 5 $\underline{3}\underline{5}\underline{3}$ | 3 1 $-$ 3 | $2.$ $\underline{3}\underline{2}$ $-$ | $\underline{\dot{6}}$ $-$ 7 $-$ |

　　　　　　　(仙唱)你 去 聪 明 读 书

$\underline{6}$ $\underline{2}$ 7 6 | $\underline{\dot{5}}$ $\underline{3}\underline{5}\underline{6}\underline{7}\underline{6}$ | $3.$ $\underline{6}\underline{5}\underline{5}\underline{3}\underline{2}$ | 5 3 2 $-$ $\underline{5}\underline{5}$ | $\underline{3}\underline{5}\underline{3}$ $\underline{2}\underline{1}\underline{3}\underline{2}$ |

须 乖 巧, 早 日

2 0 3 5 | 2 $-$ $\underline{5}\underline{5}$ $\underline{3}\underline{5}$ | $\underline{3}\underline{2}\underline{1}$ $\underline{3}\underline{2}\underline{1}$ $\underline{\dot{6}}\underline{\dot{6}}$ | $7.$ $\underline{\dot{6}}\underline{5}\underline{5}\underline{6}\underline{7}\underline{6}$ | 6 5 2 3 |

金 榜 第 一 名。 　　　　　　你 莫

$\dot{1}$ 6 $-$ $\underline{\dot{2}\dot{2}}$ | $\dot{1}.$ $\underline{\underline{\dot{3}}\dot{2}\dot{1}}$ $\underline{6\dot{2}}$ $\underline{\dot{1}6}$ | 5 6 $-$ $\underline{\dot{1}\dot{1}}$ | 5 $\underline{\dot{1}6}$ 5 $\underline{3}\underline{5}\underline{3}$ | 3 1 $-$ 3 |

负 　　　　　　　　　　　　　　　　(负) 我

$\overset{.}{2}.\ \ \overset{\frown}{3\ 2}\ -\ |\ \overset{.}{6}\ \overset{.}{1}\ \overset{.}{6}\ \overset{.}{1}\ |\ \overset{\frown}{3\ 5}\ \overset{\frown}{6\ 5}\ \overset{\frown}{5\ 5}\ \overset{\frown}{3\ 2}\ |\ \underline{1}.\ \underline{2}\ \underline{1}\ \overset{.}{6}\ |\ \underline{1}.\ \overset{.}{6}\ \overset{.}{5}\ \overset{.}{5}\ \overset{.}{6}\ \overset{.}{1}\ \overset{.}{6}\ |$

天　仙　怀 孕,　负 我 天 仙　　(于)怀　　孕。

$\overset{\frown}{3\ 5}\ \overset{\frown}{3\ 2}\ \underline{1\ 3}\ |\ 3\ -\ -\ -\ |\ 2\ -\ -\ -\ |\ \underline{2\ 2\ 2\ 3}\ \underline{2\ 1\ 1}\ |\ 1\ \underline{3\ 6\ 5}\ |$

董　郎　　　　夫,　　　　　　　从 今

$5\ \overset{\frown}{5\ 3}\ \underline{2\ 5\ 3\ 5}\ |\ \overset{\frown}{3\ 5}\ \overset{\frown}{6\ 5}\ \overset{\frown}{5\ 3}\ 2\ |\ 3\ 3\ -\ 5\ |\ \overset{\frown}{3\ 5}\ \overset{\frown}{6\ 5}\ \overset{\frown}{5\ 3}\ 2\ |\ \underline{3\ 5\ 3}\ -\ \underline{1\ 3}\ |$

去　后,我 共 你 会 少　离　多,怎　　抱 出 孩 儿,　两 眼

$2\ 2\ \overset{.}{6}\ 1\ |\ \overset{.}{6}\ \overset{\frown}{2\ 2}\ \underline{0\ 5}\ \overset{\frown}{5\ 3\ 2}\ |\ 3\ 0\ \underline{2\ 5\ 2\ 2}\ |\ 5\ \overset{\frown}{3\ 5}\ \overset{\frown}{3\ 2}\ \underline{1\ 2}\ |\ 3\ 0\ 6\ \overset{\frown}{5\ 3}\ |$

睁　睁 泪 雨　　潇　　潇,　别 却 那 是 水 涨　云　霄,　风 顺

$\overset{.}{2}.\ \ \underline{3\ 2\ 1}\ \overset{.}{6}\ \overset{.}{6}\ |\ 2\ 0\ \overset{.}{7}\ -\ \overset{.}{7}\ |\ \overset{.}{6}\ -\ \overset{.}{7}\ \overset{.}{6}\ |\ 3.\ \ \underline{6\ 5\ 5}\ \overset{\frown}{3\ 2}\ |\ \underline{5\ 3\ 2}\ -\ 2\ 5\ |$

(顺)　船 看 走, 江 中 船 走　再　相　逢,　　梦 里

$2\ \underline{3\ 5\ 3}\ \overset{\frown}{2\ 1}\ \overset{.}{6}\ |\ \overset{2}{4}\ 5\ (\overset{\frown}{1\ 1}\ |\ \overset{\frown}{6\ 5}\ \overset{\frown}{3\ 5}\ |\ 6\ -)\ |\ \overset{.}{2}\ 6\ |\ 6\ -\ |\ \overset{.}{2}\ \overset{\frown}{6\ 6}\ 0\ 2\ |$

寻　踪　　影　　　　　　　　驾 雾 腾　云。

$\overset{.}{1}\ -\ |\ \overset{\frown}{6\ 6}\ \overset{\frown}{6\ 1}\ |\ \overset{\frown}{5\ 6}\ \overset{\frown}{6\ 1}\ |\ \overset{\frown}{6\ 5}\ 3\ |\ 6\ 6\ |\ 0\ \underline{5\ 3}\ |\ 5\ 0\ |\ 2\ 2\ |$

(董唱)空 中　雁 杳, 空 中

$\underline{1\ 2}\ \underline{1\ 6}\ |\ 1\ \overset{.}{5}\ |\ 2\ 5\ |\ 3\ 2\ |\ 0\ \underline{3\ 3}\ |\ 5\ 5\ |\ 3\ -\ |\ 2\ 3\ 1\ |$

雁　杳　不 见 妻,　妻 今 隔 别 在　仙

$1\ 1\ |\ \underline{1\ 3}\ \underline{2\ 1}\ |\ \overset{.}{6}\ \underline{1\ 2}\ |\ 0\ \underline{5\ 3}\ |\ 2\ \underline{3\ 3}\ |\ \overset{\frown}{1\ 6}\ \overset{\frown}{6\ 6}\ \overset{.}{2}\ |\ \overset{.}{1}\ -\ |\ \overset{\frown}{6\ 6}\ \overset{\frown}{6\ 1}\ |$

(在　仙)　宫,

$\overset{\frown}{5\ 6}\ \overset{\frown}{6\ 1}\ |\ \overset{\frown}{6\ 5}\ 3\ |\ \text{廿}\ 2\ 2\ 2\ 3\ 3\ 1\ 2\ 2\ -\ \overset{.}{7}\ \overset{.}{5}\ \overset{.}{7}\ \overset{.}{6}\ \overset{.}{5}\ |$

妻 今 隔 别 在 仙 宫。　咱 父 子 相 看

$\overset{.}{5}\ \overset{.}{5}\ \overset{.}{7}\ \overset{.}{6}\ -\ 2\ \underline{5\ 3}\ 3\ -\ 5\ \overset{.}{1}\ \overset{\frown}{6\ 5}\ 2\ \overset{\overset{5}{\frown}}{3}\ (\overset{\frown}{2\ 2}\ \overset{\frown}{7\ 2}\ \overset{.}{5}\ \overset{.}{5}\ \overset{.}{6})\ ‖$

泪 盈　盈,　父 子 相 看 泪 盈　　盈。

61. 一 望 楚 江 山

《临潼斗宝》伍员唱

1=♭E 廿转 4/4 廿

【满江红】（鼓介慢头开）

廿 2 3 - 6 3 - 6 6 5 2 3 - 3 3 3 0 3 2 2 2 0 2 2 3 3 0 ‖
一 望 楚 江 山，　　噪得我 故乡思，伤心梓里。

6̣ 1 - 3 5 3 2 - 1 2 7̣ 6̣ 5̣ 7̣ 6̣ - 0 咚咚 3 2 3 |
我 今 伤 心 梓　　 里。　　未 得

4/4 i 6 - 2 2 | i. 3 2 i 6 2 i 6 | 5 6 - i i | 5 i 6 5 3 5 3 | 5 i 6 3 2 |
知，　　　　未 得 知

5 3 2 0 1 1 1 2 | 3 5 3 2 1 3 2 | 2 1 2 - | 2 6̣ - 5 | 3 5 3 2 1 3 2 |
父 共 兄、　（于）我 母

2 7̣ - 6̣ | 5̣ 3 5 6 7̣ 6̣ | 6 - 7 7 6 7 | 6 5 6 5 5 3 2 | 3 5 3 2 1 3 2 |
共 嫂，　三 魂 （于）　七 魄、

6 - 7 7 6 7 | 6 5 6 5 5 3 2 | 3 5 3 2 1 3 2 | 3 1 2 1 6̣ | 6̣ 1 - 2 |
七 魄 （于） 三 魂，　　 渺茫茫、　茫 茫

5 0 5 - | 2 5 3 5 | 2 - 2 - | 3 3 0 6 5 | 3. 6 5 5 3 2 |
渺 渺，　未得知卜 何 处 皈 依，（不汝）何

5 3 2 - 5 5 | 3 5 3 2 1 3 2 3 | 2 1 2 3 | 3 2 7̣ 6̣ | 7̣. 6 5 5 6 7 6̣ |
处 皈 依。

6̣ 5 5 2 3 | i 6 - 2 2 | i 3 2 i 6 2 i 6 | 5 6 - i i | 5 i 6 5 3 5 3 |
（于） 但 得，

3 3 2 3 | 6 - i i 6 i | 6 0 5 2 | 5 0 2 5 | 5 0 2 5 3 2 |
但 得 奔 投　　 出外国，　誓不 和 仇人

126

共戴天。 但 可

惜， 我 今 但 可 惜 渔丈人、 浣纱

女， 伊 人 无辜 为 我 舍 身

投 江 身 死，为 我 投 江，

投 江 身 死。（说白）

生 不 能，

生 不 能 为 我 父 兄 （于） 复 仇， 到 死 后

何 面 目 共 许 先 人 地 下 相

见。（说白） 我 只 遭，

我 只 遭 定 卜

握 虎 符 来 提 重 兵， 堂 堂 阵 阵，

堂 堂 阵 阵 灭 楚 如 期， 直 至 陆 地 攻 楚

5 2 - 3 | 6 - - - | 5 - - - | 3̲5̲3̲2̲1̲ 6̇1̇ | 2 0 2̲3̲0̲3̲3̲ |
城， 势 如 摧 枯 （摧枯）拉

2̲1̲ 2̲3̲3̲ | 3̲0̲2̲2̲7̲ 6̇ | 1 (5̲5̲5̲6̲7̲5̲ 6̇)(3̲3̲2̲1̲6̇1̇ 2̇) 5̲5̲2̲5̲3̲ |
朽 易。（说白） 我 只

1̇ 6 - 2̲2̲ | 1̇.3̲2̲1̲6̲2̲1̲6̲ | 5 6 - 1̲1̲ | 5̲1̲6̲5̲3̲5̲3̲ | 6 6 6̲6̲5̲ |
遭， 我 只 遭

5 2 - 5 | 2 3 - 2 | 5̲5̲2̲2̲ | 3̲5̲3̲2̲1̲3̲2̲ | 1̲3̲1̲2̲ |
定 卜 捕 伊 来 碎 割 万 凌 迟。 灭 楚（于）家

2̲3̲2̲1̲6̲1̲6̲ | 6̇ 5 - 2 | 3 - 5 - | 2̲5̲3̲2̲ | 2̲1̲2̲3̲ |
兴， 即 会 消 得 一 腹 的 恨

3 2̲2̲7̲6̇ | 7̇ (5̲5̲5̲6̲7̲5̲ 6̇)(3̲3̲2̲1̲6̇1̇ 2̇) 5̲2̲3̲ | 1̇ 6 - 2̲2̲ |
气。（说白） 我 定 卜，

1̇.3̲2̲1̲6̲2̲1̲6̲ | 5 6 - 1̲1̲ | 5̲1̲6̲5̲3̲5̲3̲ | 6̲3̲6̲5̲ | 5 2 - 3̲2̲ |
我 定 卜 捕 伊 来

5̲5̲2̲5̲ | 3̲5̲3̲2̲1̲3̲2̲ | 3̲3̲1̲3̲ | 2̲3̲2̲1̲6̲1̲6̲ | 3̲2̲ 2̲2̲2̲3̲ |
挖 冢 共 剖 棺， 粉 骨 共 碎 尸， 复 家 邦，

1̲2̲1̲6̲1̲6̲ | 6̇ 5 - 2 | 3 - 5 - | 5 - 5 - | 2 - 3 - | 5 - 5 - |
灭 宗 祀， 即 会 消 得 伍 员 父 兄 九 泉

2 - 3 - | 2̲5̲3̲2̲ | 2̲1̲2̲3̲ | 3̲2̲7̲6̇ | 7̇ (5̲5̲5̲6̲7̲5̲ 6̇ -) |
地 下 一 腹 的 恨 气。

卅 2̲6̲1̲ 3̲2̲7̲6̇ - 5̲2̲5̲ 2̲5̲2̲3̲ 2̲5̲0̲1̲1̲6̲5̲ 5 |
我 但 得， 我 但 得 为 我 父 兄 复 仇， 岂 得 天 下 后

5̲1̲5̲1̲6̲ - 2̲3̲ - 1̲6̲5̲2̲5̲3̲ - (2̲2̲7̲2̲5̲5̲6̲ -) ‖
世 人 论 警， 后 世 人 论 警。

128

62. 告 大 人

《目连救母》刘世真、速报司唱

1=♭E 4/4 2/4 转廿

【南北交】（鼓介紧双开）

（3 3 2 1 6̣ 1）｜2.3 2 1 6̣ 6̣6 ｜3 3 3 3 5 2 - ｜3 - 5 6 6 5 3 ｜
（刘唱）告　　大　　　　人，　　　　听　　诉

2 3 5 3 - ｜6 5 - 1 1 ｜6 1 6 5 4 6 5 ｜5 3 2 3 3 5 ｜2 3 2 1 2 3 2 ｜
起。

2 5 3 3 2 ｜2 1 7 7 1 7 7 2 ｜5 2 3 2 ｜3 3 3 2 ｜2 2 5 3 3 2 2 ｜
念妾身　　　住　　在　两道山　追阳县，　刘世真　正是

5 - 5 2 2 3 5 ｜3 0 2 3 1 2 3 2 1 6̣ 6̣ ｜2.1 6̣ 1 2 3 2 ｜1̇ 5 6 1 6 5 3 0 ｜
我　名　　　　　字。　　　（司唱）我　问　你，

（北）

1̇ 5 6 1 6 5 3 ｜3 2 1 1 1 6̣ 1 ｜5. 1 6̣ 5 6 ｜6 5 5 2 5 3 2 ｜
你丈夫　　姓什么名谁？

1 0 2 2 6 2 2 7 5 ｜6 6 6 6 7 6̣ - ｜5 2 2 3 2 ｜3 5 5 3 3 2 ｜
（刘唱）阮儿婿，　名傅相，

（南）

2 2 1 7 7 2 ｜2 - 5 3 2 ｜2 2 1 7 7 2 ｜5 2 5 5 5 5 5 ｜2 - 5 5 5 3 5 ｜
生有一子，　名叫表傅罗卜，送去灵山

3 0 2 3 1 2 3 2 1 6̣ 6̣ ｜2.1 6̣ 1 2 3 2 ｜1̇ 5 6 1 6 5 3 ｜1̇ 5 6 1 6 5 3 ｜
修　　行。　　（司唱）此　贱　人　太　无　知，

（北）

1̇ 5 6 1 6 5 3 ｜1. 3 2 1 6̣ 6̣ ｜6̣ 2 2 1 1 1 1 2 ｜3 2 3 - 1 1 ｜6̣ 1 6̣ 1 1 6̣ 1 ｜
你丈夫　傅天王，　他怎么知道　你敢杀狗破了天

$\overline{5 \cdot\ \widehat{1\ 6}\ \widehat{5}\ 6}$ | $\dot{6}\ \widehat{5\ 5}\ \widehat{2\ 5}\ \widehat{3\ 2}$ | $1\ 0\ \underset{\cdot}{2}\ \underset{\cdot}{1}\ \underset{\cdot}{6}\ \underset{\cdot}{2}\ \underset{\cdot}{7}\ \underset{\cdot}{5}$ | $\overline{6\ \widehat{6\ 6}\ \widehat{6\ 7}\ \widehat{6}}\ -$ | (南) $\underline{2}\ \underline{2}\ 5\ \widehat{3\ 2}$ |

戒。　　　　　　　　　　　　　　　　　　　(刘唱)望　大　人，

$5\ \widehat{2\ 2}\ \widehat{3\ 3\ 2}$ | $6\ \widehat{5\ 6}\ \widehat{5\ 3\ 2}$ | $2\ \widehat{2\ 2}\ \widehat{3\ 3\ 2}$ | $3\ 5\ \widehat{3\ 3\ 2}$ | $2\ \widehat{1\ 7\ 1}\ \widehat{7\ 2}$ |

乞慈　悲。　阮生　前　持长　斋，　曾布　施，　俩　敢

$5\ -\ \widehat{5\ 3}\ \widehat{2\ 5}$ | $2\ -\ \widehat{5\ 5}\ \widehat{5\ 3\ 5}$ | $3\ 0\ \widehat{3\ 1}\ \widehat{2\ 3\ 2\ 1}\ \widehat{6\ 6}$ | $2\ 0\ (\underset{\cdot}{6}\ 1\ 1\ 2\ 3\ 1$ | $2)\ (\underline{\dot{1}\ \dot{1}}\ 6\ 5\ 3\ 5$ |

起　得　有只刳　狗　　毒　意？

(北)

$6\ -)\ \dot{1}\ \dot{1}$ | $6\ 0\ (6\ 6\ 6\ 6\ 6\ \dot{1}$ | $6\ \dot{1}\ \dot{1}\ 6\ 5\ 3\ 5$ | $6\ -)\ \dot{1}\ \dot{1}$ | $6\ \dot{1}\ 6\ 5\ 3\ 6$ |

(司唱)真好　笑，　　　　　　　　　真　好　笑，　有跷

$5\ 3\ 5\ 0\ 3\ 3\ 1\ 2$ | $3\ 1\ 1\ 1\ 1\ 2$ | $3\ 2\ 3\ 0\ 1\ 1\ 1$ | $\underset{\cdot}{6}\ 1\ 0\ 1\ 1\ 6\ 1$ | $5 \cdot\ \widehat{1\ 6}\ \widehat{5}\ \dot{6}$ |

蹊。　我　为官　秉　正　神断　无　差，　岂容你　糊涂　　说　话？

$\overline{\dot{6}\ \widehat{5\ 5}\ \widehat{2\ 5}\ \widehat{3\ 2}}$ | $1\ \widehat{2\ 2}\ \underset{\cdot}{6}\ \underset{\cdot}{2}\ \underset{\cdot}{7}\ \underset{\cdot}{5}$ | $\overline{6\ \widehat{6\ 6}\ \widehat{6\ 7}\ \widehat{6\ 5}\ \dot{6}}$ | (南) $3\ 5\ \widehat{3\ 3\ 2}$ | $2\ \widehat{5\ 5}\ \widehat{3\ 3\ 2}$ |

(刘唱)听拙　话，　　如醉　痴。　　是　阮当　初时

$2\ \widehat{1\ 7\ 1}\ \widehat{7\ 2}$ | $3\ 3\ \widehat{5\ 3\ 2}$ | $2\ \widehat{2\ 3}\ \widehat{3\ 2}$ | $2\ 5\ 3\ \widehat{2\ 2\ 2}$ | $5\ -\ \widehat{5\ 2}\ \widehat{2\ 3\ 5}$ |

是　阮当　初时　　不伏　圣，　到今　旦　阮今　反　悔

$3\ 0\ \widehat{3\ 1}\ \widehat{2\ 3\ 2\ 1}\ \widehat{6\ 6}$ | $2\ (\underset{\cdot}{6}\ 1\ 1\ 2\ 3\ 1$ | $\frac{2}{4}\ 2)\ (\underline{\dot{1}\ \dot{1}}$ | $6\ 5\ 3\ 5$ | $6\ -)\ \dot{1}\ \dot{1}$ |

可　　迟。　　　　　　　　　　　　　　　　　(司唱)你　看

$6\ (6\ 6$ | $6\ 6\ \dot{1}$ | $6\ 0\ \dot{1}\ \dot{1}$ | $6\ 5\ 3\ 5$ | $6\ -)\ 3\ 5$ | $1\ 1$ | $1\ 1\ 1\ 1\ 2$ |

我　　　　　　　　　　　　　　　　　　　　(看我)堂　上　摆刑

$3\ 3\ 5$ | $1\ 1$ | $1\ 1\ 1\ 1\ 2$ | $3\ 3\ 3\ 5$ | $2 \cdot\ 1\ 2\ 2$ | $0\ 5\ 5\ 3\ 2$ | $1\ 0\ 1\ 1$ | $6\ 6\ 6\ 5$ |

具，看我　堂上　摆设　刑　具，

$\underset{\cdot}{6}\ (\dot{1}\ \dot{1}$ | $6\ 5\ 3\ 5$ | $6\ -)\ \dot{1}\ \dot{1}$ | $6\ 0\ (6\ 6$ | $6\ 6\ 6\ \dot{1}$ | $6\ 0\ \dot{1}\ \dot{1}$ | $6\ 5\ 3\ 5$ |

我　不　打，

130

$6\quad-\quad)|\underline{\overset{\frown}{\dot{1}\ \dot{1}}}\ |\ \underline{\overset{\frown}{6\ \dot{1}}}\ \underline{6\ 5}\ |\ \underline{3\ 6}\ |\ \underline{\overset{\frown}{5\ 3}}\ \underline{5\ 5}\ |\ \underline{0\ 1}\ \underline{2\ 3}\ \underline{1}\ |\ \underline{\overset{\frown}{1\ 1}}\ \underline{1\ 2}\ |$

我 不 打，　　你 不 招。　　 为 官 秉 正 神 断 无

$\underline{\overset{\frown}{3.\ 2}\ 3\ 3}\ |\ \underline{0\ 1}\ \underline{1\ 1}\ |\ \underline{\dot{6}\ 1}\ |\ \underline{0\ \overset{\frown}{6\ 6}\ 6\ 1}\ |\ \underline{5.\quad 1}\ |\ \underline{\dot{6}.\ \dot{5}}\ |\ \underline{6\ 5\ 5}\ |\ \underline{2\ 5\ 3\ 2}\ |$

差，　　岂 容 你 糊 涂 说　　　　 话？

$\underline{\overset{\frown}{1\ 0}}\ (\underline{2\ 2}\ |\ \underline{\dot{6}\ 2}\ \underline{7\ 5}\ |\ \overset{(南)}{\underline{\dot{6}\ 0}})\ \dot{1}\ |\ \underline{\dot{1}\ \overset{\frown}{6\ 6}\ 6\ 2}\ |\ \underline{\dot{1}\ \dot{1}}\ |\ \underline{\overset{\frown}{6\ 6}\ 6\ \dot{1}}\ |\ \underline{5\ \overset{\frown}{6\ 6}\ 6\ \dot{1}}\ |\ \underline{6\ 5\ 3}\ |$

(刘唱)阮 惊，

$\underline{3\ 5\ 5}\ |\ \underline{2\ 5}\ |\ \underline{3\ 2}\ |\ \underline{\overset{\frown}{6\ 5\ 5}\ \dot{1}}\ |\ \underline{6\ 0}\ |\ \underline{3\ 5\ 5}\ |\ \underline{2\ 5\ 2\ 5}\ |\ \underline{3\ 2}\ |$

惊 得 我　神 魂 四　散，　　　 惊 得 我　神 魂 又 四　散，

$\underline{2\ 5\ 2}\ |\ \underline{3\ 5\ 2}\ |\ \underline{1\ 2\ 3\ 2}\ |\ \underline{0\ 1\ 3}\ |\ \underline{2\ \overset{\frown}{1}\ 6\ \dot{1}}\ |\ \underline{3\ 0\ 2\ 3}\ |\ \underline{2\ \overset{\frown}{1}\ 6\ 6}\ |\ 2\ (\dot{1}\ \dot{1}\ |$

到 只 处　脚 手 瘅，　无 奈 何　 但 得 招 认 阮 即 免 受 　　 凌 迟。

$\underline{6\ 5\ 3\ 5}\ |\ 6\ -\)|\ \underline{\overset{\frown}{\dot{1}\ \dot{1}}}\ |\ \underline{\dot{1}\ \overset{\frown}{6\ 6}\ 6\ 2}\ |\ \underline{\dot{1}\ \dot{1}}\ |\ \underline{\overset{\frown}{6\ 6}\ 6\ \dot{1}}\ |\ \underline{5\ 6\ 0\ \dot{1}\ \dot{1}}\ |\ \underline{6\ 5\ 3\ 2}\ |$

因 当 初，

$\underline{\overset{\frown}{3\ 3}\ 3\ 2}\ |\ \underline{3\ 5\ 3\ 2}\ |\ \underline{5\ \overset{\frown}{1}\ 6\ 5}\ |\ \underline{3\ 5\ 3\ 2}\ |\ \underline{0\ 2\ 2}\ |\ \underline{2\ 3\ 5}\ |\ \underline{2\ 5}\ |\ \underline{3\ 3}\ |$

因 当 初，　身 得 病，　信 听 我 小 弟，　去 到 后 花 园 刽 狗 斋 僧

$\underline{3\ 5\ 2\ 3}\ |\ \underline{1\ 3\ 2}\ |\ \underline{0\ 1\ 6}\ |\ \underline{1\ \dot{5}\ \dot{6}}\ |\ \overset{(北)}{\underline{\dot{1}\ \dot{1}}}\ |\ 6\ (\underline{6\ 6}\ |\ \underline{6\ 6\ 6\ \dot{1}}\ |\ \underline{6\ \dot{1}\ \dot{1}}\ |$

因 只 上 才 坠 落　阴　间。　(司唱)听 说 罢，

$\underline{6\ 5\ 3\ 5}\ |\ 6\ -\)|\ \underline{\overset{\frown}{\dot{1}\ \dot{1}}}\ |\ \underline{\overset{\frown}{6\ \dot{1}}\ 6\ 5}\ |\ \underline{3\ 6}\ |\ \underline{5\ 3\ 5}\ |\ \underline{0\ 0\ 3\ 3}\ |\ \underline{2\ 1\ 1\ 2}\ |$

听 说 罢，　气 冲 天。　　　　你 三 代 持

$\underline{3\ 0\ 3\ 3}\ |\ \underline{3\ 1\ 1\ 2}\ |\ \underline{3\ 2\ 3\ 3}\ |\ \underline{0\ 1\ 1\ 1}\ |\ \underline{\dot{6}\ 1}\ |\ \underline{6\ \overset{\frown}{1}\ 6\ 1}\ |\ \underline{5.\quad 1}\ |$

斋，　你 七 代 修　戒，　　岂 容 你 杀 狗 破 了 天　戒？

(南)

(刘唱) 阮 苦，只 苦痛 那是叫 天，啼得 阮目 滓流 滴。除非 看 见 我仔 罗 卜 面，阮即 免受 凌 迟，除非 看 见 我仔 罗 卜 面，阮即 免 受 凌 迟。

(北)【慢】

(司唱) 叵 耐贱人太无知，敢来 故 违 你夫 意，今旦 合该 受凌 迟，以警 后人 不可 欺。叫这个 鬼 将 来，就 将 刘世 真 押 过 滑 油 山。速报 司爷 有名 声，判断 善恶 定分 明。为善 之 人 升 天界，作恶 之 人 坠 幽 冥。叫这个 牛 身 头 来，你们 各 各 退 下 去!

注1：该曲曲牌在"泉州传统戏曲丛书"第十卷第192页称为【北调】，亦称【南北交】。

注2："南"字为唱方言，"北"字为唱普通话。

132

63.石 桥 下

《织锦回文》苏若兰唱

1=♭E 4/4 1/4

【锦板】

(5 35 | 4/4 13 21 6̣5 13̂) | 2 2̲2̲3̲3̲2 | 5 3̲3̲2̲3̲1 | 1̲3̲2̲1̲6̣1̲2 |

石 桥 下 水 流

2 5̲3̲2̲5̲3 | i̇ 6 - 2̇2̇ | i̇ 2̇i̇6̇2̇7̇6̇ | 5 6 - i̇i̇ | 5̲i̇6̲5̲3̲5̲3 |

(水 流) 紧,

1 1̲1̲2̲1̲1 | 3 2̲3̲2̲1̲6̣ | 2 2̲2̲3̲2 | 1.3̲2̲1̲6̣1̲6̣ | 6̣ 5 5̲5̲3̲2 |

石 桥 下 水 都 流 紧, 一 看 见, 一 看 见

2̲1̲1̲1̲2̲1̲1̲6̣6̣ | 5 0 (6̲6̲6̲6̲i̇ | 5 - 6̇i̇6̲5 | 3 - 3̲5̲3̲2 | 1 - 1̲2 |

头 眩 目 暗。

5 6 5̲4̲3̲5 | 2 - 3̲5̲3̲2 | 1̲1̲1̲1̲6̣6̣6̣6̣5̣ | 6̣ 1 2̲3̲2̲1 | 6̣ 1 6̲1̲6̲5 |

6̣6̣6̣6̣5̲6̲7̲6̣ | 6̣)2 - 5̲3 | 2 2̲2̲5 3 | 2̲3̲1 - - | 1̲3̲2̲1̲6̣1̲2 |

忽 听 见 猿 啼 鸟

2 5̲3̲2̲5̲3̲3 | i̇ 6 - 2̇2̇ | i̇ 2̇i̇6̲2̲i̇6̲ | 5 6 - i̇i̇ | 5̲i̇6̲5̲3̲5̲3 |

叫,

3 - i̇i̇6̲i̇ | 6 5̲6̲5̲5̲3̲2 | 3̲5̲3̲2̲1̲3̲2 | 2 1̲6̣ 1 | 3̲5̲3̲2̲1̲3 |

猿 啼 鸟 叫, 林 内 鹧

3 3 - - | 2 - - - | 2̲2̲2̲2̲3̲2̲1 | 3 2 2̲2̲2̲3 | 2̲3̲2̲1̲6̲1̲6̣ |

鸪 叫 声 悲 悲 惨 惨,

133

$\overline{3\ 2}\ \overline{2\underset{\smile}{2}2\ 2\ 3}\ |\ \overline{2\ 3}\ \overline{2\underset{.}{1}}\ \overline{6\ \underset{.}{1}\ \underset{.}{6}}\ |\ \underset{.}{6}\ \underset{.}{6}\ -\ \overline{1\ 1}\ |\ 3\ \overline{5\ 6}\ \overline{5\ 5}\ \overline{5\ 3\ 2}\ |\ \overline{2\ 1\underset{.}{1}\ 1\ 2\ 1\ \underset{.}{1}\ \underset{.}{6}\ \underset{.}{1}}\ |$

叫声悲　　悲惨惨。　　　　焄　阮　伤　心　闷　都　成

$\underset{.}{5}\ \overline{3\ 5\ 6\ \underset{.}{1}\ \underset{.}{6}}\ |\ \underset{.}{6}\ \underset{.}{2}\ -\ \overline{5\ 5}\ |\ 2\ -\ \overline{5\ 3}\ |\ \overline{2\ 3\ 1}\ -\ -\ |\ \overline{1\ 3\ 2\ 1\ \underset{.}{6}\ 1\ 2}\ |$

醋，　　　见　许　日　落　　山

$2\ \overline{5\ 5\ 2\ 5\ 3}\ |\ \overline{\underset{.}{1}}\ \underset{.}{6}\ -\ \overline{\underset{.}{2}\ \underset{.}{2}}\ |\ \overline{\underset{.}{1}\ \underset{.}{2}\ \underset{.}{1}\ \underset{.}{6}\ \underset{.}{2}\ \underset{.}{1}\ \underset{.}{6}}\ |\ 5\ 6\ -\ \overline{1\ 1}\ |\ \overline{5\ \underset{.}{1}\ 6\ 5\ 3\ 5\ 3}\ |$

（山）　　乌，

$3\ -\ \overline{1\ 1\ 6\ 1}\ |\ 6\ \overline{5\ 6\ 5\ 5\ 5\ 3\ 2}\ |\ \overline{3\ 5\ 3\ 2\ 1\ 3\ 2}\ |\ 2\ 1\ \underset{.}{6}\ 1\ |\ 3\ \overline{5\ 6\ 5\ 5\ 5\ 3\ 2}\ |$

日　落　　（于）山　　乌，　　　　渔　翁　倦　钓

$\overline{2\ 1\underset{.}{1}\ 1\ 2\ 1\ \underset{.}{1}\ \underset{.}{6}\ \underset{.}{1}}\ |\ \underset{.}{5}\ \overline{3\ 5\ 6\ \underset{.}{1}\ \underset{.}{6}}\ |\ 3\ -\ \overline{1\ 1\ 6\ 1}\ |\ 6\ \overline{5\ 6\ 5\ 5\ 5\ 3\ 2}\ |\ \overline{3\ 5\ 3\ 2\ 1\ 3\ 2}\ |$

归　南　埔，　　　牧　童　　（于）　樵　夫，

$2\ \underset{.}{6}\ -\ \overline{1\ 1}\ |\ 3\ \overline{5\ 6\ 5\ 5\ 5\ 3\ 2}\ |\ \overline{2\ 1\underset{.}{1}\ 1\ 2\ 1\ \underset{.}{1}\ 6\ 6}\ |\ \underset{.}{5}\ \overline{3\ 5\ 6\ \underset{.}{1}\ \underset{.}{6}}\ |\ \frac{2}{4}\ \overline{2\ 2}\ 1\ \underset{.}{6}\ \underset{.}{6}\ |$

许　处　相　叫　　又　都　相　　呼。　　　　必须　着

$\overline{3\ 2\ 3\ 3}\ |\ \overline{0\ 6\ 6\ 5\ 3}\ |\ 5\ \overline{5\ 5}\ |\ \overline{2\ 3\ 0\ 2\ 2}\ |\ 5\ \overline{3\ 5}\ |\ 3\ .\ \overline{2\ 1\ \underset{.}{6}}\ |\ 2\ -\ |$

做　　　　紧　去　到　前　村，　讨　店　　暂　度。

$\overline{2\ 1\ 0\ 6\ 6}\ |\ \overline{3\ 2\ 3\ 3}\ |\ \overline{0\ 6\ 6\ 5\ 3}\ |\ 5\ \overline{5\ 5}\ |\ \overline{2\ 3\ 0\ 2\ 2}\ |\ 5\ \overline{3\ 5}\ |\ \overline{3\ 2\ 1\ \underset{.}{6}}\ |$

必须　着　做　　　紧　去　到　前　村，　讨　店　　暂

$\overline{2\ 3\ 2\ 1}\ |\ \frac{1}{4}\ \overline{6\ 1}\ |\ \overline{6\ 6}\ |\ \overline{3\ 2}\ |\ \overline{3\ 3}\ |\ \overline{0\ 6\ 6}\ |\ \overline{5\ 2}\ |\ 3\ |\ \overline{5\ 3}\ |\ \overline{0\ 3\ 3}\ |\ \overline{3\ 5}\ |\ 7\ |$

度。　　唠　�哩唠　哩　　啊　哩唠唓　哩唓　唠　　唠　哩

$6\ \underset{.}{6}\ |\ \overline{2\ 3}\ |\ 1\ |\ 2\ |\ \overline{1\ 2\ 2}\ |\ \overline{2\ 3}\ |\ 2\ |\ (\overline{7\ 2}\ |\ \overline{5\ 6}\ |\ \overline{7\ 5}\ |\ \underset{.}{6}\ |\ \underset{.}{6}\)\ \|$

唓　　　唓哩唠　唓　唠唓　哩　唓。

134

64. 望 息 怒

《七擒孟获》祝氏、诸葛亮唱

1=♭E 4/4 2/4

【锦衣香】（鼓介紧双开）

(祝唱)望息怒，片言(于)容诉，夫不幸，乃妾不幸。自古言，人各亲其亲。祝融先祖，祝融先祖原是汉臣，颇知忠义尽寸心，为夫身死，为夫身死，万古芳名。

(亮唱)蛮狗终无信，言语实奸佞，不思活命，不思活命，恩德非轻，当斩首，当斩首，党类尽平。当斩

135

3 0 | 3 1 0 1 1 | 3 (1 2 | 1 6 5 6 | 1) 3 | 3 1 | 0 2 | 3 0 |

首,　　党　类　尽　平。　　　　　　　　　　（祝唱）虎　出　车　橱

【尾声】

2 2 | 3 1 | 0 3 3 | 1 2 1 6 | 1 0 | 3 2 | 2 1 | 1 3 |

牙　爪　猛,　　龙　离　铁　网　逞　精　灵,　　自　耻

1 3 0 1 1 | 3 1 | 3 1 3 | 1 3 0 1 1 | 3 1 | 3 (1 2 | 1 6 5 6 | 1 —) ‖

无　颜　见　蜀　兵,自　耻　无　颜　见　蜀　兵。

65. 亏 伊 一 身

《织锦回文》织女唱

1 = ♭E 4/4

【北望吾乡】（鼓介总开）

4/4 5. 3 5 3 5 | 5 1 1 6 5 5 6 | 5. 3 5 3 5 | 5 0 6 5 6 5 3

亏　　　　（于）（亏）　　　伊

3 2 2 2 5 3 5 3 1 | 2 3 2 1 2 1 6 1 | 1 2 2 1 1 2 | 5. 3 5 3 5

（于）一　　身　受　奔　波,

5 0 6 5 6 5 3 | 3 2 2 5 3 2 3 | 3 0 6 3 3 3 6 | 5 3 5 3 5 3 3

　　　　　　　节　孝　双

2 3 1 1 2 1 2 | 2 5 3 2 1 2 1 | 1 2 1 6 6 1 1 | 2 3 1 — 2 1 2

全　　　世　间　（世间）　　无,

1 6 6 6 5 0 1 1 6 | 5. 3 5 3 5 | 5 0 6 3 3 3 6 | 5 3 5 5 5 3 5 3 3

感　　　（感）动　玉

2 3 1 1 2 1 2 | 2 5 3 2 1 2 1 | 1 2 1 6 6 1 1 | 2 3 1 — 2 1 2

帝　　　降　敕　（降敕）　　旨,

136

$\overline{1\ \underbrace{6\ 6\ 6}\ 5\ \underbrace{0\ 1\ 1}\ \underbrace{6\ 6}}$ | $\overline{5 \cdot\ \underbrace{3\ 5\ 3\ 5}}$ | $\overline{5\ 0\ \underbrace{5\ 6\ 3\ 6}}$ | $\overline{5\ 3\ 5\ \underbrace{3\ 5\ 3\ 3}}$ |

差　　　　　（差）阮　降　凡　助

$\overline{\underbrace{2\ 3\ 1\ 1}\ \underbrace{2\ 1\ 2}}$ | $\overline{\underbrace{2\ 5\ 3\ 2}\ \underbrace{1\ 2\ 1}}$ | $1\ \underbrace{2\ 1\ 6\ 6}\ \underbrace{1\ 1}$ | $\overline{2\ 3\ 1\ -\ \underbrace{2\ 1\ 2}}$ |

伊　　　弄　金　　（弄　金）　梭。

$\overline{1\ \underbrace{6\ 6\ 6}\ 5\ \underbrace{0\ 1\ 1}\ \underbrace{6\ 6}}$ | $\overline{\underbrace{5\ 5\ 5\ 5}\ \underbrace{6\ 2\ 3}\ 1}$ | $1\ \underbrace{6\ 5\ 1}\ \underbrace{6\ 6}$ | $\overline{5\ \underbrace{3\ 3}\ \underbrace{5\ 6\ 5}}$ |

文　讲　　（于）明　白，

$\overline{\underbrace{2\ 5\ 3\ 2}\ \underbrace{1\ 2\ 1}}$ | $1\ \underbrace{2\ 1\ 6\ 6}\ \underbrace{1\ 1}$ | $\overline{2\ 3\ 1\ -\ \underbrace{2\ 1\ 2}}$ | $\overline{1\ \underbrace{6\ 6\ 6}\ 5\ \underbrace{0\ 1\ 1}\ \underbrace{6\ 6}}$ |

锦　织　（于）卜　好。

$5 \cdot\ \underbrace{3\ 5\ 3\ 5}$ | $\overline{5\ 0\ \underbrace{6\ 3\ 3\ 3\ 6}}$ | $\overline{5\ 3\ 5\ \underbrace{3\ 5\ 3\ 3}}$ | $\overline{\underbrace{2\ 3\ 1\ 1}\ \underbrace{2\ 1\ 2}}$ |

进　　　　（进）献　天　子　见，

$\overline{\underbrace{2\ 5\ 3\ 2}\ \underbrace{1\ 2\ 1}}$ | $1\ \underbrace{2\ 1\ 6\ 6}\ \underbrace{1\ 1}$ | $\overline{2\ 3\ 1\ -\ \underbrace{2\ 1\ 2}}$ | $\overline{1\ \underbrace{6\ 6\ 6}\ 5\ \underbrace{0\ 1\ 1}\ \underbrace{6\ 6}}$ |

助　做　镇　国　宝。

$5 \cdot\ \underbrace{3\ 5\ 3\ 5}$ | $\overline{5\ 0\ \underbrace{6\ 3\ 3\ 3\ 6}}$ | $\overline{5\ 3\ 5\ \underbrace{3\ 5\ 3\ 3}}$ | $\overline{\underbrace{2\ 3\ 1\ 1}\ \underbrace{2\ 1\ 2}}$ |

进　　　　（进）献　天　子　见，

$\overline{\underbrace{2\ 5\ 3\ 2}\ \underbrace{1\ 2\ 1}}$ | $1\ \underbrace{2\ 1\ 6\ 6}\ \underbrace{1\ 1}$ | $\overline{2\ 3\ 1\ -\ \underbrace{2\ 1\ 2}}$ | $\overline{1\ \underbrace{6\ 6\ 6}\ 5\ \underbrace{0\ 1\ 1}\ \underbrace{6\ 6}}$ |

助　做　镇　国　宝。

$\frac{2}{4}\ 5\ 3$ | $2\ 3$ | $\underbrace{0\ 6\ 6}\ \underbrace{6\ 1}$ | $3\ 2$ | $\underbrace{7\ 5\ 7}\ \underbrace{7}$ | $\underbrace{6 \cdot\ 7}\ \underbrace{6\ 5}$ | $\underbrace{3\ 5}\ 6$ |

（合唱）哩　哒　唠　哒　唠　唠　哩　哒　哩　哩　唠　哩　哒　哩　哒　唠　哒

$6\ \underbrace{7\ 7}$ | $\underbrace{6 \cdot\ 7}\ \underbrace{6\ 5}$ | $\underbrace{3\ 5}\ 6$ | $7\ 7$ | $6\ (\underbrace{2\ 2}$ | $\underbrace{7\ 2\ 5\ 5}$ | $6\ -)\ \|$

唠　哩　哒　哩　哒　唠　哒　唠　哩　哒。

137

66. 做 人 风 流

《目连救母》张扬、秦福唱

1=♭E 4/4

【鱼儿】（鼓介紧双开）

（5 5 3 2 6 1 | 2）5 5 3 2 | 2 5 5 2 5 3 5 | 2 1 6 1 3 3 2 | 2 0 6 1 1 1 6 |
　　　　　　　做 人　　（于）风　　流，　　　　　　　平

1 0 2 3 3 3 2 | 3 2 2 0 5 5 3 5 | 2. 1 6 1 3 3 2 | 2 0 2 3 2 1 | 3 2 2 0 3 3 2 1 |
生，平生　　专 好　　酒。　　　　　　街上　　闲

6 2 7 6 5 7 6 | 6 0 2 2 2 | 6 6 6 2 6 | 6 6 6 3 3 2 | 2 0 2 3 2 1 |
游，　　　　打 扮 乜 模　　样。　　　　　专一

3 2 2 0 3 3 2 1 | 6 2 7 6 5 7 6 | 6 0 6 2 1 6 | 2 0 2 5 3 2 |
假　　　伪，　　　　　盗 摸，　盗 摸

3 2 2 0 5 5 3 3 | 2. 1 6 1 3 3 2 | 2 0 1 3 2 1 | 3 2 2 0 3 3 2 1 |
共 剪　　绺。　　　　　有谁　得

6 2 7 6 5 7 6 | 6 0 6 6 | 2 0 6 6 3 3 3 3 | 2（6 1 1 2 3 1 | 2 - ）0 0 ‖
知，　　白 贼 姶瞒得 本 乡。

67. 素 闻 先 生

《李世民游地府》西海龙王唱

1=♭E 4/4

【彩旗儿】（鼓介紧双开）

（3 3 2 1 6 1 | 2）5 5 3 | 3 3 - 6 7 | 6 3 3 6 6 5 | 5 0 2 - |
　　　　　素 闻 先 生 课，　　共

5 3 3 2 3 1 6 | 1 - 1 3 2 3 | 1 3 3 2 1 1 2 | 6 1 1 1 2 1 7 6 | 6 5 3 - |
你，　共你 相 赌　赛。　　　　敢 夸

138

333 - | 6 - - 33 | 3 33 665 | 5 - 2 - | 6 66 22 |
天 罡 贤, 莫 说 约 定, 咱 今 断 约

6 66 221 | 6 6 - 66 | 6 66 221 | 1 0 22 | 5 0 1123 |
定: 午 时 过, 有 雨 来, 一 头 输 你

3 333 2 | 2 332.112 | 6 1112 1765 | 6 (355675 | 6 -)0 0 ‖
乜 话 (于) 可 说。

68.有 心 吃 得

《目连救母》良女唱

1=♭E 4/4

【童调四边静】 (鼓介紧双开)

(3 3 2 161 | 2) - 3 - | 3 3 3 21 | 1 3 321 | 2 0 5 3 2 |
有 心, 有 心

2 0 3 3 | 1 332.16 | 1 6 - 1 | 1 3 321 | 2 0 1 - |
吃 得 肉 边 菜, 无

2. 3 231 | 1 0 22 | 1 1 62 | 1 6 61 | 1 33 231 |
心 枉 屈 烧 香 共 礼 拜。

2 0 1 - | 2 123 | 2 1 - 22 | 1 3 21 | 6 2 7 5 |
人 生 三 界 中, 十 年 多 胜

6 35 676 | 1 2 - 3 | 2 12 - | 2 26 1 | 1 6 - 1 |
败。 明 心 见 性, 五 蕴 尽 皆 空,

1 33 231 | 2 0 3 - | 3 0 11 | 3 - 0 0 | 3 3 - 2 |
许 时 驾 慈 航, 救 人

6 2 7 5 | 6 5 56 2 | 2 0 6 2 | 2 (6 1123 1 | 2 -)0 0 ‖
渡 苦 海, 救 人 渡 苦 海。

注：该曲曲牌在"泉州传统戏曲丛书"第十卷第215页称为【四边静】。

69.日 斜 西 山

《岳侯征金》银瓶唱

1=♭E 4/4 2/4

【麻婆子】（鼓介紧双开）

（3 3 2 1 6 1）| 4/4 2 3 3 2 1 6 1 | 2 - 5 5 3 2 | 3 2 2 0 5 5 3 3 | 2. 1 6 1 2 3 2 |

日　　　　斜，日 斜 西　 山　近，

2 0 6 2 1 6 | 1 0 2 5 3 2 | 3 2 2 0 5 5 3 3 | 2. 1 6 1 2 3 2 | 2 0 (6 6 6 1 （动作谱）

心　 慌 步 紧　 脚 畏　 行。

5 - 6 1 6 5 | 3 - 3. 5 3 2 | 1 - 1 2 | 5 6 5 4 3 5 | 2 - 3 5 3 2 |

1 1 1 1 6 6 6 5 | 6 1 2 3 2 1 | 6 1 6 1 6 5 | 6 6 6 6 5 6 7 6 ）|

2 3 3 2 1 6 1 | 2 0 3 5 3 2 | 5 2 2 0 5 5 3 3 | 2. 1 6 1 2 3 2 |

攀　　　　带，攀 带 杨 柳　 枝，

2 0 6 2 1 6 | 2 0 5 2 2 2 2 | 3 2 2 0 5 5 3 3 | 2. 1 6 1 2 3 2 |

助　 力 跳 过 心　 即　 定。

（过门曲）

2 0 5 2 2 | 3. 5 3 5 3 2 1 2 | 3 - 2 5 2 5 | 3 5 3 3 2 3 2 1 |

桥 又 崎 （崎）又 绕，柴 桥 那 障 绕 山，阮 卜

6 2 3 2 3 2 1 | 6 6 6 6 7 6 5 6 | 2 3 3 2 1 6 1 | 2 0 3 5 3 2 |

共 君 恁 相 就　 置。　　　　攀　　　　带，攀 带

5 2 2 0 5 5 3 3 | 2. 1 6 1 2 5 2 | 2 0 6 2 1 6 | 2 0 3 2 2 2 2 |

杨 柳　 枝，　　　　助　 力 跳 过

140

3 2̲2̲0̲5̲5̲3̲3̲ | 2.̲ 1̲6̲1̲2̲3̲2̲ | 2 3̲3̲2̲ 2̲3̲2̲ - | 2 3 0̲6̲6̲4̲ |

心　即　定。　　　鸳鸯　飞过　得　人

5̲6̲5̲3̲2̲3̲2̲ | 2 2̲2̲5̲3̲2̲ | 2 5̲3̲2̲ - | 2 3 0̲6̲6̲4̲ |

惊，　　横船　野渡　无　人

5̲6̲5̲3̲2̲3̲2̲ | 2 2̲3̲2̲ 2̲0̲6̲1̲ | 6̲ 0 2̲5̲3̲2̲ | 5 2̲2̲0̲5̲5̲3̲3̲ |

影。　　行过　临安市，直到　临　安

2.̲ 1̲6̲1̲2̲3̲2̲ | **2/4** 2 6̲3̲ | 6̲3̲6̲5̲ | 0̲3̲3̲2̲ | 2 2̲2̲6̲2̲7̲5̲ | 6̲ 0 |

城，　　见父　兄，　　说起　肠　肝

5̲ 5̲ | 2 2̲2̲2̲ | 6̲2̲7̲5̲ | 6 - | 5̲ 5̲ | 2 (3̲3̲ | 2̲1̲6̲1̲ | 2 -) ‖

寸　寸　痛，说起　肠　肝　寸　寸　痛。

70. 读 书 畏 坐

《刘祯刘祥》刘袒、草鞋公唱

1=♭E **4/4 2/4**

【北金钱花】（鼓介紧双开）

(3̲3̲2̲1̲6̲1̲ | **4/4** 2 -) 2̲5̲3̲1̲ | 2 1̲6̲2̲1̲ | 1 1 - 2 | 5 3̲3̲3̲3̲2̲1̲ |

（刘唱）读书　畏坐　（坐）书　窗，

1̲2̲1̲6̲6̲2̲1̲ | 1 1̲6̲1̲ | 3 - 3̲ 2̲3̲ | 1 2̲3̲1̲2̲1̲6̲ |

　　甲我　拾柴　（柴）担又

1.̲ 6̲5̲5̲6̲7̲6̲ | 6̲ 0 5̲5̲3̲2̲ | 1̲3̲2̲1̲6̲2̲1̲ | 1 1 - 2 | 5 3 - 2̲1̲ |

重。　　亲生　父母　　是谁　人？

1̲2̲1̲6̲6̲2̲1̲ | 1 0 5̲ 1̲ | 3 3̲3̲2̲3̲1̲6̲ | 1 - 3̲3̲3̲ | 2 3̲3̲1̲2̲1̲6̲ |

　　啼　　（啼）得我　双目又

141

1. $\widehat{6\,\underline{5\,5}\,\widehat{6\,7\,6}}$ | 1 − − $\widehat{6\,\underline{1}}$ | $\widehat{5.\,\,\,6}\,\widehat{6\,2\,1}$ | 1 1 − 2 | 3 5 − 3 |

红，　　　　公 卜 打，　踮 无　空。我 公

5 5 − 5 | 2 3 $\underline{2\,3\,2\,1}$ | 1 $\underline{6}$ − $\underline{6}$ | 1 $\underline{5}$ $\widehat{1\,6\,5\,6}$ | 1 0 $\underline{6}$ − |

赶 来 卜 打　　　我，我 今 走 踮 讨 都 无 空。(公唱)饲

2 $\widehat{\underline{6}\,\underline{6}\,2}$ 2 | 2 3 $\widehat{3\,6\,5\,3}$ | $\underline{5\,2\,3}$ 0 $\underline{3\,3\,3\,2}$ | 1 1 0 $\underline{3\,2}$ |

你 啊 粒 粒 粒 崁 得　大，　饲 你 一 大，我 今

1 $\widehat{2\,3\,1}$ $\underline{2\,1\,6}$ | 1.$\widehat{\,\underline{6}\,5\,5}\,\widehat{6\,7\,6}$ | $\underline{6}$ $\widehat{6\,6\,1}$ $\underline{1\,1\,2}$ | 1 0 1 1 |

无 法 奈 你　何。　　　　我 今 轻 呵 (于) 哑，猫 猫

1 $\underline{1\,1}$ 0 $\widehat{6\,6}$ $\underline{6\,1}$ | $\underline{5}$ $\widehat{5\,6}$ 0 $\underline{2\,2\,1}$ | 1 0 $\underline{5\,3\,3\,3\,2}$ | $\widehat{1\,\underline{2\,3\,1}}$ $\underline{2\,1\,6}$ |

猫 叫　你，　　你 未 大 声 对 我

1.$\widehat{\,\underline{6}\,5\,5}\,\underline{6}\,1\,\underline{6}$ | $\underline{6}$ 0 $\underline{5\,5\,3\,2}$ | 1 $\widehat{3\,2\,1}$ $\underline{6\,1}$ | 1 1 − 2 |

喝。　　(刘唱)亲 生 父 母 是 谁

5 3 − $\underline{2\,1}$ | 1 $\widehat{2\,1\,6}$ $\underline{6\,1}$ | 1 0 $\underline{5\,3}$ | 3 $\widehat{3\,2\,3}$ $\underline{1\,6}$ | 1 − 3 3 3 |

人？　　　啼　　　(啼)得 我

2 $\widehat{3\,3\,1}$ $\underline{2\,1\,6}$ | 1.$\widehat{\,\underline{6}\,5\,5}\,\widehat{6\,7\,6}$ | 1 − − $\widehat{6\,\underline{1}}$ | $\widehat{5.\,\,\,6}\,\widehat{6\,2\,1}$ |

双 目 又　红，　　　　公 卜 打，

1 1 − 2 | 3 5 − 3 | 5 5 − 5 | 2 3 $\underline{2\,3\,2\,1}$ | 1 $\underline{6}$ − $\underline{6}$ |

踮 无　空。我 公 赶 来 卜 打　我，我 今

1 $\underline{5}$ $\widehat{1\,6\,5\,6}$ | $\frac{2}{4}$ 1 0 | 1 6 2 0 | 2 6 2 0 | 6 2 $\underline{2\,6\,6}$ | 2 2 2 0 |

走 踮 讨 都 无　空。(公唱)书 不 读，柴 不 割。掠 得 着　卜 打 煞，

5 − | 3 − | $\underline{2\,5\,3\,2}$ | 1 $\underline{6\,1}$ | $\underline{2\,5\,3\,2}$ | 1 ($\underline{2\,1}$ | $\widehat{6\,1\,2\,6}$ | 1 −) ‖

只 遭 捉 得 着 卜 打 煞。

142

71. 春 光 明 媚

《包拯断案》张真唱

1=♭E 4/4 2/4

【玉交枝】（鼓介紧双开）

(3 3 2 1 6 1 | 4/4 2 -)3 3 3 | 2. 5 3 2 1 2 2 | 5 5 5 5 6 5 3 5 | 5 5 3 2 5 3 2 |

春　光，春　光　　　（于）明

3 1 1 1 2 3 5 3 | 2. 1 6 1 2 1. 6 6 | 5 5 5 5 6 5 3 5 | 5 0 1 2 |

媚，　　　　　　　　　　　　　元

2 3 3 3 2 1 | 1 0 2 1 | 1 6 5 1 6 | 5 1 2 1 6 5 6 | 1. 6 5 - 3 3 |

宵　夜，　元　宵　夜　是　实　难　比。

2 5 3 2 1 2 1 | 1 1 6 5 1 6 6 | 5 3 3 5 6 5 | 5 1 2 1 5 5 |

美　景

1 2 1 6 5 1 6 1 | 5 3 3 6 6 5 | 5 1 1 3 3 2 | 2 3 2 1 2 | 5 5 5 5 6 5 3 5 |

灯　灿　星，　锣　鼓　闹　喧　天。

5 6 2 1 | 1 5 1 5 5 | 1 2 1 6 5 1 6 1 | 5 3 3 5 6 5 | 2/4 5 2 3 |

王　孙　仕　女　彻　夜　游，　金　吾

3 1 0 1 1 | 3 2 1 6 | 2 2 3 | 3 1 0 1 1 | 3. 2 1 6 | 2 (1 2 | 1 6 5 6 | 1 -)‖

不禁（于）好　游　戏，金　吾　不禁（于）好　游　戏。

72. 燕 双 飞

《子仪拜寿》琼英唱

1=♭E 4/4 2/4 1/4

【北浆水令】（鼓介慢双开）

(5 3 5 | 4/4 1 3 2 1 6 5 1 3 | 2 -)3 6 | 6 3 6 6 5 4 3 2 | 3 3 3 0 6 6 5 3 |

燕　双　飞，　莺　声　叫

2 2 2 3 5 3 | 5 0 6 1 6 5 | 3 3 6 6 5 3 2 | 2 3 3 2 3 2 1 6 1 | 3 3 3 2 1 1 3 2 |

起，　水！东　风　送　绿　柳　垂　丝。

143

73. 感小姐顾盼

《包拯断案》张真、金鲤唱

1=♭E 4/4 2/4

【南浆水令】（鼓介紧双开）

$(\widehat{\dot{1}\ \dot{1}}\ \widehat{6\ 5}\ \widehat{3\ 5}\ |^{4}_{4}6\ -)\ 6\ 6\ |\ 6\ 3\ \widehat{6\ 6}\ \widehat{5\ 5\ 3\ 2}\ |\ 5\ \widehat{2\ 2}\ 0\ \widehat{5\ 5}\ \widehat{3\ 3}\ |\ 2.\ \widehat{1}\ \widehat{6\ 1}\ \widehat{2\ 3}\ 2\ |$

（张唱）感 小 姐　　　　　　顾 盼 周　旋，

$2\ 0\ \widehat{6\ 6}\ |\ \widehat{3\ 3}\ \widehat{6\ 6}\ \widehat{5\ 5}\ \widehat{3\ 2}\ |\ 3\ \widehat{2\ 3}\ \widehat{2\ 1}\ \widehat{6\ 1}\ |\ 2\ 0\ \widehat{2\ 7}\ \widehat{6\ 6}\ |\ 2\ \widehat{7\ 2}\ \widehat{7\ 6}\ \widehat{5\ 5}\ |$

心 挂 碍　　千 事 万　端。 你 爹 若 卜 得

$\widehat{6}\ \widehat{3\ 5}\ \widehat{6\ 7}\ 6\ |\ \widehat{6\ 6}\ -\ \widehat{3\ 3}\ |\ \widehat{6\ 5}\ 3\ -\ \widehat{6\ 6}\ |\ \widehat{5\ 6}\ \widehat{5\ 3}\ \widehat{2\ 3}\ 2\ |\ 2\ 0\ 2\ 5\ |$

知，　 定 是 埋 怨，　　　　骂 我

$0\ \widehat{5\ 5}\ \widehat{3\ 2}\ \widehat{3\ 1}\ 2\ |\ 2\ 0\ \widehat{2\ 5}\ 2\ 5\ |\ \widehat{2\ 5}\ \widehat{3\ 3}\ \widehat{2\ 3}\ 2\ 2\ |\ \dot{6}\ \dot{7}\ 0\ \widehat{2\ 7}\ 7\ |\ \widehat{6}\ \widehat{5\ 5}\ \widehat{6\ 7}\ 6\ |$

狗 行，　　骂 我 狗　行， 说 我 力 恩 反　怨。

$\dot{6}\ 0\ \widehat{6\ 2}\ \widehat{7\ 6}\ |\ \dot{7}\ \dot{6}\ \widehat{5\ 7}\ 6\ |\ 3\ 6\ -\ \widehat{3\ 3}\ |\ \widehat{6\ 3}\ -\ \widehat{6\ 6}\ |\ \widehat{5\ 6}\ \widehat{5\ 3}\ \widehat{2\ 3}\ 2\ |$

（金唱）万 事　　放 下　　休 得 愁　管，

$2\ 0\ \dot{6}\ 1\ |\ 3\ -\ \widehat{3\ 3}\ 2\ |\ 2\ \widehat{2\ 5}\ \widehat{3\ 2}\ 3\ |\ \widehat{2\ 5}\ 3\ \widehat{2\ 7}\ \widehat{6\ 2}\ |\ \dot{7}\ \dot{7}\ -\ \dot{6}\ |$

为 君 丧 身，　为 我 君　丧　身 是 阮 甘 心 情

$\widehat{7\ 2}\ \widehat{7\ 6}\ \widehat{5}\ \widehat{3\ 5}\ |\ \dot{6}\ 0\ 2\ -\ |^{2}_{4}0\ \dot{7}\ |\ \dot{6}\ -\ |\ \widehat{6\ 7}\ \widehat{6\ 5}\ |\ 6\ \widehat{3\ 3}\ |\ \widehat{1\ 3}\ \widehat{2\ 1}\ |\ 2\ 1\ |$

愿。　　　 初　相 见， 初 相　见 情 若 鱼 水 之 欢，

$0\ \widehat{5\ 6}\ |\ 2\ 0\ |\ \widehat{6\ 2}\ \widehat{7\ 5}\ |\ \widehat{6\ 5}\ 6\ |\ \widehat{2\ 3}\ \widehat{3\ 3}\ 1\ |\ 3\ \widehat{1\ 2}\ |\ 3\ 0\ |\ \widehat{2\ 3}\ \widehat{3\ 3}\ 1\ |$

长 相 守，　 长 相　守 胶 漆 绵 远； 长 相 守，　胶 漆 绵

【尾声】

$3\ (\widehat{1\ 2}\ |\ \widehat{1\ 6}\ \widehat{5\ 6}\ |\ 1\)\ 3\ |\ \widehat{3\ 1}\ \widehat{1}\ \dot{6}\ |\ \dot{5}\ -\ |\ \dot{5}\ 2\ |\ 3\ 0\ |$

远。　　　　即　速　　　　收 拾

（曲谱）

莫迟缓，　直奔扬　州　计万　全，　君子

见机　终无　患，君子 见机　终无　患。

注：该曲曲牌在"泉州传统戏曲丛书"第十三卷第409页称为【浆水令】。

74. 从 细 读 书

《包拯断案》张真唱

$1 = {}^\flat E$　$\frac{4}{4}$

【梁州令】（鼓介慢双开）

从细 读　书　　只　望卜应

举，　　那恨 家　贫，（不汝）那恨　家　贫

袂 得 通 自　如。　　　命 乖　运（于）蹇

心头 乜忧　虑。　　　那望苍 天，（不汝）那望

苍　天 好相 看 视，　求得 驷马驾高

车，　　即显 真男 子。到　许 时节 改换　门楣，返来定卜

封妻　（于）荫　子；到 许 时节 改换　门楣,返来 定卜

第一行乐谱：
```
0 666 5 635 | 5 6̇1̇ 6̇1̇6 535 | 3 - 66 | 1̇ 6 2̇ 66 | 1̇ - 666 65 |
```
封妻　　（于）荫　　子。唠唠 哎 哩唠 哎 哎啊 哩唠

第二行：
```
3 - 666 65 | 3 - 52 | 3532122 21 | 3213 | 26 - 33 |
```
哎　哎啊 哩哎 唠　哩唠 哎　　唠哎 唠 哩哎 唠哩 哎哩　唠

第三行：
```
65 35555 3 | 0 666 5 635 | 5 65 0 335 | 6 2̇2̇1̇1̇ 55 | 6 - 00 ‖
```
哩哎 唠哎 唠 哩　唠　　哩 唠　哎唠 唠哎。

注：该曲曲牌在"泉州传统戏曲丛书"第十三卷第406页称为【福马郎】。

75. 只 为 我 亲 姑

《目连救母》陈孝妇唱

1=♭E 4/4

【牌令】（鼓介紧双开）

```
(0 332 16̇1̇ | 2) 55 3 | 33 - 6̇1̇ | 6 66565 | 5 0 222 |
```
　　　　　只 为　我 亲　姑，　　　命

```
3 332 31 6̇ | 1 0 1223 | 1 3321112 | 6̇1̇ 11 21 76̇ |
```
归，　　　命归 黄 泉　路。

```
6̇ 3 63 | 3 63 - | 6 663 66 | 3 33665 | 5 0 1221 |
```
夫 主　过 世　棺 木 无 看 怙，　　谁知今旦

```
3 - 332 | 2 3321112 | 6̇1̇ 0 2211 6̇ | 3 63 - | 3 663 66 |
```
做 俩　（于）摆　布？　　到只处 但 得 着 进

```
3 33665 | 5 0 23 | 5 0 3212 | 5 0 33 | 33 - 21 |
```
步。　　细思量，乜见 苦。忍除 八 死，

```
3 - 332 | 2 3321112 | 1 0 33 | 33 - 21 | 3 - 332 |
```
近 前　（于）告　诉；忍除 八 死，　近 前

```
2 3321112 | 6̇1̇ 11 21 16̇5̇ | 6̇ (3 5567 5 | 6̇ -) 0 0 ‖
```
（于）告　诉。

注：该曲曲牌在"泉州传统戏曲丛书"第十卷第132页称为【青牌令】。

76. 正二三月人迎春

《辕门射戟》貂蝉唱

1=♭E 4/4

【五季歌】（鼓介紧双开）

（0 1 2 1 6 5 6 | 1）5 - 3 2 | 1 3 2 1 6 2 1 | 1. 2 5 4 3 2 | 3 - 3 2 |
正、 二、 三 月 人 迎 春， 四、五、

1 2 0 5 5 3 2 | 1 6 1 2 5 3 2 | 1 - 1 1 | 1 1 6 1 6 5 | 5 5 2 5 2 5 |
六 月 扒 龙 船。 七、八、九 月 重 阳 节，十、十一、二月

1 2 1 6 5 6 5 6 | 1 0 3 2 | 1 2 0 5 5 3 2 | 1 0 1 6 5 6 5 6 |
寒 都 唛， 娘 今 无 伴 忆 着

1 0 2 2 | 1 0 0 0 | 5 6 5 2 | 3 - - - | 2 3 2 6 |
君。 我 来 唠（白：爽一下）爽 啊 柳 来 啰， 哇 啊 柳 来

1 - 2 5 3 2 | 1 0 2. 5 3 2 | 1 0 2. 5 3 2 | 1 3 3 2 3 2 1 |
啰， 相 牵 手， 相 踢 脚， 好 敕 桃，嗳呀,真个都是

6. 1 2 5 3 2 | 1 2 1 5 | 6 - 0 0 | 2 0 0 0 | 2 0 0 0 |
好 敕 桃。 哇 啊 柳 来 啰， 嗵 呛

2 0 0 0 | 2 6 6 2 2 | 2 6 6 2 2 | 2（1 2 1 6 5 6 | 1）0 0 0 ‖
嗵 呛，这个隆 嗵 呛! 这个隆 嗵 呛!

注：该曲曲牌在"泉州传统戏曲丛书"第十一卷第455页，选自【尾声】的唱段。

77. 酒 醉 肉 饱

《目连救母》雷有声、张纯佑、良女、世至唱

1=♭E 4/4

【泊滚】（鼓介紧双开）

（0 3 3 2 1 6 1 | 2）5 3 2 | 2 5 5 2 5 3 5 | 2. 1 6 1 3 3 2 | 2 3 5 3 2 |
（雷、张唱)酒 醉 （于）肉 饱， 逍 遥

2 3 3 2 | 2 3 - 6 6 | 5 2 4 5 6 5 | 5 5 3 3 2 | 2 3 2 - | 2 3 - 6 6 |
山 上 看 景 致。 忽 见 山 上 二 个 婆

148

5 $\overline{24565}$ | 5 0 $\overline{3321}$ | 2. $\overline{3227}$ 5 | 6 $\overline{55676}$ | 6 0 52 |

娘，　　　打扮 匕 伶 俐。　　　　只 妇

5 $\overline{32}$ 55 | 5 0 $\overline{3321}$ | 2. $\overline{3227}$ 6 | 7 $\overline{55676}$ | 6 2 $\overline{532}$ |

人 所见浅，　莽撞 来 到 只 山 边，　　不畏

2 0 $\overline{5535}$ | 23 - 66 | 5 $\overline{24565}$ | 5 33 2 | 2 0 $\overline{2325}$ |

虎狼 相 侵 欺。　　　因势　　落山来去

2 $\overline{330}$ $\overline{6666}$ | 5 $\overline{24565}$ | 5 0 53 | 3 $\overline{21321}$ | 2. $\overline{3227}$ 6 |

问 因 依，　　　　见伊面，共伊 说 拙(拙) 就

7. $\overline{655676}$ | 3 $\overline{253}$ | 2 0000 | 5 $\overline{253}$ | 5 0 53 |

理。　　硬 就 合伊 硬，　软 就合伊软，想伊

5 555 32 | 6. $\overline{1332}$ | 2 0 26 | 2 $\overline{2532}$ | 2 332 |

瓮内(瓮内)都亦 恘 走　　咱的 鳌。(良、世唱)二人 山上

5. $\overline{65322}$ | 5 $\overline{24565}$ | 5 33 2 | 2 0 $\overline{5535}$ | 23 - 66 |

来 紧都 如 箭，　　必是　　歹人 起 怯

5 $\overline{24565}$ | 5 33 2 | 2 0 $\overline{3321}$ | 3 $\overline{23216}$ 6 | 7. $\overline{655676}$ |

意，　　咱今　紧走 去　逃 避。

6 0 53 | 5 555 32 | 6 - - - | 6 $\overline{6621}$ | 1 0 0 0 ‖

想伊 卜掠(卜掠)都亦 袂　　　近 咱身边。

注：该曲曲牌在"泉州传统戏曲丛书"第十卷第372页《目连救母》称为【鱼儿】。

78. 提 篮 采 桑

《目连救母》观音唱

1=♭E 4/4

【沙淘金】(鼓介紧双开)

(3 $\overline{32161}$ | 2) 3 6365 | 5 $\overline{5325}$ 32 | 21 1 $\overline{23531}$ |

提篮 (于) 采 桑

31 $\overline{320}$ $\overline{2216}$ | 565 1212 | 653 5 $\overline{616535}$ | $\overline{53335332}$ |

来 (来) 到 (来到) 只 桑 园，

2 0 23335 | 2 2 - 6̣1 | 055 3231 32 | 2 7̣7̣ 02 227 |
见　园　林　内　　光　景　乜　十

6̣ 5̣5̣ 6̣7̣6̣ | 6̣ 33 25 033 | 6 56 6 07765 | 6 3 0 5533 2 |
全。　　花　红　白　绿　间　　　妆,

2 2 2 6̣1 6̣1 | 055 3231 32 | 2 7̣7̣ 02 277 | 6̣ 5̣5̣ 6̣7̣6̣ |
黄蜂共尾蝶　飞　来　都　频　忙。

6̣ 0 5 3332 | 35 23 033 | 6 56 6 07765 | 6 333 5332 |
障般　样光景, 但恐无久　　长。

2 2 1 6̣6̣6̣2 | 06̣6̣ 6̣1 332 | 2 7̣7̣ 02 277 | 6̣ 5̣5̣ 6̣7̣6̣ |
恰亲像　人　生　不　停　当,

6̣ 3 2335 | 2 53 03333 | 6 56 6 07765 | 6 333 5332 |
衣裳破但得饲蚕　着来采 (采)　桑。

2 2 6̣1 6̣1 | 6̣6̣6̣1 332 | 2 3532 7̣6̣ | 7̣5̣6̣ 76665 |
须勤谨,但恐畏　了　西山日易晚。必须着

3 6 3633 | 0666 5635 | 5 67676535 | 3 - 66 |
勤谨,但恐畏了西　山　日易　晚。唠唠

1̇ 6 2̇ 6 | 1̇ - 66665 | 3 - 66665 | 3 - 52 |
哇,　哩唠哇, 哇啊哩哇唠, 哇啊哩哇唠, 哩唠

3 5 32 122 21 | 3 2 1 3 | 2 6 - 33 | 6 5 35553 |
哇　唠唠唠哩, 哇唠哩哇唠, 唠　哩哇唠哇唠

0666 5635 | 5 65 033 35 | 6 2̇2̇ 7655 | 6 - 0 0 ‖
哩唠　哩, 唠　哇啊哩唠哇。

150

79.南无阿弥陀佛

《目连救母》善才唱

1=♭E 4/4

【抱盛】（三下钟介）

5 5 | 1 6 1 - 2.3 | 1 2 1 6 5 1 6 1 | 5.6 5 3 5 6 5 | 3 - 3 6 5 3 |
南无 阿 （阿） 弥 陀 佛。 念 弥

5 2 3 2 3 1 2 | 3. 5 3 5 3 2 1 2 | 5 2 3 - 2 3 | 1 6 1 2 5 3 2 | 1 0 2 2 1 6 5 5 |
陀， 稽首南无 阿 弥 陀 佛。 念弥陀， 佛 啊 佛啊南无

1 6 1 - 2.3 | 1 2 1 6 5 1 6 1 | 5 6 5 3 3 6 5 | 3 - 3 6 5 3 | 5 2 3 2 3 1 2 |
阿 （阿） 弥 陀 佛。 念 弥 陀， 稽首南无

3. 5 3 5 3 2 1 2 | 5 2 3 - 2 3 | 1 6 1 2 5 3 2 | 1 2 1 6 6 6 2 1 | 1 0 5 3 2 |
阿 弥 陀 佛。 念弥陀 佛。 佛在

1 3 2 1 6 2 1 | 3 - 3 6 5 3 | 5 2 3 - 2 3 | 1 2 1 6 6 6 2 1 6 | 1 - 1 2 | 3 2 0 5 5 3 2 |
灵 山 何 处 求？ 灵山只在

1 6 1 2 5 3 2 | 1 2 1 6 6 2 1 6 | 1 - 5 1 | 1 1 6 1 6 5 6 | 5 3 5 - 5 2 |
我 心 头。 人人 有过灵山 路， 好向

2 3 0 5 5 3 2 | 1 6 1 2 5 3 2 | 1 - 5 2 | 2 3 0 5 5 3 2 | 1 6 1 2 5 3 2 |
灵山 塔上 修， 好向灵山 塔上

1 1 1 0 1 1 6 1 | 5 6 5 3 3 6 5 | 3. 5 3 2 1. 6 1 2 | 5 2 3 2 3 2 1 | 1 6 1 2 5 3 2 |
修。观音 菩 萨 观 音大 菩 萨 菩萨 南无观世

1 0 5 3. 5 3 2 | 1 2 0 5 5 3 2 | 1 6 1 2 5 3 2 | 1. 3 2 1 6 1 5 6 | 1 - 0 0 ‖
音， 阿（阿） 弥 陀 佛， 念弥陀 佛。

注：该曲曲牌在"泉州传统戏曲丛书"第十卷第196页称为【抛盛】。

151

80. 正 更 深

《春香闷》春香、婢女唱

1=♭E 4/4

【长潮】（鼓介慢双开）

(5 35 | 1321 65 13) | 5/3 3 55 353212 | 3 - 322 21 | 022 21 332

（春唱）正 更 深 天（天）边

2 5323 12 | 011 165 656 | 1123 1 - | 61 11 21 -

（于）月 上，

3 565 55 | 353216 1 | 1 3.5 33 22 | 3 3532 12 13

怨 杀 雁 报 声 秋。 悲阮 独对一盏

022 21 332 | 2 55 33 23 | 1 2 2.3 21 | 1.6 565 123 1

孤 灯， 阮 即 独自 暗（于）思 想。

61 12 1 11 55 | 6 111 6.1 656 | 535 55 36 | 535 3.5 33

空房 内清 冷， 绣房那障 清

2.3 11 2.1 2 | 5 3 2.3 21 | 1.6 56 123 1 | 1.2 1 516 5

冷。 甲阮 做 俩 呢？ 料想 伊有

6 11 6.1 65 | 535 122 53 | 5 3532 12 35 | 323 33 23

亲 人 在 许枕 边， 料想 伊有 亲 人 在 枕 边， 枉阮 只处

11 2 2.3 21 | 1216 56 123 1 | 1121 211 6 | 5 121 655

眠 思（眠 思）梦 想。 忽听 见值厝 有只

6 1 6.1 656 | 535 65 055 | 3 565 322 | 5 3.5 33

铁 马 叮 当声 响， 忽听见 檐前 有只 铁 马 叮 当声

152

2 2 3 | 2 3 3 3 5 | 3 5 3 2 1 6 1 | 3 3 2.3 3 2 1 | 1 2 1 6 5 6 1 2 3 1
响，越惹 得阮 心 憔 怵，阮来 拆 破 红（于）罗 帐。

1 1 2 1 5 1 6 5 | 2.3 1 6.1 6 5 6 | 5 3 5 3 6 5 3 | 5 1 1.2 3 2 |
恨 煞 促 命 贼（于）冤 家， 恨 煞 短 命 贼（于）冤

3 5 6 5 3 2 5 2 5 | 3 5 3 2 3 5 3 3 3 5 | 2 5 3 2 3 1 2 2 | 1 3 2.3 3 2 1 |
家，阮 着 你 障 亏 心。早知 你 薄（于） 情， 当 初 何 卜 结 做 凤

1.6 5 6 1 2 3 1 | 2.3 1 6.1 6 5 | 5 5 3 3 6 5 | 5 5 3 5 3 2 1 2 3 5 |
俦？ 你 心 若 卜 休， 阮心 未肯

3 5 3 2 3 1 2 1 2 | 0 5 5 3 2 1 2 3 | 1 2 2.3 3 2 1 2 | 1.6 1 3 6 3 6 |
休。 神魂那卜 飞 去，飞去 共 君 结 做 一 树， 神魂那卜

5 5 5 3 5 3 3 | 2.3 1 1 2 3 2 1 2 | 2 5 3 3 2 2 3 | 1 3 2 2.3 2 3 1 |
飞 去， 阮飞 去 共 我 君 结 做 一

2.1 5 6 1 2 3 1 | 1 (3 2 1 2 1 1 | 3 1 2 0 3 3 3 5 | 3 3 3 2 2 0 1 1 |
树。 (婢唱)(不 汝)娘 子， 你只青春 都

（配奏曲）

2 1 6 1 5 6 | 6 3 1 1 3 | 1 3 2.3 2 3 1 | 1 2 1 6 5 6 5 1 2 1 |
十 七 八， 婳真起 年 纪 也 可 加 啰。

3 5 3 3 3 6 | 5 3 5 3.5 3 3 | 2.3 1 1 2 3 2 1 2 | 2 3 3 3.1 1 2 |
后 生 若 不 趁 青 春， (不 汝)到老

3 5 3 3 2 3 1 | 1 2 1 6 1 1 | 2.3 1 3 1 1 2 | 3.5 3 3 2 3 1 |
即 知 （于）想 错， 到老 即 知

（渐慢）

1 2 1 6 1 1 | 2 3 1 — 2 1 2 | 1 6 6 5 0 1 1 6 | 6) 0 0 0 ‖
(于)想 错。

注：该曲曲牌在"泉州传统戏曲丛书"第十二卷第144页称为【潮调】。

153

81. 书 中 说

《十朋猜》十朋母唱

1=^bE 4/4

【潮调】(鼓介紧双开)

(3 3 3 2 1 6 1 | 2 -) 2 2 | 5 6 6 2 3 2 1 | 2 6 6 2 2 1 7 |
书 中 说, 看 只 书 中 说

6 - 2 3 2 1 6 1 | 6 6 6 2 2 1 | 1 0 2 3 3 3 5 | 2 3 5 3 3 2 1 |
话 较 不 是, 致 惹 一 家 人

3. 5 3 3 2 | 2 3 3 2 3 2 1 1 2 | 6. 1 1 2 1 7 6 | 6 0 3 5 3 2 1 6 |
都 怨 恨。 伊 骂

5 2 3 3 3 0 5 5 | 3 5 3 5 3 2 1 6 1 | 3 2 3 3 0 5 5 3 2 | 1 3 6 1 2 3 2 1 6 1 |
你 (骂你) 辜 恩 共 负 义, 伊 又 骂 你 无 行

6 6 6 2 2 1 | 1 0 3 5 3 2 1 6 | 5 2 3 5 1 6 5 | 3 3 3 6 6 5 |
止。 伊 后 母 相 迫 勒,

5 0 3 3 0 5 5 | 3 5 3 2 1 2 5 5 | 3 2 3 3 0 6 6 1 | 3 2 1 2 3 2 1 6 1 |
迫 教 媳 妇 着 敬 亲, 教 我 主 张 拙 事

6 6 6 2 2 1 | 1 1 1 6 5 6 1 | 5 1 1 6 1 6 5 3 5 | 3 3 3 6 6 5 |
情。 我 媳 妇 伊 即 推 说,

5 0 5 5 | 3 - 5 2 5 3 | 3 0 5 0 1 1 3 3 | 2 - 3 3 2 |
说 只 书, 说 着 只 休 书 写 不 是 子 你 亲 笔

2 3 3 2 1 1 1 2 | 6 1 1 1 2 1 7 6 | 6 0 3 5 3 2 1 6 | 2 2 3 3 0 6 6 5 |
(亲 笔) 字, 伊 情 愿 (情 愿)

154

1. 2̇ i̇ | 11 0 22 | 32 33 0 66 65 | 11 61 65 35 | 65 6 0 22 21 |

剪　发　做　尼　　姑，　情　愿　剪　发　做　尼　姑，　甘　心

3 31 23 21 61 | 6 66 221 | 5. 1 61 65 35 | 3 33 665 |

守　节　过　一　世，　　　更　不　负　义。

5̣ 0 35 32 16 | 52 3 5 1 65 | 3 33 665 | 5 0 5 − |

伊　后　母　心　性　硬，　　　　　哎，

3 33 32 316 | 1 6 − 6 | 2 22 6 | 26 − 2 |

天!　　　事　情　到　头　不　由　己，　到　许

26 11 | 6 6 12 | 2 0 12 61 | 3 − 332 |

暝　时　三　更　投　落　江　水　死，　伊　即　投　落　落　江

2 33 23 21 12 | 61 0 22 17 65 | 6 (35 56 75 | 6 −) 0 0 ‖

（于）水　　　死。

82. 锡杖钵盂

《三藏取经》三藏唱

1=♭E 4/4

【柳梢青】（鼓介紧双开）

(33 21 61 | 2) 53 − | 6 i̇ 2 i̇ 67 65 | 3 63 67 |

　　　　　锡　杖、　钵　　盂　提　觅　在　身

6 66 56 5 | 5 0 25 | 3 33 23 1 | 1 0 2 55 |

边，　　　上　高　落　低，　　　上　高

3.	$\widehat{5}$ $\overline{32}$ $\overline{22}$ $\overline{21}$	$\dot{6}$ $\dot{6}$ $\dot{2}$ $\underset{.}{7}$	$\overline{72}$ $\overline{76}$ $\overline{55}$ $\overline{35}$	$\dot{6}$ 3 3 —
落	低 又过只深	坑，	高 山	

6	$\overline{i2}$ $\overline{i6}$ $\overline{66}$ $\overline{5}$	$\overline{53}$ $\overline{23}$ $\overline{65}$ $\overline{35}$	$\overline{53}$ 3 $\overline{35}$ $\overline{33}$ 2	2 0 $\overline{53}$ $\overline{33}$ 2
险	岭 须 着 细	腻。	障 般 样	

$\overline{2}$ $\overline{5}$ 3	$\overline{32}$ $\overline{22}$ $\overline{1}$	$\underset{.}{6}$ 2 $\underset{.}{6}$ 2	$\underset{.}{6}$ 2 — 1	$\underset{.}{6}$ — $\overline{22}$ $\overline{1}$
光	景	未 曾 识	见， 值 时 会 得	

1	$\overline{33}$ $\overline{21}$ $\overline{11}$ $\overline{2}$	$\underset{.}{6}$ $\overline{11}$ $\overline{12}$ $\overline{11}$ $\underset{.}{6}$	$\underset{.}{6}$ 5 3 —	6 $\overline{i2}$ $\overline{i6}$ $\overline{66}$ $\overline{5}$
到	西 天？	本 师 紧 行		

3 6 3 $\overline{67}$	$\overline{6}$ $\overline{66}$ $\overline{56}$ $\overline{5}$	5 0 5 2	$\overline{2}$ $\overline{5}$ 3 $\overline{32}$ $\overline{22}$ $\underset{.}{6}$
勿 得（于）放 迟，		只 处 正 是	

2 $\underset{.}{7}$ $\underset{.}{6}$ $\overline{72}$ $\overline{66}$	$\overline{72}$ $\overline{76}$ $\overline{5}$ $\overline{35}$ $\underset{.}{6}$	2 5 $\overline{33}$	6 $\overline{i2}$ $\overline{i6}$ $\overline{66}$ $\overline{5}$
黑 沙 洞 边，		亦 畏 虎 狼	

$\overline{53}$ $\overline{23}$ $\overline{65}$ $\overline{5}$ $\overline{35}$	$\overline{53}$ 3 $\overline{35}$ $\overline{33}$ 2	2 0 $\overline{53}$ $\overline{33}$ 2
来 相 侵 欺。		障 般 样

3 — $\overline{32}$ $\overline{22}$ $\overline{1}$	$\underset{.}{6}$ 2 $\underset{.}{6}$ 2	$\underset{.}{6}$ 2 — 1	$\underset{.}{6}$ $\underset{.}{6}$ $\overline{66}$ $\overline{22}$ $\overline{1}$
光 景	未 曾 识	见， 值 时 会 得	

1	$\overline{33}$ $\overline{21}$ $\overline{11}$ $\overline{2}$	$\underset{.}{6}$ $\overline{11}$ $\overline{12}$ $\overline{11}$ $\underset{.}{6}$	$\underset{.}{6}$（$\overline{35}$ $\overline{56}$ $\overline{75}$	$\underset{.}{6}$ —）0 0
到	西 天？			

注：该曲曲牌在"泉州传统戏曲丛书"第十卷第22页称为【柳梢青】。

83. 相 断 约

《目连救母》观音唱

1=♭E 4/4

【双鸿鹅】(鼓介紧双开)

(3 3 2 1 6 1 | 2 -) 3 5 | 5 3 2 1 2 | 2 (5 5 3 2 1) |
　　　　　　　　　　　相　断　约，

6 6 6 1 3 3 2 | 2 5 5 3 2 7 6 | 7 5 0 6 6 7 7 6 | 6 0 5 5 |
勿　得　(于)　失　信，　　　　　　恁　说

3 2 3 2 2 2 1 | 6. 1 3 3 2 | 2 5 5 3 2 7 6 | 7 5 0 6 6 7 7 6 |
话　　也　卜　(于)　有　　凭。

6 1 - - | 1 2 1 6 | 6 6 6 5 6 5 3 2 3 | 2 3 - 6 4 |
限　　　(于)　三　日　　念　经

5 6 5 3 2 3 2 | 2 0 2 3 | 5 0 2 5 | 3 5 3 2 5 |
教，　　　　　限　三　日　　念　经　教　恁　今　读　得

5 0 2 2 2 2 1 | 6. 1 3 3 2 | 2 3 5 3 2 7 6 | 7 5 0 6 6 7 7 6 |
熟，　许　时　便　来　　相　对　一　阵。

6 - 2 2 | 3 2 5 3 3 | 5 0 2. 1 | 6 6 1 3 3 2 | 2 5 5 3 2 7 6 |
邂　逅　间　共　恁　初　相　识，　未　通　全　怙　一　片

7 5 0 6 6 7 7 6 | 6 0 2 5 | 3 2 5 2 2 | 5 0 2 2 2 2 1 | 3 3 1 2 2 2 1 |
心。　　　凭　只　经　共　恁　为　媒　约，　姻　缘　凑　合，姻　缘

3 3 2 2 1 | 6 6 6 6 1 3 3 2 | 2 5 5 3 2 7 6 | 7 (5 5 5 6 7 5 | 6 -) 0 0 ‖
凑　合　偕　老（偕　　老）　百　年　　姻。

注：该曲曲牌在"泉州传统戏曲丛书"第十卷第207页称为【双鹔鹅】。

157

84.有情人成眷属

《张羽煮海》琼莲公主、张羽唱

1=♭E 4/4

【双闺】（鼓介慢双开）

（5 35 | 1 3 2 1 6·5·1 3̂ | 2 -) 6 5 6 | 6 2·2 7 7 6 5 | 6 5 6 5 3 2 |
　　　　　　　　　　　　　　　　（琼唱）有　　　（于）情　人

2 3 3 0 7 7 6 5 | 6 3 5 0 5 6 6 6 5 | 5 7 5 6 7 6 5 3 5 | 2 5 3 2 6 1 2 |
成　眷　属，　　正　是　有　缘　（不汝）月　老

2 2 2 2 3 3 2 2 | 5 5 5 3 5 0 7 7 6 | 6 0 6 6 5 3 2 | 3 2 1 1 1 1 2 |
结　红　丝。　　　　阮　邀　君　鸾　凤

3 3 2 3 2 2 2 1 | 6 6 6 6 1 3 3 2 | 2 5 5 3 5 3 2 7 6 | 7 5 0 6 6 7 7 6 |
双，　恰　亲　像　如　鱼　（于）邀　　水；

6 0 6 0 5 6 | 6 2·2 7 7 6 5 | 6 5 6 5 3 2 | 2 3 3 0 6 6 6 5 |
君　　邀　　妾，　　　　妾　邀

6 3 5 6 6 | 7 5 6 7 6 5 3 5 | 2 5 3 2 6 1 2 | 2 2 2 2 3 3 2 2 |
君，　恩　恩　爱　爱　想　阮　不　甘　拆　分

5 5 5 3 5 0 7 7 6 | 6 - 6 6 5 3 2 | 5 2 0 3 2 3 2 1 6 | 2 1 2 2 3 2 1 |
离。　　（张唱）感　公　主　（于）深　恩　义，　张　羽　都　亦

6 6 6 6 1 3 3 2 | 2 3 5 3 5 3 2 7 6 | 7 5 0 6 6 7 7 6 | 6 - 6 0 5 6 |
难　报　一　些　儿，　　　　好

6 2·2 7 7 6 7 6 5 | 6 5 6 5 3 2 | 2 3 3 0 6 6 6 5 | 6 3 5 6 7 6 5 |
（于）姻　缘　　来　配　合，　亲　像

158

3 5 5 5 5 3 2 | 0 5 5 3 2 6 1 2 | 2 2 2 3 3 2 2 | 6 5 6 7 6 6 6 5 |

牛 郎 织 女 相 会 在 许 天 河 边, 恰 亲 像

3 5 5 5 5 3 2 | 0 5 5 3 2 6 1 2 | 2 2 2 3 3 2 2 | 5 5 5 3 5 0 7 7 6 | 6 0 0 0 ‖

牛 郎 织 女 相 会 在 许 天 河 边。

85.秦桧该斩头项

《岳侯征金》王能、李直唱

1=♭E 4/4

【红绣鞋】（鼓介紧双开）

(3 3 2 1 6 1 | 2) 1 - 1 | 2 3 - 1 | 2 0 0 0 0 1 1 | 2 0 0 0 0 1 1 |

秦 桧 该 斩 头 项, 啊 通, 啊

2 0 3 2 2 2 1 | 2 0 3 2 2 2 1 | 2 2 2 7 5 | 6 3 5 6 7 6 |

通, 隆 通 叮 通, 隆 通 叮 通, 这 个 隆 叮 通。

6 2 - 3 | 1 3 - 2 | 2 0 0 0 0 1 1 | 2 0 0 0 0 1 1 |

三 族 当 夷 尽 空, 啊 通, 啊

2 0 3 2 2 2 1 | 2 0 3 2 2 2 1 | 2 2 2 7 5 | 6 3 5 6 7 6 |

通, 隆 通 叮 通, 隆 通 叮 通, 这 个 隆 叮 通。

6 0 1 2 | 3 3 1 1 | 2 1 - 1 | 1 3 3 3 | 2 3 - 1 |

灭 宗 祀 啊 未 是 重, 六 世 为 牛, 九 世 娼, 足 见

3 1 1 2 | 2 0 0 0 0 1 1 | 2 0 0 0 0 1 1 | 2 0 3 2 2 2 1 |

报 应 有 轻 重。 啊 通, 啊 通, 隆 通 叮

2 0 3 2 2 2 1 | 2 2 2 7 5 | 6 (3 5 5 6 7 5 | 6) 0 0 0 ‖

通, 隆 通 叮 通, 这 个 隆 叮 通。

86.才见绿暗红稀

《吕后斩韩》戚妃唱

1=♭E 4/4

【金乌噪】（鼓介轻点）

(2 5 2 3 2 3 | 3 6 6 6 5 3 5 3 2 | 1 2 2 1 2 3 2 2 2 1 | 2 - 6 6 6 5 |

6 0 2 2 7 5 | 6 7 6 5 6 7 6 | 6 0) 6 - | 2 1 2 0 5 5 3 |
　　　　　　　　　　　　　　　　　　　　　　　　　　才　见

6 7 7 6 7 6 5 3 3 | 6 2 7 2 7 6 5 7 6 | 6 0 6 7 6 5 | 3 6 6 6 5 3 5 2 3 |
绿　暗　红　稀，　　　因　乜　东　君，

3 2 3 6 7 6 5 | 3 6 6 6 5 3 5 3 2 | 1 3 2 0 5 5 3 2 | 3 1 1 1 2 1 7 6 |
(不汝)因　乜　东　君　去　得　障　紧?

6 5 5 #4 3 | 6 7 2 7 6 6 5 | 7 7 6 7 6 5 3 3 | 3 2 7 2 7 6 5 7 6 |
恼　恨　枝　头　里　怨　啼　莺。

6 - 6 7 6 3 | 0 6 6 5 3 5 2 3 | 3 2 3 6 7 6 5 | 3 6 6 6 5 3 5 3 2 |
记　得　共　君，　(不汝)记　得　共　君　花　前

1 3 5 3 2 1 5 3 2 | 2 7 6 (2 3 2 3 | 3 6 6 6 5 3 5 3 2 | 1 2 2 1 2 3 2 2 2 1 |
月　下　弄　金　钟。

2 - 6 6 6 5 | 6 0 2 2 7 6 5 5 | 6 7 6 5 6 7 6 | 6) 5 5 3 |
　　　　　　　　　　　　　　　　　　　　我　子

6 2 7 2 7 6 5 6 6 5 | 3 6 6 3 7 7 | 6 2 7 2 7 6 5 7 6 | 6 0 6 7 6 5 |
如　意，差　伊　赵　邦　守　镇，　　　伊　许处

3 6 3 0 6 6 5 3 | 5 2 3 5 5 5 2 3 | 3 6 6 6 5 3 5 3 2 | 1 3 2 0 5 5 3 2 |
望　云　思　亲。你　母　独　守　深　宫　记　数　时

160

$\overline{3\ \underline{1\ 1}}\ \underline{\widehat{1\ 2}}\ \underline{1\ 7}\ \dot{6}\ |\ \dot{6}\ 5\ \underline{5\ {}^{\sharp}4}\ 3\ |\ \dot{5}\ \underline{\dot{2}\ 7}\ \underline{6\ \widehat{5\ 6}}\ \underline{6\ 7}\ |\ 5\ \widehat{6}\ \underline{5\ 6}\ \underline{5\ 3}\ |$

日，　　　　倚门　等望　并无一封书

$\overline{2\ \underline{3\ 3}}\ \underline{3\ 5}\ 0\ \underline{7\ 7}\ |\ \dot{6}\ 0\ \underline{3\ 6}\ \underline{3\ 3}\ |\ \underline{6\ 7}\ \underline{6\ 3}\ 0\ \underline{6\ 6}\ \underline{5\ 3}\ |\ \underline{5\ 2}\ \underline{3\ 3}\ 0\ \underline{5\ 5}\ \underline{3\ 2}\ |$

信。　　　　任你那是宰予昼　寝，　　（于）阮会

$1\ \underline{\widehat{3\ 2}}\ \underline{1\ 5}\ \underline{3\ 2}\ |\ \underline{2\ \widehat{7}}\ \dot{6}\ 0\ (\underline{2\ 3}\ \underline{2\ 3}\ |\ \underline{3\ 6}\ \underline{6\ 6}\ \underline{5\ 3}\ \underline{5\ 3\ 2}\ |\ \underline{1\ \widehat{2\ 2}}\ \underline{1\ 2}\ \underline{3\ 2}\ \underline{2\ 2}\ \underline{2\ 1}\ |$

困终不成　眠。

$2\ -\ \underline{\dot{6}\ \dot{6}}\ \underline{\dot{6}\ \dot{6}\ 5}\ |\ \dot{6}\ \underline{2\ 2}\ \underline{7\ 5}\ |\ \underline{\dot{6}\ \dot{7}}\ \underline{\dot{6}\ 5}\ \underline{\dot{6}\ 7}\ \dot{6}\ |\ \dot{6})\ 3\ \widehat{5}\ \underline{5\ 3}\ |$

　　　　　　　　　　　　　　　　　　　君王你

$\underline{6\ \dot{2}}\ \underline{\dot{7}\ \dot{2}}\ \underline{7\ 6}\ \underline{5\ 6}\ 7\ |\ 5\ \underline{7\ 7}\ \underline{6\ 7}\ \underline{6\ 5}\ \underline{3\ 3}\ |\ \underline{6\ \dot{2}}\ \underline{\dot{7}\ \dot{2}}\ \underline{7\ 6}\ \underline{5\ 7}\ 6\ |\ \dot{6}\ 0\ \underline{6\ 7}\ \underline{6\ 3}\ |$

若　　还　有灵　　圣，　　　　早来

$0\ \underline{6\ 6}\ \underline{5\ 3}\ \underline{5\ 2}\ 3\ |\ 3\ \underline{2\ 3}\ \underline{6\ 7}\ \underline{6\ 5}\ |\ \underline{3\ 6}\ \underline{6\ 6}\ \underline{5\ 3}\ \underline{5\ 3\ 2}\ |\ 1\ \underline{\widehat{3\ 2}}\ \underline{1\ 5}\ \underline{3\ 2}\ |$

邀　阮，　（不汝）早来邀　　阮同入黄泉到幽

$\overline{3\ \underline{1\ 1}}\ \underline{\widehat{1\ 2}}\ \underline{1\ 7}\ \dot{6}\ |\ \dot{6}\ 5\ \underline{5\ {}^{\sharp}4}\ 3\ |\ \underline{6\ \dot{2}}\ \underline{\dot{7}\ \dot{2}}\ \underline{7\ 6}\ \underline{5\ \widehat{6\ 6}}\ 7\ |\ 5\ \underline{7\ 7}\ \underline{6\ 7}\ \underline{6\ 5}\ \underline{3\ 3}\ |$

冥。　　　　即显节　烈　　人志

$\underline{6\ \dot{2}}\ \underline{\dot{7}\ \dot{2}}\ \underline{7\ 6}\ \underline{5\ 7}\ 6\ |\ 1.\ \underline{2\ 3}\ \underline{5\ 3}\ 2\ |\ \overline{3\ \underline{1\ 1}}\ \underline{\widehat{1\ 2}}\ \underline{1\ 7}\ \dot{6}\ |\ \dot{6}\ 3\ \widehat{5}\ \underline{5\ 3}\ 3\ |$

行，　　流　名传古　今。　　　　今旦

$\underline{6\ \dot{2}}\ \underline{\dot{7}\ \dot{2}}\ \underline{7\ 6}\ \underline{5\ \widehat{6\ 6}}\ 7\ |\ 5\ \underline{7\ 7}\ \underline{6\ 7}\ \underline{6\ 5}\ \underline{3\ 3}\ |\ \underline{6\ \dot{2}}\ \underline{\dot{7}\ \dot{2}}\ \underline{7\ 6}\ \underline{5\ 7}\ 6\ |\ \dot{6}\ 0\ \underline{6\ 3}\ \underline{3\ 7}\ |$

强　把只琴　弦　　来再整，　　　弹出

$\underline{6\ 7}\ \underline{6\ {}^{\sharp}4}\ \underline{3\ 6}\ \underline{5\ 3}\ |\ \underline{5\ 2}\ \underline{3\ 3}\ 0\ \underline{5\ 5}\ \underline{3\ 2}\ |\ \underline{2\ \widehat{1\ 1}}\ \underline{1\ 2}\ \underline{3\ 5}\ \underline{3\ 2}\ |\ 2.\ \underline{7\ \dot{6}}\ \underline{6\ 3}\ \underline{3\ 7}\ |$

寡妇　上坟　调，　　（不汝）一　段相思　引。　弹出

$\underline{6\ 7}\ \underline{6\ {}^{\sharp}4}\ \underline{3\ 6}\ \underline{{}^{\sharp}4\ 3}\ |\ \underline{{}^{\sharp}4\ 2}\ \underline{2\ 2}\ \underline{3\ {}^{\sharp}4}\ \underline{6\ {}^{\sharp}4\ 3}\ |\ \overline{3\ \underline{1\ 1}}\ \underline{1\ 2}\ \underline{3\ 5}\ \underline{3\ 2}\ |\ 2.\ \underline{7\ \dot{6}}\ (\underline{2\ 3}\ \underline{2\ 3}\ |$

寡妇　上坟　调，　　　　一　段相思　引。

$\underline{3\ 6}\ \underline{6\ 6}\ \underline{5\ 3}\ \underline{5\ 3\ 2}\ |\ \underline{1\ \widehat{2\ 2}}\ \underline{1\ 2}\ \underline{3\ 2}\ \underline{2\ 2}\ \underline{2\ 1}\ |\ 2\ -\ \underline{\dot{6}\ \dot{6}}\ \underline{\dot{6}\ \dot{6}\ 5}\ |\ \dot{6}\ \underline{2\ 2}\ \underline{7\ 6}\ 5\ |\ \dot{6}\ -)\ 0\ 0\ \|$

161

87. 得 到 西 天

《三藏取经》三藏唱

1=♭E 4/4

【金钱经】（鼓介紧双开）

(2 2 1 6 5 6) | 5 1 2 1 6 5 6 | 1. 7 6 2 1 | 5 1 2 1 6 5 6 | 1. 7 6 2 1 |
　　　　　　得　　　　到　　　西　　　　　天，

6. 1 2 5 3 2 | 1 0 3 1 | 3 2. 5 3 2 | 1 6 1 2 5 3 2 | 1 1 - 6 1 |
心　欢　喜，看 见 尊 者　来 都　佃。好 景

5. 6 6 2 1 | 1 0 3 1 | 3 2. 5 3 2 | 1 6 1 2 5 3 2 | 1 1 - 6 1 |
致，　　　　清 幽　实　可　　　　吝。到 极

5. 6 6 2 1 | 1 0 3 1 | 3 2. 5 3 2 | 1 6 1 2 5 3 2 | 1 6 1 0 ‖
乐，　　　　得 见 世 尊　大 阿　弥。

88. 西 天 一 路

《三藏取经》三藏唱

1=♭E 4/4

【北猿餐】（鼓介总开）

6. 2 1 6 1 | 6 6 6 5 6 5 | 5 3 3 0 5 5 3 2 | 1 0 6 6 5 6 5 6 |
弥　陀　佛，　　　　弥　陀　佛，阿 弥(阿 弥)陀

1 0 2 2 1 1 6 1 | 5. 1 6 5 6 | 6 3 5 5 3 | 3 2 5 3 |
佛，阿 (阿)弥 陀　佛。　　　西 天　一 路

6. 2 1 6 | 6 6 2 1 6 6 | 6 - 5 6 5 | 5 3 3 0 5 5 3 2 |
几　万　里，弥 陀　佛，　　　弥　陀

1 0 1 3 | 3 2 0 5 5 3 2 | 1 6 1 2 5 3 2 | 1 0 6 6 5 6 5 6 |
佛，值 时 得 到　极 乐　市？阿 弥(阿 弥)陀

162

1 0 2 2 1 1 6 1 | 5. 1 6 5 6 | 6 2 3 3 | 3 5 5 3 |
佛，阿（阿）弥陀　佛，　　　盘山过岭

6. 2 1 6 6 | 6 6 2 1 6 6 | 6 - 5 6 5 | 5 3 3 0 5 5 3 2 |
乜奔　驰，弥陀　佛，　　　弥　陀

1 0 1 1 | 1 3 - 2 3 | 1 6 1 2 5 3 2 | 1 0 6 6 5 6 5 6 |
佛，一路行来　　乜青　荒，阿弥（阿弥）陀

1 0 2 2 1 1 6 1 | 5. 1 6 5 6 | 6 5 3 5 3 | 3 2 3 - |
佛，阿（阿）弥陀　佛，　　　四边　人家

6. 2 1 6 6 | 6 6 2 1 6 1 | 6 - 5 6 5 | 5 3 3 0 5 5 3 2 |
看不　见。弥陀　佛，　　　弥　陀

1 0 1 1 | 1 2 0 5 5 3 2 | 1 6 1 2 5 3 2 | 1 0 6 6 5 6 5 6 |
佛，前面又是　　大江　池，阿弥（阿弥）陀

1 0 2 2 1 1 6 1 | 5. 1 6 5 6 | 6 2 5 3 | 3 2 5 3 |
佛，阿（阿）弥陀　佛，　　　无船　抉得

6. 2 1 6 | 6 6 2 1 6 | 6 - 5 6 5 | 5 3 3 0 5 5 3 2 | 1 0 1 1 |
过江　池。弥陀　佛，　　　弥　陀　佛，那望

3 3 - 2 3 | 1 6 1 2 5 3 2 | 1 0 2 5 | 3 3 - 2 3 |
我佛　相扶　持，扶持三藏

1 6 1 2 5 3 2 | 1 0 2 5 | 3 3 - 2 3 | 1 6 1 2 5 3 2 |
过江　　池，扶持三藏　　过江

1 0 6 6 5 6 5 6 | 1 0 2 2 1 1 6 1 | 5. 1 6 5 6 | 6 0 0 0 ‖
池。阿弥（阿弥）陀　佛，阿（阿）弥陀　佛。

注：该曲曲牌在"泉州传统戏曲丛书"第十卷第65页称为【北猿餐】。

89. 泥金书信

《十朋猜》成呀唱

1=♭E 4/4

【霓裳】(鼓介紧双开)

(5 5 5 3 2 6 1 | 2 -) 2 3 | 6 1 2 1 6 6 5 | 5 3 2 3 6 5 3 5 |
　　　　　　　　　　　　　　泥 金 书 信　报　众　通

5 3 3 3 5 3 3 2 | 6 · 1 3 3 3 2 1 | 3 3 2 1 0 3 3 2 | 2 0 6 1 1 1 2 |
和,　　　　乜 荣　气,　　　　　　　读　到

6 2 6 6 | 6 0 1 1 | 2 0 2 6 1 | 2 0 1 2 0 6 6 |
状 元 二 个 字, 爹 欢　喜, 娘 也 欢　喜, 亲 姆 同

2 2 - 1 6 | 2 7 7 6 5 5 | 6 0 7 6 7 6 5 | 6 1 2 1 6 6 6 5 |
我 姐 伊 人 笑 微 微。 我 爹 夸 说

3 6 3 3 6 1 6 5 | 3 3 0 5 5 3 3 2 | 2 0 6 2 | 1 2 2 6 6 6 6 1 |
选 择 有 只 好 子　婿,　　　　男 儿 伸 手 卜 掠 着

2 0 6 1 | 6 1 2 1 6 6 6 5 | 6 1 6 5 3 6 | 3 3 3 6 6 5 |
天, 状 元 岳(于) 父　脚 踏 不 在 地,

5 0 2 2 0 2 2 | 6 2 2 0 2 2 0 2 2 | 6 2 2 0 6 2 0 6 6 | 6 0 2 6 |
我 只 舅 仔 爷,(于)我 只 舅 仔 爷 那 好 是 跳 (跳) 上

7 0 7 2 5 6 7 5 | 6 0 1 6 0 2 2 | 2 0 2 6 2 1 | 2 0 2 6 2 6 2 |
天。 书 读 到 尾, 读 到 只 书 尾,(啊 哨 了) 掠 我

2 6 7 2 7 7 | 6 5 5 5 6 7 6 | 6 0 5 5 | 3 5 3 2 1 2 3 2 |
兴 柄 尽 都 打 折。 说 只 书 是 休

3 - 1 6 | 2 - 2 6 6 6 1 | 3 1 2 3 5 3 2 | 5 5 5 6 5 6 |
书, 爹 也 啼, 娘 也　啼, 亲 姆 同 我 姐 二 人

164

$2 \quad \widehat{7 \ 2} \ \widehat{7 \ 2} \ \widehat{7 \ 6} \ \widehat{5 \ 5} \ | \ \widehat{7 \ 5 \ 5 \ 6 \ 7 \ 6} \ | \ \dot{6} \quad 0 \quad 0 \ 2 \ 3 \ | \ \widehat{5 \ 3 \ 2} \ \widehat{2 \ 1 \ 6 \ 6} \ |$
切 切　　　啼。　　　一 家 人 都 骂

$5 \cdot \quad 0 \quad 0 \ \widehat{3 \ 3 \ 5} \ | \ \widehat{3 \ 5} \ \widehat{3 \ 2} \ 1 \ 1 \ | \ \widehat{3 \ 2 \ 3} \quad \widehat{3 \ 5 \ 3 \ 2} \ | \ \widehat{1 \ 3} \ 0 \ \widehat{1 \ 1} \ \widehat{2 \ 1} \ \widehat{6 \ 1} \ |$
你，　骂 你 辜 恩 共 负 义，伊 又 骂 你 都 无 行

$\underset{.}{6} \quad \widehat{6 \ 6} \ \widehat{2 \ 2} \ 1 \ | \ 1 \quad 0 \ \widehat{3 \ 5 \ 3} \ | \ 2 \ - \ 2 \ 2 \ | \ \widehat{3 \ 2} \ 1 \ 1 \ | \ \underset{.}{6} \ \widehat{6 \ 2} \ 1 \ 1 \ |$
止。　　　伊 说 是 状 元 妻 经 休 离，亦 曾 经 休

$\underset{.}{6} \quad 0 \quad 0 \ 1 \ 2 \ | \ 2 \quad 2 \ 1 \ 1 \ | \ 2 \quad 0 \ \widehat{3 \ 3 \ 5} \ | \ \widehat{2 \ 5} \ \widehat{3 \ 3} \ \widehat{2 \ 3} \ \widehat{2 \ 1} \ |$
弃，　　贪 谋 我 姐 生 亲 浅，三 遭 二 返

$\underset{.}{6} \quad 2 \ 2 \ \underset{.}{6} \ | \ \widehat{7 \ 2} \ \widehat{7 \ 6} \ \widehat{5 \ 6} \ \widehat{7 \ 5} \ | \ \dot{6} \quad 0 \quad \widehat{6 \ 6} \ 0 \ \widehat{1 \ 1} \ | \ \underset{.}{6} \ \widehat{1 \ 2} \ \widehat{1 \ 6} \ \widehat{6 \ 6 \ 5} \ |$
不 肯 去 嫌 伊。　　　妾 受 得 迫 勒

$6 \ 3 \ 6 \ 3 \ | \ \underset{.}{6} \ \widehat{3 \ 3} \ \widehat{6 \ 6 \ 5} \ | \ 5 \quad 0 \ 2 \ \underset{.}{6} \ | \ 1 \ 2 \ 2 \ \underset{.}{6} \ | \ \dot{6} \quad 0 \ 6 \ 6 \ |$
舍 命 去 投 江，　脱 落 弓 鞋 作 为 记，身 尸

$\underset{.}{6} \ \widehat{1 \ 2} \ \widehat{1 \ 6} \ \widehat{6 \ 6 \ 5} \ | \ 6 \quad 3 \ 6 \ 3 \ 6 \ | \ \underset{.}{6} \ \widehat{3 \ 3} \ \widehat{6 \ 6 \ 5} \ | \ 5 \quad 3 \ 2 \ 5 \ 2 \ 5 \ |$
葬 埋　江 鱼 腹 里，　　伊 一 点

$\widehat{2 \ 5} \ \widehat{3 \ 3} \ \widehat{2 \ 3} \ \widehat{2 \ 7} \ | \ \underset{.}{6} \ \underset{.}{6} \ 2 \ \underset{.}{7} \ | \ \underset{.}{7} \ \widehat{7 \ 2} \ \widehat{5 \ 6} \ \widehat{7 \ 5} \ | \ \dot{6} \quad 0 \ 3 \ 5 \ | \ 3 \ 2 \ 2 \ 3 \ |$
灵 魂　到 只 京 畿。　　　伊 说 是 读 书

$5 \ 2 \ 5 \ 3 \ | \ 3 \ 2 \ \underset{.}{6} \ \underset{.}{6} \ 1 \ | \ \underset{.}{6} \ 1 \ 2 \ - \ \widehat{1 \ 6} \ | \ 6 \ \widehat{1 \ 3} \ \widehat{3 \ 6} \ | \ 3 \ - \ 6 \ 3 \ 5 \ |$
人，不 知 恩，不 念 旧，　一 朝 身 富 贵，掠 阮 旧 人

$5 \ \widehat{6 \ 1} \ \widehat{6 \ 1} \ \widehat{6 \ 1} \ \widehat{6 \ 5} \ \widehat{3 \ 5} \ | \ 3 \ \dot{1} \ \dot{1} \ 6 \ | \ 6 \ \dot{1} \ \widehat{3 \ 3} \ 6 \ | \ 3 \ - \ 6 \ 3 \ 5 \ |$
尽 轻　　弃，你 一 朝 身 富 贵，掠 阮 旧 人

$5 \ \dot{1} \ \widehat{6 \ 1} \ \widehat{6 \ 1} \ \widehat{6 \ 5} \ \widehat{3 \ 5} \ | \ 3 \ - \ 3 \ \widehat{6 \ 6 \ 6} \ 5 \ | \ 5 \ 0 \ (\ \widehat{3 \ 3} \ \widehat{5 \ 3} \ \widehat{2 \ 3} \ 1 \ | \ 2 \ 0 \ 0 \ 0 \) \ \|$
尽 轻　　弃。

165

90. 纸 笔 墨 砚

（暂查无原本）周桐唱

1=♭E　4/4

【望远行】（鼓介紧双开）

(3 3 2 1 6 1 | 2 -) 6 1 | 6 1 2 1 6 6 6 5 | 6 6 - 3 | 3 3 3 6 6 5

纸 笔 墨（于）砚 书 册 齐 备，

5 0 2 5 | 3 3 3 2 3 1 | 1 3 5 2 2 2 5 | 3. 5 3 3 3 2 1 | 6 6 2 2

勤 心 教 笃， （不汝）勤 心 教 笃 闲 事 我 不

2 2 2 1 2 1 | 1 1 6 1 | 6 1 2 1 6 6 6 5 | 3 6 3 6 | 3 3 3 6 6 5

知。 我 也 曾 教 传 林 冲、卢 俊 义，

5 0 3 5 3 2 | 1 6 1 3 3 2 | 2 3 3 2 1 1 1 2 | 6 1 1 1 2 1 1 6 | 6 0 2 3

水 浒 寨 中 天 下 知。 恨 奸

5 0 3 2 1 2 | 3 0 3 3 3 2 | 1 6 1 3 3 2 | 2 3 3 2 1 1 1 2 | 1 5 3 3 3 2

臣 生 害 伊， 致 使 我 老 来 无 依 倚，（于）致 使 我

1 6 1 3 3 2 | 2 3 3 2 1 1 1 2 | 6 1 1 1 2 1 7 6 | 6 (3 5 5 6 7 5 | 6 -) 0 0 ‖

老 来 无 依 倚。

91. 居 住 方 广 寺

《三藏取经》五百尊者唱

1=♭E　4/4

【光乍】（鼓介紧双开）

(1 2 1 6 5 6) | 5 1 2 1 6 5 6 | 1. 7 6 2 1 | 1 1 - 6 1 | 5. 6 6 2 1

居 住 方 广 寺，

1 0 1 3 2 1 | 1 6 1 2 5 3 2 | 1 0 3 5 3 2 | 1 3 2 1 6 2 1

直 来 庆 寿 生。 且 喜 太 平

3 - 3 6 5 3 | 5 0 1 3 | 2 3 - 2 3 | 1 6 1 2 5 3 2 | 1 6 1 -‖

再 出 世， 五 百 尊 者 齐 庆 贺。

166

92.赖诸卿协力

（暂查无原本）佚名唱

1=♭E　4/4　转廿

【童调剔银灯】（鼓介紧双开）

（3 3 2 1 6 1 | 4/4 2 - ）2 3 | 6 2 7 6 5 6 6 7 | 5 7 5 6 7 6 5 3 5 |
　　　　　　　　　　　赖　诸　卿　协　力

2 2 2 3 3 2 2 | 5 5 5 3 5 0 7 7 6 | 6 0 6 7 6 5 | 3 6 5 3 5 3 2 |
相　扶　持，　　　　　托　君　王

2 0 1 3 2 1 | 3 2 0 3 3 2 7 | 6 2 7 6 5 7 6 | 6 0 6 2 7 6 |
洪　福　如　　天。　　　　　　　司　马

7 6 5 7 6 | 6. 2 7 6 | 5 3 5 0 7 7 6 | 6 0 6 7 6 5 |
忠　义　真　过　人，　　　　　　苏

3 6 5 3 3 3 2 | 2 0 2 3 2 1 | 3 2 0 3 3 2 7 | 6 2 7 6 5 7 6 |
大　夫　英　雄　志　气。

6 0 1 - | 2 6 6 2 1 | 2 6 - 5 5 | 3 5 3 2 1 3 2 | 2 0 1 1 6 |
君　臣，　咱君　臣　　　　　相　安

2. 3 2 2 7. 6 5 5 | 6 5 5 6 7 6 | 6 0 5 5 | 5 6 5 6 5 3 2 |
致　　　治，　　　未　怕　外　邦

0 5 5 3 2 6 1 2 | 2 2 2 3 3 2 2 | 5 3 5 0 7 7 6 | 廿6 7 6 5 0 2 3 - |
敢　来　相　侵　欺。　　　　　册　立　后　妃

2 2 5 0 1 2 ♯4 3 - 2 2 6 2 7 6 5 7 6 - 3 5 3 0 |
合　伦　理，　　修　德　自　　强　　须　致　治，

1 2 ♯4 3 - 5 7 6 6 5 3 - 6 ♯4 3 2 ♯4 3 0 （2 2 7 2 5 5 6）‖
大　国　威　风　谁　　敢　欺。

93. 筑室傍荒村

《目连救母》傅罗卜唱

1=♭E 4/4 转 廿

【扑灯蛾犯】（鼓介紧双开）

(3 3 3 2 1 6 1 | 4/4 2) 1 2 3 6 5 3 | 2 3 1 2 2 5 3 | 3 6 6 7 7 6 6 |
　　　　　　　　(不 汝)筑　　　室，　　　　(于) 筑

5. 7 6 5 3 | 6 7 6 5 3 6 5 3 | 2 3 1 2 2 5 3 | 3 0 3 2 |
室　　　　傍　荒　　　村，　　　　　　　　寂

5 - 1 3 2 1 | 2 6 6 0 6 6 6 6 ‖: 2 (2 0 3 3 2 1 6 1 | 2 2 0 3 3 2 1 6 1 :‖
寞，寂 寞　怨　黄　昏。

2 5 5 3 2 6 1 | 2) 2 1 6 · 6 6 | 2 5 3 2 1 2 0 5 5 3 | 3 6 6 7 7 6 6 |
　　　　　(不 汝)巡　　看，　　　　　　(于) 巡

5 5 7 6 5 3 | 6 7 6 5 3 6 5 3 | 2 2 2 2 2 2 5 | 2 5 3 2 3 2 1 |
看　　　　母　亲　墓，望 不 见　　我　　母

1 3 3 1 2 1 6 | 7. 6 5 5 6 7 6 | 6 0 6 1 | 1 2 2 1 6 |
(母)你 阴　　魂。　　　　　　　蛙　(于) 鼓

6 - - - | 5 - - - | 3 5 3 2 1 2 | 2 5 3 3 2 |
闹，

3 0 3 5 | 3 5 3 2 1 2 3 5 | 3 3 2 1 3 3 3 1 | 2 3 1 3 3 3 1 |
蛙 鼓 闹，　萤 火 奔，　夕 阳 共 荒 草，夕 阳 共

2 3 2 2 6 1 | 0 5 5 3 2 3 1 2 3 | 2 7 7 0 2 2 7 7 | 6 5 5 6 7 6 |
荒 草，真 个 那 是　惹　动　　我 方　寸。

6 0 5 6 5 6 | 2 - - - | 7 - - - | 6 6 6 6 7 6 5 3 |
枉 我 只 处 叫　　天，　　　天 都 不

168

6 3 3 3 5 0 7 7 6 | 6 0 5 5 | 3 2 2 2 3 2 1 6 | 6 6 6 0 1 1 6 1 |

应，　　　　枉 叫　　都 不　应。地，枉 我 只 处

0 5 5 3 2 6 1 2 | 2 7 7 0 2 2 7 7 | 6. 7 5 5 6 7 6 | 6 2 2 5 3 2 |

叫　地，　地 不　闻。　　　何 不

2 0 5 5 5 3 2 | 1 1 1 2 0 3 3 3 5 | 2 2 2 3 3 2 | 2 3 - 2 1 |

稍 延 我 母　命，　小 伸 我

6 6 6 3 3 2 | 2 2 3 2 2 7 6 | 7 5 0 6 6 7 7 6 | 6 1 1 3 2 1 |

为 人 子　一 点 情　分？　那 见

1 1 1 3 2 1 | 1 2 2 2 6 2 | 6 - 6 6 6 | 2 2 2 3 3 2 |

狐 狸　相 缀 来 只 墓　上 眠，

2 5 5 3 3 2 | 2 5 5 3 3 2 | 2 0 2 5 3 2 | 1. 2 0 5 5 3 2 |

纸 灰　化 做　蝴 蝶 舞 乱 纷

3 5 3 2 1 3 2 | 2 0 5 6 6 5 | 3 5 5 6 5 3 2 2 | 5 0 3 3 |

纷。　　又 听 见 雏 鸦　啼 母，咿 咿

5 5 3 3 | 5 2 6 1 1 2 | 6 6 6 6 1 3 3 2 | 2 7 7 0 2 2 7 7 |

喔 喔 哀 声 惨，嗳！越 惹 得 阮 闷 人　心 越

6 5 5 6 7 6 | 6 5 5 3 3 2 | 2 5 6 5 3 2 | 2 5 3 5 3 2 |

闷。　　卜 是　我 母　你 阴 魂 卜 来

1 1 1 1 2 0 5 5 3 2 | 3 5 3 2 1 3 2 | 2 2 2 3. 2 1 | 1 1 3 3 3 |

托 鸦　身，　飞 来　寻 子

2 3 2 1 6 6 6 | 2 2 2 3 3 2 | 2 3 3. 2 1 | 1 2 3 2 1 |

做 一　群。　　母 你　因 何

169

$\overset{\frown}{1}$ 0 $\overset{\frown}{25}$ $\overset{\frown}{32}$ | 5 $\overset{\frown}{32}$ 0 $\overset{\frown}{11}$ $\overset{\frown}{12}$ | $\overset{\frown}{35}$ $\overset{\frown}{32}$ $\overset{\frown}{13}$ $\overset{\frown}{32}$ | $\overset{\frown}{23}$ 3. $\overset{\frown}{21}$ 1

不学　丁　宁　威，　　　　　　　　　化鹤

$\overset{\frown}{1}$ 2 3 $\overset{\frown}{33}$ | $\overset{\frown}{23}$ $\overset{\frown}{21}$ $\overset{\frown}{6}$ $\overset{\frown}{6}$ | $\overset{\frown}{2}$ $\overset{\frown}{22}$ $\overset{\frown}{33}$ 2 | $\overset{\frown}{23}$ 3. $\overset{\frown}{21}$ 1

飞来　寻　儿　孙?　　　　　　母你

$\overset{\frown}{1}$ 2 3. $\overset{\frown}{21}$ | 1 1 3 $\overset{\frown}{33}$ | $\overset{\frown}{23}$ $\overset{\frown}{21}$ $\overset{\frown}{6}$ $\overset{\frown}{6}$ | $\overset{\frown}{2}$ $\overset{\frown}{22}$ $\overset{\frown}{33}$ 2

因何　　不学　汉蜀帝，　　　　

$\overset{\frown}{2}$ 0 $\overset{\frown}{33}$ | 1 2 1 $\overset{\frown}{22}$ $\overset{\frown}{23}$ | 1 2 1 $\overset{\frown}{16}$ 1 | 0 $\overset{\frown}{55}$ $\overset{\frown}{32}$ 3 $\overset{\frown}{12}$ 3

变做　杜鹃，变　做　杜鹃啼破有只　三　月

2 $\overset{\frown}{77}$ 0 $\overset{\frown}{22}$ $\overset{\frown}{77}$ | $\overset{\frown}{6}$ $\overset{\frown}{55}$ $\overset{\frown}{67}$ $\overset{\frown}{6}$ | 6 $\overset{\frown}{22}$ 3. $\overset{\frown}{21}$ | 1 3 2 $\overset{\frown}{23}$

(三　月)　春?　　风木　感悲

$\overset{\frown}{23}$ $\overset{\frown}{21}$ $\overset{\frown}{6}$ $\overset{\frown}{6}$ | $\overset{\frown}{2}$ $\overset{\frown}{22}$ $\overset{\frown}{33}$ 2 | $\overset{\frown}{23}$ $\overset{\frown}{33}$ 2 | $\overset{\frown}{20}$ $\overset{\frown}{25}$ $\overset{\frown}{32}$

长　抱　恨，　　风声　鹤唳

1. 2 0 $\overset{\frown}{55}$ $\overset{\frown}{32}$ | $\overset{\frown}{35}$ $\overset{\frown}{32}$ $\overset{\frown}{13}$ 2 | $\overset{\frown}{23}$ 3. $\overset{\frown}{21}$ | 1 1 3 (0

不　堪　闻。　　月落　乌啼，

呛 0 呛 呛 | 0) 2 - $\overset{\frown}{33}$ | $\overset{\frown}{22}$ - $\overset{\frown}{6}$ $\overset{\frown}{6}$ | $\overset{\frown}{2}$ $\overset{\frown}{22}$ $\overset{\frown}{33}$ 2 | $\overset{\frown}{20}$ $\overset{\frown}{61}$

(打更鼓声)　听见　三更　时　分。　　望

$\overset{\frown}{1}$ $\overset{\frown}{2}$ $\overset{\frown}{1}$ 6 | 6 - - - | 5 - - - | $\overset{\frown}{35}$ $\overset{\frown}{32}$ $\overset{\frown}{1}$ 2 | 2 $\overset{\frown}{55}$ $\overset{\frown}{32}$

(于)四　　野，　　　　　　　　　

3 0 $\overset{\frown}{25}$ | 5 0 $\overset{\frown}{56}$ $\overset{\frown}{66}$ 5 | 5 2 1 $\overset{\frown}{22}$ 3 | $\overset{\frown}{22}$ 1 $\overset{\frown}{22}$ 1

望四野　冷　冷　清清,　冷　冷清清,　神号　共

3 3 $\overset{\frown}{22}$ $\overset{\frown}{6}$ 1 | $\overset{\frown}{6}$ $\overset{\frown}{6}$ $\overset{\frown}{6}$ 1 $\overset{\frown}{33}$ 2 | 2 $\overset{\frown}{35}$ $\overset{\frown}{32}$ $\overset{\frown}{76}$ | $\overset{\frown}{75}$ $\overset{\frown}{6}$ 5 5

鬼哭都　那是　无　主　　(无主)孤　魂。　到只

170

3 2 2̂5̂ 5 5̂2̂2̂ | 3 3 3 2 5 | 3 3 2̂3̂2̂1̂ | 6̇6̇6̇ 6̇1̇ 3 3 2 ‖

其 段 俩 得 我 会 不 思 亲 念 亲? 心 酸 痛 都 是 如

2 3̂5̂ 3̂2̂7̂6̂ | 7̇5̇ 6̇ 0 5̇ 5̇ | 3 2 2̂5̂ 5 5̂2̂2̂ | 3 3 3 2 5 |

(如) 割 似 焚。 到 只 其 段 俩 得 我 会 不 思 亲 念 亲?

3 3 2̂3̂2̂1̂ | 6̇6̇6̇ 6̇1̇ 3 3 2 | 2 3̂5̂ 3̂2̂7̂6̂ | 7̇ (5̇ 5̇5̇ 6̇7̇5̇ |

心 酸 痛 都 是 如 割 (如割) 似 焚。

【尾声】

卄 6̇) 6̇ 5̇ 3̇ 2̇ 3 0 5̇ 2̇ 3̂2̂1̂2̂ #4̇ 3 - 6̇ 2 - 6̇ 2 7̇ |

情 未 安, 理 未 顺, 徒 劳 朝

6̂5̂ 7̂6̂ - 3 3 5 0 1 2 #4̂ 3 - i i i i 6̇ 5̇ 1̇ 0 |

夕 空 思 忖。 枉 我 看 经 念 佛

5̇ i i i i i 6̇ 5̇ 3 - 6̇ - #4̂ 3 2 #4̂ 3 - (2̂2̂ 7̂2̂5̂5̂6̂) ‖

袂 报 得 我 母 分 寸。

94. 作善降百福

出仙通用曲

1=♭E 4/4 2/4

【仙歌】(鼓介三下钟起)

4/4 2. 5̂3̂2̂1̂6̇ | 2. 1̂6̇6̇1̂6̇ | 5 - 1 5̇ | 6̇ - 6̇1̂1̂5̇ | 6̇. 5̂3̂3̂5̂3̂ |

哇 啊 哩 啊 唠 哇 啊 哇 啊 哩 哇 唠, 唠 唠 哇 哇 啊 哩 唠 哇 啊 哇 啊 哩 哇

2 - 2̂.1̂2̂ | 2 3̂2̂3̂2̂ | 2. 5̂3̂2̂1̂6̇ | 2 - 2̂3̂2̂ | 5̂2̂3̂5̂3̂ 5̂2̂ |

唠, 哇 哩 哇 哩 哇 唠, 哩 唠 哇 唠 哇 唠 哩 哩 唠

3 - 7̇ 7̇ | 6̇. 2̂1̂5̇ | 6̇ - 6̇1̂1̂5̇ | 6̇. 5̂3̂3̂5̂3̂ | 2 - 2̂.1̂2̂ |

哇, 哩 哩 哇 啊 唠 唠 哇, 哇 啊 哩 唠 哇 啊 哇 啊 哩 哇 唠, 哇

171

2 3 2 32 | 2. 53216 | 2. 32 2727 6 5 5 | 6 12 3653 | 2532 120 55 3 |
哩噔哩噔唠 哩唠噔， （不汝)作 善，

3 5 3 3 2 | 1. 2 3653 | 2532 120 55 3 | 3 0 3 22 | 3 0 3 3 2 1 |
作善 降 百 福； 作 恶， 作恶

2. 32 2 75 | 6 55 776 | 6 2 532 | 2 5 5 32 | 1. 2 3653 |
降 灾。 奉 劝 世人 休 劳

2 3 1 2 0 55 3 | 3 56 532 | 2 0 13 | 2 0 13 21 | 3 33 232 |
碌， 举 头 不 老 天， 自有 神

2 2 3 2 2 75 | 6 56 532 | 2 0 13 | 2 0 13 21 | 3 33 232 |
（神）明 在，举头 不 老 天， 自有 神

2 2 3 2 2 75 | $\frac{2}{4}$ 6 53 | 2 3 | 3 35 | 7 6 | 0 53 2 3 | 0 61 |
（神）明 在。哩噔 唠噔 唠唠 哩噔 哩噔 唠噔 唠唠

3 2 | 7757 | 6 61 | 3 2 | 7757 | 6 (35 | 5675 | 6 -) ‖
哩噔 哩唠唠哩 噔唠唠 哩噔 哩唠唠哩 噔。

95. 何 不 听 周 昌

《吕后斩韩》刘盈唱

1 = ♭E $\frac{4}{4}$ $\frac{2}{4}$

【川拨棹】（鼓介紧双开）

(3 3 2 1 6 1 | $\frac{4}{4}$ 2 -) 2 2 | 3 5 3 2 1 2 | 2 5 5 3 2 | 3 2 2 3 2 |
何 不 听， 何

1 6 1 6 56 | 53 - 66 | 5653 232 | 2 0 3 22 | 3 0 2 223 |
不 听 周 昌 （周昌）

172

1 <u>3 3 2</u> <u>3 2 1</u> <u>6 6</u> | **2** <u>6 1</u> <u>1 3</u> 2 | **2** <u>2 2 3</u> <u>2 2</u> | **1** <u>6 1</u> <u>1</u> <u>5 6</u> |

所言　　　语，　　　（于）赶　激

5 3 - <u>6 6</u> | <u>5 6</u> <u>5 3</u> <u>2 3 2</u> | **2** 0 3 <u>2 2</u> | 3 0 <u>1 3</u> <u>2 3</u> | **1** <u>3 3 2</u> <u>3 2 1</u> <u>6 6</u> |

伊　　　　　抱 恨（抱恨）黄 泉

1 <u>6 1</u> <u>1 3</u> 2 | **2** <u>2 2 3</u> 2 | <u>1 1</u> <u>6 1</u> <u>6 6</u> <u>6 5 6</u> | **5** 3 - <u>6 6</u> | <u>5 6</u> <u>5 3</u> <u>2 3 2</u> |

去。　　你 不 觉　　察

（弱音）

2 0 3 <u>2 2</u> | **5** 0 <u>2 2</u> 5 5 | 3 0 2 - | 2 - 2 - | 2 - 6 - |

一　纸 的 假诏 书，我　　母　　后

6 <u>6 6 6</u> <u>2 2</u> 2 1 | 2 0 4 2 | **5** <u>2 2</u> 5 2 | **5** 0 <u>2 5</u> <u>3 2</u> | 2 <u>5 6</u> <u>5 3</u> 2 |

端意 得 卜 害 恁，恨 恁　母　子

6 <u>5 6</u> <u>5 3</u> <u>2 2</u> | <u>5</u> <u>2 4</u> <u>5 6</u> 5 | **5** 0 2 <u>2 2</u> | **5** 0 <u>2 3</u> <u>3 3 2</u> | 3 0 <u>3 5 3</u> |

海　样　深，　平　日 共伊 人 相 结

2 0（<u>3 3</u> <u>2 1</u> <u>6 1</u> | $\frac{2}{4}$ 2）<u>3 3</u> | <u>6 3</u> <u>6 5</u> | 0 <u>3 3 2</u> | 2 <u>2 2</u> | <u>6 2</u> <u>7 5</u> | 6 0 |

据。　　莫 踌 躇，　　母 子 相　会

2 2 | 2 2 2 | <u>6 2</u> <u>7 5</u> | 6 0 | $\overset{>}{2}$ $\overset{>}{2}$ | $\overset{>}{2}$（<u>3 3</u> | <u>2 1</u> <u>6 1</u> | 2 - ）‖

何 难　处，母 子 相　会　何 难　处。

96. 脱 出 北 门

《五关斩将》关羽、糜夫人、甘夫人唱

1=♭E　$\frac{4}{4}$ $\frac{2}{4}$

【叫山泉】（鼓介紧双开）

（**5** <u>5 3</u> <u>2 6</u> <u>1</u> | $\frac{4}{4}$ 2）<u>5</u> 5 3 | 6 <u>1 2</u> <u>1 6 6 6 5</u> | 6 3 - <u>3 3</u> |

（关唱）脱　出　北（于）门，　因势　便

6 <u>6 6 5</u> <u>6 5</u> | 5 0 3 - | 3 <u>3 3 3</u> <u>2 3 1 6</u> | 1 0 2 2 - |

行。　　　心　内　　半 喜，

173

$\underset{\cdot}{6}$ $\underset{\cdot}{6}$ - $\underset{\cdot}{6}$ $\underset{\cdot}{6}$ | $\underline{2}$ $\underline{2}\underline{2}\underline{1}\underline{2}\underline{1}$ | 1 2 5 3 | 6 $\underline{\dot{1}}\underline{2}\underline{1}$ $\underline{6}\underline{6}\underline{6}\underline{5}$ |

一 半 着 惊。 人 马 紧 行，

3 6 3 $\dot{1}$ | 6 $\underline{6}\underline{6}\underline{5}\underline{6}\underline{5}$ | 5 0 2 - | 3 $\underline{3}\underline{3}\underline{2}\underline{3}\underline{1}\underline{6}$ |

勿 得（于）做 声。 （糜、甘唱）曹 公

$\underline{1}$ 0 2 $\underline{1}$ $\underline{1}\underline{6}$ | 1 1 $\underline{2}$ $\underset{\cdot}{6}$ | 2 $\underline{2}\underline{2}\underline{1}\underline{2}\underline{1}$ | 1 0 3 5 |

得 知， 伊 会 差 军 赶 来 掠， 到 许

5 $\underline{3}\underline{2}\underline{1}$ 5 | 2 $\underline{6}$ $\underline{6}\underline{5}$ | 5 $\underline{5}\underline{5}$ 2 | 5 2 - 3 | 5 $\underline{2}\underline{2}\underline{3}\underline{5}\underline{3}$ |

时 定 送 命。（关唱）催 军 发 马 走 如 飞 龙，

3 3 2 2 | 5 2 $\underline{3}\underline{5}\underline{3}$ | 3 $\underline{6}$ $\underline{6}\underline{5}$ | 5 3 3 - | 2 2 - 5 |

东 风 送 暖 马 蹄 轻， 满 目 江 山 景（于） 色

3 $\underline{2}\underline{2}\underline{3}\underline{5}\underline{3}$ | 3 3 $\underline{6}$ $\underline{5}$ | 3 $\underline{6}$ $\underline{5}$ | 5 5 2 - | $\frac{2}{4}$ 2 3 3 |

新， 猿 啼， 猿 啼 鸟 叫 声 相

$\underline{2}$ $\underline{2}$ 3 | 2 3 2 | 5 $\underline{2}\underline{3}\underline{2}$ | 0 1 3 | 2 $\underline{2}\underline{6}\underline{1}$ | 3 3 2 | 0 $\underline{1}\underline{6}$ |

应。 雁 飞 过， 排 成 阵， 炁 人 伤 心， 马 步 不

$\underline{1}$ 0 1 3 | 2 $\underline{2}\underline{6}\underline{1}$ | 3 $\underline{3}$ 2 | 0 $\underline{1}\underline{6}$ | 1 0 （$\underline{\dot{1}}\underline{\dot{1}}$ | 6 5 3 5 | 6 -）‖

进； 炁 人 伤 心， 马 步 不 进。

97. 一场好怪异

《五路报仇》陆逊唱

$1=\flat E$ $\frac{4}{4}$ $\frac{2}{4}$

【寄生草】（鼓介紧双开）

$\frac{4}{4}$（$\underline{3}\underline{3}\underline{2}\underline{1}\underline{6}\underline{1}$ | 2）2 5 3 | 3 3 - $\underline{6}\underline{\dot{1}}$ | 6 $\underline{6}\underline{6}\underline{5}\underline{6}\underline{5}$ | 5 0 3 - |

一 场 好 怪 异， 阴

3 $\underline{3}\underline{3}\underline{2}\underline{3}\underline{1}\underline{6}$ | 1 - $\underline{2}\underline{3}\underline{2}\underline{3}$ | 1 $\underline{3}\underline{3}\underline{2}\underline{1}\underline{1}\underline{1}\underline{2}$ | $\underset{\cdot}{6}$ $\underline{1}\underline{1}$ $\underline{1}\underline{2}\underline{1}\underline{7}\underline{6}$ |

风， 阴 风 四 方 起，

174

6̣ 3 5 3 | 3 5 3 - | 3 3 - 6̇1̇ | 6̇ 6̇6̇5̇6̇5̇ | 5̇ 0 2̇ - |
卜 走　　未 知　路 去　值?　　　　　但

3̇ 3̇3̇2̇3̇1̇6̣ | 1̇ - 3̇3̇2̇3̇ | 1̇ 3̇3̇2̇1̇1̇2̇ | 6̣1̇1̇2̇1̇7̣6̣ | 6̣ 5 5 3 |
见　　怪石 磋砑 如 枪　旗,　　　江涛

3 2 3 - | 3 3 - 6 | 3 3̇3̇6̇6̇5̇ | $\frac{2}{4}$ 5 1 1 | 2 3 1 | 2 1 3 2 |
海 涌　如　鼓 悲。　　果中 诸葛计, 今旦 即知

3 3 | 3 1 1 | 2 3 1 | 2 1 3 2 | 3 3 | 3 (1 2 | 1 6̣ 5̣ | 1 -)‖
反悔 迟;误中 诸葛计, 今旦 即知 反悔 迟。

98. 南 海 赞
和尚做佛事曲

1=♭E $\frac{4}{4}$ $\frac{2}{4}$

【南海赞】(鼓介总开)

1 1 2 | 3 - - 5 | 3 5 3 2 1 3 | 2 - - - | 2̇. 5 3 5 3 2 |
南 海　　普 陀 山,　一

1̇. 3̇2̇3̇2̇1̇ | 6̣1̇5̇6̇6̇1̇6̇ | 6̇ 0 5 5 | 6̇. 2̇ 7 6 | 6 7 6 5 6 |
座　　　　　　(哇啊) 巍　　　巍(巍)

7 - 6̣2̇7̇6̇ | 5 - 3 5 | 6 - - - | 5̇. 7 6 7 6 5 | 3 ♯4 3 2 3 ♯4 3 |
百　宝(百宝) 高　峰。

3 0 5 5 | 6 2̇ 7̇ 6̇ | 5 - 3 5 | 6 7 6 5 3 3 | 2 3 2 1 3 3 2 |
南无 足 踏 莲 花 碧　波 中,

2 2̇2̇1̇2̇ | 5 5 3 3 | 3 3 3 2 1 | 3 2 - 3 | 5 - 3 5 3 2 |
南无 碧 波 中　　　　　水 晶

175

1. 32321 | 6165616 | 6 0 55 | 6 2 7 6 | 5 - 35 |
宫，　　　　　　　　　　南无水晶宫内

67653 3 | 2321332 | 2221 2 | 6 2 7 6 | 6 0 56 |
端　严　坐，　　　　　南无端严

7 - 6 - | 5 - 35 | 6 - - - | 5 7 6765 | 35323#43 |
坐　　定（坐定）金　容，

3 0 55 | 6 2 7 6 | 5 - 35 | 67653 3 | 2321232 |
南无金　容　体挂　玉　玲　珑，

2221 2 | 553 - | 3332 1 | 3 2 - 3 | 5 - 3532 |
（于）南无玉玲珑　　　珠　翠

1. 32321 | 6165616 | 6 0 55 | 6 2 7 6 | 5 - 35 |
笼，　　　　　　　　　　南无紫金妙相

67653 3 | 2321332 | 2221 2 | 6 2 7 6 | 6 6656 |
难　描　画，　　　　　南无难描

7 - 6 2 76 | 5 - 35 | 6 - - - | 5. 76765 | 3#4 32 3#43 |
难　画（难画）无　穷，

3 0 55 | 6 2 7 6 | 5 - 35 | 67653 3 | 2321232 |
南无无　穷　无尽　度　众　生，

2221 2 | 553 - | 3332 1 | 3 2 - 33 | 5 - 3532 |
（于）南无度众生　　　出　樊

1. 32321 | 6165616 | 6 0 55 | 6 2 7 6 | 5 - 35 |
笼，　　　　　　　　　　南无观音大圣

176

6 7 6 5 3 3 | 2 3 2 1 2 3 2 | 2 2 2 1 2 | 5 5 3 - | 3 3 3 2 1 |
大　　慈　悲，　　　（于）南无　观世音

3 2 - 3 | 5 - 3 5 3 2 | 1. 3 2 3 2 1 | 6 1 6 5 6 1 6 | 6 0 5 5 |
度　　众　　　生，　　　　　　　　南无

6 2 7 6 | 5 - 3 5 | 6 7 6 5 3 3 | 2 3 2 1 2 3 2 | 2 2 2 1 2 |
观　音　大　圣　大　　慈　悲，　　　（于）南无

5 5 3 - | 3 3 3 2 1 | 3 2 - 3 | 5 - 3 5 3 2 | ²⁄₄ 1 0 3 2 |
观世音　　　度　　众　　　生。南无

3 5 3 2 | 1 2 1 | 2 3 2 | 3 5 3 2 | 1 2 1 | 3 3 2 1 | 2 3 2 |
水月轮　菩　　萨　　摩诃摩诃萨，南无

3 5 3 2 | 1 2 1 | 2 3 2 | 3 5 3 2 | 1 2 1 | 3 3 2 1 | 2 3 2 |
水月轮　菩　　萨　　摩诃摩诃萨，南无

5 2 | 3 5 3 2 | 1 2 1 | 2 3 2 | 3 5 3 2 | 1 2 1 | 5 3 2 | 6 1 ‖
海会水月轮　菩　　萨　　摩诃摩诃萨。

99. 来到滑油山岭

《目连救母》刘世真、小鬼唱

1 = ♭E　廿 转 ⁴⁄₄ ²⁄₄

【相思引】（鼓介慢头开）

廿 2 5 3 - 6 5 3 5 2 2 2 6 1 - 3 2 - 5 3 2 7 6 - 0 2 3 |
(刘唱)来 到 滑 油 山　岭，　　　　路 径

⁴⁄₄ 3 6 6 6 5 3 5 3 2 | 1 3 2 0 5 5 3 2 | 3 0 1 2 1 1 6 | 6 2 3 2 |
崎　斜　是 实 恶　行。　　　一 步

177

$\overset{\curvearrowleft}{2}$ 0 $\overset{\frown}{1\ 3\ 2}$ 3 | 1 $\overset{\frown}{3\ 3\ 2}\ \overset{\frown}{3\ 2\ 1}\ \dot{6}\ 6$ | 2 $\overset{\frown}{6\ 7}$ 6 | 6 0 5 $\overset{\frown}{7\ 6\ 7}$ |

行来　　一　步　　　斜，一　步　　　行来

5 $\overset{\frown}{7\ 7}\ \overset{\frown}{6\ 7\ 6\ 5}\ \overset{\frown}{3\ 3}$ | $\overset{\frown}{6\ 3\ 3}\ \overset{\frown}{3\ 5}\ 0\ \overset{\frown}{7\ 7}6$ | 6 0 $\overset{\frown}{7\ 6\ 5}$ | 3 5 $\overset{\frown}{2\ 5}\ \overset{\frown}{3\ 2}$ |

一　步　　　　斜。　　　　障般样　艰　难　受苦受疼

$\overset{\frown}{\dot{6}\ \dot{6}\ \dot{6}}\ \overset{\frown}{\dot{6}\ 1}\ \overset{\frown}{3\ 3\ 2}$ | 2 $\overset{\frown}{3\ 5\ 3}\ \overset{\frown}{2\ 7}\ \dot{6}$ | $\dot{7}\ \overset{\frown}{\dot{5}\ \dot{5}}\ \overset{\frown}{7\ 6}$ | 6 $\overset{\frown}{5\ 5}\ \overset{\frown}{3\ 3\ 2}$ |

袂　　顾　　得性　　命。　　　　卜　过

$\overset{\curvearrowleft}{2}$ 0 $\overset{\frown}{3\ 2\ 2}\ \overset{\frown}{2\ 2}$ 3 | 1 $\overset{\frown}{3\ 3\ 2}\ 3\ \dot{6}\ 6$ | 2 $\overset{\frown}{7\ 7}$ 6 | 6 0 $\overset{\frown}{7\ 6\ 6}\ \overset{\frown}{6\ 7}$ |

只山　又　都　　滑　泽，卜　过　　　只山

5 $\overset{\frown}{7\ 7}\ \overset{\frown}{6\ 7\ 6\ 5}\ \overset{\frown}{3\ 3}$ | $\overset{\frown}{6\ 3\ 3}\ \overset{\frown}{3\ 5}\ 0\ \overset{\frown}{7\ 7}6$ | 6 0 $\overset{\frown}{6\ 6\ 5}$ 3 | 5 $\overset{\frown}{2\ 3}\ \overset{\frown}{3\ 2}\ 5\ 5$ |

又　都　滑　泽，　　　　思　　量，　思量起来

$\overset{\frown}{2\ 5}\ \overset{\frown}{3\ 2}\ \overset{\frown}{\dot{6}\ 1}$ 2 | 2 $\overset{\frown}{3\ 3}\ 0\ \overset{\frown}{5\ 5}\ \overset{\frown}{3\ 2}$ | 3 $\overset{\frown}{1\ 2\ 1}\ \overset{\frown}{1\ \dot{6}}\ \dot{5}$ | 6 5 $\overset{\frown}{3\ 3}\ 2$ |

越　自　心　　惊。　　　　早　知

$\overset{\curvearrowleft}{2}$ 0 $\overset{\frown}{1\ 3\ 2}$ 3 | 1 $\overset{\frown}{3\ 3\ 2}\ \overset{\frown}{3\ 2\ 1}\ \dot{6}\ 6$ | 2 $\overset{\frown}{7\ 7}$ 6 | 6 0 5 $\overset{\frown}{7\ 6\ 7}$ |

善　恶　有　只　　　报，早　知　　　善　恶

5 $\overset{\frown}{7\ 7}\ \overset{\frown}{6\ 7\ 6\ 5}\ \overset{\frown}{3\ 3}$ | $\overset{\frown}{6\ 3\ 3}\ \overset{\frown}{3\ 5}\ 0\ \overset{\frown}{7\ 7}6$ | 6 0 $\overset{\frown}{6\ 5}$ 3 | 5 $\overset{\frown}{2\ 3}\ \overset{\frown}{3\ 2\ 3}\ 5$ |

有　只　　报，　　　　生　　前，　生　前

0 $\overset{\frown}{5\ 5}\ \overset{\frown}{3\ 2}\ \overset{\frown}{3\ 1}\ 2$ | 2 $\overset{\frown}{3\ 3}\ 0\ \overset{\frown}{5\ 5}\ \overset{\frown}{3\ 2}$ | 3 0 $\overset{\frown}{1\ 2}\ \overset{\frown}{1\ 1\ \dot{6}}\ \dot{5}$ | 6 2 $\overset{\frown}{3\ 3}\ 2$ |

岂　可　不　　伏　　圣？　　　一　路

$\overset{\curvearrowleft}{2}$ 0 $\overset{\frown}{1\ 3\ 2}$ 3 | 1 $\overset{\frown}{3\ 3}\ \overset{\frown}{2\ 3\ 2\ 1}\ \dot{6}\ 6$ | $\overset{\frown}{2\ 6\ 6}\ \overset{\frown}{6\ 1}\ 0\ \overset{\frown}{3\ 3}\ 2$ | 2 6 $\overset{\frown}{7\ 7}$ 6 |

行来　无人　相　随　　伴，　　　　一　路

178

行来　　无人相随伴，　　　　　　　　　真

情，真情今卜诉乞　　谁　　听？

枉我只处叫　　天，　　天　　都不

应，　　　　　枉叫天，　天不应；也　枉我只处

叫地，　　地不闻。　　　　　　夫主你

值所　值　在，　　　　　　因何，　因何

无　踪　无　影？　　　　　我仔

不知你母受苦，　　　　　若知　我受苦受疼，仔你

岂　不　惊　惶？　　　　　鬼使你

也着相怜悯，　　　　可怜　阮受苦受痛，乞阮

6̇ 6̇ 6̇ 6̇ 1̇ 3̇ 3̇ 2 | 2 3̇ 3̇ 0 5̇ 5̇ 3 2 | 3 1̇ 2̇ 1̇ 1̇ 6̇ 5 | **2/4** 6̇ 0 2̇ 0 | 1̇ 6̇ 6̇ 6̇ 2̇ |

只　处　慢　慢　　　行。　　　　　　(鬼唱)恶　妇,

1̇ - | 6̇ 6̇ 6̇ 6̇ 1̇ | 5̇ 6̇ 6̇ 6̇ 1̇ | 6̇ 5 3 | 5 0 3 0 | 2 5 0 3 3 | 2 1 6̇ | 2 1 2 |

恶　妇　不合(于)触　神　明,

3 5 | 3 5 | 2 5 3 2 | 5 3 2 | 1 2 | 1 3 1 3 | 2 1 6̇ | 2 1 2 |

今来　阴府　亦难　谅　情。　油山　滑泽着你　相　连　累,

5̇ 1̇ 6̇ 5 | 3 5 | 5̇ 1̇ 6̇ 5 | 3 5 | 2 1 6̇ 1 | 0 5 5 3 2 | 3 1 2 | 2 3 3 |

着(于)跋着蹶,　着(于)跋着蹶　真个那是　损　坏　我

0 5 5 3 2 | 3 0 1 2 | 1 1 6̇ | 6̇ 0 | 3 1 | 1 2 | 3 2 0 3 3 | 2 1 6̇ |

身　　命。　　　　　去见　阎君　判断　拟罪

2 1 2 | 5̇ 1̇ 6̇ 5 | 3 5 | 5̇ 1̇ 6̇ 5 | 3 5 | 5 5 2 3 | 3 3 2 | 1̇ 6̇ |

名,　十(于)八　地狱,　十(于)八　地狱　你即会　知　惊。(刘唱)且纵

2̇ 6̇ 6̇ 6̇ 2̇ | 1̇ - | 6̇ 6̇ 6̇ 6̇ 1̇ | 5̇ 6̇ 0 1̇ 1̇ | 6̇ 5 3 | 5 3 5 | 3 3 2 1 | 6̇ 6̇ |

容,　　　　　　且纵容　乞阮只处　慢　慢

2 0 2̇ 6̇ | 2̇ 2̇ | 2̇ 6̇ 6̇ 6̇ 2̇ | 1̇ - | 6̇ 6̇ 6̇ 6̇ 1̇ | 5̇ 6̇ 0 1̇ 1̇ | 6̇ 5 3 |

行。(鬼唱)你着　做紧行,　　　　　　做紧行,

5 5 5̇ 5̇ 2̇ 2̇ | 5 5 5 | 2 5 | 3 2 | 5 3 2 2 | 3 5 2 | 3 3 |

做紧行,　放紧行,　任你　千嘴　说都无　路来。(刘唱)阴司

5 2 | 2 5 2 3 | 5 3 2 | 2 5 | 5 5 | 2 2 0 3 3 | 3 3 2 | 2 3 |

法度　焄人　惊骇,　神魂　杳杳　觅在　东　西,　未知

5 3 | 2 2 3 5 | 3 3 2 0 | 2̇ 0 1 0 | 1̇ 6̇ 6̇ 6̇ 2̇ | 1̇ - | 6̇ 6̇ 6̇ 6̇ 1̇ | 5̇ 6̇ 0 1̇ 1̇ |

阮身　监禁乜所　在?　(鬼唱)你所为,

180

<u>6 5</u> <u>3 2</u> | <u>5 5</u> <u>5 2̆</u> | <u>5 5</u> <u>2 3</u> | <u>3 3̆ 2</u> | <u>2 2 5</u> | <u>2 2</u> <u>0 5̆ 5</u> | <u>3 3̆ 2</u> | 3 5 |
你所为 恶积(于)当 戒, 昧神明 如是 草 芥, 今来

3 5 | 5 2 | <u>2 3̆ 6</u> 6 | <u>5 3</u> 2 | 2 3 | 5 5 | 2 2 | <u>5 5</u> <u>2 3</u> |
阴府 判断 乞你 知。 油山 过了 又是 鬼门(于)关

<u>3 3̆ 2</u> | <u>3 3</u> <u>3 2</u> | <u>1 2</u> <u>0 3 3</u> | <u>2 1̇ 6̇</u> | <u>2 1 2</u> | <u>5̇ 1̇ 6̇ 5</u> | 3 5 | <u>2 2̆ 3 5</u> |
隘, 枉死城 就在 只 目 前 来。 十(于) 八 地狱 就在 只所

<u>3 3̆ 2</u> | <u>0 1 1</u> | <u>3 3̆ 2 2</u> | 1 <u>3 2</u> | <u>0 5̆ 5 3 2</u> | 3 <u>1 2</u> | <u>1 1̇ 6̇ 5̇</u> | 6̇ - |
在, 任是 铁打心肝 亦流 目 滓。

1̇ 6̇ | <u>2̇ 6̇ 6̇ 6̇ 2̇</u> | 1̇ - | <u>6̇ 6̇ 6̇ 1̇</u> | <u>5̇ 6̇ 0 1̇ 1̇</u> | <u>6 5</u> <u>3 2</u> | <u>5 3 5</u> |
(刘唱)障 拖 磨, 障 拖 磨

2 <u>5 5</u> | <u>2 5</u> <u>3 2</u> | <u>3 3̆ 2</u> | <u>5̇ 1̇ 6̇ 5</u> | 3 5 | <u>2 5</u> <u>2 2</u> | <u>3 3̆ 2</u> | 1 3 |
袂顾 得, 是实(于)无 奈。 横身 做一 倒, 除死 无大 灾。 人说

<u>3 3</u> <u>0 3 3</u> | <u>2 1̇ 6̇</u> | <u>2 1 2</u> | <u>0 1 1</u> | <u>3 2̆ 3 2</u> | 1 <u>3 2</u> | <u>0 5̆ 5 3 2</u> | 3 <u>1 2</u> |
广行 方便 路, 任是 铁坚我今 亦难 布 摆。

<u>1 1̇ 6̇ 5̇</u> | <u>6̇ 0</u> | 6̇ 1̇ | <u>1̇ 6̇ 6̇ 2̇</u> | 1̇ - | <u>6̇ 6̇ 6̇ 1̇</u> | <u>5̇ 6̇ 0 1̇ 1̇</u> | <u>6 5</u> <u>3 2</u> |
(鬼唱)阎 君 令,

<u>2 3̆ 2</u> | <u>5 5</u> <u>2 3</u> | <u>5 3</u> 2 | <u>2 2 5</u> | <u>2 2 3 5</u> | 3 2 | <u>5̇ 1̇ 6̇ 5</u> | 3 5 |
阎君令 一刻难 挨 改, 奈何桥 就在 只所 在, 十(于) 八 地狱,

<u>5̇ 1̇ 6̇ 5</u> | 3 5 | <u>2 2 0 3 3</u> | <u>2 1̇ 6̇</u> | <u>2 1 2</u> | <u>0 1 1</u> | <u>3 3̆ 2 2</u> | 1 <u>3 2</u> |
十(于) 八 地狱 就在 只 目 前 来, 任是 铁打心肝 亦流

<u>0 5̆ 5 3 2</u> | 3 <u>1 1</u> | <u>3 3̆ 2 2</u> | 1 <u>3 2</u> | <u>0 5̆ 5 3 2</u> | 3 (<u>1 2</u> | <u>1 1̇ 6̇ 5̇</u> | 6̇ -) ‖
目 滓,任是 铁打心肝 亦流 目 滓。

181

100.十年读书

《织锦回文》窦灵芝唱

1=♭E 8/4 1/4

【皂罗袍】(鼓介总开)

13 22 0 22 16 | 8/4 56 5 - 5 66 33 21 13 2 | 2 55 65 i 65 0 33 25 31 |
十　　　年　　　　　　　读书　(于)勤

33 32 11 2 0 66 2　2 21 13 3 | 2 55 65 i 65 0 33 25 31 |
笃，　　　(于)书中自有　黄　金　(黄　金)

2. 1 6 1 1 2 0 66 2　2 21 13 3 | 2 55 65 i 65 0 33 25 31 |
屋，　　　(于)书中自有　千　钟　(千　钟)

2. 1 6 1 1 2 0 66 5 i 66 66 54 | 66 55 0 66 53　11 33 61 |
粟。　　　(于)四　马　高　　车，看只四马驾

25 32 0 22 16 5 65　2 45 | 6 i 66 53 2　3 23 53 2 |
高　　　车都　　　　如

1 23 21 56 6 0 32 11 32 | 2 33 13 21 22 0 33 12 16 |
簸，　　　治军　(于)泽

5 55 65 i 65 0 33 25 31 | 2. 1 6 1 1 2 0 66 22 0 33 12 16 |
民安邦　　定　国，　(于)封赠我爹

5 55 65 i 65 0 33 25 31 | 2. 1 6 1 1 2 66 3　32 1 3 22 |
妈，致荫　一　　族。　正是一子　受

6　5 0 22 24 56 4 0 22 1 | 6. 23 12 0 22 5. 65 55 31 |
皇　　恩，　果然　全家　食天

2. 1 6 1 1 2 0 66 5 i 66 66 54 | 66 55 0 22 24 56 4 0 22 1 |
禄，　　　(于)一　子　受皇　　恩，　果然

6. 23 12 0 22 5. 65 55 31 | 1/4 2.3 2 | 2 6 i 5 i 6 | 5 66 65 64 56 5 |
全家　食天　　禄。　　咥哩　唠哩咥，唠咥　哩唠哩，

22 55 3 | 2 33 32 1 | 2 12 0 22 5 | 56 55 5 | 31 2 |(6 i | 12 | 31 | 2)‖
哩唠咥，　唠咥　哩咥唠咥，　唠哩　　哩唠咥。

182

101.岭路崎斜

《织锦回文》苏若兰唱

1=♭E 4/4 1/4

【相思引】（鼓介慢双开）

183

3 3 0 3 3 6 5 3 3 | 6̇ 2̇ 7̇ 2̇ 7 6 5 7 6 | 6 - 5 3 3 2 3 | 6 3 0 3 3 6 6 5 3 |

鹤 泪 共 猿 啼 声,　　　　　伊 是 为 阮 出 路 人 许 处

5 2 3 0 3. 6̇ 5 5 | 3 3 0 3 5 3 5 | 2 5 3 2 1 2 3 5 3 | 2 3 2 1 2 1 7̇ 6̣ |

啼,　　含 情 欲 诉,　越 惹 得 阮 心 焦 都 不 爱 　听。

6̣ 1 2 3. 6̇ 5 3 | 2 5 3 2 1 2 0 5 5 3 | 3 6 6 5 6 6 5 6 | 2̇ 2̇ 7 0 6 6 3 3 |

阮 今 又 看 见,　　　阮 又 看 见 天 边 有 一

6 3 0 3 3 6 6 3 3 | 6̇ 2̇ 7̇ 2̇ 7 6 5 7 6 | 6 - 5 3 3 3 5 | 2 5 3 2 0 1 1 1 2 |

孤 雁 来 单 飞 影。　　　　　人 说 雁 伊 会 传

3 0 5. 3 2 5 2 5 | 2 2 3 2 0 1 1 1 2 | 3 - 6 6 5 3 | 2 2 2 2 3 2 2 7̇ 7̇ |

书, 人 常 说 禽 鸟 伊 会 传　　书。　举 头 只 看　　天 边

6 0 3 3 5 3 2 3 | 1 2 1 2 3 5 5 3 2 | 2 5 3 2 1 2 1 7̇ 6̣ | 6̣ 1 2 5 5 3 5 |

雁, 望 不 见 我　长 安 有 一 佳 音　　信。　　　　(不 汝) 阮 夫

3 2 2 2 3 #4̇ 6̇ #4̇ 3 | 3 0 2 2 5 3 5 3 2 7 2 | 7̣ 6̣ 7 6 5 0 7 7 6̣ | 6̣ 5 6 2 2 7̇ |

妻,　　　　　　　　(不 汝) 阮 夫

7̇ 7̇ 6 0 7 5 5 5 7 | 6 7 6 5 3 3 3 | 6̇ 2̇ 7̇ 2̇ 7 6 5 7 6 | 6 - 2 3 3 2 3 |

妻 所 望 卜 相 随 来 同 欢 庆,　　　　谁 知 那 是

6̇ 7̇ 6̣ 3 0 6 6 5 3 | 5 2 3 0 2. 3 2 2 | 7̣ 6̣ - 2 5 | 3 3 5 3 2 1 2 3 2 |

君 秦 妾 楚,　参 商 两 地,　力 阮 恩 爱 尽 都 割

5 0 2 2 1 3 3 2 1 | 2 3 3 2 3 2 1 6̣ 6̣ | 2 5 3 2 1 2 0 5 5 3 | 3 6 6 5 7 7 6 5 |

舍。今 幸 得 伊 人 功 名 得 称 意,　　　今 幸 得 伊 人

6 7̇ 7̇ 6 7 6 5 3 3 | 6̇ 2̇ 7̇ 2̇ 7 6 5 7 6 | 6 - 2 3 2 1 6̣ 6̣ | 5 2 3 0 6 6 3 3 |

功 名 得 称 意,　　　又 烦 恼 贪 谋 别 人

184

#4 2 3 2 3 2 1 6 6 | 5 2 3 0 2 3 2 3 | #4 − 3 2 1 2 | 3 5 3 2 1 3 3 3 2 |

楚馆　秦楼，　不肯学许　宋　弘　念着糟糠旧恩

3 0 1 2 1 1 2 3 | 1 3 3 2 3 2 1 6 6 | 2 5 3 2 1 2 0 5 5 3 | 3 5 5 6 5 5 6 7 |

情。细思量，割阮　肠肝　越　疼；　　细　思　量，割阮

5 7 7 6 7 6 5 3 3 | 6 2 7 2 7 6 5 7 6 | 6 − 6 6 6 7 | 6 7 6 5 3 6 5 3 |

肠肝　越　疼。　　　亏　阮深闺红粉

5 2 3 0 1 2 2 3 | 2 3 2 7 6 2 7 6 | 7 5 6 0 3 3 3 5 | 2· 5 3 0 2 2 2 3 5 |

女，　那亏　阮单身来到　只，　今　来　为　君　受尽　千里

0 5 5 3 2 6 6 6 1 2 | 2 0 3 3 2 3 | 2 3 2 1 6 0 2 3 2 1 6 6 | 3 0 3 2 1 1 1 2 |

磨　难　　　所　行，　空　望　想，　许处白云

3 0 6 6 5 6 6 6 7 | 5 7 7 6 7 6 5 3 3 | 6 2 7 2 7 6 5 7 6 | 6 − 5 5 6 6 |

遮；空　望想，许处　白　云　　遮，　　　长　安

7 6 6 6 5 3 6 5 3 | 5 2 3 3 0 5 5 5 5 | 3 3 5 3 2 1 3 3 3 2 | 3 0 2 2 1 3 3 1 1 |

不知　是何　处　是？　回首家乡　不见　影，阮今但得　着来

2 3 3 2 3 2 1 6 6 | 2 5 3 2 1 2 0 5 5 3 | 3 6 6 5 7 7 5 5 | 6 7 7 6 7 6 5 3 3 |

忍气　共　吞　声，　　今　但得　着来忍气　共　吞

6 2 7 2 7 6 5 7 6 | 6 − 3 3 3 5 | 6 5 6 6 0 2 2 2 5 | 2 2 3 2 0 2 2 2 5 |

声。　　　未　信　我　君　读　尽　圣贤书，　学　许

3 5 3 5 3 2 1 2 3 2 | 2 3 2 7 6 0 3 3 3 5 | 7 7 6 6 0 5 5 5 2 | 5 2 3 0 5 5 5 2 5 |

辜恩　负义所　行；　未　信　我君　读　尽圣贤书，肯学　许

3 5 3 5 3 2 1 2 3 2 | 3 0 1 2 1 7 6 | ¼ (2 3 | 5 6 5 3 | 2 5 | 3 2 | 1 2 | 6 1 | 2 5 | 3 1 | 2) |

辜恩　负义所　行。

102. 颠 又 倒

《吕后斩韩》挿通唱

1=♭E　2/4

【仙花】（鼓介一字开）

（5 5 | 3 3 3 1 | 2 - ）| 3 3 | 3 5 | 5 3 5 | 3 2 1 3 | 2 7 2 |

颠 又 倒，　倒　又 颠，

5 6 7 5 | 6 - | 6 6 | 7 7 | 7 6 5 7 | 6 7 6 | 6 5 3 |

颠 颠 倒 倒 倒 又 颠，　　人 人

5 5 | 0 5 3 | 5 5 3 2 | 5 3 5 | 3 2 1 3 | 2 0 7 2 | 5 6 7 5 |

叫 我，　人 人 叫 我 痟 神 仙。

6 - | 3 3 6 | 5 4 3 | 2 3 4 2 | 3 - | 3 3 6 | 5 3 2 |

借 我 一 万，　　　借 我 一 万，

1 3 0 2 2 | 2 1 6 | 0 5 5 | 3 5 | 0 5 5 | 3 5 | 5 1 0 3 3 |

还 我 三 千，　快 来 还 我，　快 来 还 我，我 要 升

2 7 6 0 | 3 3 | 6 5 | 3 2 1 3 | 2 7 6 | 0 5 5 | 3 5 | 1 3 |

天。　颠 又 忧，　忧 又 颠，　心 中 事 不 敢

2 7 6 | 0 5 5 | 3 5 3 2 | 5 3 5 | 3 2 1 3 | 2 （7 2 | 5 6 7 5 | 6 - ）‖

言，　心 中 事 不 敢 言。

注1：该曲曲牌在"泉州传统戏曲丛书"第十一卷第278页称为【颠歌】，唱词仅为"颠又倒"三字。

注2：该曲用普通话演唱。

186

103. 若兰节孝

《织锦回文》织女唱

1=♭E 2/4

【四季花】（鼓介紧双开）

(7 7 | 6 5 3 5 | 6 -) | 3 6 | 6 3 0 3 3 | 6 3 | 6 5 5 5 7 | 6. 5 3 5 |
　　　　　　　　　　　　　　　若 兰　节 孝 是　　感 动　天，

6 5 6 6 | 0 6 6 | 1 2 0 2 2 | 6 2 2 | 1 7 6 | 6 6 | 3 6 0 6 6 | 3 6 |
玉 帝　差 阮　　来 赏　伊，　织 锦　回 文　　　献 天

7 5 5 5 7 | 6 3 5 | 6 5 6 6 | 0 1 1 | 2 2 0 6 6 | 2 6 | 2 3 3 | 5 5 0 2 2 |
子，　　　　　　夫妻　母子　　得 团　圆，夫妻　母子

5 3 2 5 | 3 3 2 | (5 6 5 3 | 2 2 0 6 6 | 5 6 5 3 | 2 2 0 6 6 | 5 3 5 | 6 1 5 |
得 团　圆。

5 6 5 3 | 2 1 2 | 5 5 5 3 5 | 2 1 2 | 6 6 6 1 | 2 1 2 | 5 5 5 3 5 | 2 -) ‖

注：该曲曲牌在"泉州传统戏曲丛书"第十三卷第147页，此段唱词为【锦板】曲牌的节选。

104. 客店名家

客店婆曲

1=♭E 2/4

【梨花】

【园林好】

(1 3 2 1 | 6 2 2 | 7 2 5 3 | 6 - | 1 3 2 1 | 6 1 6 | 5 1 6 5 |

3 - | 3 3 3 3 5 | 6 5 | 6 1 6 | 5 1 | 6 1 6 5 | 6 5 |

3 2 | 3 5 3 2 | 1 3 2 1 | 6 - | 3. 2 | 3 2 3 | 5 1 6 5 |

187

$3\ 2\ 5\ \underline{1}$ | $\underline{6\ 5}\ \underline{3\ 2}$ | $1.\ \underline{6}$ | $\underline{1\ 6}\ \underline{1\ 2}$ | $3\ \underline{5\ 3}$ | $\underline{2\ 3}\ \underline{1\ 6}$ | $2\ \underline{3\ 2}$ |

$\underline{1\ 3}\ \underline{2\ 1}$ | $6\ \underline{2\ 2}$ | $\underline{7\ 2}\ \underline{5\ 3}$ | $6\ -)$ | $\underline{6\ 3}\ |\ \underline{6\ 3}\ |\ 3\ -\ |$

客　店，　客　店　名

$\underline{6\ 5}\ \underline{5\ 5}\ 7$ | $6\ \underline{3\ 5}$ | $\underline{6\ 5}\ \underline{6\ 6}$ | $0\ \underline{2\ 2}\ \underline{2\ 6}$ | $2\ 6$ | $\underline{2\ 2}\ \underline{6\ 1}$ | $2\ 6$ |

家，　　　　　　我　的　客　店，（天）我　一　间　客　店

$\underline{6\ 2}\ 0\ \underline{6\ 6}$ | $1\ 6$ | $6\ 2$ | $2\ 6$ | $\underline{2\ 2}\ 0\ \underline{6\ 6}$ | $2\ 6$ | $\underline{6\ 2}\ 0\ \underline{2\ 2}$ |

是　实　名　家。　人　来　客　去，　人　来　共　客　去，　无　时　得

$6\ 0$ | $6\ 2$ | $2\ 1$ | $\underline{5\ 1}\ 0\ \underline{5\ 5}$ | $1\ 6$ | $\underline{5\ 6}\ \underline{7\ 5}$ | $6\ -$ |

暇，　大　房　小　厅，　举　头　共　灶　脚，　闹　动　响　市　吵。

【对面答】

‖:$(\underline{3\ 6}\ 5$ | $\underline{3\ 6}\ \underline{5\ 3}$ | $\underline{2\ 1}\ \underline{2\ 1}$ | $\underline{6\ 5}$ | $\underline{6\ 7}\ \underline{6}$):‖ $\underline{6\ 6}\ \underline{6\ 2}$ | $6\ 0$ |

（客白：阿婆要吃饭。婆白：饭在煮。）　　　　　有　的　要　吃　饭，
（客白：阿婆要洗脚。婆白：汤在燃。）

$\underline{6\ 6}\ \underline{2\ 2}$ | $1\ 0\ \underline{6\ 6}$ | $\underline{1\ 6}\ \underline{1\ 1}$ | $0\ \underline{2\ 2}\ \underline{2\ 6}$ | $2\ 2$ | $\underline{2\ 2}\ 2\ 6$ |

有　的　要　洗　脚　　　（脚），　　恁　那　要　吃　紧，赶　得　婆　仔

$2\ 6$ | $6\ 6$ | $\underline{6\ 1}\ \underline{1\ 2}$ | $2\ -$ | $\underline{2\ 1}\ \underline{2\ 6}$ | $2\ -$ | $2\ 2\ 2$ |

屎　紧　尿　紧，　无　工　可　去　漏。　　恁　今　要　食　紧，　　赶　得　我

$\underline{6\ 2}\ 2$ | $\underline{6\ 2}\ \underline{6}$ | $2\ 1\ 1$ | $1\ 1\ 2$ | $\underline{6\ 1}\ 0\ \underline{6\ 6}$ | $1\ 2$ | $2\ -$ |

一　腹　屎　一　腹　尿　紧　丢　丢，　丢　丢　紧，　无　工　是　通　去　漏。

【对面答】尾

$(5\ 6\ 5\ 3$ | $\underline{2\ 2}\ 0\ \underline{6\ 6}$ | $5\ 6\ 5\ 3$ | $\underline{2\ 2}\ 0\ \underline{6\ 6}$ | $5\ \underline{3\ 5}$ | $\underline{6\ 1}\ 5$ | $5\ 6\ 5\ 3$ |

$2.\ \underline{3}\ 1\ 2$ | $\underline{5\ 5}\ \underline{5\ 3}\ 5$ | $2\ \underline{1\ 2}$ | $\underline{6\ 6}\ \underline{6\ 1}$ | $2\ \underline{1\ 2}$ | $\underline{5\ 5}\ \underline{5\ 3}\ 5$ | $2\ -)$ ‖

188

105.今 旦 产 下

《织锦回文》苏若兰唱

1=♭E 2/4 转廿

【北鸟猿悲】

$$(5\ 5\ |\ \underline{3\ 2}\ \underline{6\ 1}\ |\ 2\ -\)\ |\ \underline{5\ 3\ 2}\ |\ \underline{5\ 3\ 2}\ |\ \underline{2\ 2}\ \underline{3\ 5}\ |\ \underline{3\ 3}\ 2\ |$$

今 旦 产 下 一 婴 孩,

$$2\ 2\ |\ 5\ 5\ |\ 2\ 3\ |\ \underline{3\ 3}\ 2\ |\ 2\ 3\ |\ 2\ 2\ |\ 5\ \underline{3\ 5}\ |$$

奉 命 出 子 来 天 台。 皇 都 市 上 等 伊

$$\underline{3\ 3}\ 2\ |\ 2\ \underline{5\ 2}\ |\ \underline{3\ 5}\ 2\ |\ 0\ \underline{2\ 7}\ |\ \underline{6\ 2}\ \underline{7\ 5}\ |\ 6\ \underline{6\ 2\ 5}\ |\ 2\ \underline{3\ 5}\ |$$

来, 就 只 处 相 等 待, 乞 伊 父 子 相 见, 在 只 皇 都

$$\underline{3\ 2}\ \underline{1\ 6}\ |\ 2\ \underline{2\ 7}\ |\ \underline{6\ 2}\ \underline{7\ 5}\ |\ \underline{6}\ \underline{6\ 2\ 5}\ |\ 2\ \underline{3\ 5}\ |\ \underline{3\ 2}\ \underline{1\ 6}\ |\ 2\ -\ |$$

市 内。 乞 伊 父 子 相 见, 在 只 皇 都 市 内。

(正本门曲)

$$\underline{3\ 3}\ \underline{3\ 5}\ |\ \underline{2\ 6}\ 2\ |\ 2\ \underline{2\ 3}\ |\ 2\ \underline{6}\ |\ \underline{7\ 7}\ \underline{2\ 6}\ |\ 5\ \underline{6\ 7}\ |\ 6\ -\ |$$

今 (于)且 喜,

$$3\ \underline{5\ 6}\ |\ \underline{5\ 3}\ 2\ |\ 3\ \underline{6\ 6}\ |\ \underline{5\ 3}\ \underline{2\ 3}\ |\ \underline{5\ 3}\ 5\ |\ \underline{2\ 3}\ \underline{5\ 2}\ |\ 0\ \underline{5\ 3}\ |$$

今 且 喜 锦 织 完 备, 就 收 拾, 阮 今

$$\underline{2\ 2}\ 3\ |\ \underline{5\ 3}\ 2\ |\ 0\ \underline{5\ 1}\ |\ \underline{6\ 6}\ 5\ |\ 0\ \underline{1\ 1}\ |\ \underline{6\ 1}\ \underline{6\ 5}\ |\ \underline{4\ 6}\ 5\ |$$

就 来 收 拾, 力 只 弓 扣

$$5\ 0\ |\ \underline{2\ 3}\ \underline{3\ 2\ 1}\ |\ \underline{3\ 2}\ \underline{7\ 6}\ |\ \underline{7\ 5\ 6}\ |\ \underline{2\ 2}\ \underline{7\ 6}\ |\ \underline{7\ 5}\ 6\ |\ \underline{1\ 2}\ \underline{2\ 2\ 5}\ |$$

(弓扣) 来 吊 起, 将 只 锦, 就 将 只

$$5\ 0\ |\ 3\ 5\ |\ \underline{2\ 2}\ \underline{2\ 1\ 2}\ |\ 3\ \underline{5\ 5}\ |\ \underline{3\ 2}\ \underline{1\ 6}\ |\ \underline{2\ 0}\ \underline{3\ 2}\ |\ 2\ \underline{5\ 5}\ |$$

锦 收 拾 完 备, 阮 今 收 拾 完 备。 阮

$$\underline{3\ 3}\ 2\ |\ 2\ \underline{5\ 5}\ |\ \underline{3\ 5\ 3\ 2}\ |\ \underline{1\ 3}\ 2\ |\ 2\ \underline{2\ 2}\ |\ 6\ \underline{6\ 6}\ |\ 2\ \underline{6\ 6}\ |$$

那 (于) 烦 恼,

189

$\widehat{7}\,\widehat{7\,2}\,\widehat{7\,6}$ | $\dot{5}$ $\widehat{6\,7}$ | $\widehat{6}$ $\dot{6}$ | $0\,\widehat{5\,3}$ | $\widehat{2\,2\,5}$ | $\widehat{3\,3}\,\widehat{2\,3}$ | $2.\,\widehat{1}\,\widehat{6\,6}$ |

阮今 那烦恼 我妈亲 老 年

$\widehat{2\,1}\,2$ | $\widehat{5\,2}\,\widehat{5\,2}$ | $0\,\widehat{3\,3}\,\widehat{3\,5}$ | $2\,2$ | $\widehat{3\,3}\,\widehat{3\,5}$ | 2 $2\,3$ | $0\,\widehat{2\,2}\,\widehat{2\,1}$ |

纪, 早共晚 今卜 怙谁 奉侍? 今卜 怙谁 奉

$\widehat{2\,0}\,\widehat{3\,2}$ | 2 $\widehat{5\,5}$ | $\widehat{3\,3\,2}$ | 2 $\widehat{5\,5}$ | $\widehat{3\,5\,3\,2}$ | $\widehat{1\,3\,2}$ | 2 $2\,2$ |

侍? 阮今 又 (于)

$\widehat{6}$ $\dot{6}\,6$ | 2 $\dot{6}$ | $\widehat{7}\,\widehat{7\,2}\,\widehat{7\,6}$ | $\dot{5}$ $\widehat{6\,7}$ | $\widehat{6}$ $\dot{6}$ | $\widehat{6}$ $\widehat{5\,3}$ | $\widehat{2\,2\,5}$ |

烦 恼, 阮今 又烦恼

5 2 | $\widehat{3\,2\,2}\,\widehat{2\,3}$ | $\widehat{2\,2}\,\widehat{7\,6}$ | $\widehat{7}\,\widehat{5\,6}$ | $\widehat{2\,5\,3\,5}$ | $2\,2$ | $\widehat{3\,3}\,\widehat{3\,5}$ |

只去 路上 风 霜 冷, 未得知卜 值处 归依, 今卜

2 $2\,3$ | $0\,\widehat{3\,3}\,\widehat{2\,1}$ | $\widehat{2\,0}\,\widehat{1\,2}$ | 2 $\widehat{5\,5}$ | $\widehat{3\,3\,2}$ | 2 $\widehat{5\,5}$ | $\widehat{3\,5\,3\,2}$ |

值处 归 依? 阮 那

$\widehat{1\,3\,2}$ | 2 $2\,2$ | $\widehat{6}$ $\dot{6}\,6$ | $\widehat{7}$ $\dot{6}$ | $\widehat{7}\,\widehat{7\,2}\,\widehat{7\,6}$ | $\dot{5}$ $\widehat{6\,7}$ | $\widehat{6}$ $\dot{6}$ |

(于) 望 天,

$\widehat{6}$ $\widehat{5\,3}$ | $\widehat{2\,2}\,\widehat{3\,2}$ | $\widehat{3\,5\,2}$ | 0 $\widehat{5\,2}$ | $\widehat{3\,2\,5\,2}$ | 5 $2\,3$ | $0\,\widehat{3\,3}\,\widehat{2\,1}$ |

阮今 那望天来 相保庇, 保庇苏若兰 早到 京

$2\,-$ | $\widehat{5\,2\,5\,5}$ | $\widehat{3\,3}\,\widehat{3\,2\,3}$ | $2\,0$ | $\widehat{5\,5\,5\,2}$ | $5\,0$ | $\widehat{5\,7\,0\,7\,7}$ |

畿。 许时节阮 夫妻 相 见, 母子 团 圆, 亦免 得

$\widehat{6\,6}\,\widehat{5\,3}$ | $2\,\widehat{1\,2}$ | 5 $2\,3$ | $0\,\widehat{3\,3}\,\widehat{2\,1}$ | $\widehat{2\,0}\,\widehat{1\,2}$ | 2 $\widehat{5\,5}$ | $\widehat{3\,3\,2}$ |

忧 (忧) 虑只处苦痛 伤 悲。 阮 那

2 $\widehat{5\,5}$ | $\widehat{3\,5\,3\,2}$ | $\widehat{1\,3\,2}$ | 2 $2\,2$ | $\widehat{6}$ $\dot{6}\,6$ | 2 $\dot{6}$ | $\widehat{7}\,\widehat{7\,2}\,\widehat{7\,6}$ |

(于) 恨 煞,

阮今 那恨煞 周巨万 贼畜生， 无人伦你

可 无仁 义， 阮儿遭险 为伊人 送了 残 生。

任 你有 陶朱 的富 贵， 难移得 苏若兰 一点 的 贞烈

心 性， 任你有陶朱 的 富 贵， 难移得

苏若兰 一 点 贞烈 心 性。

注：该曲曲牌【北乌猿悲】在"泉州传统戏曲丛书"中，前四行唱词未见，从"今且喜锦织完备"开始。第8—9行唱词"将只锦收拾完备"后有"明旦就辞我妈亲即便起里"一句，此曲中无，疑此句脱落。

106. 恶 保 存 亡

《光武中兴》刘秀唱

1=♭E 2/4 转廿

【五供养】(鼓介一二开)

恶 保， 恶 保

存 亡，

1 1 0 3̇ 3̇ | 6̇ 3̇ 5̇ | 1 5̇ | 1 6̇ | 6̇ 5̇ 5̇ | 1 1 6̇ 5̇ | 6̇ 5̇ |
恶 保 存 亡,　　恰 似 鸟 伤 弓,　鱼 入 罗 网。

0 3 | 2· 5̇ 3 2 | 1 2̇ 1 | 1 1̇ 1̇ | 5̇ 1 6̇ 6̇ | 5̇ 3̇ 3̇ | 5̇ 6̇ 5̇ |

5̇ 0 | 1̇ 1̇ | 6̇ 1 6̇ 5̇ | 5̇ 3̇ 5̇ | 0 1 | 3 2 | 0 2 |
日 惊 刀 剑 下,　　　夜 讶 　虎

1 2 | 5· 6̇ | 5̇ 3̇ 5̇ | 5̇ 0 | 3 - | 2· 5̇ 3 2 | 1 2 |
狼　　丛。　　　　把 定 且 把

5 3 | 3̇ 3̇ 3̇ 3̇ | 3̇ 3̇ 3̇ 3̇ | 2· 1̇ 6̇ 1 | 2· 1̇ 6̇ 1 | 5̇ 0 | 1 2 |
定,　　　　　　　　　　　　　　　勿 凄

5 3 | 3̇ 3̇ 3̇ 3̇ | 3̇ 3̇ 3̇ 3̇ | 2· 1̇ 6̇ 1 | 2· 1̇ 6̇ 1 | 5̇ 0 | 5̇ 1 |
惶,　　　　　　　　　　　　　　　看 只

5̇ 1 | 1 1̇ 6̇ | 5̇ 6̇ 6̇ 6̇ 1 | 5̇ 1 | 1 1̇ 5̇ | 1 1 1̇ 5̇ 6̇ | 6̇ 5̇ |
一 只 牛,我 看 只 一 只 牛,恰 似 猛 虎 威 风,

0 3̇ 3̇ | 2 5̇ 3 2 | 1 2̇ 1 | 1 1̇ 1̇ | 5̇ 1 6̇ 6̇ | 5̇ 3̇ 3̇ | 5̇ 6̇ 5̇ |

5̇ 0 | 1 6̇ | 5̇ 1 6̇ 5̇ | 5̇ 3̇ 5̇ | 0 3 | 3 2 | 0 2̇ 2̇ |
遍 身 红 如　　火,　　宛 然 　龙

转 1=♭A（前 i̇ = 后 5）

1 2 | 5· 6̇ | 5̇ 3̇ 5̇ | 0 (5̇ 5̇ | 3̇ 3̇ 3̇ 1̇ | 2̇) 6̇ | 3 2 |
驹　　状。　　　　　　　　　　权 做,

廿 6̇ 6̇ 2̇ 2̇ 2̇ | 6̇ 1̇ 1 0 | 6̇ 6̇ 2̇ 2̇ 0 | 6̇ 1̇ 5̇ 3̇ 2̇ - ‖
权 做 战 马 任 交 锋,　权 做 战 马　任 交 锋。

192

107.八 金 刚 赞

傅斋公做功德用曲

1=♭E 2/4

【八金刚赞】（鼓介总开）

注：该曲曲牌在"泉州传统戏曲丛书"第十五卷第431页称为【八金刚】，在第十卷第313页称为【金刚赞】。

193

108. 十 不 亲

《目连救母》乞丐唱

1=♭E 2/4

【十不亲】（鼓介总开）

```
6̇ - | 2 0 | 6̇ - | 2 2 1 | 6̇ 6̇ | 2 2 1 | 6̇ 6̇ | 2 3 |
胖      持，       胖      持，我今 胖 胖    持，我今 胖 胖  持。父

7 6 | 0 6 | 7 6̂7 | 6 6 5 3 | 5 - | 3 6 6 | 5 3 5 5 | 0 5 5 |
母     亲 来               也 不 亲，        说 起

2 5 | 3 5 2 2 | 3 5 2 | 0 2 2 | 5 5 | 3 6 5 3 | 2 1 2 | 3 1 0 1 1 |
父 母 无 恩 情，     若是 子 儿 失 奉    侍，言三 语四 是

3 2̂3 | 2. 1̂6 1̇ | 0 3 3 2 3 1 | 2 - | 6̇ - | 2 0 | 6̇ - | 2 2 1 |
不 安 宁。               胖      持，       胖      持，我今

6̇ 6̇ | 2 0 2 1 | 6̇ 6̇ | 2 0 6 6 | 5 3 5 | 0 6 | 7 6̂7 | 6 6 5 3 |
胖 胖 持，我今 胖 胖  持。兄 弟      亲 来

5 0 | 3 6̂6 | 5 3 5 5 | 0 5 5 | 3 2 | 3 5 2 2 | 3 5 2 | 2 2 |
也 不 亲，        说起 兄弟 无 恩   情，      从 幼

3 5 | 3 6 5 3 | 2 3 1 | 2 3 0 3 3 | 1 1 | 2. 1̂6 1̇ | 0 3 3 2 3 1 | 2 - |
之 时 是 兄   弟，长大 分物    件 件 争。

( 3 2 3̂ | 2 - | 3 3 1 3 | 2 3 2 1 | 6̇ 1 3 | 2 5 5 | 2 3 2 6̇ | 2 ) 3 |
                                                            老

7 6 | 0 6 | 7 6̂7 | 6 6 5 3 | 5 - | 3 6 6 | 5 3 5 5 | 0 5 5 |
婆     亲 来               也 不 亲，        说起

2 5 | 3 5 2 2 | 3 5 2 | 2 2 | 2 3 0 2 2 | 3 6 5 3 | 5 0 2 3 | 1 1 3 3 |
老 婆 无 恩 情，     若是 丈夫 那 先死    了，梳起 头髻卜去
```

194

$3 \quad 1 \quad | \underbrace{2 \cdot 1} \dot{6} 1 | 0 \underline{33} \underline{231} | 2 - | (\underline{\dot{6}} 2 | \underline{7} - | \underline{7276} | \underline{55} 0 \underline{66} |$

嫁 别　 人。

$\underline{22} 0 \underline{33} | \underline{23} \underline{66} | \underline{23} \underline{331} | 2) \underline{67} | \underline{7} \underline{6} | 0 \underline{6} | \underline{767} | \underline{6653} |$

　　　　　　　　　　查某 仔　　　亲 来

$5 - | \underline{3} \underline{66} | \underline{5355} | 0 \underline{55} | \underline{355} | \underline{3522} | \underline{352} | 0 \underline{22} |$

也 不　亲，　　说起 查某 仔 无 恩　情，　　饲大

$\underline{22} 5 | \underline{3653} | 2 \underline{12} | \underline{3133} | \underline{3333} | \underline{333} | \underline{13} |$

嫌父母　无嫁　　妆，�液脚 顿地 那吼 那啼，横横 横阮久 不出

$\underline{2 \cdot 1} \dot{6} 1 | 0 \underline{33} \underline{231} | 2 \underline{55} | \underline{3323} | \underline{262} | 0 \underline{66} | \underline{535} | 0 \underline{6} |$

门。　　　　　啰啰 啰啰啰啰 啰啰啰。　媳 妇　 亲

$\underline{7} \underline{67} | \underline{6653} | 5 - | \underline{3} \underline{66} | \underline{5355} | 0 \underline{55} | \underline{3} \underline{2} | \underline{3522} |$

来　　　　　也 不　亲，　　说起 媳妇 无 恩

$\underline{352} | \underline{35} | \underline{2352} | \underline{3653} | \underline{5} \underline{21} | \underline{2331} | \underline{1} \underline{1} | \underline{2 \cdot 1} \dot{6} 1 |$

情，　公婆　将伊 做 亲生　子，伊将 公婆 做 陌 路 人。

$0 \underline{33} \underline{21} | \underline{2} 0 | (\underline{3223} | \underline{666} | \underline{55} 0 \underline{66} | \underline{7} \underline{77} | \underline{66} 0 \underline{77} | \underline{55} 0 \underline{66} |$

$\underline{7} \underline{77} | \underline{66} 0 \underline{77} | \underline{55} 0 \underline{66} | \underline{3532} | \underline{1} \dot{6} \underline{12} | \underline{3} \underline{35} | 2 - | \underline{2532} |$

$\underline{12} \underline{1} \dot{6} | \underline{55} \underline{66} | \underline{22} 0 \underline{33} | \underline{23} \underline{66} | \underline{23} \underline{331} | 2) 3 | \underline{7} \underline{6} | 0 \underline{6} |$

　　　　　　　　　　　　　　　　朋 友　 亲

$\underline{7} \underline{67} | \underline{6653} | 5 - | \underline{3} \underline{66} | \underline{5355} | 0 \underline{55} | \underline{25} | \underline{3522} |$

来　　　　　也 不　亲，　　说起 朋友 无 恩

$\widehat{3\ 5}\ 2$ | $5\ 5$ | $5\ 5$ | $\widehat{3\ 6}\ \widehat{5\ 3}$ | $2\ \widehat{3\ 1}$ | $\widehat{1\ 3}\ 0\ \underline{3\ 3}$ | $1\ 3$ | $2\cdot\ \underline{1}\ \widehat{6\ \underline{1}}$ |

情，　有酒有肉皆兄　弟，急难何曾　见一人？

$0\ \underline{3\ 3}\ \widehat{2\ 3\ 1}$ | $2\ 0$ | $(3\ \underline{0\ 2\ 2}$ | $1\ \underline{0\ 2\ 2}$ | $1\ 2\ 1\ 2$ | $3\ 3\ 3$ | $3\ 5\ 2\ 3$ |

$6\ 6\ \dot{1}\ 6$ | $5\ 5\ 0\ 6\ 6$ | $3\ 5\ 3\ 2$ | $3\ 5\ 5\ 3\ 2$ | $1\ 2\ 6\ \dot{1}$ | $2\ 3\ 5\ 1$ | $2\ 3\ 3\ 2\ 2\ 3\ 2$ |

$\dot{6}\ 2\ 2\ \dot{6}$ | $2\ 3\ 3\ 2\ 2\ 3\ 2$ | $\dot{6}\ 2\ 2\ \dot{6}$ | $2\ 3$ | $2)\ 3$ | $7\ 6$ | $0\ 6$ | $7\ 6\ 7$ |

　　　　　　　　　　　　　　　　十　不　　亲来

$\widehat{6\ 6\ 5}\ 3$ | $5\ -$ | $3\ \widehat{6\ 6}$ | $5\ 3\ 5\ 5$ | $0\ \underline{5\ 3}\ 2\ 2$ | $\widehat{6\ 6\ 5}\ 3$ | $5\ 3\ 2$ |

　十　不　亲，　　　我　今　奉　劝　世间　人，

$2\ 5$ | $2\ 5\ 0\ 2\ 2$ | $\widehat{3\ 6}\ \widehat{5\ 3}$ | $5\ ^{\lor}1\ 1$ | $\widehat{1\ 3}\ 0\ 1\ 1$ | $3\cdot\ 2\ 1$ | $2\cdot\ \underline{1}\ \widehat{6\ \underline{1}}$ | $0\ \underline{3\ 3}\ \widehat{2\ 3\ 1}$ |

外人　有钱是　人情　好，自己　有钱　是　可　是　亲。

$2\ -$ | $(\dot{1}\ 0\ \underline{6\ 6}$ | $5\ \dot{1}\ 6\ 5$ | $6\ \dot{1}\ 6$ | $5\ \dot{1}\ 6\ 5$ | $3\ 3\ 5$ | $\widehat{6\ 5}\ 3\ 2$ | $3\ 2\ 1\ 7$ |

$\dot{6}\ -)$ | $\widehat{6\ 6\ 6}\ 5$ | $3\ 5$ | $3\cdot\ 2\ 1\ 2$ | $3\ 2$ | $3\ 3$ | $3\ 5\ 0\ 3\ 3$ | $2\ 2$ |

　　　　天　若　有钱天　是　亲，　烧金　烧纸　　也　回

$3\ 2$ | $0\ 1\ 1$ | $1\ 3\ 1\ 1$ | $2\ 1\ 3$ | $3\ 1\ 0\ 1\ 1$ | $1\ 2\ 3$ | $2\cdot\ \underline{1}\ \widehat{6\ \underline{1}}$ |

心。　　地　若　有钱地　是　亲，有钱　买路　是　任　君　行。

$0\ \underline{3\ 3}\ \widehat{2\ 3\ 1}$ | $2\ 0$ | $(2\ 2\ 0\ 3\ 3$ | $2\ 2\ 1$ | $\dot{6}\ 2$ | $3\ 2\ 1\ 2$ | $3\ 2\ \dot{6}$ | $\dot{6}\ 1\ 0\ 6\ 6$ |

$1\ 2$ | $3\ 2\ 2\ 3$ | $5\ 6\ 5\ 3$ | $2\ 3\ 5$ | $2\ 5\ 3\ 2$ | $1\ 2\ 6\ \dot{1}$ | $2\ 5\ 3\ 1$ | $2\ -)$ |

$2\ 5$ | $2\ 5\ 0\ 3\ 3$ | $2\ 2$ | $3\ 2$ | $5\ 5$ | $5\ 3\ 0\ 2\ 2$ | $\widehat{3\ 6}\ \widehat{5\ 3}$ |

父母　有钱　　也　是　亲，　饱食　暖衣　是　欢喜

196

2 [∨]21 | 1311 | 2 13 | 11 0 11 | 3 23 | 2. 1 6 1 | 0 33 231 |

兴, 兄弟　有钱亦是　亲, 惟求　田地　是　不相　争。

2 − | (2 ̣6 ̣ | 2 ̣6 ̣ ̣2 ̣ | 3 55 | 32 12 | 3 − | 3 5 23 | 66 76 |

55 0 66 | 3532 | 12 6 1 | 2531 | 2 −) | 2 5 | 2 5 52 | 5 33 |

老婆　有钱要来　敬夫

532 | 5 5 | 2 5 52 | 5 2 | 532 | 3 55 | 2 5 0 22 |

主,　子儿　有钱要来　敬父　母。　查某仔　有钱是

3653 | 2 21 | 13 0 11 | 3 23 | 2. 1 6 1 | 0 33 231 | 2 0 |

欢喜　嫁, 媳妇　有钱是　不生　嗔。

(231 | 123 | 3212 | 1 6 1 | 231 | 12 0 33 | 3235 | 3 1 1 1 |

6656 | 5 −) | 2 5 | 2 5 0 22 | 3653 | 532 | 0 55 | 5 2 52 |

朋友　有钱是　甚知　己,　算来　算去钱是

5 2 | 332 | 5 2 | 22 0 22 | 3653 | 5 22 | 11 0 11 |

骨肉　亲。　不信　但看　筵中　酒, 杯杯　奉敬是

3 1 | 3 0 22 | 11 0 11 | 1 13 | 2. 1 6 1 | 0 33 231 | 2 (0 66 |

有钱　人, 杯杯　奉敬是　有钱　人。

5653 | 22 0 66 | 5653 | 22 0 66 | 5 35 | 6 1 5 | 5653 |

2 1 2 | 55535 | 2 12 | 6 ̣6 ̣6 ̣1 | 20 12 | 55535 | 2 −) ‖

注: 该曲曲牌在"泉州传统戏曲丛书"第十卷第334页, 选自曲牌【好孩儿】唱段。

197

109. 啙 嗹 啰

《李世民游地府》李玉英唱

1=♭E 2/4

【牵牛歌】（鼓介总开）

i 5 | 6 5 3 | 2 3 1 2 | 3 1 | 2 1 6 | 6 6 6 6 1 | 2 1 2 |
啙 嗹 啰，　　再来 这个 啙 嗹 啰，　林　　内　许 处

3 5 | 3 2 | 2 2 | 2 6 6 | 2 7 2 | 7 6 5 5 | 6 7 6 5 |
双 采 花，　　花 采 来 再 搁 啙　　　嗹　　啰，

6 7 6 | 6 0 | 5 2 | 2 5 | 3 3 | 5 3 5 | 2 3 1 |
　　　　看 见 娘 子 溪 边 洗　　白

1 3 2 1 | 6 1 2 | 0 5 5 | 2 5 3 | i 6 6 6 2 | i i i | 6 6 6 6 1 |
衫，　　　洗 白 衫。

5 6 0 i i | 6 5 3 | i 5 | 6 5 3 | 2 3 1 2 | 3 1 | 2 1 6 |
　　　　啙 嗹 啰，　　再来 这个 啙 嗹 啰，

0 1 1 | 6 6 2 | 2 6 | 6 2 | 7 6 6 6 5 | 6 0 | 6 6 6 6 1 |
风 吹 罗裙起，看见 一 枞 牡 丹 花。　林

2 1 2 | 3 5 | 3 2 | 2 2 | 2 6 6 | 2 7 2 | 7 6 5 5 |
内 许 处 双 采 花，　　花 采 来 再 搁 啙　　　嗹

6 7 6 5 | 6 7 6 | 6 0 | 3 3 | 5 2 | 5 3 | 2 3 1 | 1 3 2 1 |
啰，　　　　　将 军 看 见 卖 了

6 1 2 | 2 5 5 | 2 5 3 | i 6 6 6 2 | i i i | 6 6 6 6 1 | 5 6 6 6 1 |
（卖 了） 马。

6 5 3 | i 5 | 6 5 3 | 2 3 1 2 | 3 1 | 2 1 6 | 6 6 |
啙 嗹 啰，　　再来 这个 啙 嗹 啰，　和 尚

198

看见 卖了 袈裟。 林 内许处双采 花， 花采

来 再搁 啾 嚼 啰， 啾嚼 啰，再搁 啾嚼 啰。

注：该曲曲牌在"泉州传统戏曲丛书"第十卷第51页称为【歌】。

110.我君相耽置

（暂查无原本）佚名唱

$1=\flat E$ $\frac{2}{4}$

【大都会】（鼓介总开）

唯唧 唯嚼 唯，（不汝）我君 相 耽 置， 相牵

行 脍 进。 池中 好 莲 花， 房中 好相

会。 （不汝）花开 也会 香， 我君恁携手 来相牵。

莫得你来 抚 阮，莫得你来 牵 阮，相牵你来 抚 阮，抚阮 阮也 癫， 研研

仙。 掠君恁来 吻， 吻 就 吻，（不汝）爱吻 就搁 吻。 君身

耽置， 君身 耽置， 莫得你来 抚 阮， 莫得你来 牵 阮， 相牵你来 抚 阮，

抚阮 阮也 癫。 唯唧 唯嚼 唯（不汝）

111. 可 惜 一 枞

《包拯断案》金线女唱

1=♭E 艹

【破阵子慢】（鼓介慢头开）

艹3 2 7.65 7 6 - 6 - i 2 i.65 i 6 5 3 - 5 3 2 - 1 2

可　惜　　一　　　　　　　枞　牡　丹

7.65 7 6 - 6 2 - 6 2 7.65 7 6 - 5 5 3.21 2 5 3 - 2 -

花，　不　寒　不　　　热　死　得　快。　　　从

7.65 7 6 - 6 - i 2 i 2 i 6 5 i 6 5 3 - 5 3 2 - 1 2

今　恶　　　　　　　见　只

7.65 7 6 - 2 6 - 6 2 7.65 7 6 - 2 3 5 i 2 5 3 -

花　面，　割　得　寝　　食　尽　俱　废，

6 - i 2 i 6 5 i 6 ♯4 3 - ♯4 3 2 3 0（2 2 7 2 5 5 6 -）‖

形　　容　　　瘦　又　衰。

注：该曲曲牌在"泉州传统戏曲丛书"第十三卷第423页称为【破阵子慢】。

112. 祖 代 簪 缨

《织锦回文》窦滔唱

1=♭E 艹

【正慢】（鼓介慢头开）

艹5 3 - 2 1 2 3 - 6 3 5 - 7 6 5.32 3 - 1 3 1 - 3 5

祖　代　簪　缨　德　业　昌，　　　勤　读　诗　书

3 2 - 1 3 2 7 6 - 2 6 - 2 3 - 7.65 7 6 - 6 3 3

望　显　　扬，　莫　教　一　　旦　身　荣贵，

5 0 7 6 5.32 3 - 3 ♯4 3 - 6 ♯4 3 2 - 6 2 7.65 7 6 - 3 6

独　把　　琴　书　　　　作

♯4 3 2 ♯4 ♯4 3 - 2. 5 3. 5 2 5 3 2 1. 6 2. 5 3 -（7 2 7 6 5 6 7 5 6 -）‖

栋　梁。唠　哩　哇　哩唠　　唠　哩　哇。

200

113.姑 妇 分 开

《织锦回文》苏若兰唱

1=♭E 廿

【怨慢】

廿 5 6 - 6 6 - 2̇ - 7 6 5 7 7 5 6 - 5 7 6 6 5 3

姑 妇 分 开 实 惨 伤， 露 宿 风 餐

2 - 5 - 3.21 1 3 1 2 - 5 7 6 - 6 6 - 2̇ - 7 6 5

愁 断 肠。 但 愿 天 地 相

7 7 5 6 - 1̇ 1̇ 1̇ 5 6 5 3 2 - 2 5 - 3.21 3 2 - 1̇ 1̇

保 庇， 早 乞 儿 夫 归 故 乡， 早 乞

6 1̇ 0 2 4 6 3 3 2 - 6 2̇ - 7.6 5 7 6 (7 2 7 6 5 6 7 5 6)

夫 主 归 故 乡。

114.儿 受 荣 华

《织锦回文》苏若兰唱

1=♭E 廿

【吟诗唱】

廿 5 3 - 2 5 3 - 6 3 3 5 - 7 6 ♯4.3 2 3 - 3 3 5 2 - 5

儿 受 荣 华 母 受 孤， 担 饥 忍 饿

3 2 1 - 2 5 3.21 2 2 7̇ 6̇ 5 5 - 6 6 0 5 5 3 5 -

走 中 途， 母 儿 隔 别 今 相 会，

7 6 ♯4.3 2 3 - 2 3 2 5 3 2 1 - 2 5 - 3.21 2 2 7̇ 6̇ - 2 2 3

灵 芝 何 不 认 宗 祖， 窦 灵 芝

5 5 0 5 2 5 3 2 1 - 2 5 - 3.21 2 2 7̇ 6̇ - (7 2 7 6 5 6 7 5 6 -)

我 子 你 何 不 认 宗 祖。

201

115.俯伏佛法

《目连救母》傅罗卜唱

1=♭E 4/4

【大真言】(鼓介紧双开)

(1 2 1 6̣ 5̣ 6̣) | 5̣ 1 2 1 6̣ 5̣ 6̣ | 1. 2 1 6̣ 6̣ 2 1 | 5̣ 1 2 1 6̣ 5̣ 6̣ |

　　　　　　　　俯　　　　伏　　　　　佛

1. 2 1 6̣ 6̣ 2 1 | 6̇. 1 2 5 3 2 | 1 6̣ 1 2 5 3 2 | 1 0 2 1 |

法　　　　　大　无　　边,弥　陀　　佛,　超　度

2 3 - 2 1 | 1 6̣ 1 2 5 3 2 | 1 6̣ 1 2 5 3 2 | 1. 2 1 6̣ 6̣ 2 1 |

幽　冥　苦　万　　千,弥　陀　　佛!

1 0 5 3 2 | 1 3 2 1 6̣ 2 1 | 3 - 3 6̇ 3 3 | 3 0 2 2 |

因　为　母　亲　罪　冤　愆,　挑　经

2 3 - 2 1 | 1 6̣ 1 2 5 3 2 | 5 5 2 2 | 3 0 5 3 2 |

挑　母　　赴　经　筵。　南　无　大　慈　悲　观　世

1 - 6̣ 1 | 2 0 2. 3 | 5̇. 3 2 5 3 2 | 1 3 3 2 1 6̣ 6̣ |

音　大　菩　萨　摩　诃　萨。

1. 2 1 - | 5̣ 1 2 1 6̣ 5̣ 6̣ | 1. 6̣ 6̣ 2 1 | 6̇. 1 2 5 3 2 |

伏　　望　　赐　顾

1 0 3 3 2 1 | 6̇. 1 2 5 3 2 | 1 6̣ 1 2 5 3 2 | 1. 6̣ 6̣ 2 1 |

全,　伏望赐顾　到　西　　天,弥　陀　　佛!

1 0 3 5 3 2 | 1 3 2 1 6̣ 2 1 | 3 - 3 6̇ 5 3 | 5 0 3 3 |

尽　将　苦　海　　门　中　客,　化　作

202

$\overset{\frown}{1\ 2}\ 0\overset{\frown}{5\ 5}\ \underline{\underline{5\ 3}}\ 2\ |\ 1\ \overset{\frown}{\underline{6}1}\ \underline{2\ 5}\ \underline{3\ 2}\ |\ \overset{\frown}{3}\ \overset{\frown}{6\ 6}\ \underline{5\ 3}\ \underline{2\ 5}\ |\ 3\ -\ -\ -\ |$

灵山　　　　会上仙。三　　千

$\overset{\frown}{5}.\ \ \overset{\frown}{3\ 2}\ \underline{5\ 3}\ 2\ |\ 1\ 0\ \underline{2\ 3}\ \underline{1\ 2}\ |\ \overset{\frown}{3}\ \overset{\frown}{3\ 3}\ \overset{\frown}{2\ 3}\ 1\ |\ 1\ 1\ -\ \overset{\frown}{6\ 1}\ |$

母　厘　佛，　稽首南无三　千　母厘

$\overset{\frown}{5}.\ \ \overset{\frown}{6\ 6}\ \underline{2}\ 1\ |\ 1\ 0\ \overset{\frown}{3\ 5}\ \underline{3\ 2}\ |\ 1\ 3\ 2\ 1\ \underline{6}\ 2\ 1\ |\ \overset{\frown}{6}.\ \ 1\ \underline{2}\ \underline{5}\ \underline{3\ 2}\ |$

佛。　　　堪叹人生　俯仰

$1\ \overset{\frown}{6\ 1}\ \underline{2}\ \underline{5}\ \underline{3\ 2}\ |\ 1\ 0\ \overset{\frown}{2}\ \underline{5}\ \underline{3\ 2}\ |\ \overset{\frown}{6}.\ \ 1\ \underline{2}\ \underline{5}\ \underline{3\ 2}\ |\ 1\ \overset{\frown}{6\ 1}\ \underline{2}\ \underline{5}\ \underline{3\ 2}\ |$

间，弥　陀　佛！善行　当　以孝为　先，弥　陀

$1.\ \ \overset{\frown}{6\ 6}\ \underline{2}\ 1\ |\ 1\ 0\ \overset{\frown}{3}\ \underline{5}\ \underline{3\ 2}\ |\ 1\ 3\ 2\ 1\ \underline{6}\ 2\ 1\ |\ 3\ -\ 3\ \underline{6}\ 5\ 3\ |$

佛！　　　念你　路途　多辛

$5\ 0\ 3\ 3\ |\ 2\ 3\ -\ 2\ 1\ |\ \overset{\frown}{6}.\ \ 1\ \underline{2}\ \underline{5}\ \underline{3\ 2}\ |\ 5\ 5\ 2\ 2\ |$

苦，报答劬劳　心　意坚。南无大慈

$3\ 0\ 5\ \overset{\frown}{3\ 2}\ |\ 1\ -\ \overset{\frown}{6\ 1}\ |\ 2\ 0\ 2.\ \ 3\ |\ 5\ -\ \overset{\frown}{3\ 5}\ \underline{3\ 2}\ |\ 1\ \overset{\frown}{3\ 3}\ 2\ 1\ \overset{\frown}{6\ 6}\ |$

悲　观世音大菩萨摩诃萨。

$1.\ \ 2\ \overset{\frown}{1\ 6}\ 1\ |\ 1\ 0\ \overset{\frown}{3}\ 3\ 2\ 1\ |\ \overset{\frown}{1\ 6}\ 1\ \underline{2}\ \underline{5}\ \underline{3\ 2}\ |\ 1\ 0\ 1\ 3\ |\ 2\ 3\ -\ 2\ 1\ |$

要逢　母亲　面，从此　参禅

$1\ \overset{\frown}{6\ 1}\ \underline{2}\ \underline{5}\ \underline{3\ 2}\ |\ 1\ 0\ \overset{\frown}{3}\ \underline{5}\ \underline{3\ 2}\ |\ 1\ 3\ 2\ 1\ \underline{6}\ 2\ 1\ |\ 3\ -\ 3\ \underline{6}\ 5\ 3\ |$

学　真　玄。须向沙门　学定

$5\ 0\ 3\ 3\ |\ 1\ 2\ 0\overset{\frown}{5\ 5}\ \underline{3\ 2}\ |\ 1\ \overset{\frown}{6\ 1}\ \underline{2}\ \underline{5}\ \underline{3\ 2}\ |\ 1(\ 2\ 1\ \overset{\frown}{6}\ 1\ \overset{\frown}{5\ 6}\ |\ 1\ -\)\ 0\ 0\ \|$

禅，化作灵山　会上　仙。

116.千里关山

《织锦回文》苏若兰唱

1=♭E 4/4

【福马郎】（鼓介慢双开）

千里 关（于）山

劳 望 云， 无 时， 无时阮

不乱 方 寸。 新苔痕 间旧苔

痕， 怨煞黄 昏。 雨打 梨

花,(不汝)雨打 梨 花, 尽日深深 闭 门，

思忆着 阮有 情 君，

未知 伊 去， (不汝)未知 我 君 去 功名

有乜凭 准? 思量 起来 阮

$\overset{3}{3}$ 3 $-$ $-$ | 6 $-$ $-$ $-$ | $\overset{\frown}{\overset{\cdot}{6}}$ $\overset{\cdot}{6}$ $\overset{\cdot}{1}$ 0 3 $\overset{\frown}{3}$ 2 1 | 2 6 3 3 0 3 3 |

越　自　　　　心　　　闷，　　　你莫掠阮

5 $\overset{\frown}{3}$ $\overset{\frown}{6}$ $\overset{\frown}{5}$ $\overset{\frown}{3}$ 5 | $\overset{\frown}{6}$ $\overset{\frown}{3}$ 3 3 $\overset{\frown}{5}$ 3 3 2 | 2 0 2 $\overset{\frown}{5}$ 6 | 5 $\overset{\frown}{3}$ 2 3 $\overset{\frown}{5}$ 5 |

恩　爱做　浮　云。　　　　想　起　　多　少

2 $\overset{\frown}{2}$ $\overset{\cdot}{1}$ $\overset{\cdot}{6}$ $\overset{\frown}{\overset{\cdot}{6}}$ $\overset{\cdot}{6}$ $\overset{\cdot}{6}$ $\overset{\cdot}{1}$ | 3 3 $\overset{\frown}{3}$ 2 1 0 3 3 2 | 2 0 3 2 | 0 $\overset{\frown}{5}$ 5 3 2 3 1 2 |

恨，　今卜值时　　伸?　　　　朝　看　天　色，

2 $\overset{\cap}{3}$ 5 3 $\overset{\frown}{2}$ 2 $\overset{\frown}{2}$ 5 | $3.$ $\overset{\underline{5}}{}$ 3 3 $\overset{\frown}{2}$ $\overset{\frown}{3}$ $\overset{\cdot}{2}$ $\overset{\cdot}{7}$ | $\overset{\cdot}{6}$ $\overset{\cdot}{7}$ $\overset{\frown}{2}$ $\overset{\cdot}{7}$ $\overset{\cdot}{7}$ $\overset{\cdot}{6}$ $\overset{\cdot}{7}$ | $\overset{\cdot}{7}$ $\overset{\cdot}{6}$ $\overset{\cdot}{6}$ $\overset{\cdot}{6}$ $\overset{\cdot}{7}$ $\overset{\cdot}{6}$ $-$ |

(不汝)朝看　天　　色，我今　暮看　浮　　云。

$\overset{\cap}{\overset{\cdot}{6}}$ 0 $\overset{\frown}{1}$ 1 2 2 | $\overset{\cdot}{6}$ $-$ 2 2 1 $\overset{\cdot}{6}$ | 1 2 1 $\overset{\cdot}{6}$ 1 1 1 $\overset{\cdot}{6}$ | 1 $-$ $\overset{\cdot}{6}$ 1 1 1 $\overset{\cdot}{6}$ |

因　只　上，　行思　君，阮　坐思　君，　那因　也

$\overset{\cap}{6}$ 5 3 0 $\overset{\frown}{6}$ 6 6 3 | $\overset{\frown}{6}$ 5 6 5 5 5 5 6 | 3 3 3 6 3 5 | 5 6 1 6 1 6 5 3 5 |

只　上，　行　也思　君,割吊　得阮　坐　　　(于)　思

6 $-$ 6 $\overset{\frown}{6}$ 6 | $\overset{\cdot}{1}$ 6 2 6 6 | $\overset{\cdot}{1}$ $-$ 6 $\overset{\frown}{6}$ 6 6 5 | 3 $-$ 6 $\overset{\frown}{6}$ 6 6 5 |

君。　唠唠　哖，　哩唠　哖，　啀啊　哩哖唠,　啀啊　哩哖

3 $-$ 5 2 | 3 5 $\overset{\frown}{3}$ 2 1 2 2 2 1 | 3 2 1 3 | 2 $6.$ $\overset{\underline{\cdot}{1}}{}$ 6 5 3 3 |

唠,　哩唠　哖,　唠哖　唠哩　哖,　唠哩　哖,　唠　　唠

6 5 3 $\overset{\frown}{5}$ 5 5 5 3 | 0 $\overset{\frown}{6}$ 6 6 5 6 3 5 | 5 6 5 0 3 3 5 |

哩　哖唠　哖　　唠　哩　　唠,　哩　唠

6 $\overset{\frown}{2}$ 2 $\overset{\cdot}{1}$ 2 1 6 5 5 | 6 (3 5 5 6 7 5 | 6 $-$) 0 0 |‖

哖,　唠唠　　唠哖。

205

117. 看你有孝心

《目连救母》沙僧、傅罗卜唱

1=ᵇE 4/4

【卖粉郎】（鼓介紧双开）

```
(3 3 2 1 6 1 | 2 -) 2 1 | 2 6 6 2 1 | 2 6 6 2 1 | 6 6 - 2 2 |
  (僧唱)看    你，   看   你   有   孝

2. 3 3 2 2 1 2 1 | 1 0 5 - | 3 3 3 2 3 1 6 | 1 5 2 - | 3 - - 5 |
心；              卜 救，    卜 救 你 母        亲。

3 2 2 3 5 3 | 3 0 2 - | 1 6 2 6 | 2 - 0 0 2 2 | 5 5 5 2 |
只       遭  投  活  佛，    (于) 救 母 出 地

5 2 2 3 5 3 | 1 2 6 2 | 1 - 0 0 2 2 | 6 2 6 2 | 2 3 - 1 |
狱。       千 载 闻 你 声， (于) 万 载 闻 你 名。许  时

2 3 1 3 2 1 | 6 - 2 1 | 1 3 3 2 1 1 2 | 1 5 - 2 | 5 3 1 3 2 1 |
功 德 圆 满，  同 归  (于) 天     庭。唠 唠 哩 哇唠 哇 唠

0 3 3 2 1 6 6 1 | 1 3 2 0 1 1 1 2 | 3 5 6 5 2 | 3 0 2 - | 6 6 6 1 2 |
哩 唠     哩 唠 哇 唠 唠 哇。(傅唱)感    谢，  真 感

6 6 6 2 1 | 6 6 - 2 | 2 2 2 1 2 1 | 1 0 2 - | 5 3 2 3 1 6 |
谢    好  恩 情，    万   代，

1 2 5 3 | 5 3 - 2 | 3 2 2 3 5 3 | 3 0 2 - | 1 0 6 6 |
万 代 记 在 心。    我  今 愿 落

2 0 0 0 2 2 | 5 3 5 2 | 3 2 2 3 5 3 | 3 0 6 6 | 1 1 6 6 |
发， (于) 舍 身 来 为 僧。    任 待 千 灾 共 万

2 0 0 2 2 | 6 2 6 1 | 1 0 1 1 | 3 3 3 2 | 6 - 2 1 |
劫， (于) 万 劫 共 千 灾，  譬 做 粉 身 碎 骨， 我 亦
```

206

$1=♭E$ — notation below in jianpu

```
1 3̂3 2̂1 1̂2 | 1 5 - 2 | 5 3 1̂3 2̂1 | 0 3̂3 2̂1 6̇6̇ 1 |
(于)甘        心。 唠  唠 哩 嗹 唠 嗹 唠   哩  唠

1 3̂2 0̂1 2 | 3 5̂5 5̂5 2 | 3 0 2 - | 1 6̇6̇2 - | 1 6̇6̇2 1 1 |
哩  唠 嗹 唠  唠  嗳。(僧唱)你 今,  你 今

2̂6̇ - 6̇ | 2 2̂2 1̂2 1 | 1 0 2 - | 5 3 2̂3 1̇6̇ | 1 2 5 3 |
果  诚  心,     佛   旨,      佛  旨

2 2 - 5 | 5 2̂2 3̂5 3 | 3 0 2 - | 1 6̇6̇2 - | 1 0 2 2 |
来  救 你。      你   啊, 我  啊, 你 我

1 6̇6̇2 1 | 2 0 0 2̂2 | 5 5̇2 5 | 5 2̂2 3̂5 3 | 3 0 0 2̂2 |
伊,  咱三人    卜  来 同  一 行,        (于)

6̇ 1 1 6̇ | 6̇ 0 0 2̂2 | 1 2 6̇2 | 2 0 1 2 | 2̂2 1̂2 1 |
大 家 修 善 行,  (于)  功 德 圆 满  成。 许 时 上 天 界, 乞 许

6̇ 6̇6̇2 2̂1 | 1 3̂3 2̂1 | 1 5 - 2 | 5 3 1 2̂1 1 |
万   古   人 传    名。 唠  唠 哩 嗹 唠 嗳 唠

0 3̂3 2̂1 6̇6̇ 1 | 1 3̂2 0̂1 2 | 3 5̂5 5̂5 2 | 3 - 0 0 ‖
哩   唠     哩  唠 嗳 唠  唠  嗳。
```

118.众生醉痴

《目连救母》观音唱

$1=♭E$ $\frac{4}{4}$

【相思引犯】(鼓介紧双开)

```
(3̂3 2̂1 6̇1 | 2) 1 2 3̂6 5 3 | 2̂3 2̂1 2 0 5̂5 3 | 3 6 7̂ 6̂7 6̂5 3 3
       (不汝)众    生           (不汝)醉

6̂2̇ 7̂2̇7̇ 6̂5 7̂6 | 6 - 6̂6 5 3 | 5 2̂3 3 0 5̂5 3 2 | 1 3̂2 0 5̂5 3 2
痴,           点  化   (不汝)道   心
```

207

早起念得千声南无阿弥。蒲团

坐，　　　　　　　　　蒲团

坐　（坐）到月色交辉，　　木鱼

敲，　　　　　　　　　木鱼

敲（敲）得天花乱坠，　　咚咚

鼓，　　　　　　　　　咚咚

鼓擂得夜气清虚，　　　琅琅钟，

琅琅钟　敲得神天开

雾。　　　　此景谁知，这其间有此

无穷滋味；只苦谁知，到底快乐无

比；只苦谁知，都是快乐实无比。

注：该曲曲牌在"泉州传统戏曲丛书"第十卷第215页称为【金乌噪】。

119.相公有德量

《子仪拜寿》都管唱

1=♭E 4/4 2/4

【扑灯蛾】(鼓介紧双开)

(3 3 2 1 6 1 | 4/4 2) 1 2 3 0 5 3 | 2 3 1 2 0 5 5 3 | 3 6 6 7 7 6 6 | 5 5 5 5 7 6 5 3 |
(不汝)相　　　公，　　　(于)相　　　公

6 7 6 5 3 6 5 3 | 2 3 1 2 0 5 5 3 | 3 0 3 2 | 5 — 2 3 2 1 |
有　　德　　量；　　　　　夫　人，　夫　人

2.　3 1 2 1 6 | 1 6 1 1 3 2 | 2 1 2 3 6 5 3 | 2 3 1 2 0 5 5 3 |
有　　从　　容；　　(不汝)更　　兼，

3 6 6 7 6 6 | 5.　7 6 5 3 | 6 7 6 5 3 6 5 3 | 2 0 1 2 | 2 3 2 3 2 1 |
(于)更　兼　　行　孝　顺，　又　兼　兄　友(兄友)

2.　3 1 2 1 6 | 1 6 1 1 3 2 | 2 2 2 6 6 6 | 1 6 — 5 5 |
共　弟　恭。　　　　(于)夫　顺

3 5 3 2 1 3 2 | 2 2 2 6 2 1 6 | 2 6 1 1 3 2 | 2 5 3 3 3 5 |
(于)妇　　从　　　识尊卑，

2 3 3 2 1 3 2 | 2 6 6 7 6 | 5 3 5 5 7 6 | 6 0 6 7 6 5 |
任　贤　　(于)敬　长，　　　愿

3 6 5 3 5 3 2 | 2 0 3 3 2 1 | 3 2 2 0 3 3 2 1 | 2/4 6　6 7 | 6 2 7 5 | 6 — |
代　代　　出将　入　　相，名声四　海

5 2 | 5 0 6 7 | 6 2 7 5 | 6 — | 5 2 | 5 (1 3 | 2 1 6 1 | 2 —) ‖
人传扬，名声四　海　人传扬。

210

（二）品管小工调转头尾翘

1. 君 去 了

《仁贵征东》柳金花唱

1=♭E 转 1=♭A　8/4 1/4

【生地狱】（鼓介单开）

(6̣ 1 | 8/4 2̣ 5̣ 3̣ 1 1 2)0 1 1 2 5 3 2 1 | 6̣ 1 | 5 0 3 3 2 3 2 1 6̣ 1 2. 3 2 5 6 56 |

（于）君　去　　了　　　　情意

6 5 6 5 4 2 4 5 5 5 5 6 5 0 3 3 | 2 3 2 1 6̣ 1 1 2 2 5 2 5 2 5 3 2 |

空，　　　　　　　　　　未知何日共君 恁

1 0 3 3 2 3 2 1 6̣ 1 2 5 3 2 0 1 1 1 6̣ | 1 0 6̣ 1 1 2 0 1 1 2 2 1 1 3 2 |

再　　相　　　　逢。　（于）君身一去恰似

1 3 3 2 2 1 6̣ 5̣ 0 5 5 6 6 6 5 6 | 6 5 6 5 6 5 4 2 4 5 5 5 5 6 5 6 5 5 3 3 |

孤　雁　单　飞　鸟，

2 3 2 1 6̣ 1 1 2 2 5 5 5 2 5 3 2 | 1 0 3 3 2 3 2 1 6̣ 1 2 5 3 2 0 2 2 2 1 6̣ |

那亏妾　身　暝日只处　守　　空

1 0 6̣ 1 1 2 3 2 1 ˅3 3 2 3 2 1 6̣ 1 | 2 0 1 1 2 2 6̣ 1 2 5 3 2 1 6̣ 1 |

房。　　阮来投告　　天，望苍天你着相　保

5̣ 5̣ 1 6 5 6 5 5. 1̇ 6 6 5 6 | 5 6 5 6 5 0 2 2 2 4 5 5 3 2 3 2 |

庇，愿你三箭卜来定　了天　山，许　时即显我君恁是

1 0 3 3 2 3 2 1 6̣ 1 2 5 3 2 0 1 1 1 6̣ | 5 6 5 0 2 2 2 4 5 6 5 3 2 3 2 |

英　雄　　汉。许　时即显我君恁是

转1=♭A（前5＝后2）

英 雄　　汉。　唠　哩唠

哩　　唠哩嗹　　唠　唠唠哩　嗹　嗹啊

哩唠嗹　　嗹啊　哩嗹唠　　唠嗹　哩　嗹

嗹啊哩嗹唠　　唠嗹　哩　嗹。

2.恨 萧 何

《吕后斩韩》韩信唱

1=♭E 转1=♭A　8/4 1/4

【死地狱】（鼓介单开）

（于）恨 萧 何　　用 机

筹。　　　谁知今 旦

遭 伊　　手，　　（押过场，钟锣梆）

（于）十 载　　功　　劳，我只十载用尽

功　　劳一 旦　休。

212

$\overbrace{2321}\ \overbrace{6\ 1}\ \overbrace{1}\ 1\ 2\ \overbrace{5\ 6\ 5\ 5\ 5}\ \overbrace{5\ 6\ 5\ 5}\ 3\ 2\ |\ 0\ \underset{\cdot}{3}\ \overbrace{3}\ \overbrace{2321}\ \overbrace{6\ 1}\ 2\ 5\ 3\ 2\ 0\ \overbrace{1\ 1}\ 1\ \overbrace{6}\ |$

屈 杀 我 英 雄， 今 有 谁 人 肯 解

$\underset{\cdot}{5}\ (\overbrace{6\ 1}\ 1\ 2\ \overbrace{3\ 1}\ 2)\ 0\ 0\ (\underset{\cdot}{5\ 5}\ |\ \overbrace{6\ 1\ 6\ 5\ 5}\ 6)\ 1\ 1\ \underset{\cdot}{5}\ \overbrace{1\ 1}\ \overbrace{6\ 6}\ \underset{\cdot}{5}\ |$

救。 （钟锣梆） 怨 气 平 喉

$\underset{\cdot}{5}\ \overbrace{3\ 3}\ \overbrace{2321}\ \overbrace{6\ 1}\ 2\ 5\ 3\ 2\ 0\ \overbrace{1\ 1}\ 1\ \underset{\cdot}{6}\ |\ \overbrace{5\ 6\ 5}\ -\ \overbrace{5\ 5}\ 2\ \overbrace{5\ 6\ 5\ 5}\ 3\ 2\ |$

泪 双 流， 怨 气 平 喉

转$1=^♭A$（前$5=$后2）

$1\ \overbrace{3\ 3}\ \overbrace{2321}\ \overbrace{6\ 1}\ 2\ 5\ 3\ 2\ 0\ \overbrace{1\ 1}\ 1\ \underset{\cdot}{6}\ |\ \frac{1}{4}\underset{\cdot}{5}\ |\ \underset{\cdot}{5}\ |\ 2\ |\ 2\ |\ \overbrace{2\ 2}\ |$

泪 双 流。 哩 唠

$2\ |\ \underset{\cdot}{5}\ |\ 3\ |\ \overbrace{2\ 3}\ |\ \overbrace{2\ 3}\ |\ \overbrace{2\ 1}\ |\ 0\ \overbrace{6\ 6}\ |\ \underset{\cdot}{6}\ 1\ |\ \overbrace{3\ 3}\ |\ 2\ |\ \underset{\cdot}{6\ 6}\ |$

哩 唠 哩 哐 唠 唠 唠 哩 哐， 哐 啊

$1\ \underset{\cdot}{5}\ |\ \underset{\cdot}{6}\ -\ \underset{\cdot}{6}\ |\ \overbrace{6\ 6}\ |\ \underset{\cdot}{1\ 6}\ |\ 1\ |\ \overbrace{6\ 5}\ |\ \overbrace{4\ 5}\ |\ 0\ \underset{\cdot}{6}\ |\ \overbrace{5\ 3}\ |\ \underset{\cdot}{2}\ |$

哩 唠 哐， 哐 啊 哩 哐 唠 唠 哐 哩 哐 唠 哐

$\underset{\cdot}{6\ 6}\ |\ \underset{\cdot}{1\ 6}\ |\ 1\ \overbrace{6\ 5}\ |\ \overbrace{4\ 5}\ |\ 0\ \underset{\cdot}{6}\ |\ \underset{\cdot}{5}\ |\ (\overbrace{3\ 2}\ |\ \overbrace{1\ 2}\ |\ \overbrace{3\ 1}\ |\ 2)\ \|$

哐 啊 哩 哐 唠 唠 哐 哩 哐。

3.朱马得龙骑

《光武中兴》刘秀唱

$1=^♭E$ 转$1=^♭A$ $\frac{4}{4}\frac{2}{4}$ 转 廿

【真旗儿】（鼓介紧双开）

$(\overbrace{3\ 3}\ \overbrace{2\ 1}\ \overbrace{6\ 1}\ |\ \frac{4}{4}2\ -)\ 2\ 1\ |\ 2\ \overbrace{6\ 6}\ 2\ 1\ |\ 2\ \overbrace{6\ 6}\ 2\ 1\ |\ 2\ \underset{\cdot}{6}\ -\ \overbrace{6\ 6}\ |$

朱 马， 朱 马 得 龙

转$1=^♭A$（前$\dot1=$后5）

$\overbrace{2}\ \overbrace{2\ 2}\ \overbrace{1\ 2\ 1}\ |\ \frac{2}{4}1\ (\underset{\cdot}{5\ 5}\ |\ \overbrace{3\ 2}\ \overbrace{6\ 1}\ |\ 2\ 0)\ |\ 5\ -\ |\ 3\ -\ |\ 2\ (\underset{\cdot}{5\ 5}\ |$

骑； 战 马，

213

$3\ 2\ \dot{6}\ 1\ |\ 2\ 0\)\ |\ 3\ 3\ |\ 1\ 3\ 3\ 3\ 1\ |\ 3\ 1\ |\ 3\ 3\ |\ 1\ 3\ 0\ 3\ 3\ |$

　　　　　　　　　　战　马　不　如　是　牛，　触　死　庞　能

$1\ 2\ |\ 2\ 0\ |\ \text{廿}\ 2\ 2\ 1\ 1\ 6\ \dot{\ }\ -\ 3\ 2\ 2\ \dot{6}\ \dot{5}\ 5\ 3\ 2\ -\ ‖$

命　遭　诛。　　果　然　威　风　大，　堪　称　气　力　有。

4. 世 上 善 人

《目连救母》良女唱

1＝♭E 转1＝♭D 8/4

【北江儿水】（鼓介单开）　　　　　　　　　　　　　　　　　　转1＝♭D（前2＝后3）

$(\ \dot{6}\ 1\ |\ 2\ 5\ 3\ 1\ 1\ 2\)\ 0\ 2\ \underset{.}{2}\ 5\ \ \ 3\ 3\ 2\ 5\ 3\ 3\ |\ 6\ 7\ 6\ 5\ 6\ 3\ 3\ 5\ 6\ 6\ 0\ 7\ 7\ 6\ 0\ 3\ 2\ |$

　　　　　（于）世　上　　善　　人

$1\ 3\ 3\ 2\ 3\ 2\ 1\ \dot{6}\ 1\ 2\ 5\ 3\ 2\ 0\ 2\ 2\ 1\ \dot{6}\ |\ 1.\ 6\ \dot{5}\ \ 1\ 3\ 2\ 1\ 2\ -\ 6\ 6\ 5\ 6\ |$

堪　　　为　　　　　宝，　行　孝　最　为

$5\ -\ 1\ 2\ 1\ 2\ -\ 6\ 6\ 6\ 5\ 6\ |\ 5\ -\ 2\ 3\ 2\ 1\ 2\ 5\ 3\ 2\ 1\ 1\ \dot{6}\ \dot{5}\ |\ 1\ \dot{5}\ -\ 1\ \dot{6}\ \dot{5}\ 1\ 6\ \dot{6}\ \dot{5}\ |$

高。　学　道　心　未　　坚，　中　途　苦　蹉　磨，　枉　伊　尽　日

$\dot{5}\ 3\ 3\ 2\ 3\ 2\ 1\ \dot{6}\ 1\ 2\ 5\ 3\ 2\ 0\ 2\ 2\ 1\ \dot{6}\ |\ 1.\ 6\ \dot{5}\ -\ 5\ 3\ 2\ 5\ 6\ 5\ 5\ 3\ 2\ |$

念　　　弥　　　　　陀，　枉　伊　尽　日

$1\ 3\ 3\ 2\ 3\ 2\ 1\ \dot{6}\ 1\ 2\ 5\ 3\ 2\ 0\ 2\ 2\ 1\ \dot{6}\ |\ 1\ (\ \dot{6}\ 1\ 1\ 2\ 3\ 1\ 2\ -\)\ 0\ 0\ ‖$

念　　　弥　　　　　陀。

注：该曲曲牌在"泉州传统戏曲丛书"第十卷第233页称为【江儿水】。

214

（三）头尾翘

1. 且 听 劝

《目连救母》刘贾唱

1=♭A 廿转 8/4

【罗带儿】

廿 6 5 3 6 6 6 3 3 6 - 0 咚咚 6 5 6 6 0 6 6 5 6 5 3 ‖
且 听 劝，勿 得 执 性，

8/4 3. 7 6 5 5 6 0 6 6 1 6 6 1 6 1 ｜ 6 2 1 6 1 5 5 6 1 6 - 6 6 3 ‖
（于）想　　　人　生　　　　更　无

6 3 6 6 5 5 3 2 3 3 3 6 6 5 4 ｜ 3. 7 6 5 5 6 0 6 6 1 i 6 5 i 6 ‖
二　　世。　　　　　　　　（于）古　时

6 2 1 6 1 i 5 5 6 1 6 - 5 6 3 ｜ 6 3 6 6 5 5 3 2 3 3 3 6 6 5 3 ‖
圣　人　　　都　食　酒　肉，

3. 7 6 5 5 6 0 1 1 6 i. 6 5 i 6 1 ｜ 6 2 1 6 1 5 6 1 6 - 3 6 6 3 ‖
值　曾　　卜　食　菜（食菜）上

6 3 6 6 5 3 2 3 3 3 6 6 5 4 ｜ 3. 7 6 5 5 6 0 6 6 1 6 i 6 ‖
西　　天？　　　　　　（于）且　听　劝，

6 2 1 6 1 i 5 6 1 6 - 3 6 0 3 3 ｜ 6 3 6 6 5 5 3 2 3 3 3 6 6 5 4 ‖
莫　得　　坚执，只　事　　志

3. 7 6 5 5 6 0 1 1 6 i 1 1 6 0 ｜ 6 2 1 6 1 5 6 1 6 - 6 6 0 3 3 ‖
（于）便开荤　快　乐（快乐）实

6 3 6 6 5 5 3 2 3 3 3 6 6 5 4 ｜ 3. 7 6 5 5 6 0 6 6 1 6 0 1 1 6 5 ‖
无　　比。　　　　　（于）想　人

215

6 0 3 3 2 5 3 2 3 1 1 2 3 2 1 6 2 | 1 0 2. 3 2 6 1 - 2 1 6 2 7 6 |

生，想　　　（于）人　　　生　更　无　　（于）二

5 3 5 5 6 6 2 6 2 6 2 7 6 | 3 5 6 6 0 7 7 6 5 6 3 0 3 3 3 5 | 6（3 5 5 6 7 5 6 - ）0 0 ‖

世，　何卜食菜　受　　　尽　呆　痴。

注：该曲唱词在"泉州传统戏曲丛书"第十卷第152~153页，唱词未完。

2. 念 老 身

《入吴进赘》吴国太、孙权、乔宰公唱

1=♭A　廿 转 8/4 廿

【啄木儿】（鼓介慢头开）

廿　1 3 2 - 2 6 1 2 2 2 6 1 -（0 咚咚 6 5 6 6 0 0 6 6 5 6 5 3

（吴唱）念 老 身　阮 仅 生 一 女，

8/4 3 1 6 5 5 6）0 3 3 6　1 1 6 1 6 3 5 0 | 3 5 6 5 5 3 2 5 0 3 2 1 3 2 1

（于）聪 明　　　贤　达　　（贤达）

2. 1 6 1　3 3 2 1 6 1 2 3 2 0 1 6 | 1 0 3 5 5 6 0 1 1 3 5 3 2 1 1 6 5

类　诸　　　子。　（孙、乔唱）（于）丹 山 鸾 须 待

5 3 5 - 1 6 1 0 5 6 6 2 1 | 1 6 5 6 6 0 5 5 1ˇ 1 1 6 1 6 5

凤　　侣，　　　（吴唱）（于）敢 把

5 3 5 - 1 6 6 0 5 6 6 2 1 | 1 1 3 3 2 1 2 1 6 1 2 3 2 0 1 6

婚　　姻　　妄 相

1 0 3 5 5 6 0 1 1 3 5 3 2 0 2 2 1 6 | 1 0 3 5 5 6 0 1 1 3 1 3 2 0 2 2 1 6

许。（孙、乔唱）（于）来　　日　（于）堂

5 6 5 - 1 2 3 - 5 1 6 5 | 5 3 5 - 1 1 5 3 5 - 5 3

上　（吴唱）待 阮　亲　　一　（亲一）

216

$5\ \underset{.}{3}\ \underset{.}{2}\ \underset{.}{2}\ \underset{.}{3}\ 0\ \underset{.}{3}\ \underset{.}{3}\ \underset{.}{2}\ 5\ \underset{.}{3}\ 2\ \underset{.}{3}\ \underset{.}{2}\ \underset{.}{1}\ \underset{.}{1}\ |\ \underset{.}{3}\ \underset{.}{1}\ -\ \underset{.}{1}\ \underset{.}{2}\ \underset{.}{3}\ 0\ \underset{.}{3}\ \underset{.}{3}\ \underset{.}{6}\ 1\ 2$

视，　　（于）英　雄　　入　眼　　便

$2\ \underset{.}{3}\ \underset{.}{3}\ \underset{.}{2}\ \underset{.}{3}\ \underset{.}{2}\ \underset{.}{7}\ \underset{.}{6}\ \underset{.}{6}\ 1\ 0\ \underset{.}{2}\ \underset{.}{2}\ 1\ \underset{.}{6}\ |\ 1\ \underset{.}{3}\ \underset{.}{5}\ \underset{.}{5}\ \underset{.}{6}\ 0\ \underset{.}{5}\ \underset{.}{5}\ 1\ \underset{.}{1}\ \underset{.}{1}\ \underset{.}{6}\ \underset{.}{1}\ \underset{.}{6}\ \underset{.}{5}$

配　　　　与，　　　　（于）倘　若

$\underset{.}{5}\ \underset{.}{3}\ 5\ -\ 1\ \underset{.}{6}\ 1\ 0\ \underset{.}{5}\ \underset{.}{6}\ \underset{.}{6}\ 2\ 1\ |\ 1\ 2\ \underset{.}{3}\ 2\ 0\ \underset{.}{5}\ \underset{.}{5}\ 3\ -\ 2\ \underset{.}{3}\ 2\ 1$

庸　　　才　　　　任　区

$\underset{.}{3}\ 1\ 2\ \underset{.}{3}\ 2.\ \underset{.}{1}\ \underset{.}{6}\ \underset{.}{6}\ 1\ 1\ 0\ \underset{.}{2}\ \underset{.}{2}\ 1\ 2\ 1\ \underset{.}{7}\ |\ \underset{.}{6}\ 0\ 5\ (\underset{.}{3}\ \underset{.}{5}\ \underset{.}{5}\ \underset{.}{6}\ \underset{.}{7}\ \underset{.}{5}\ \underset{.}{6}\ -)\ 0\ 0$

处。

【尾声】

$卄\ 1\ 3\ 2\ 2\ -\ 1\ 2\ 1.\ \underset{.}{6}\ 5\ 7\ \underset{.}{6}\ -\ 2\ 2\ 1\ -\ \underset{.}{6}\ \underset{.}{6}\ 0$

图　复　荆　州　　无　高　　举。（孙、乔唱）敢　把　　婚　姻

$\underset{.}{5}\ 1\ \underset{.}{6}.\ \underset{.}{5}\ 3\ 5\ 1\ \underset{.}{6}\ -\ 2\ \underset{.}{6}\ 2\ 1\ -\ \underset{.}{6}\ 1\ 0\ \underset{.}{6}\ \underset{.}{5}$

妄　相　　　许。（吴唱）可　恨　　周　瑜

$3\ \underset{.}{5}\ -\ 2\ \underset{.}{5}\ 3\ 2\ \underset{.}{6}\ \underset{.}{6}\ 2\ \underset{.}{6}\ 1\ -\ (\underset{.}{6}\ \underset{.}{6}\ \underset{.}{5}\ \underset{.}{6}\ \underset{.}{7}\ \underset{.}{5}\ \underset{.}{6})\ |$

贼　（于）　竖　子。

3. 多 少 叵 耐

《织锦回文》杨崇文唱

$1=\overset{b}{A}$　卄 转 $\frac{8}{4}$ $\frac{4}{4}$

【出坠子】（鼓介慢头开）

$卄\ 2\ \underset{.}{3}\ \underset{.}{3}\ 2\ 1\ -\ 1\ 3\ 2\ -\ 0\ 咚咚\ |\ \frac{8}{4}\ 3\ \underline{2}\ 0\ \underline{5}\ \underline{5}\ \underline{3}\ 1\ 3\ 3\ 3\ 3\ 2\ 1\ 0\ 3\ 3\ 2$

多　少　　　叵　耐，　　　　　　　　　　　　　　　　　　　　　　　

$2\ 2\ 2\ 1\ \underset{.}{6}\ 0\ \underset{.}{6}\ \underset{.}{6}\ 3\ 3.\ \underline{3}\ 1\ 3\ 2\ |\ 2\ \underline{5}\ 3\ 2\ 3\ 1\ 2\ 3\ 2.\ \underset{.}{1}\ \underset{.}{6}\ 1\ 0\ \underline{2}\ \underline{2}\ 1\ \underset{.}{6}$

叵　耐　　窦　滔　　小　乔

217

$\overline{1\ 1\ 1}\ \underset{\cdot}{6}\ \overline{1\ 1}\ 2\ \underline{0\ \overline{2\ 2}}\ \overline{5\ 6}\ \overline{5\ 5}\ \overline{5\ 5}\ \overline{3\ 2}\ |\ 1\ \underline{0\ \overline{3\ 3}}\ \overline{2\ 2}\ \underset{\cdot}{1}\ \underset{\cdot}{6}\ \underset{\cdot}{1}\ \underset{\cdot}{6}\ \underset{\cdot}{5}\ -\ \overline{1\ 2}\ |$

才。 (于)请 伊 赠 诗 不 瞅

$\overline{3\ 3\ 3}\ \overline{2\ 1}\ \overline{1\ 1}\ 2\ \underline{0\ \overline{2\ 2}}\ \overline{3\ 5}\ \overline{3\ 2}\ \overline{1\ 2}\ \overline{1\ 2}\ |\ 2\ \overline{5\ 6}\ \overline{5\ 5}\ \overline{2\ 2}\ \overline{3\ 3}\ \overline{3\ 2\ 1}\ \overline{3\ 3}\ |$

眯, 不 瞅 眯。

$2 \cdot \underset{\cdot}{1}\ (\overline{6\ 1}\ \overline{1\ 2}\ \overline{3\ 1}\ 2)\ 0\ 0\ (\overline{6\ 1}\ |\ \overline{2\ 5}\ \overline{3\ 1}\ \overline{1\ 2})\ \underline{0\ \overline{6\ 6}}\ 3\ 3 \cdot \underset{\cdot}{2}\ \overline{1\ 3}\ 2\ |$

(钟锣柳) (于)看 只

$\overline{2\ 5}\ \overline{3\ 2}\ \overline{3\ 1}\ \overline{2\ 3}\ 2 \cdot \underset{\cdot}{1}\ \underset{\cdot}{6}\ \underset{\cdot}{1}\ \underline{0\ \overline{2\ 2}}\ \overline{1\ 6}\ |\ \overline{1\ 1\ 1}\ \underset{\cdot}{6}\ \overline{1\ 1}\ 2\ \underline{0\ \overline{2\ 2}}\ \overline{5\ 6}\ \overline{5\ 5}\ \overline{5\ 5}\ \overline{3\ 2}\ |$

迁 儒 真 痴 呆。 (于)只 场 事志甲伊

$1\ \overline{3\ 3}\ \overline{2\ 3}\ \overline{1\ 6}\ \underset{\cdot}{1}\ \underset{\cdot}{5}\ \overline{6\ 1}\ \overline{6\ 5}\ \overline{4\ 6}\ \underset{\cdot}{5}\ |\ 5\ \overline{2\ 2}\ \overline{2\ 2}\ \overline{2\ 3}\ \overline{2\ 3}\ \overline{2\ 1}\ \underset{\cdot}{6}\ \underset{\cdot}{5}\ \overline{6\ 1}\ |$

定 着 受 (定 受)

$\overset{4}{4}\ 2\ 5\ 3\ \overline{2\ 1}\ \underset{\cdot}{6}\ |\ \overline{2\ 3}\ \overline{2\ 1}\ \underset{\cdot}{6}\ \overline{6\ 6}\ \overline{6\ 1}\ |\ \overline{3\ 3}\ \overline{3\ 3}\ 5\ 2\ -\ \|$

灾。 哩啊唠 嗹 唠 嗹。

4. 母 子 至 情

《三姐下凡》杨光道唱

1=♭A 廿 转 $\frac{8}{4}$ $\frac{4}{4}$

【甘州歌】(鼓介慢头开)

廿 2 2 1 $\underset{\cdot}{6}$ 1 3 2 - (0 咚咚 2 2 3 5 3 2 1 2 1 $\underset{\cdot}{7}$ |

母 子 至 情,

$\overset{8}{4}\ \overline{6\ 1}\ \overline{6\ 5}\ \overline{3\ 5}\ \overline{5\ 6}\)\ \underline{0\ \overline{3\ 3}}\ \overline{2\ 5}\ \overline{3\ 3}\ \overline{2\ 2}\ \overline{7\ 6}\ |\ \overline{3\ 5}\ \overline{6\ 6}\ \underline{0\ \overline{7\ 7}}\ \overline{6\ 5}\ \underset{\cdot}{6}\ \overline{3\ 3}\ \overline{6\ 6}\ \overline{5\ 4}\ |$

(于)因 何 我 (我) 母

218

$\overset{\cdot}{3}$ $\overset{\frown}{6\ 6}$ $\overset{\frown}{2\ 6}$ 1 — $\overset{\frown}{2\ 1}$ $\overset{\frown}{6\ 2}$ $\overset{\frown}{7\ 6}$ | 5 $\overset{\frown}{3\ 5}$ $\overset{\frown}{5\ 5}$ $\overset{\frown}{6\ 0}$ $\overset{\frown}{6\ 6}$ 3 $\overset{\frown}{5\ 5}$ $\overset{\frown}{5\ 5}$ $\overset{\frown}{3\ 5}$ $\overset{\frown}{3\ 2}$ |

无　踪　　（于）无　　　影。　　（于）提　起　娘

$\overset{\frown}{5\ 5}$ $\overset{\frown}{5\ 5}$ $\overset{\frown}{3\ 2}$ $\overset{\frown}{2\ 3}$ 0 $\overset{\frown}{3\ 3}$ $\overset{\frown}{2\ 5}$ $\overset{\frown}{3\ 3}$ $\overset{\frown}{2\ 2}$ $\overset{\frown}{7\ 6}$ | $\overset{\frown}{3\ 5}$ $\overset{\frown}{6\ 6}$ $\overset{\frown}{0\ 7}$ $\overset{\frown}{7\ 6}$ $\overset{\frown}{5\ 6}$ $\overset{\vee}{6}$ $\overset{\frown}{3\ 3}$ $\overset{\frown}{6\ 6}$ $\overset{\frown}{5\ 4}$ |

亲，　　　（于）思　忆　珠　（珠）　泪

$\overset{\cdot}{3}$ $\overset{\frown}{6\ 6}$ $\overset{\frown}{2\ 6}$ 1 — $\overset{\frown}{2.\ 1}$ $\overset{\frown}{6\ 2}$ $\overset{\frown}{7\ 6}$ | 5 $\overset{\frown}{3\ 5}$ $\overset{\frown}{5\ 6}$ $\overset{\frown}{0\ 3}$ $\overset{\frown}{3\ 6}$ $\overset{\frown}{6.\ 7}$ $\overset{\frown}{5\ 7\ 6}$ |

（泪）盈　　（泪　盈）　　盈。　　（于）爹　爹

$\overset{\frown}{1\ 1}$ $\overset{\frown}{3\ 3}$ $\overset{\frown}{2\ 2}$ $\overset{\frown}{1\ 6}$ $\overset{\frown}{2.\ 3}$ $\overset{\frown}{2\ 2}$ $\overset{\frown}{7\ 2}$ $\overset{\frown}{7\ 6}$ $\overset{\frown}{5\ 5}$ | $\overset{\frown}{6\ 0}$ $\overset{\frown}{6\ 6}$ $\overset{\frown}{2\ 6}$ 1 — $\overset{\frown}{2.\ 1}$ $\overset{\frown}{6\ 2}$ $\overset{\frown}{7\ 6}$ |

若　　不　　共　子　说　实

5 $\overset{\frown}{3\ 5}$ $\overset{\frown}{5\ 6}$ $\overset{\frown}{0\ 6}$ $\overset{\frown}{6\ 3}$ $\overset{\frown}{1\ 6}$ $\overset{\frown}{5\ 1}$ 6 | $\overset{\frown}{1\ 1}$ $\overset{\frown}{3\ 3}$ $\overset{\frown}{2\ 1}$ $\overset{\frown}{5\ 6}$ $\overset{\frown}{0\ 5}$ $\overset{\frown}{1\ 1}$ $\overset{\frown}{1\ 6}$ 5 |

情，　　（于）愿　举　　宝　　　剑，愿举宝剑

$\overset{\cdot}{6}$ $\overset{\frown}{1\ 1}$ $\overset{\frown}{5\ 1}$ $\overset{\frown}{6\ 5}$ $\overset{\frown}{6\ 6}$ $\overset{\frown}{0\ 1}$ $\overset{\frown}{1\ 5}$ $\overset{\frown}{6\ 3}$ | $\overset{\frown}{2\ 5}$ $\overset{\frown}{3\ 2}$ $\overset{\frown}{1\ 3}$ 2 $\overset{\frown}{3.}$ $\overset{\frown}{6\ 5}$ $\overset{\frown}{5\ 3}$ 2 |

死　　　（死）非　　命，　　　去

$\overset{\frown}{3.\ 2}$ 1 — $\overset{\frown}{1\ 2}$ $\overset{\frown}{3\ 3}$ $\overset{\frown}{0\ 3}$ $\overset{\frown}{2\ 1}$ $\overset{\frown}{2\ 1}$ 1 | $\overset{\frown}{6\ 1}$ $\overset{\frown}{6\ 5}$ $\overset{\frown}{3\ 5}$ $\overset{\frown}{5\ 6}$ $\overset{\frown}{2\ 6}$ 2 2 $\overset{\frown}{6\ 2}$ $\overset{\frown}{7\ 6}$ |

见，　　　　　　去　见　我　母

$\overset{\frown}{3\ 5}$ $\overset{\frown}{6\ 6}$ $\overset{\frown}{0\ 7}$ $\overset{\frown}{7\ 6}$ $\overset{\frown}{5\ 6}$ $\overset{\frown}{6.\ 5}$ $\overset{\frown}{3\ 3}$ $\overset{\frown}{6\ 6}$ $\overset{\frown}{5\ 4}$ | $\overset{\cdot}{3}$ $\overset{\frown}{6\ 6}$ $\overset{\frown}{2\ 6}$ 1 — $\overset{\frown}{2\ 1}$ $\overset{\frown}{6\ 2}$ $\overset{\frown}{7\ 6}$ |

便　　（便）知　　　　明　　（于）分　（于）（分）

5 3 — $\overset{\frown}{2\ 6}$ 2 2 $\overset{\frown}{6\ 2}$ $\overset{\frown}{7\ 6}$ | $\overset{\frown}{3\ 5}$ $\overset{\frown}{6\ 6}$ $\overset{\frown}{0\ 7}$ $\overset{\frown}{7\ 6}$ $\overset{\frown}{5\ 6}$ 6 3 $\overset{\frown}{7\ 7}$ $\overset{\frown}{3\ 5}$ |

明，　去　见　我　母　　便　　（便）知　分

$\frac{4}{4}$ 6 — (5 $\overset{\frown}{5\ 6}$ | 5 — 3 $\overset{\frown}{3\ 5}$ | $\overset{\frown}{3\ 5}$ $\overset{\frown}{3\ 2}$ $\overset{\frown}{1\ 1}$ | $\overset{\frown}{2\ 3}$ $\overset{\frown}{2\ 1}$ $\overset{\frown}{6\ 2}$ $\overset{\frown}{7\ 6}$ | 5 —)0 0 ‖

明。

5. 三 江 城 破

《七擒孟获》孟获唱

1=♭A 廿转 8/4

【黄龙滚】（鼓介慢头开）

廿 1 1 1 6 1 3 2 - - （0 咚咚 2 2 3 3 3 2 1 2 1 1 |
三 江 城 破，

8/4 6 1 6 5 3 5 5 6） 0 3 3 2 5 3 3 2 2 7 6 | 3 5 6 6 0 7 7 6 5 6 3 3 6 6 5 4 |
　　　　　　（于）见 说　　心　头

3 6 6 2 6 1 - 2 1 6 2 7 6 | 5 3 5 5 6 0 3 3 6 7 6 5 7 6 |
如 刀 （如 刀）　　割，　　（于）抄 肠

1 3 3 2 2 1 5 6 0 6 7 7 6 5 7 6 5 | 6 0 7 7 5 7 6 5 6 0 6 7 5 6 5 6 5 3 |
搅　　　　肚，抄 肠 搅 肚　无　　（无）摆

2. 5 3 2 1 3 2 0 6 6 6 7 5 6 5 3 | 2. 5 3 2 1 3 2 2 2 2 2 3 2 2 7 5 |
布，　　望　夫　人　　谁　为

7 7 7 6 5 6 5 6 0 3 3 6 7 6 5 7 6 | 2 5 3 2 5 0 3 2 3 5 2 1 6 2 |
我　　　（于）生 擒　诸　　葛。生 擒 诸 葛，即 消 得

2 6 1 2 1 6 5 7 6 6 1 5 6 5 3 | 3 1 6 5 1 6 5 6 6 7 5 6 5 3 |
冲　　天　　　　　（冲　天）　恨

2 5 3 2 1 3 2 6 7 6 5 7 6 | 2 5 3 2 5 3 5 2 3 5 2 1 6 2 |
气；　　生 擒　诸　　葛，生 擒 贼 诸 葛，即 消 得

2 6 1 2 1. 6 5 7 6 6 6 1 1 3 5 | 6 （3 5 5 6 7 5 6 - ）0 0 ‖
冲　　天 恨　气。

220

6. 滔百拜 (一)

《织锦回文》窦滔唱

1=♭A 廿转 8/4

【南一封书】（鼓介慢头开）

廿3 5 3 2 1̣ 6̣ 1 - 5 - 3 2 1 2 1 5̣ 6̣ - 0 咚咚 0 5̣ 5̣ 1 | 6 1 6 5 3 3 5 5 |
滔百　　拜，　　　　　　　　　　　　（于）母　座

8/4 5 5̣ 5̣ 3 2 2̣ 3 0 3 3̣ 5 1 3 2 1 6̣ 1 | 5 5 3 3 0 5̣ 5̣ 3 2 1 3 2 1 1̣ 6̣ 5 5̣ |
前，　　　　（于）上　复　贤　　妻　苏

6̣ 1 2 1 1 6̣ 5 1 0 6̣ 1 5̣ 6̣ 5 3 | 5 5̣ 5̣ 3 2 2̣ 3 0 5̣ 5̣ 3 - 3 5 3 2 |
若　　　兰。　　　　（于）自　离

1 3 3 2 2 1 5̣ 6̣ 0 1 1 5̣ 6̣ 5 3 | 5 5̣ 5̣ 3 2 2̣ 3 0 5̣ 5̣ 6̣ 5 5̣ 1 6̣ 5 |
别，　　入　（于）科　场，　　　（于）幸　中　状　元

6̣ 5̣ 3 2 3 - 5 5̣ 3 5 3 2 1 2 | 5 5̣ 5̣ 3 2 2̣ 3 0 3 3̣ 2 5 3 2 1 6̣ 1 |
为　魁　（为　魁）　首。　　　（于）除　授

5 5̣ 5̣ 3 3 0 5̣ 5̣ 3 2 1 3 2 1 1̣ 6̣ 5 5̣ | 6̣ 1 2 1 1 6̣ 5 1 6 1 6 5 6 5 3 |
皇　都　刺　史

5 5̣ 5̣ 3 2 2̣ 3 0 5̣ 5̣ 6̣ 6 1 6̣ 5 | 3 5 6 5 5̣ 3 2 3 3 0 3 2 3 1 |
官，　　（于）钦　差　领　　兵，我　领　兵卜去

2̣. 1 6̣ 1 3 3 2 - 1 2 1 6̣ 5̣ 5 5̣ | 1 5 5 0 1 1 6̣ 5 6 0 1 1 5̣ 6̣ 5 3 |
收　番　　　（收　番）将。若　建　　（于）大

5 5̣ 5̣ 3 2 2̣ 3 1 3 1 2 2 2̣ 2 3 1 2 1 6 | 1 2 1 6̣ 6 1 6 1 0 3 3̣ 2 5 3 2 1 6̣ 1 |
功　　返来，加官　重　赏，　　（于）以　此

221

5 5 3 3 0 5 5 3 2 1 3 2 1 1. 6 5 5 | 6 1 2 1 1 6 5 1 6 1 5 6 5 3 |

袂　　　　得　返　　　　　　　家

5 5 5 3 2 2 3 0 3 3 2 5 3 2 1 6 1 | 5 5 3 3 0 5 5 3 2 1 3 2 1 1. 6 5 5 |

乡，　（于）以　此　　袂　　　　得　返

6 1 2 1 1 6 5 1 6 1 5 6 5 3 | 5 1 2 1 1 6 5 6 6 6 6 1 5 6 5 3 | 5 (3 2 2 3 4 2 3 -) 0 0 ‖

来　　家　　　乡。

注：该曲曲牌在"泉州传统戏曲丛书"第十三卷第113页称为【一封书】。

7.皇叔恁是汉宗亲

《入吴进赘》吴国太、刘备唱

1=♭A　廿转 8/8

【眉序】（鼓介慢头开）

廿　6 6 2 1 - 1 5 - 5 1 6 5 3 5 2 1 - (0 咚咚 6 5 6 6 0 6 6 5 6 5 3 |

（吴唱）皇　叔　　恁　是　汉（于）宗　　亲，

8/8 3 5 3 2 1 2 2 3) 0 6 6 5 1 1 6 6 5 | 3 5 6 5 5 5 3 2 5 3 2 1 3 2 1 |

（于）大　名　贯　　耳　　（贯耳）

2. 1 6 1 3 3 2 1 6 1 2 3 2 1 6 | 1 3 5 5 6 0 5 5 1 5 6 1 6 5 |

震　　雷　　　霆。　（于）盖　世

5 3 5 0 1 1 1 6 1 5 6 6 2 1 | 1 3 1 1 1 3 2 1 6 1 6 5 3 5 |

英　　雄，　功　德　今　日

6 1 6 5 5 6 0 5 5 1. 2 1 1 6 1 6 5 | 5 3 5 0 1 1 1 6 1 5 6 6 2 1 |

新。　（刘唱）（于）恨　　刘　备

222

名 微　　　　　（名 微）德　　　　轻。　（吴唱）(于) 愧

小　　　女　　　　　铜　铁　　　　（铜 铁）非

珍，　　　（于）多　　　蒙　　　　不

弃　　　结秦　晋。

注：该曲曲牌在"泉州传统戏曲丛书"第十二卷第111页称为【薄媚序】。

8.听 我 说

《刘祯刘祥》草鞋公唱

1=♭A　廿转 8/4

【四犯头】（鼓介慢头开）

廿　听 我　　说，　　　　　　　　　（于）拙　就

理，　　　　记 得　当　　初　闹

乱　　　　时，　　（于）有　细

子　　　弃 觅 路 边　　啼，　　（于）那 因 走 贼 共 我

223

6̇ 5̇ 3 2 3 — 5 5 3̇5̇3 2 1 2 | 5̇ 5̇ 5̇ 3 2 2 3 0 3̇3̇ 2 5 3 2 1 1 6 1 |
相　遇　（相　遇）　　见。　　（于）抱　返

5 5 3 3 0 5 5 3 2 1 3 2 1 1· 6̇ 5̇ 6̇ | 6̇ 1 2 1 1 6 5̇ 1 6 1 5 6 5 3 |
来　　　厝用　　　　心

5̇ 5̇ 5̇ 3 2 2 3 0 6 6̇ 5̇ 1 1 6 6̇ 5̇ | 3 5 6 5 5 3 2 3 1 2 2 3 2 1 |
饲。　　（于）望　伊　应　　　承，望伊应承　我

2· 1 6 1 3 3 2 — 1 2 1 6 5̇ 5̇ 5̇ | 1 1 6 5̇ 1 6 5̇ 6 6 0 1 1 5 6 5 3 |
老　　年　　　（老　年）纪。甲　伊　　（于）去　拾

5̇ 5̇ 5̇ 3 2 2 3 0 3̇3̇ 1 2 3 1 2 1 6 | 1 2 1 6 6̇ 1 0 5̇5̇ 1 6 0 1 1 5 6 5 3 |
柴，　　　（于）柴　都　不　去　拾；　（于）甲伊　去　读

5̇ 5̇ 5̇ 3 2 2 3 0 3̇3̇ 1 2 3 1 2 1 6 | 1 2 1 6 6̇ 1 0 3̇3̇ 2 5 3 2 1 6 1 |
书，　　　（于）书　不　去　读，　（于）亏　我

5 5 3 3 0 5 5 3 2 1 3 2 2 1· 6̇ 5̇ 5̇ | 6̇ 1 2 1 1 6 5̇ 1 6 1 5 6 5 3 |
无　　　子柱　　　　看

5̇ 5̇ 5̇ 3 2 2 3 0 3̇3̇ 2 5 3 2 1 6 1 | 5 5 3 3 0 5 5 3 2 1 3 2 2 1· 6̇ 5̇ 5̇ |
伊，　　　（于）亏　我　无　　　子柱

6̇ 1 2 1 1 6 5̇ 1 6 1 5 6 5 3 | 5· 1 2 1 1 6 5̇ 6 6 0 1 1 5 6 5 3 | 5 (3 3 2 3 ♯4 2 3 —) 0 0 ‖
看　　伊。

注：该曲曲牌在"泉州传统戏曲丛书"第十二卷452页称为【一封书（家信）】。

224

9. 你 将 恩 爱

《白蛇传》白素贞唱

1=♭A　廿转 8/4

【绣停针】（鼓介慢头开）

廿2 2 2 2 0 1 1 1 6̇ - 2 1 6̇ 1 3 2 -（0 咚咚 2 2 3 3 3 3 3 2 1 2 1 6̇）|
你，你，你 将 恩 爱　一 旦　抛，

8/4 3 3 3 2 3 6 6 5 - 0 5 5 3 2 | 6̇. 1 2 2 6 5 5 3 2 3 0 2 1 1 3 2 |
一　　　（一）　旦　　　抛，

2 2 2 1 6̇ 6̇ 5 1 1 6̇ 5 1 6̇ | 2 5 3 2 3 1 2 3 2 - 6̇ 2 0 6 6 |
我 如　　 燕 子　　 含 泥 空

2 6 1 2 1 6̇ 1 1 6̇ 6̇ 6̇ 1 5 6 5 3 | 3̇ 1 1 5 5 6̇ 0 3 3 1 6̇. 1 5 1 6̇ |
做　　　巢。　　 你 信 听

2 5 3 2 3 1 2 3 2 2 2 6̇ 2 2 2 6̇ | 2 6 1 2 1 0 6 1 1 6̇ 6̇ 6̇ 1 5 6 5 3 |
法 海　　 妄 言 上 钓　　 钩，

3̇ 1 6̇ 1 5 5 6̇ 0 6 6 1 6̇ 6̇ 6̇ 6̇ 6̇ 6̇ 2 | 1 1 6̇ - 6̇ 1 3 3 3 2 1 1 3 2 |
（于）全 不 念 咱 夫　 妻

2 2 2 3 2 2 5 6 6 5 3 5 5 3 2 | 3 3 3 2 1 1 2 1 5 6̇. 1 5 6 5 3 |
恩 情　 （于） 到　 老，　 忘 记

2 5 3 2 1 3 2 2 2 2 2 3 2 2 7 5 | 7̇ 7̇ 7̇ 6 5 5 6 6 6 5 6 5 6̇. 1 5 6 5 3 |
阮　 去 求 仙 草　 受 奔

2 5 3 2 1 3 2 2 2 3 3 2 2 1 5 | 1̇ 1̇ 1̇ 6 5 5 6 6 6 5 6 5 1 2 1 6̇ 5 1 6̇ |
波，　 险 为 你 性 命 无，　 亏 阮

225

2 5 3 2 5 　2 5 2 　5 5 3 3 3 1 2 ｜ 1 6 1 2 1 6 5 1 6 　6 6 1 5 6 5 3 ｜
受　　只（受只）流　离，　　今卜共　　谁

3　1 6 5 1 6 5 6 　6 1 5 6 5 3 ｜ 2 5 3 2 1 3 2 　6 1 6 5 1 6 ｜
（共　谁）　　　　　　　诉，　　亏阮

2 5 3 2 5 　2 5 2 　5 5 3 3 3 1 2 ｜ 1 6 1 2 1 6 5 1 6 　6 6 1 1 3 5 ｜ 4/4 6 -（5 5 6 ｜
受　　只（受只）流　离，　　今卜共　　谁　诉。

5 - 3 　3 5 ｜ 3 5 3 2 1 1 ｜ 2 3 2 1 6 2 7 6 ｜ 5 -）0 0 ‖

10.自细枉读

《子仪拜寿》郭暧唱

1=♭A 8/4

【南望吾乡】（鼓介总开）

6 5 　3 5 　6 1 6 5 　3 3 ｜ 3 2 2 2 3 6 6 5 3 　5 2 3 5 3 2 1 3 2 ｜
自　细　　　　　　枉　读

5. 7 6 0 3 2 2 2 5 3 2 0 2 2 7 2 7 6 5 6 ｜ 2 3 2 1 1 2 0 2 2 6 1 2 2 0 3 3 2 1 ｜
二　行　　（二　行）　　书，　　（于）我　袂

1 2 1 6 5 6 1 6 1 1 2 1 0 6 2 2 　2 ｜ 6 2 7 6 3 5 6 　- 7 7 6 7 6 5 ｜
学　　（学）许圣贤　人　言　语

3. 6 5 3 3 5 0 6 6 3 0 6. 7 5 7 6 ｜ 3 2 2 2 3 6 6 5 3 　5 2 3 5 3 2 1 3 2 ｜
（语）。　（于）一　日　　胜　　过

5 6 3 2 2 2 5 3 2 0 2 2 7 2 7 6 5 6 ｜ 2 3 2 1 1 2 0 2 2 6 1 2 2 0 3 3 2 1 ｜
十　年　　（十　年）　　余，　　（于）但

226

1 2 1 6̣ 5̣ 6̣ 1 6̣ 1 1 2 1 0 2 2 1 1 | 6̣ 2 7̣ 6̣ 3̣ 5̣ 6̣ － 7̣ 7̣ 6̣ 7̣ 6̣ 5̣ |

恐　　　　　（恐）畏　西　山　日　不

3̣ 0 6̣ 5̣ 3̣ 3̣ 5̣ 0 3̣ 3̣ 6̣ 7̣ 6̣ 6̣ 4̣ 5̣ 4̣ 3̣ 2̣ 3̣ | 6̣ 0 5̣ 7̣ 5̣ 5̣ 5̣ 6̣ 7̣ 0 6̣ 6̣ 4̣ 5̣ 4̣ 3̣ 2̣ 3̣ |

在。　　（于）望　宽　　恩　乞　臣,伏望君王　乞　宽

6̣. 7̣ 6̣ 5̣ 5̣ 6̣ 6̣ 6̣ 2̣ 2̣ 2̣ 2̣ 3̣ 2̣ 2̣ 7̣ 5̣ | 6̣. 5̣ 3̣ 5̣ 5̣ 6̣ 0 6̣ 6̣ 3̣ 7̣. 6̣ 5̣ 7̣ 6̣ |

恩　　　臣今辞　官　去,　（于）亦　免

3̣ 3̣ 2̣ 2̣ 0 3̣ 3̣ 2̣ 7̣ 2̣ 0 6̣ 2̣ 2̣ 2̣ 7̣ 6̣ | 6̣ 2̣ 7̣ 6̣ 3̣ 5̣ 6̣ － 2̣ 3̣ 2̣ 2̣ 7̣ 5̣ |

臭　（臭）　名,亦免臭名　污　清

6̣. 5̣ 3̣ 5̣ 5̣ 6̣ 0 3̣ 3̣ 2̣ 5̣ 3̣ 3̣ 3̣ 3̣ 2̣ 1 | 3̣ 3̣ 2̣ 2̣ 0 3̣ 3̣ 2̣ 1 2̣ 0 6̣ 2̣ 2̣ 2̣ 7̣ 6̣ |

史;　　（于）亦　免　　臭　（臭）　名,亦免臭名

6̣ 2̣ 7̣ 6̣ 3̣ 5̣ 6̣ － 2̣ 3̣ 2̣ 2̣ 7̣ 5̣ | 6̣（3̣ 5̣ 5̣ 6̣ 7̣ 5̣ 6̣ －）0 0 ‖

污　清　　　　　　史。

注：该曲曲牌在"泉州传统戏曲丛书"第十三卷第91页称为【望吾乡】。

11.逃 难 江 湖

《越跳檀溪》徐庶唱

1=♭A　8/4 1/4

【北铧锹儿】（鼓介总开）

6̣ 5̣ 3̣ 5̣ 6̣ 1 6̣ 5̣ 3̣ 3̣ | 8/4 3̣ 3̣ 5̣ 5̣ 0 1̣ 1̣ 6̣ 5̣ 6̣ 5̣ 0 2̣ 2̣ 3̣ |

逃　难　　　江　　湖　　有

3̣ 5̣ 6̣ 5̣ 5̣ 3̣ 1̣ 3̣ 2̣ 3̣ 2̣ 1 6̣ 6̣ 1 1 | 3̣ 2̣ 3̣ － 6̣ 5̣ 3̣ 5̣ 0 6̣ 6̣ 5̣ 6̣ 5̣ 5̣ |

（有）　几　　　年,

3̣ 5̣ 3̣ 2̣ 1 2̣ 2̣ 3̣ 0 5̣ 5̣ 1 1 6̣ 6̣ 5̣ 0 | 2̣ 1 3̣ 2̣ 0 3̣ 3̣ 2̣ 1 1 0 1. 6̣ 5̣ 6̣ 5̣ 3̣ |

阮　母子　　分　　开

227

注：该曲曲牌在"泉州传统戏曲丛书"第11卷第533页称为【铧锹儿】。

12.望 大 人

《包拯断案》梅敬唱

1=♭A　廿 转 8/4

【五更子】（鼓介慢头开）

廿6 6 2 6 1 - 0咚咚0 1 1 3 2 3 2 1 6 2 7 6 | 8/4 5 3 5 5 6 1 6 1 6 1 6 5 3 6 5 |
望大人　　　（于）听　诉　起，　　阮身正是

5 5 5 3 2 2 3 2 1 2 3 2 3 2 1 6 6 1 | 5 5 3 - 2 1 2 3 3 0 2 2 1 2 1 1 |
千　　（千）金　身　　己，

6 1 6 5 3 5 5 6 0 3 3 1 6 6 6 1 5 1 6 | 1 3 3 2 2 1 6 2 2 2 7 2 7 6 5 5 |
　　可　恨　妖　　怪

6 2 3 2 6 1 - 2 1 6 2 7 6 | 5 3 5 5 6 0 3 3 1 1 6 5 1 6 |
起 怯　（起 怯）　意，　　（于）变阮

1 3 3 2 2 1 6 2. 3 2 2 7 2 7 6 5 5 | 6 6 6 1 6 1 - 2. 1 6 2 7 6 |
模　　样　　　一 般　（于）　无

5 3 5 5 6 0 3 3 7 6 6 0 7 7 6 5 | 6 0 3 3 2 5 3 2 3 1 1 2 3 2 1 6 2 |
二。　（于）秉　公　断，秉　（于）公

1 6 2 6 2 6 1 6 1 2. 1 6 2 7 6 | 5 3 5 5 6 0 6 6 3 7. 6 5 7 6 |
断 为阮办明　只 事　情，　（于）鱼 目

1 1 3 3 2 2 1 6 2 0 2 2 7 2 7 6 5 | 6 6 6 2 6 1 - 2. 1 6 2 7 6 |
混　　珠　　瞒 无　（于）　天

5 3 5 5 6 0 3 3 1 1. 6 5 1 6 | 1 6 - 6 1 3 3 3 2 1 0 3 3 2 | 2 2 2 2 2 7 6 7 6 6 0 2 2 7 6 |
理，　（于）恳 求　碎（碎）斩，　　恳求碎斩 贼　妖

5 2 2 2 2 7 6 7 6 6 0 2 2 7 6 | 5 (3 5 5 6 7 5 6 -) 0 0 ‖
精，恳 求 碎 斩　贼　妖　精。

229

13. 中 年 丧 妻

《入吴进赘》刘备唱

1=♭A 廿 转 8/4

【宜春令】（鼓介慢头开）

廿 5 6 6 5 0 5 0 6 3 3 6 3 3 6 - （0 咚咚 6 5 6 6 0 6 6 5 6 5 ♯4 |
中 年 丧 妻 乃 是 大 不 幸，

8/4 3. 7 6 5 5 6）0 6 6 i 6 i 6 i | 6 2 i 6 i 5 6 i 6 0 5 5 6 3 3 |
（于）蒙 吴 侯 伊 今 顾 爱

6 3 6 6 5 5 3 2 3 3 3 6 6 5 ♯4 | 3. 7 6 5 5 6 0 6 6 i 6 i 6 i |
非 轻，（于）议

6 2 i 6 i 5 6 i 6 5 5 6 3 3 | 6 3 6 6 5 5 3 2 3 3 3 6 6 5 ♯4 |
婚 姻 岂 俺 一 行？

3. 7 6 5 5 6 0 3 3 2 3 5 2 3 5 3 2 7 6 | 5 5 6 6 0 7 7 6 5 6 3 3 6 6 5 ♯4 |
（于）仲 谋 乃 妹

3 6 6 2 6 i - 2 i 6 2 i 6 | 5 3 5 5 6 0 i i 6 i i 2 i 6 |
正 妙 （正 妙） 龄，（于）又 兼 聪 明

5 5 6 6 0 i i 6 5 6 6 3 3 6 6 5 ♯4 | 3 6 6 2 6 i - 2 i 6 2 i 6 |
贤 达 类 诸 兄，类 诸

5 3 5 5 6 0 6 6 i 6 i 6 i | 6 2 i 6 i 5 6 i 6 5 5 3 6 3 3 |
兄。（于）忖 薄 福 俺 敢

6 3 6 6 5 5 3 2 3 3 3 6 6 5 ♯4 | 3. 7 6 5 5 6 0 6 6 i 6 6 0 i i 6 |
承 命？ 窈 窕

i 0 3 5 5 6 0 3 3 2 3 2 3 2 3 2 i 6 2 | i 0 6 6 2 6 i - 2 i 6 2 i 6 |
女，（于）窈 窕 女 宜 配 （于）俊

230

5 3 5 5 6 2 5 2 3. 2 3 5 3 2 7 6 | 3 5 6 6 0 1 1 6 5 6 3 3 6 6 5 #4

英，　　　前世红丝　　　　　　也　　　曾

3 6 6 2 6 1 - 2 1 6 2 7 6 | 5 3 - 2 5 2 3 2 3 5 3 2 7 6 |

（也 曾）羁　　　　　　　定，　　前世红丝

3 5 6 6 0 1 1 6 5 6 3 3 0 3 3 5 | 6 (3 5 5 6 7 5 6 -) 0 0 ‖

也　　　曾　　羁　　　　定。

注：该曲在"泉州传统戏曲丛书"第十二卷第105页，曲牌名缺。

14. 妇事舅姑

《子仪拜寿》郭暧唱

1=♭A 8/4

【集贤宾】（鼓介总开）

6 5 3 5 6 1 6 5 3 3 | 3 3 5 5 0 1 1 6 5 6 5 3 2 3

妇 事　　　　舅　　　姑 当

3 5 6 5 5 3 1 3 2 3 2 1 6 6 1 1 | 3 2 3 - 6 5 3 5 0 6 6 5 6 5 5

行　　　　孝，

3 5 3 2 1 2 2 3 0 6 6 5 5 6 1 6 5 3 3 | 2 1 3 2 0 3 3 2 1 1 0 1 2 1 6 5 6 5 3

（于）是 臣 子 一　　　　时

3 3 3 1 0 3 3 2 1 1 6 1 6 5 3 5 | 6 1 6 5 5 6 0 6 6 5 6 1 6 5 3 3 5 2

所见 （所见）　　差。 （于）俩 通　掠

2 1 3 2 0 3 3 2 1 5 0 1 1 5 6 6 6 5 | 5 1 6 5 5 3 5 6 5 5 5 3 5 3 2 1 2

罪　　累 与 令 公　　及　驸 （及 驸）

5 6 5 - 5 3 5 5 5 5 6 5 6 5 | 3 5 3 2 1 2 2 3 0 5 5 1 1 6 1 6 5 |

马？　　　　　　　（于）论

231

15. 听 阮 说

《三藏取经》假金玉小姐唱

1=♭A 8/4

【森森树】（鼓介半开）

听阮说拙因依，（于）一场
事情　　　受人（受人）
欺。（于）我爹说你
无神（无神）通，被人
打　走　都不
变。（于）将阮亲情
许配别人时，阮迢递
寻　你，看我君乜主
意，看我君恁乜主意。

16. 阮 母 子

《吕后斩韩》戚妃唱

1=♭A 8/4

【太平歌】（鼓介半开）

(3 5 | 8/4 6) 7 7 7 6 6 7 6 6 0 2 2 7 6 | 5 3 5 5 6 0 3 3 1 6 7 5 7 6 |

阮　母　子　乜　罪　过？　（于）泼　贱

1 1 3 3 2 2 1 6 2 2 2 7 2 7 6 5 5 | 6 0 6 6 2 6 1 － 2 1 6 2 7 6 |

心　　肝　　　毒　成　（于）　虎　共

5 3 5 5 6 0 3 3 1 1 1 6 6 | 1 6 － 6 1 3 3 3 2 1 1 3 2 |

蛇。　（于）阮　母　子　死　了

2 2 2 6 1 － 2 1 6 2 7 6 | 5 3 5 5 6 0 3 3 1 1 6 5 1 6 |

你　心　恨　灰，　（于）秽　德

1 6 － 6 1 3 3 3 2 1 1 3 2 | 2 2 2 7 6 2 7 6 0 2 2 7 6 |

彰　（彰）闻，　　臭　名　你　今　恶　洗　恶

5 2 2 7 6 2 7 6 0 2 2 7 6 | 4/4 5 － (5 5 6 | 5 － 3 3 5 |

淘，臭　名　你　今　恶　洗　恶　　淘。

3 5 3 2 1 1 | 2 3 2 1 6 2 7 6 | 5 －) 0 ‖

注：该曲曲牌在“泉州传统戏曲丛书”第十一卷第292页称为【多多娇】。

234

17. 见 人 报

《吕后斩韩》戚妃唱

235

18.三 官 圣 帝

《目连救母》傅罗卜唱

1=♭A 8/4 2/4

【南下山虎】（鼓介总开）

6 5 6 5 6 1 6 5 3 3 | 3 3 5 5 0 1 1 6 5 5 6 6 2 1 |
三官　　　　　　圣　　　帝

2 5 3 2 5 2 0 5 5 3 1 1 2 3 2 1 6 2 | 2 6 - 6 1 2 2 0 3 3 2 7 7 |
听　臣　　从头拜　禀，

6 7 6 5 3 5 5 6 0 3 3 6 7 6 5 7 6 | 1 6 - 6 1 3 3 3 2 1 1 3 2 |
因　为　救　母

2 2 2 3 2 0 5 5 3 2 6 2 2 2 3 2 1 6 2 | 2 6 - 6 1 2 2 2 2 3 2 7 7 |
修　行　暂违圣　明，

6 7 6 5 3 5 5 6 0 5 5 6 6 0 1 1 5 6 5 3 | 2 2 2 3 2 2 5 3 2 0 2 2 6 2 7 5 |
（于）伏望 相 怜　悯，伏 望　　垂 灵

6. 5 3 5 5 6 0 6 6 3 7 6 5 7 6 | 1 1 6 - 6 1 3 3 3 2 1 1 3 2 |
圣。　（于）一 路 登 （登）山

2 2 2 3 2 0 5 5 3 2 2 2 6 2 7 5 | 6. 5 3 5 5 6 7 7 5 0 7 7 5 6 5 3 |
涉 水　　愿得安　宁，　紧掠行李 来 收

2 2 2 3 2 0 5 5 3 2 0 7 7 6 2 7 5 | 6. 5 3 5 5 6 0 3 3 6 7 6 5 7 6 |
整，经 母　（于）并　行，　（于）西 出

3 3 2 2 0 3 3 2 1 1 1 6 6 0 6 6 6 5 | 3 6 1 6 6 5 3 6 #4 3 2 3 2 3 |
阳　关　　　无　故

236

19. 做 仔 拙 大

《五关斩将》甘夫人、糜夫人、关公唱

1=♭A 8/4 1/4

【小桃红】（鼓介总开）

（糜、甘唱）做 仔　　拙　大

值 曾 诚 受 磨？

自小 绣　　（于）房

内　　　　吧，

阮 夫 妻　　恩　　爱

恶 割　　（恶　割）　　舍。　过尽千山 共 万

岭，经过 在只大 （于）州 城，　　见 尽

险，　　受 尽 惊，到 今旦,阮今合该 （于）着

满 吧。　　　　　　　　（关唱)(于）干 戈 四 起

238

乱 交 （乱交） 拼， （于）未 得 知 今 卜 值

日， 未知值日 见 太

平； （于）未 得 知 今 卜 值 日， 未知值日

见 太 平。 哘哩 唠哩

哘 唠哘 哩唠 哩， 哩唠哘， 唠哘 哩哘 唠

哘， 唠 哩 哩唠 哘。

20. 刘 皇 叔

《入吴进赘》孙夫人唱

1＝♭A 8/4 转 廿

【黄莺儿】 （鼓介单开）

（于）刘 皇 叔， 恁是汉（于）宗

支， （于）名 声 德 泽 （德泽）

2. 1 6 1 | 3 3 3 2 1 6 1 | 3 3 2 0 1 6 | 1 0 3 5 5 6 0 1 1 5 | 1 1 6 6 5 |
布 华　　　　　　　　　　　夷，　　　　　　　　阮 幸 得

2 1 3 2 0 3 3 2 1 5 | 1 6 1 6 5 | 5 1 6 5 5 3 5 — 5 5 3 5 3 2 1 2 |
今　　　旦 咱 双 人 只 处 相　　随　　　　　（相　随）

5 6 5 — 5. 3 5 5 0 6 6 5 6 5 5 | 3 5 3 2 1 2 2 3 0 5 5 1 | 1 1 6 6 5 |
侍。　　　　　　　　　　　　阮 思 忆　　　我

3 5 6 5 5 3 2 3 0 3. 2 1 3 2 1 | 2. 1 6 1 3 3 2 1 6 1 2 3 2 0 1 6 |
妈　　亲，阮 目 滓 只 处 暗　　淋

1 0 3 5 5 6 0 5 5 1 | 1 6 1 6 5 | 5 3 5 — 1 6 5 6 0 5 6 0 2 2 1 |
漓。　阮 出 嫁 从　　夫

1 3 3 1 1 1 3 2 0 1 1 6 1 6 5 3 5 | 6 1 6 5 5 6 0 5 5 1 | 5 5 5 6 5 |
不 易，（于）常　　理　　　（于）何 劳 丈 夫 太 褒

5 — 5 3 5 6 5 5 5 3 5 3 2 1 2 | 3. 2 3 3 0 1 1 5 6 1 6 1 6 5 |
美，只 事 志 莫 得 漏　　机，　来 日 江 头 祭 祖，

5 3 5 — 1 6 1 5 6 6 2 1 | 1 2 3 3 2 2 2 5 3 — 2 3 2 1 |
双　人　　　返 去 乡

3 1 3 3 2. 1 6 6 1 1 0 2 2 1 2 1 7 | 6.（5 3 5 5 6 7 5 6 —）0 0 |
里。

【尾声】
廾 1 2 — 2 3 0 1 3 2 7. 6 5 7 6 — 5 5 5 5 5 0 5 1 6. 5 3 5 |
异 乡 飘 泊 暗 伤　　悲，　明 旦 元 旦 是 归

1 6 — 2 2 6 1 — 6 6. 5 3 5 — 2 5 3. 2 6 1 2（6 6 5 6 7 5 6）‖
期，返 去 荆 州　　须　　并 蒂。

240

21. 滔 百 拜 (二)

《织锦回文》窦滔唱

1=♭A 廿转 4/4

【一封书】（鼓介慢头开）

（咚 咚）

廿 3 5 3 2 1 6̣ 1 - 5 - 3 2 1 2 1 5̣ 6 - 0 5̣ 6̣

滔 百 拜， （不 汝）

4/4 1 1 1 2 2 1 6̣ | 6̣ 1 2 1 1 6 1 | 3 3 2 - 5 5 | 3 5 3 2 3 2 3

母 座 前；

3 3 3 3 2 3 2 1 | 6̣ 1 1 1 2 1 1 6̣ | 6 6 1 5 5 5 5 | 1 6̣ 1 6̣ 5 3 3

滔 百 拜， 母 座

6̣. 5̣ 3 5̣ 6̣ 1 6̣ | 6̣ 2 - 5 3 | 2 2 3 0 3 3 2 1 | 1 6̣ - 1

前。 上 复 贤 妻（不 汝）

0 3 3 3 2 3 1 2 3 | 2. 1 6̣ 1 0 2 2 1 6̣ | 1. 6̣ 5 5 5 6 1 6̣ | 6 6̌ 6 2 1 2

苏 若 兰， 自 离 别，

6̣ - 3 3 3 2 1 | 6̣ 1 2 1 1 1 6̣ 1 | 3 3 2 - 5 5 | 3 5 3 2 3 2 3

入 科 场，

3 3 3 3 3 2 3 1 | 6̣ 1 1 1 2 1 1 6̣ | 6 2 - 5 3 | 2 3 - 2 1

幸 中 了 状

6̣ 1 - 3 2 | 1 6̣ 1 3 3 3 2 3 | 2. 1 6̣ 1 0 2 2 1 6̣ | 1. 6̣ 5 5 5 6 1 6̣

元 （不 汝）为 魁 首。

6̣ 6̣ 6 1 1 6̣ | 6̣ 6̣ 1 1 6̣ | 6̣ - 3 3 3 2 1 | 6̣ 1 2 1 1 1 6̣ 1

除 授 皇 都 刺 史

3 3 2 - 5 5 | 3 3 3 3 2 3 2 3 | 3 3 3 3 2 3 2 1 | 6̣ 1 1 1 2 1 1 6̣

官，

241

6 6 1 1 6 | 6 6 1 1 6 5 | 5 3 3 3 5 6 1 6 5 | 6 3 5 6 1 6
除　授　　　皇　都　　　做　了　刺史京　官，

6 3 － 3 3 | 2 3 － 2 1 | 1 6 － 1 | 0 5 5 3 2 3 1 2 3
钦　差　领　　　兵　卜　去　收　番

2. 1 6 1 0 2 2 1 6 | 1. 6 5 5 6 1 6 | 6 － 2 2 2 1 2 | 1 0 6 5 0 3 3 3 5
将。　　　若　建　（于）大

6 3 5 6 1 6 | 3 － 3 3 3 2 3 | 2. 1 6 1 0 2 2 1 6 | 1. 6 5 5 6 1 6
功，　　加　官　重　　　赏，

6 2 2 1 6 | 6 6 2 1 6 | 6 2 2 2 2 1 2 | 1. 6 5 1 6 1 6 5 3 3
以　此　　　袂　得　　（袂　得）　　返来家

6. 5 3 5 6 1 6 | 6 2 － 3 5 | 2 3 － 2 1 | 1 6 － 1 1
乡，　　　　以　此　袂　　　得（袂　得）

0 5 5 3 2 3 3 3 2 3 | 2. 1 6 1 0 2 2 1 6 | 1（5 5 5 6 7 5 | 6 －）0 0 ‖
返　来　　　家　　乡。

注：该曲曲牌在"泉州传统戏曲丛书"第十三卷第117页称为【北一封书】。

22. 家 筵 万 倍

《织锦回文》苏若兰唱

1=♭A　廿转 4/4 2/4

【八仙甘州】（鼓介慢头开）

廿 1 2 － 1 6 1 3 2 － － － 0 咚咚（2 2 | 4/4 3 3 3 3 2 1 2 1 1
家　筵　万　　倍，

6 1 6 5 3 5 5 6）0 3 3 | 2 5 3 3 2 2 7 6 | 3 5 6 6 0 7 7 6 5 | 6 3 3 6 6 5 4
　　　　（于）怎　可　虚　（虚）　度

242

243

23.机 车 上

《织锦回文》苏若兰唱

1=♭A 廿 转 4/4 2/4

【南乌猿悲】（鼓介慢头开）

廿 3 5 3 2 1 6̣ 1 - 5 3 2 1 2 1 5̣ 6̣ - 0 1 | 4/4 3 2 - 5 5 |

机 车 上 五

3 5 3 2 1 3 2 | 2 2 7 6 7 6 5 | 6 6 6 7 6 7 6 5 3 3 | 6̣·5 3 5 6 7 6 |

(五) 色 线 绒 丝,

6 6 6 6 1 3 3 3 2 1 | 2 3 2 7 6 7 6 | 6 7 2 7 6 5 6 | 7 - 2 6 7 2 |

论 功 夫, 论 工 夫 阮 今 须 着

7 6 5 7 6 7 6 5 3 3 | 6 5 3 5 6 7 6 | 6 6 6 1 3 3 3 2 1 | 2 3 2 7 6 7 6 |

细 腻; 弄 金 梭,

6 7 2 7 6 5 6 | 7 - 2 6 7 2 | 7 6 5 7 6 7 6 5 3 3 | 6̣·5 3 5 6 7 6 |

弄 金 梭 阮 今 穿 卜 过 弦;

6 6 6 6 1 3 3 3 2 1 | 2 3 2 7 6 7 6 | 7 2 2 7 6 5 6 | 7 - 2 6 7 2 |

绒 连 金, 绒 连 金 阮 今 织 成

7 6 5 7 6 7 6 5 3 3 | 6̣·5 3 5 6 7 6 | 6 6 6 2 7 6 | 6 7 7 6 7 6 |

丝 字。 织 卜 双 凤 卜 来

6 6 6 6 1 3 3 3 2 1 | 2 3 2 7 6 7 6 | 2 7 2 7 7 6 | 2 7 2 6 7 2 |

朝 牡 丹, 灿 花 枝, 间 花 蕊, 真 个

6 - 2 6 7 2 | 7·6 5 7 6 7 6 5 3 3 | 6̣·5 3 5 6 7 6 | 7 6 - 2 2 |

是 实 乜 可 咨。 谢

244

得神仙，谢神仙来相点醒，阮又谢得神仙卜来相点醒，教甲阮织锦（于）回文，（进）献卜天子见。（不汝）到许时节，阮夫妻，母共子，阮今合（合）家卜得团圆。（不汝）到许时（许时）节，阮夫妻，母共子，阮今合（合）家卜团圆。唠哖哖哖哩唠哖，唠哩哖哩哖唠，哩唠哖，唠唠哩哖哩唠唠哩哖，哩哖唠哖，唠哩哖，哩哖唠哖，唠哩哖。

注：该曲曲牌在"泉州传统戏曲丛书"第十三卷第148页称为【乌猿悲】。

24.今旦日通说

《李世民游地府》李世民、魏征、尉迟恭唱

1=♭A 4/4 2/4

【水车歌】（鼓介紧双开）

4/4 (0 5 5 3 2 6 1 | 2 -) 3 5 | 3 5 3 2 1 2 | 2 5 5 3 2 |
（李唱）今 旦 日,

3 0 3 2 | 2 5 5 - | 3 5 2 5 | 5 3 2 1 2 3 1 | 2 - 1 6 5 6 |
今 旦 日 通 说 且 喜,　　感谢

2 3 2 1 6 1 1 2 | 6 2 1 6 1 6 3 | 6. 5 3 3 0 7 7 6 | 6 7 6 0 6 6 5 3 |
崔 判 情 念 (不汝) 结 义。　将 三 (于) 改

2 5 3 3 2 - | 5 3 2 0 5 5 3 3 | 2. 1 6 1 2 3 2 | 2 - 5 6 5 6 |
五 圣 寿 加 添。　　（魏、尉唱）陛 下

2 3 2 1 6 1 1 2 | 6 2 1 6 1 6 3 | 6. 5 3 5 0 1 1 6 1 | 5 1 6 0 6 6 5 3 |
洪 福, 天 生 (不汝) 帝 儿。　（李唱）赖 卿 (于) 深

2 5 3 3 2 - | 2. 5 3 2 0 5 5 3 3 | 2. 1 6 1 2 3 2 | 2 0 5 6 5 6 |
恩,　崔 判 支 持。　　御 结

2 3 2 1 6 1 1 1 2 | 6 2 1 6 1 6 3 | 6. 5 3 5 0 1 1 6 1 | 5 1 6 6 6 5 3 | 2 5 3 3 2 - |
恩 情, 朕 心 (不汝) 长 记。　奉 劝 (于) 世 人,

2 3 2 0 5 5 3 3 | 2. 7 6 1 2 3 2 | 2 0 1 6 5 6 | 2 3 2 1 6 1 1 2 | 6 2 1 6 1 6 3 |
为 善 最 美。　天 增 岁 月,　南 山 (不汝) 寿

【尾声】
2/4 6 1 | 2 1 6 | 6 6 | 2 6 6 | 1 2 | 2ᵛ 1 1 | 5 1 0 5 5 |
纪。天 子　自 有　　天 子 福,帝 王 自 有

1 3 3 3 5 | 6 6 5 | 1 1 0 5 5 | 1 3 3 3 5 | 6 (1 1 | 6 5 3 5 | 6 -) ‖
帝 王　基,天 增 岁 月 (于) 万 千　年。

246

25.军师听说起

《子龙巡江》赵云、张飞、诸葛亮唱

1=♭A 4/4 2/4

【眉滚】（鼓介紧双开）

（赵唱）军师听说起，军师听说起，一场都拙事志。叵耐贼吴狗，叵耐贼吴狗设计智，赚主母（于）又抱小阿儿。赵云见人报，赵云见人报，恨一身嗌插翼飞上天。勒马便赶去，勒马便赶去，霎时间，我今就到大江墘，幸遇讨渔船，幸遇讨渔船，就因

势 驾 船 去，　　　　我 只 心 内 乜 欢　喜。　(张唱)周 善 太 无

理，　　　周 善 太 无 理，　　　　　　执 长

剑 来 相 比，　我 即 展 出 平 生 志，　举 起 蛇 矛

枪，　　　举 起 蛇 矛 枪，　　　　　掠 周

善　　 时 就 杀 死。　　参 见 我 嫂 嫂，

参 见 我 嫂　嫂，　　　　　用 言 语，

教 导　　 伊。　 我 即 回 嗔 共 作　喜，

回 嗔 共 作　喜，　　　　　说 是 张 飞 不 忠 不

义，说 是 张 翼 德 不 忠 不 义。　　(诸唱)二　将　英

雄　人 惊 奇，　 主 公 洪 福　 不 轻 微，　万 古

芳 名　　 上 史 记，万 古 芳 名　　 上 史 记。

注：该曲曲牌在"泉州传统戏曲丛书"第十二卷第134页称为【袞】。

248

26. 发 文 书

《刘祯刘祥》蒋灵唱

1=♭A 4/4 2/4

【缕缕金】（鼓介紧双开）

$\frac{4}{4}$ (0 55 32 61 1 | 2 -) 5 2 | 35 32 1 2 | 2 55 3 2 |

发 文 书，

3 0 3 2 | 2 0 12 11 | 2 33 2.16 6 | 2.161 23 2 |

发 文 书 抽 民 兵，

2 5 53 2 | 2 03 5 | 3 - 6 6 | 2 33 21 6 6 |

选卜 精壮 汉 来 守把 城

2.161 23 2 | 2 5 53 2 | 2 0 3 2 | 3 2 - 6 6 |

池。 整肃 刀 共 剑， （于）

2 33 21 6 6 | 2.161 23 2 | 2 5 53 2 | 2 2 3 2 |

枪 共 旗， 各人 用 心

$\frac{2}{4}$ 0 22 | 6 75 | 66 57 | 5 6 | 0 33 21 | 2 75 |

展手 试，得胜 加官重赏 不是 轻 微，得胜

66 57 | 5 6 | 0 33 21 | 2 (61 | 123 1 | 2 -) ‖

加官重赏 不是 轻 微。

27. 恼 窦 滔 (一)

《织锦回文》杨崇文唱

1=♭A 4/4 2/4

【剔银灯】（鼓介紧双开）

(55 32 61 1 | $\frac{4}{4}$ 2 -) 5 2 | 35 32 1 2 | 2 55 3 2 |

恼 窦 滔，

3 0 3 2 | 2 2 3 22 | 5 35 2 | 5 32 1 2 | 2 55 3 2 |

恼 窦 滔 畜生 可无 理，

249

3 0 3 2	2 3 5 3 2	2 0 1 3 1	3 2 3 2 1 6	7 2 7 6 (5 6 7 5

太　　　骄　傲，伊　　不肯来赠　　诗。

6) (5 5 3 2 6 1	2 -) 5 -	5 2 - 5	3 5 3 2 1 1 6 1	2 0 2 2

（说白）　　　奏　主，　　　　奏　主

6 2 7 5	6 3 5 6 7 6	6 0 2 2	5 3 2 1 2	2 5 5 3 2

征　番　　　　定是死；

3 0 3 2	2 3 5 3 2	2 0 5 3	5 3 3 1 3 3 3 1

即　消得，　　即消　得我只一腹　的

3 2 3 2 7 6	7 2 7 6 5 3 5	6 0 6 -	2 2 1 6 6 6

恨　　气。　　　　有　　日，你今有一

2 6 - 5 5	3 5 3 2 1 6 1	2 0 2 1 1	2 2 2 2 2 6

日　　　　　甲伊着反　悔（反悔）

2 2 2 7 6 5 5	6 3 5 6 7 6	2/4 6 2 1	6 1 1 6	2 2 6	0 5 5 3 1

可　　　迟，　　想伊　一身伊今恶返　乡

2 5 3	2 3 3 2	5 2 3	0 3 3 3 1	2 (6 1	1 2 3 1	2 -) ‖

里，想伊　一身伊今恶返　乡　　里。

28.枉　周　瑜

《入吴进赘》诸葛亮、刘备唱

1=♭A　4/4 2/4

【太师引】（鼓介紧双开）

(7 7 6 5 3 5	4/4 6 -) 6 5	6 6 5 3 5	7 7 7 6 5 0 7 6

（诸唱）枉　周　瑜，　枉　周　瑜

1 1 1 3 3 2	2 1 2 1 6 1	1 1 6 5 0 7 7 6	6 0 6 -	1 6 5 3

用　　　机　诡，　　三　条

$\overset{\frown}{\dot{3}}$ 0 $\overset{\frown}{\dot{5}\dot{7}\dot{6}\dot{7}}$ | $\overset{\frown}{\dot{5}\dot{7}\dot{6}\dot{5}}$ $\overset{\frown}{3\dot{6}\dot{5}2}$ | $\dot{3}$ $\overset{\frown}{\dot{2}\dot{2}\dot{3}\dot{4}\dot{3}}$ | $\overset{\frown}{\dot{3}}$ $\dot{6}$ $\dot{7}$ $\dot{6}$ |

妙 计 抱 璧 完 归。 孙、刘

$\overset{\frown}{\dot{6}}$ 0 $\overset{\frown}{\dot{5}\dot{6}\dot{6}\dot{5}}$ | $\dot{7}$ $\overset{\frown}{\dot{6}\dot{5}3\dot{6}\dot{5}2}$ | $\dot{3}$ $\overset{\frown}{\dot{2}\dot{2}\dot{3}\dot{4}\dot{3}}$ | $\dot{3}$ $\dot{5}$ - $\dot{6}$ |

二 家 欲 结 秦 晋, 方 寸

$\dot{3}$ - $\dot{5}$ $\dot{3}$ | $\dot{3}$ $\dot{2}$ $\dot{2}$ | $\dot{3}$ $\dot{1}$ - $\dot{2}$ | $\dot{2}$ $\underline{\dot{5}\dot{5}\dot{3}\dot{2}\dot{3}}$ | $\dot{3}$ $\dot{6}$ $\dot{6}$ $\dot{5}$ |

未 分 (于) 真 伪。 (刘唱)军

$\overset{\frown}{\dot{6}}$ $\overset{\frown}{\dot{6}\dot{6}\dot{5}\dot{4}\dot{3}}$ | $\dot{3}$ 0 $\overset{\frown}{\dot{5}\dot{7}\dot{6}\dot{5}}$ | $\dot{7}$ $\overset{\frown}{\dot{6}\dot{4}3\dot{6}\dot{4}2}$ | $\dot{3}$ $\overset{\frown}{\dot{2}\dot{2}\dot{3}\dot{4}\dot{3}}$ |

师 神 算 撞 破 伊 奸 诡。

$\overset{\frown}{\dot{3}}$ $\dot{6}$ $\dot{7}$ $\dot{6}$ | $\dot{6}$ 0 $\overset{\frown}{\dot{7}\dot{7}\dot{6}\dot{5}}$ | $\overset{\frown}{\dot{6}\dot{7}\dot{6}\dot{5}}$ $\overset{\frown}{\dot{6}\dot{7}\dot{6}}$ | $\dot{6}$ $\dot{2}$ $\dot{3}$ $\dot{2}$ |

(诸唱)亮 劝 主 公 不 须 (于) 忧

$\dot{3}$ $\dot{1}$ $\underline{\dot{1}\dot{1}}$ $\dot{2}$ | $\dot{2}$ $\underline{\dot{5}\dot{5}\dot{3}\dot{2}\dot{3}}$ | $\dot{3}$ 0 $\dot{6}$ $\dot{1}$ | $\dot{2}$ $\overset{\frown}{\dot{2}\dot{1}\dot{6}\dot{2}\dot{1}\dot{6}}$ | $\dot{1}$ $\overset{\frown}{\dot{3}\dot{5}\dot{6}\dot{1}\dot{6}}$ |

危。 (刘唱)便 登 程, 我 今 便 登 程,

$\dot{3}$ $\dot{1}$ - $\dot{6}$ | $\overset{\frown}{\dot{6}}$ $\overset{\frown}{\dot{3}\dot{5}\dot{6}\dot{1}\dot{6}}$ | $\frac{2}{4}$ $\dot{6}$ $\dot{3}\dot{6}$ | $\dot{5}\dot{6}\dot{3}\dot{6}$ | $\dot{3}$ $\dot{3}$ 0 $\overset{\frown}{\dot{3}\dot{5}}$ |

离 情 憔 悴。 (诸唱)来 日 江 头 迎 接, 鸾 凤 成

$\dot{6}$ $\dot{2}$ $\dot{6}$ | $\dot{1}$ $\dot{2}$ $\dot{6}$ $\dot{1}$ | $\dot{6}$ $\overset{\frown}{\dot{1}\dot{1}}$ | $\overset{\frown}{\dot{6}\dot{1}\dot{6}\dot{5}}$ $\dot{3}\dot{5}$ | $\dot{6}$ ($\overset{\frown}{\dot{1}\dot{1}}$ | $\overset{\frown}{\dot{6}\dot{5}\dot{3}\dot{5}}$ | $\dot{6}$) $\dot{1}$ | $\dot{2}$ $\dot{1}$ $\dot{6}$ |

对, 来 日 江 头 迎 接, 鸾 凤 成 对。 江 头

【尾声】

0 $\dot{2}$ $\dot{2}$ $\dot{6}$ | $\dot{2}$ $\dot{1}$ $\dot{1}$ $\dot{6}$ | 0 $\dot{6}\dot{6}$ $\dot{3}\dot{6}$ 0 $\dot{3}\dot{3}$ | $\dot{6}$ $\dot{6}$ | $\dot{1}$ $\dot{5}$ $\dot{6}$ | $\dot{6}$ $\dot{1}$ |

一 别 两 分 开, 子 龙 护 主 相 追 随, 和 谐

$\overset{\frown}{\dot{5}\dot{5}\dot{5}0\dot{5}\dot{5}}$ | $\dot{1}$ $\dot{5}$ | $\dot{6}$ $\dot{6}\dot{1}$ | $\overset{\frown}{\dot{5}\dot{5}\dot{5}0\dot{5}\dot{5}}$ | $\dot{1}\dot{1}$ $\dot{3}\dot{5}$ | $\dot{6}$ ($\overset{\frown}{\dot{1}\dot{1}}$ | $\overset{\frown}{\dot{6}\dot{5}\dot{3}\dot{5}}$ | $\dot{6}$ -) ‖

鸾 凤 早 回 归, 和 谐 鸾 凤 (于) 早 早 回 归。

29. 困 涪 城

《取东西川》刘备唱

1=♭A 4/4 2/4

【月圆】（鼓介紧双开）

(3 3 3 2 1 6 1 | 4/4 2 -) 3 2 | 3 2 2 7 2 7 6 5 6 | 3 3 3 2 3 1 0 3 3 2 |

　　　　　　　　　　　　　　困 涪　城，　困 涪　城，

2 0 2 3 2 3 1 | 3 3 2 3 2 1 6 2 7 5 | 6 3 5 6 7 6 | 6 6 3 3 2 |

张 任　弄　骄　兵，　　　　　　　　日 日

2 0 1 3 2 1 | 3 3 2 1 6 2 7 5 | 6 3 5 6 7 6 | 6 6 5 5 |

挑战　丧 尽 威　名。　　　　　　追 念 旧 时

6 3 5 6 7 6 | 2 2 6 3 3 3 3 | 2. 1 6 1 2 3 2 | 6 2 7 6 |

怨，　　　教 人 恨 愈　深。　　　运 筹 帷

7 5 5 6 7 6 | 2 3 - 3 3 | 2. 1 6 1 2 3 2 | 6 5 6 7 | 7 5 6 - |

幄　　　千 里 制 胜，　　　诸 将 须 奋 力，

3 2 - 3 3 | 2. 1 6 1 2 3 2 | 2/4 2 | 1 6 | 6 2 2 2 | 6 2 6 |

各 依　计 行。　　　　　　　张 任 被擒,管 取 雒 城

0 3 3 3 1 | 2 1 6 | 6 2 2 2 | 6 2 6 | 0 3 3 3 1 | 2 (6 1 | 1 2 3 1 | 2 -) ‖

指 日 定;张 任 被擒,管 取 雒 城 指 日 定。

30. 威 风 凛 凛

《织锦回文》突厥唱

1=♭A 4/4

【地锦】

0 3 3 - | 3 0 0 3 2 1 | 2 0 2. 5 | 3 2 5 2 3 5 |

威 风，　　　　　　　　　　威 风

3 2 3 2 6 1 | 2 0 3 3 2 1 6 6 | 3 2 0 5 5 3 1 | 2. 3 2 2 2 |

凛 凛　　　　（于）握 重　兵，

252

斩杀　　　自由　害良　　民。

人强　　马壮　　　（于）遵号　令，

夺唐　江　　山　　　即称

心，　夺唐　江　　山　　　即称

心。唠哩哗唠　哩　　唠　　哩唠　哗。

31.日 头 渐 上

《目连救母》观音唱

1=♭A　4/4

【北地锦】

日头　渐　上　烟　雾

消，　灵鸡　一　唱　天　渐

晓。　来到　只山　边，　人行　静悄

悄。　山头　鹧　鸪　啼　　未

了，看许山头　鹧　鸪　啼　　未　了。

253

32. 悄 悄 闷 恹 恹

《吕后斩韩》韩信唱

1=♭A 4/4

【童调地锦】

0 3 3 -	3 - 0 3 3 2 1	2. 3 2 2 2	3 3 3 2 3 5

悄 悄， 悄 悄，

3 2 3 2 3 2 6 1 | 2 - 6 3 | 3 2. 5 3 1 | 2. 3 2 2 2 | 3 2 5 2 3 5 |

悄 悄 闷 恹 恹， 坐 卧

3 3 2. 1 6 1 | 2 3 2 5 3 2 | 3 2 2 7 2 7 6 5 5 | 6 3 3 0 5 5 3 2 |

不 安 精 神 减。 树 鸦

3 3 3 2 5 3 | 6. 7 5 7 6 5 | 6 3 3 3 5 3 5 2 | 2 0 3 3 |

声 叫 惊 醒 梦， 翻 身

2 5 3 2 6 1 2 | 2 0 5 3 | 3 - 3 3 | 2 5 3 2 6 1 2 | 2 2 5 3 2 |

汗 透 湿 衣 沾， 翻 身 汗 透 泪 湿 衣

3 2 5 3 3 3 2 | 0 5 5 3 2 6 1 2 | 2 2 2 6 6 6 1 6 1 | 3 3 3 3 1 2 - ‖

沾。 唠 哩 哒 哒 哩 唠 哩 唠 哒。

注：该曲曲牌在"泉州传统戏曲丛书"第十一卷第273页称为【西地锦】。

33. 劝 二 公

《李世民游地府》阎王唱

1=♭A 4/4 2/4

【锦衣香】（鼓介紧双开）

(5 5 3 2 6 1	4/4 2 -) 2 2	3 5 3 2 1 2	2 5 5 3 2	3 - 3 2	2 2 3 -

劝 二 公， 劝 二 公

2 5 - 5 | 3 5 3 2 1 6 2 | 2. 5 5 3 2 | 3 0 3 2 | 2 7 6 - |

就 此 一 会， 免 争 竞，

254

$\overline{2}$ $\widehat{2\ \dot{6}}$ 2 | $\widehat{\underline{7}\dot{2}}$ $\underline{7\dot{6}}$ $\underline{5}$ $\underline{3\ 5}$ | 6 0 $\widehat{\underline{6}\ \underline{2\dot{7}\dot{6}}}$ | $\widehat{\dot{7}\ \dot{6}}$ $\underline{\dot{5}\ \dot{7}\dot{6}}$ | 3 6 $\widehat{3\ 6}$ |

自饮　几　杯。　　　　　　生死　注定，　　莫得　反

$\widehat{6\ 3}$ - $\widehat{6\ 6}$ | $\underline{5}\underline{6}\underline{5}\underline{3}\underline{2}\underline{3}\underline{2}$ $\widehat{2}$ | 2 0 $\underline{6}\dot{1}$ | $\underline{3}\underline{3}\underline{3}\underline{5}\underline{3}\underline{3}\underline{2}$ $\widehat{2}$ | 2 0 2 3 |

悔。　　　　　　　黄金　千　两，　　黄金

$\underline{2.}$ $\underline{5}$ $\widehat{3\ 3}$ $\underline{2}\underline{3}\widehat{2\ \dot{6}}$ | 2 2 7 $\dot{6}$ | $\widehat{\underline{\dot{7}\dot{2}}}$ $\underline{7\dot{6}}$ $\underline{5}$ $\underline{3\ 5}$ | 6 0 $\widehat{\underline{6}\ \underline{2\dot{7}\dot{6}}}$ |

千　　　两　告赎　前　罪。　　　　　　　人生

$\widehat{\dot{7}}$ $\underline{\dot{6}\dot{7}}$ $\underline{\dot{5}\dot{7}\dot{6}}$ | 3 5 $\widehat{3\ 6}$ | $\widehat{6\ 3}$ - $\widehat{6\ 6}$ | $\underline{5}\underline{6}\underline{5}\underline{3}\underline{2}\underline{3}\underline{2}$ | 2 0 $\underline{6}\dot{2}$ |

一　世，　白驹　过　隙，　　　　　　　　不　合

0 $\widehat{\underline{6}\ \underline{6}\underline{6}\dot{1}}$ $\widehat{3\ 3}$ 2 | 2 0 2 5 | $\underline{2}\underline{5}\widehat{3\ 3}\underline{2}\underline{3}\underline{2}\underline{7}$ | $\dot{6}$ 2 $\dot{6}$ 2 |

赌　赛，　　　　不合　赌　赛，　玉旨　故

$\widehat{\underline{\dot{7}\dot{2}}}$ $\underline{7\dot{6}}$ $\underline{5}$ $\underline{3\ 5}$ | $\dot{6}$ $\dot{6}$ 2 - | 2 $\dot{6}$ 1 $\dot{6}$ | 2 $\dot{6}$ 2 - | 2 2 $\widehat{\underline{6}\ \underline{6}\underline{6}\dot{1}}$ |

违。　　　龙　王　息去　心头　火,唐王　送你　还魂

2 $\dot{6}$ 1 $\underline{2}\underline{3}\underline{2}$ | 2 0 3 5 | 0 $\underline{5}\underline{5}\underline{3}\underline{2}\underline{3}\underline{1}\underline{2}$ | 2 0 3 5 |

回。　　　　　交情　息　讼，　　　交情

2 3 $\widehat{2\ \dot{3}}$ $\widehat{2\ \dot{6}}$ | $\dot{7}$ $\dot{7}$ - $\dot{6}$ | $\dot{6}$ 0 2 5 | 2 3 $\widehat{2\ \dot{3}}$ 2 7 | $\dot{6}$ 2 $\dot{7}$ $\dot{6}$ 2 $\dot{7}$ |

息讼，　　千秋　万岁。　异日　天终，　地府　再

【尾声】

$\frac{2}{4}$ 6 3 | $\underline{3}\underline{2}\underline{1}$ | 0 1 | 3 0 | $\underline{3.}\underline{2}\underline{1}$ | $\underline{3.}\underline{2}\underline{1}$ | 0 2 3 | $\underline{1}\underline{2}\underline{1}\underline{6}$ | 1 0 | 3 2 |

会。请　游　地府　察顽　良，　　疏网　难　瞒　枉英

$\underline{3}\underline{2}\underline{1}$ | 0 $\underline{3}\underline{1}$ | 1 3 | 2 3 | 2 $\underline{3}\underline{1}$ | 1 3 | 2 3 | 2 ($\underline{1}\underline{2}$ | $\underline{1}\underline{6}\underline{5}\underline{6}$ | 1 -) ‖

雄，　转送　人王　归故　乡,转送　人王　归故　乡。

34. 真 佳 婿

《入吴进赘》吴国太唱

1=♭A 4/4 2/4 转 廿

【滴溜子】（鼓介紧双开）

(3 3 2 1 6 1 | 4/4 2 -) 3 3 2 | 1 0 6 5 5 5 5 5 | 0 1 1 6 5 6 3 5 | 5 2 2 3 2 |

真 佳 婿，真 佳 婿， 可 人 （于）体

3. 2 1 1 1 2 | 2 5 5 3 2 3 3 | 3 0 5 5 | 1 5 1 1 6 5 |

态， 配 吾 女，配 小 女

0 1 1 6 5 6 3 5 | 5 3 2 1 - | 3. 2 1 6 1 2 | 2 5 5 3 2 3 3 | 3 5 2 - |

美 貌 （于）郎 才， 阮 一

3 2 - 5 | 3 3 3 2 3 1 | 1 0 5 6 6 6 1 | 6 6 5 6 5 |

对 （一 对）夫 妻 从 天

0 1 1 6 5 6 3 5 | 5 6 2 1 1 5 1 5 5 | 0 1 1 6 5 6 3 5 |

降 来。 功 业 定 期 远 大，

2/4 5 2 2 | 5 3 0 1 1 | 2 3 2 | 0 3 3 | 3 2 2 | 5 3 0 1 1 | 2 3 2 |

畅 饮 几 杯， 教 人 也 喝 彩，畅 饮 几 杯， 教 人

6 3 3 | 3 2 | 廿 3 3 - 2 3 - 1 3 | 7. 6 5 | 7 6 - 2 2 6 |

也 喝 彩。 百 年 姻 缘 今 日 谐 酒 色，

1 - 1 5 - 5 1 - 6. 5 3 5 6 - 2 2 6 1 - |

喜 气 正 脸 来， 胜 似

6 1 6. 5 3 5 5 - 2 5 3 2 6 6 6 2 6 1 - (6 6 5 6 7 5 6) ‖

仙 子 醉 蓬 莱。

256

35. 心 闷 莫

《目连救母》傅罗卜唱

1=♭A 4/4

【莲子】（鼓介紧双开）

(3 3 3 2 1 6 1 | 2 -) 3 2 | 3 2 2 7 2 7 6 5 6 | 3 3 3 2 1 0 3 3 2 |
　　　　　　　　　　　心　闷　莫，　心　闷　莫，

2 3 3 3 2 | 2 0 2 2 6 1 | 3 2 1 6 2 7 5 | 6 3 5 6 7 6 |
船 到　　　　江　中　遇　风　波。

6 0 2 2 | 6 6 6 2 3 3 3 3 | 2.1 6 1 2 3 2 | 2 2 5 3 2 |
只 苦 痛，只 苦　痛，　　　　　　一 场

2 0 1 2 6 1 | 3 2 1 6 2 7 5 | 6 3 5 6 7 6 | 5 5 - 6 6 |
灾 祸 实 难　逃。　　　　　仔 细 思

7 5 5 6 5 6 | 2 3 5 3 2 1 | 3 1 1 2 3 2 | 5 5 - 6 6 |
量，　越 添 我 烦　恼；　　仔 细 思

7 5 5 6 7 6 | 2 3 5 3 2 1 6 | 2 - - - | 6 7 - 6 |
量，　越 添 我 烦　恼。　　　　唠 哇 唠

7 5 6 - | 2 2 5 3 2 1 6 | 2 (6 1 1 2 3 1 | 2 -) 0 0 ‖
哩，　唠 唠 哩 唠 哇。

36. 兄 弟 结 义

《五关斩将》关羽唱

1=♭A 4/4 2/4

【女冠子】（鼓介紧双开）

(5 5 3 2 6 1 | 4/4 2 -) 2 5 3 2 | 3 2 2 7 2 7 6 5 6 | 3 3 3 2 1 1 3 2 |
　　　　　　　　兄　弟，　兄　弟

2 0 3 3 2 1 | 3 2 1 6 2 7 5 | 6 3 5 6 7 6 | 6 0 3 2 | 2 0 2 3 2 1 |
结 义 在 桃　园，　　　好　　恩 情

257

1 2. 1 6 2 7 5 | 6 3 5 6 7 6 | 6 3 3 3 2 | 2 0 3 3 2 1 |
俩 甘 放 断? 伊 今 走 散

3 2 1 6 2 7 5 | 6 3 5 6 7 6 | 5 5 6 6 | 7 5 5 6 7 6 | 7 6 - 7 |
值 一 方? 不 见 伊 踪 影, 苟 贪 富

6 3 5 6 7 6 | 2 6 - 2 | 2 6 1 2 3 2 | 2 5 3 2 | 2 0 3 3 2 1 |
贵, 各 样 心 肠。 托 妻 寄 子

3 2 1 6 2 7 5 | 6 5 5 6 7 6 | 6 2 5 3 2 | 2 0 3 3 2 1 |
心 坚 壮, 谁 疑 行 到

3 2 1 6 2 7 5 | 6 3 5 6 7 6 | $\frac{2}{4}$ 6 1 6 | 2 1 6 |
只 其 段。 思 量, 思 量

2 2 7 6 | 5 6 6 | 0 5 5 3 1 | 2 1 6 | 2 6 7 6 |
只 事 我 今 是 实 稳 当, 思 量 只 事 我 今

5 6 1 | 0 5 5 3 1 | 2 (6 1 | 1 2 3 1 | 2 -) ‖
是 实 稳 当。

37. 走马共射弓

《吕后斩韩》刘盈唱

1=♭A 4/4

【赏宫花】（鼓介紧双开）

(5 5 3 2 6 1 | 2 -) 2 5 3 2 | 3 2 2 7 2 7 6 5 6 | 3 3 3 2 1 1 3 2 |
走 马, 走 马

2 5 5 3 5 3 3 | 2. 1 6 1 1 3 2 | 2 2 2 7 2 7 6 5 5 | 6 - 6 6 6 |
共 射 弓; 见

258

$\widehat{2\ 2\ 2\ \underline{7}\ \underline{2}\ \underline{7}\ \underline{6}\ \underline{5}\ \underline{5}}$ | $\dot{6}$ — $3\ 3\ \underline{2}\ \underline{1}\ \underline{2}$ | $3\ \underline{2}\ \underline{1}\ \underline{6}\ \underline{2}\ \underline{7}\ \underline{5}$ | $\dot{6}\ \underline{3}\ \underline{5}\ \underline{6}\ \underline{7}\ \underline{6}$ ‖

兔,　　　　见兔　　即　　放　　鹰。

$\dot{6}$ — $\underline{1}\ \underline{2}\ \underline{2}\ \underline{1}\ \underline{2}$ | $3\ \underline{2}\ \underline{7}\ \underline{6}\ \underline{2}\ \underline{7}\ \underline{5}$ | $\dot{6}\ \underline{3}\ \underline{5}\ \underline{6}\ \underline{7}\ \underline{6}$ | $2\ 2\ \underline{5}\ \underline{5}\ \underline{5}\ \underline{3}\ \underline{5}$ |

开弓　　射　　熊　　虎，　　走狗　　捉　山

$\dot{2}.\ \underline{1}\ \underline{6}\ \underline{1}\ \underline{3}\ \underline{3}\ \underline{2}$ | $2\ 2\ \underline{5}\ \underline{3}\ \underline{2}$ | $2\ 0\ 2\ \underline{1}\ \underline{1}$ | $2\ \underline{2}\ \underline{3}\ \underline{1}\ \dot{6}$ |

禽。　　　　曾闻　　张　度　访　　魏

$1\ \underline{6}\ \underline{1}\ \underline{1}\ \underline{3}\ \underline{2}$ | $2\ \widehat{2\ 2\ \underline{7}\ \underline{2}\ \underline{7}\ \underline{6}\ \underline{5}\ \underline{5}}$ | $\dot{6}$ — $2\ \dot{6}\ \dot{6}$ | 2 — $\dot{2}.\ \underline{1}\ \dot{6}$ |

野,　　　　　　　一　夜　胜　读

$\dot{6}\ \underline{5}\ \underline{5}\ \underline{3}\ \underline{2}\ \underline{1}\ \dot{6}$ | $2\ 2$ — $\dot{6}\ \dot{6}$ | 2 — $\underline{2}\ \underline{1}\ \dot{6}$ | $\dot{6}\ \underline{5}\ \underline{5}\ \underline{3}\ \underline{5}\ \underline{1}\ \dot{6}$ |

十　年　经，一　夜　胜　读　十　年

$2\ 0\ \underline{6}\ \underline{1}\ \dot{6}$ | $0\ \underline{2}\ \underline{2}\ \underline{7}\ \underline{6}\ \underline{7}\ \underline{5}\ \dot{6}$ | $2\ \underline{3}\ \underline{5}\ \underline{3}\ \underline{2}\ \underline{1}\ \dot{6}$ | 2 — $\underline{6}\ \underline{1}\ \dot{6}$ |

经。　唠咚　唠　哩　　唠，　　唠咚　哩　唠　唑，　　唠咚　唠

$0\ \underline{2}\ \underline{2}\ \underline{7}\ \underline{6}\ \underline{7}\ \underline{5}\ \dot{6}$ | $2\ \underline{3}\ \underline{5}\ \underline{3}\ \underline{2}\ \underline{1}\ \dot{6}$ | $2\ (\underline{6}\ \underline{1}\ \underline{1}\ \underline{2}\ \underline{3}\ \underline{1}$ | 2 —$)\ 0\ 0$ ‖

哩　　唠，　　唠咚　哩　唠　唑。

注：该曲曲牌在"泉州传统戏曲丛书"第十一卷第293页称为【赏宫花】，其唱词为"走马射弓，见兔……"。

38.满 面 霜 风

《织锦回文》苏若兰唱

1=♭A　$\frac{4}{4}$转廿

【福马金钱花】（鼓介慢双开）

$(5\quad \underline{3\ 5}\ |\ \frac{4}{4}\ \underline{1\ 3\ 2\ 1}\ \underline{\dot{6}\ \dot{5}\ \underline{1}}\ \underline{\dot{3}}\ |\ 2$ —$)\ \underline{3\ 5\ 3\ 2}\ \underline{1\ 1}$ | $\underline{3\ 5}\ \underline{2\ 3}\ \underline{1\ 1}\ \underline{\dot{6}\ \dot{5}}$ |

满　面　霜　风

$0\ \underline{3\ 3}\ \underline{3\ 5}\ \underline{1\ \dot{5}\ \dot{6}}$ | $\dot{6}\ \underline{1\ 2\ 1\ \dot{6}}\ \underline{5\ 6\ 5\ 6}$ | $\underline{2\ 3}\ \underline{1\ 2}\ \underline{1\ \dot{6}}\ \underline{6\ 6\ 6\ 5}$ | $\underline{3\ 5\ 5}\ \underline{5\ 3}\ \underline{1\ \dot{6}}\ \underline{6\ 6\ 5}$ |

寒　冷，　阮　值　曾　识　出　路，　受　　尽　只　艰

259

辛。　　　　驴驼（于）拖车　　去　得　向

紧，　　　　沙土尽飞起，　　看　都不见人

面。　　　　阮弓鞋又短小，　　（于）坑水都又

深。　又听见猿啼声，悲悲共惨惨，真个焄人

闷越　　添；阮又听见猿啼声，悲悲共惨惨，真个

【过门曲】

焄人　　闷越　　添。　畏大人　莫待得知

机，莫待到许　时，　教伊着反悔（于）可　迟，莫待到许

时，　教伊着反悔（于）可　迟。　　　　过　了

长亭　　又是短径，　　　一（于）

望　　残竹篱，

260

3 0 55 55 31 | 2 3 1 1 6 21 | 3 3 3 3 5 2 5 3 2 | 3 1 1 1 2 1 7 6 |
返头 (于) 家乡 看 都不 见。

3 3 - 6 6 | 1. 6 3 5 6 0 6 6 | 3 3 3 3 3 6 | 1. 6 3 5 6 1 6 |
高低 山岭, 看只 高低重叠 山岭,

6 - 3 2 2 2 5 | 2 5 3 2 1 23 | 1 3 1 2 3 2 1 66 | 5 5 5 3 5 0 1 1 6 |
孤径 障荫 影,真个 障生 苔。

【过门曲】
6 - (6 6 6 6 5 | 6 3 3 0 6 6 6 5 | 6ˇ 1 6 5 6 1 5 | 6 3 3 0 6 6 6 5 |
哥 是 真命天 生,我 大哥你是 真命 天

6 - 2 2 2 2 5 | 3 5 3 2 1 1 1 6 1 | 3 2 1 1 23 21 66 | 5 5 5 3 5 0 1 1 6 |
生,曹操 障奸 雄 如是 枉送 (于) 残 生。

6) 5 3 5 3 2 1 | 2 0 2 - 5 5 | 3 - 3 3 5 3 3 | 2. 1 6 1 2 3 2 1 66 |
阮思 君

5 - 3 5 3 2 | 1 3 2 2 1 1 6 5 | 3 5 5 5 3 6. 5 3 3 | 1 6 6 6 5 0 1 1 6 1 |
(思君) 忆 君 闷 在心 头起, 阮

5 6 6 5 5 3 5 | 2 2 2 2 3 5 3 5 | 3 5 5 3 5 3 2 1 2 | 3. 2 1 1 6. 1 2 |
目 (于) 滓 暗切 流滴。

2 5 5 3 2 3 | 3 0 2 5 5 5 3 2 | 1. 3 2 1 6 0 5 2 | 2 5 5 0 5 5 3 2 |
为着 恁薄情 即会 行来 到

3 1 1 1 2 1 7 6 | 6 0 5 6 6 6 1 | 6 5 3 0 3 6 6 6 5 | 6 0 1 6 5 6 6 6 1 |
只, 从细 生长在深 闺,阮自 细

6 5 3 0 3 6 6 6 5 | 6 - 5 3 3 3 5 | 2 5 5 5 3 5 3 2 1 2 | 3 - 3 5 5 2 5 |
生 长在 闺, 况兼 只路途 又生, 坑水 又许

【过门曲】
3 - 2 1 2 3 | 1 0 2 1 2 3 2 1 66 | 5 3 5 0 1 1 6 | 6 0 (5 6 |
潺潺, 割阮 肠肝做 寸 断。 望荆

6 6̇ 5 3 6 6 6 5 | 6 0 1 - | 1 6 5 0 3 3 3 5 | 6 - 2 5 2 5 |
州，我今望荆　州　水　（于）连　天，路遥

2 5 3 2 1 6̇ 1 | 3. 2 1 1 2 3 2 1 6̇ 6̇ | 5̣ 3 5 0 1 1 6̇ | 6̇) 0 5 5 5 5 1 |
心　急，如是马　步人　行慢。　　　　又畏恁

6 6 0 5 5 6. 5 3 3 | 1 0 1. 6 5 1 5 1 | 6 6 0 5 5 6. 5 3 3 | 2̇ 2 2 3 3 5 |
查埔人心肠　割，阮　但恐畏恁查埔人心肠　割，许处

2̇ 3 5 3 5 3 2 1 2 | 3 - 3 2 2 2 5 | 3 - 2 1 2 3 | 1 3 1 2 3 2 1 6̇ 6̇ |
易交　　易妻，耽误阮青　春，真个无依共　无

5̣ 3 5 0 1 1 6̇ | 6̇ 0 1 6̇ 6̇ | 1 1 6 5 3 3 3 5 | 6̇ 1 2 1 - |
倚。　　　　举目看，　白云　遮，我苦

1 0 1 6̇ 1 | 1 2̇ 2 0 5 5 3 2 | 3 - 5 3 3 3 2 | 3 - 3. 5 3 3 |
（于）伤　悲，苦伤　悲。　关　山

2. 3 5 0 0 2 2 2 5 | 3. 2 3 5 3 2 1 3 2 1 | 6̇ 6̇ 6̇ 1 6̇ 1 | 1 3 3 2 1 1 1 2 |
万　里，万　里关　山，未知今卜值　日　得相

1 - 3 3 | 2 5 2 2 2 2 5 | 3 2 3 1 3 2 1 | 6̇ 6̇ 6̇ 1 6̇ 1 |
见；关　山万　里，万　里关　山，未知今卜值　日

1 3 3 2 1 1 1 2 | 6̇ 1 1 2 1 1 6̇ | ₦6̇ 2 6̇ 2 1 - 6̇ 1 0 1 6̇. 5̣ 3 |
得相　　见。　　过尽　山岭识尽

5̣ 1 6̇ - 6̇ 1 6̇ 6̇ 6̇ 1 0 1 6̇. 5̣ 3 5̣ 1 6̇ - 2 2 6̇ 1 - |
路，　易阮单身姿娘走江　　湖，　忆着

5̣ 1 6̇. 5̣ 3 5̣ - 2 5 - 3. 2̇ 6 6̇ 2 6̇ 1 - (6̇ 6 5 6 7 5 6) ‖
我妈亲　越　　　自苦。

39.灯 花 开

《黄巢试剑》文石、崔淑女唱

1=♭A 4/4

【长滚】（鼓介慢双开）

(5 3 5 | 1 3 2 1 6 5 1 3)| 1 3 2 3 2 1 6 6 1 | 5 3 3 3 2 1 1 2 |
（文唱）灯　　　　花　开　闹　浪，

2 3 3 3 2 3 1 1 | 2 1 1 1 6 5 6 5 6 | 1 2 3 1 - | 3 3 3 6 5 5 |
（于）闹　　浪，　　　　　　　　透　入

5 3 3 3 2 1 1 2 2 | 5 5 5 3 3 2 | 2 3 0 3 2 3 | 3 0 5 1 2 1 5 |
罗　帐　　中。　　　　　　　　　　看　娘子你是

5 2 1 0 1 1 6 5 6 | 5 3 5 3 2 3 1 | 1 3 1 2 3 2 1 6 6 | 5 3 5 0 1 1 6 |
如　金　（于）似　玉。（崔唱）我君恁是　如画（于）似　妆。

6 0 5 1 2 1 5 | 2 5 3 2 1 1 6. 1 6 5 6 | 5 3 5 2 1 1 5 | 2 1 3 2 2 1 6. 1 6 5 6 |
念阮　恰是　嫩　幼　牡丹吐　蕊，　阮身恰似　嫩幼牡　丹　吐

5 3 5 | 1 3 2 1 6 1 | 3 5 3 3 2 3 2 1 6 1 | 3 2 0 1 1 2 3 2 1 6 6 | 5 3 5 0 1 1 6 |
蕊，　俩当　得我　君　恁只采花人心　性　狂，

6 - 5 1 2 1 5 | 5 2 1 5 1 1 1 5 | 5 3 3 3 5 2 2 2 3 1 | 1 - 2 1 1 1 2 |
（文唱）想　是你不合弄假即会成　真，　　　今旦那卜

2 5 3 2 1 1 6 1 | 3 1 0 1 1 2 3 2 1 6 6 | 5 5 5 3 5 0 1 1 6 | 6 1 1 6 5 6 1 |
障　做，自有苦痛（于）阮着　当。　　　咱　双人做卜

263

五五 21 011 655 | 5 35 533 32 | 2 5321 1161 | 2 - 232161 |
如鱼（于）滚浪，障般样乐（于）趣望天（天）。你今

31011 2321 66 | 5 35011 6 | 6 - 3111 2 | 3532 1 3532 12 |
旦慢都（于）者光。（崔唱）人 说恩 爱生烦

523 2312 | 2532 1 61 | 31011 2321 66 | 555 35011 6 |
恼，爹妈那卜得 知，一条 性命 会送 阎 王。

6 5 5 11 65 | 5333 51 6665 | 6 515 1 65 | 535 35 1 6665 |
（文唱）劝 娘子 你亦莫 得苦心 酸，劝我 娘子 你亦莫 得苦心

2532 1 2 5 | 2532 1 61 | 31011 2321 66 | 5 - 112 |
酸。 好好 怯 怯，自有 小人（于）敢 担 当，好好

2532 1321 61 | 31011 2321 66 | 5 35011 6 | 6 0 0 0 ‖
怯 怯，自有 小人（于）敢 担 当。

注：该曲曲牌在"泉州传统戏曲丛书"第十三卷第233页称为【雀踏枝】。

40. 情人去值处

《织锦回文》苏若兰唱

1=♭A 4/4

【柳摇金】（鼓介慢双开）

（5 35 | 1321 6513 ）3 2 - 32 | 30 0 323 | 3 553 3321 |
情

3 1 - 21 | 6 661 16 | 2. 31 1 6 | 6 121 1161 |
人 去 值

264

$3\ 3\ 2\ -\ 3\ 2\ |\ 3\ 0\ 2\ 2\ 3\ 2\ 3\ |\ 3\ 3\ 3\ 3\ 2\ 3\ 2\ 1\ |\ \underset{.}{6}\ 1\ 1\ 1\ 2\ 1\ 1\ \underset{.}{6}\ |$

处？

$\underset{.}{6}\ \underset{.}{6}\ \underset{.}{6}\ 2\ \underset{.}{6}\ 1\ 2\ |\ 1.\ \underset{.}{6}\ 5\ 1\ 6\ 1\ 6\ 5\ 3\ 3\ |\ \underset{.}{6}.\ 5\ 3\ 5\ \underset{.}{6}\ 1\ \underset{.}{6}\ |\ 3\ 3\ 3\ 6\ 6\ 5\ |$

临 风　　感　　悲，　　　风 历

$6\ 5\ -\ 6\ 5\ |\ 6\ -\ 6\ 5\ 6\ |\ 6\ 5.\ 6\ 5\ 5\ 3\ 3\ |\ 2\ 2\ 2\ 3\ 5\ 3\ |\ 5\ 6\ 6\ 6\ 5\ 6\ 5\ 3\ |$

改　　　　　（改）　　换　　无 书

$2\ 2\ 2\ 3\ 5\ 3\ |\ 3\ 5\ 5\ 3\ 3\ 2\ 1\ |\ \underset{.}{6}\ \underset{.}{6}\ \underset{.}{6}\ 1\ 2\ 1\ |\ 1\ 3\ 3\ 2\ 2\ 2\ 3\ |\ 1\ -\ 3\ 3\ 3\ 2\ 1\ |$

至。　　妈　亲　年　老，　我 妈 亲　年　老，伊 人

$1\ \underset{.}{2}\ 3\ 1\ 2\ 1\ \underset{.}{6}\ |\ 1.\ \underset{.}{6}\ 5\ 5\ \underset{.}{6}\ 1\ \underset{.}{6}\ |\ \underset{.}{6}\ 1\ -\ 3\ 3\ |\ 3\ 1\ 3\ 2\ 2\ 2\ 3\ |$

长 思 子　儿。　　　记 得 闹 乱 时，

$1.\ 3\ 2\ 1\ \underset{.}{6}\ 1\ \underset{.}{6}\ |\ \underset{.}{6}\ 1\ \underset{.}{6}\ 1\ |\ 3\ 5\ 3\ 2\ 1\ 2\ 1\ |\ 1\ 1\ 1\ \underset{.}{6}\ \underset{.}{6}\ 1\ 1\ |\ 3\ 5\ 3\ 2\ 1\ 3\ 2\ 1\ |$

掠 子 弃，　愁 肠 百 结，　愁 肠 百 结，只 处

$\underset{.}{6}\ \underset{.}{6}\ \underset{.}{6}\ 2\ \underset{.}{6}\ 1\ 2\ |\ 1.\ \underset{.}{6}\ 5\ 1\ 6\ 1\ 6\ 5\ 3\ 3\ |\ \underset{.}{6}.\ 5\ 3\ 5\ \underset{.}{6}\ 1\ \underset{.}{6}\ |\ 6\ 3\ -\ 5\ 5\ |$

乱 如　　　　丝。　　　　对 景

$3\ 5\ 3\ 1\ 1\ \underset{.}{6}\ 1\ |\ 2\ 2\ 2\ 3\ 5\ 3\ |\ 3\ 2\ -\ 3\ 5\ |\ 2\ 3\ -\ 3\ 3\ |$

伤 情　　处，　　　引 惹 杜

$2\ 3\ 2\ 1\ 1.\ 3\ 2\ 1\ |\ \underset{.}{6}\ \underset{.}{6}\ \underset{.}{6}\ 2\ 2\ 1\ 2\ |\ 1.\ \underset{.}{6}\ 5\ 1\ 6\ 1\ 6\ 5\ 3\ 3\ |\ \underset{.}{6}\ 3\ 5\ \underset{.}{6}\ 1\ \underset{.}{6}\ |$

鹃　为 阮 月 下　　　　啼，

$\underset{.}{6}\ 2\ -\ 5\ 5\ |\ 2\ 3\ -\ 3\ 3\ |\ 2\ 3\ 2\ 1\ 1\ 2\ 1\ |\ \underset{.}{6}\ \underset{.}{6}\ \underset{.}{6}\ 2\ 2\ 1\ 2\ |$

引 惹 杜　　鹃　为 阮 月 下

265

1. 6 5 1 6 1 6 5 3 3 | 6 3 5 6 6 1 | 1 6 6 6 6 1 5 5 | 6 - 0 0 ‖

啼。　（不汝）

注：该曲曲牌在"泉州传统戏曲丛书"第十三卷第146页称为【二调北】。

41. 一 声 嘱 咐

《三姐下凡》黄花公主唱

1=♭A　4/4

【盛葫芦】（鼓介紧双开）

(3 3 2 1 6 1 | 2 -) 1 2 | 1 3 2 2 1 1 6 5 | 5 3 3 3 5 1 1 6 5 |

　　　　　　　　　一 声　嘱 咐　　　一　　声

6. 5 3 5 6 1 6 | 6 1 2 1 6 5 | 5 3 2 1 2 | 3. 1 1 1 6 1 2 | 2 5 5 3 2 3 |

啼，　　　　　　说 起　　　肠 肝 裂。

3 0 5 5 3 2 | 1 3 2 1 6 2 1 | 3 3 3 3 5 2 5 3 2 | 3 1 1 2 1 7 6 | 6 0 (1 2 1 2 |

等待　子 儿　身 成　器，　　　　　　　　（黄白：官人

3. 5 3 5 3 2 | 1 3 2 1 6 1 2 3 | 1 - 6 6 6 6 5 | 6 2 2 7 6 5 5 | 6 -) 6 6 1 |

啊！杨文举白：娘子啊！）　　　　　　　　交 伊

0 1 1 6 5 6 3 5 | 5 1 1 6 6 6 6 1 | 0 1 1 6 5 6 3 5 | 5 3 2 1 - |

宝　扇，　阮 交 伊　宝 扇　　（于）上

2 1 1 1 2 | 2 5 5 3 2 3 | 3 0 3 3 2 3 | 1 3 1 2 3 2 1 6 6 |

天　　　　　　　　救阮　出 火

5 5 6 6 5 | 5 0 3 3 3 2 3 | 1 3 1 2 3 2 1 6 6 | 5 (3 5 5 6 7 5 | 6 0 0 0) ‖

坑,上 天　　救阮　出 火　　坑。

266

42.儿 夫 出 去

《目连救母》良女、雷有声唱

1=♭A 4/4

【北下山虎】（鼓介慢双开）

（5 3 5 | 1 3 2 1 6 5 1 3 | 2）2 3 2 | 2 3 5 3 2 2 7 6 |
（良唱）儿 夫 出（于）去

5 6 - 6 1 | 2. 3 2 2 1 7 6 | 6 - 1 1 5 6 | 2 3 2 1 6 1 1 6 1 |
未见 回 归， 枉我 暝 日

5 1 1 6 1 6 5 3 5 | 3 3 3 6 6 5 | 5 1 1 5 1 | 5 1 6 0 6 6 5 3 |
独守孤 帏。 想 起来 恨阮 红颜 （于）命

2 5 3 3 2 2 3 | 2 3 3 2 6 6 6 1 | 2. 3 2 2 1 7 6 | 3. 5 6 2 1 6 |
薄， 怨杀 寂寞苦难 推， 闷 来心都

5. 3 5 6 1 6 | 6 5 3 2 | 2 2 2 6 2 | 2 2 0 6 6 2 6 6 6 1 |
碎。 我 今 努 力 掠只 铁杵 来 磨成

2. 3 2 2 1 7 6 | 6 0 5 6 6 6 1 | 6 1 5 1 6 1 | 0 1 1 6 5 6 3 5 |
针， 又畏 许 天 时 寒冷，阮即 急 做

5 1 1 6 1 6 5 3 5 | 3 3 3 6 6 5 | 5 2 3 2 | 2 3 2 3 2 3 |
寒 衣， 未 知 我 君 今卜

1 3 3 2 3 2 1 6 6 | 2. 3 2 2 1 7 6 | 6 6 5 6 6 6 1 | 5 1 5 1 1 6 1 |
值日 通 回 归？ 伊许 处 劳碌（劳碌）碌

267

5 $\stackrel{\frown}{\underset{\cdot}{1}}$ $\underline{1\ 6\ 1\ 6\ 5}$ $\underline{3\ 6}$ | 3 2 $\underline{6\ 1\ 1\ 1\ 2}$ | $\underline{1\ 6\ 1}$ $\underline{1\ 1\ 6\ 1}$ | 5 $\underline{1\ 1}$ $\underline{6\ 1\ 6\ 5}$ $\underline{3\ 5}$ |
暗 挥　　泪，阮只　处 清 清 冷 冷 阮　泪 双

$\stackrel{\frown}{3}$ $\underline{3\ 3}$ $\underline{6\ 6}$ $\underline{5}$ | 5 $\underline{5\ 5}$ $\underline{3\ 3}$ 2 | 2 $\underline{2\ 3}$ 2 | 6 $\underline{1}$ $\underline{2\ 6\ 6\ 6\ 1}$ |
垂。　　　 正　是　 流 水 无 心 恋 落

$\underline{2\cdot\ 3}$ $\underline{2\ 2\ 1\ 7\ 6}$ | 6 0 $\underline{5\ 6\ 6\ 6\ 7}$ | $\underline{0\ 1\ 1}$ $\underline{6\ 5}$ $\underline{6\ 3\ 5}$ | 5 $\underline{1\ 1}$ $\underline{6\ 1\ 6\ 5}$ $\underline{3\ 5}$ |
花，　　　 落 花　 有 意　随 流

$\stackrel{\frown}{3}$ $\underline{3\ 3}$ $\underline{6\ 6}$ $\underline{5}$ | 5 2 $\underline{3\ 3}$ 2 | 2 3 2 $\underline{2\ 3}$ | 1 $\underline{3\ 3}$ $\underline{2\ 3\ 2\ 1}$ $\underline{6\ 6}$ |
水。　　　 又 畏　我 君 许 处 临 险 临

$\underline{2\cdot\ 3}$ $\underline{2\ 2\ 1\ 7\ 6}$ | 6 0 $\underline{6\ 3}$ | 6 3 $\underline{6\ 3\ 3}$ 5 | 6 6 0 $\underline{6\ 6\ 6}$ 3 |
危，　　　 朝 暮 盼 望 倚 柴　扉，望 不 见

$\underline{1\ 6\ 1}$ $-$ $\underline{6\ 5}$ | 3 $\underline{3\ 3}$ $\underline{6\ 6}$ 5 | 5 $\underline{1\ 1}$ $\underline{6\ 1\ 6\ 5}$ $\underline{3\ 5}$ | 3 $\underline{3\ 3}$ $\underline{6\ 6}$ 5 |
君 身 许 处 如 痴　　（于）似　　 醉。

$\overset{\frown}{5}$ 3 $\underline{3\ 3}$ 2 | 2 3 2 $\underline{7\ 6}$ | 5 6 $-$ $\underline{3\ 3}$ | 2 $\underline{2\ 2\ 1\ 7\ 6}$ |
（雷唱）听 伊　　 拙 语 恁 人 叹 伤，

$\overset{\frown}{6}$ 0 $\underline{5\ 1\ 1}$ $\underline{5\ 5}$ | 1 5 $\underline{5\ 1\ 6\ 1}$ | $\underline{0\ 1\ 1}$ $\underline{6\ 5}$ $\underline{6\ 3\ 5}$ | 5 $\underline{1\ 1}$ $\underline{6\ 1\ 6\ 5}$ $\underline{3\ 5}$ |
原来 是 一 守 节 妇 人 许 处　受 苦　　受 凄

3 $\underline{3\ 3}$ $\underline{6\ 5}$ 3 | 6 $(\underline{3\ 3\ 2\ 1}$ $\underline{6\ 1}$ | $2)$ 3 2 | 6 2 $\underline{2\ 6\ 6\ 6\ 1}$ |
凉。南 无 阿 弥 陀 佛。　　　 心 坚 磨 杵 卜 成

$\underline{2\cdot\ 3}$ $\underline{2\ 2\ 1\ 7\ 6}$ | 6 0 $\underline{5\ 6\ 6\ 6\ 1}$ | 5 6 $\underline{5\ 1\ 6\ 1}$ | $\underline{0\ 1\ 1}$ $\underline{6\ 5}$ $\underline{6\ 3\ 5}$ |
针，　　　 譬如　 学 道 未 成 须 着　勉 励

（于）自强。我正是佛家弟子最善良。因卜去到西天投活佛（哎呀）超度父，到半路遇着虎狼，我即险（险）遭灾殃。同伴人拆散不见踪，我即只身又兼许日暮（于）途穷。但得望门来投宿，幸逢着小娘子容纳一宵，借歇一暝。娘子你只阴骘（阴骘）无量。幸逢着小娘子容纳一宵，借歇一暝，万代功勋你阴我骘。娘子你只阴骘（阴骘）无量。南无阿弥陀佛。

注：该曲曲牌在"泉州传统戏曲丛书"第十卷第234页称为【下山虎】。

43.自 离 家 乡

《目连救母》傅罗卜唱

1=♭A 4/4

【大迓鼓】（鼓介总开）

| 1 1 | 3 2̱3̱1̱ 6̱5̱ | 5 3̱5̱1̱ 1̱6̱5̱ | 6· 5̱3̱5̱6̱1̱6̱ | 6 0 3̱3̱5̱ |

自 离 家 乡 一 拙 时，　　　　心 坚 卜

| 2̱5̱3̱2̱ 3̱2̱1̱ | 1 3̱0̱1̱1̱ 2̱1̱ 6̱6̱ | 5 3̱5̱0̱1̱1̱6̱ | 3 3 - 6 |

救 母，　　愿 卜 到 西 天。　　磨 难 辛

| 1 6̱5̱ 6̱ 6̱2̱5̱ | 3 5̱5̱5̱3̱ 2̱1̱2̱ | 3 0 5̱2̱5̱ | 2̱5̱3̱ 3̱2̱ 1 1 |

苦 是 我 甘 心 受，　得 见 我 母 亲，

| 3̱3̱0̱1̱1̱ 2̱1̱ 6̱6̱ | 5 3̱5̱0̱1̱1̱6̱ | 6 0 6̱6̱ 1 | 1 1 6̱1̱6̱5̱ |

许 时 心 欢 喜。　　　　谢 得 我 佛 相 点

| 5̱3̱5̱ 5̱3̱3̱3̱2̱ | 3 0 5̱2̱5̱ | 2̱5̱3̱2̱1̱ 6̱1̱ | 3̱2̱0̱1̱1̱ 2̱1̱ 6̱6̱ |

醒， 说 因 依， 说 出 拙 因 依， 我 今 即 知

| 5 3̱5̱0̱1̱1̱6̱ | 6 0 1̱6̱6̱6̱1̱ | 6̱ 6̱ 6̱1̱6̱5̱ | 5̱3̱5̱ 3 - |

机。　　　直 到 西 天 雷 音 寺 见

| 3 1 - 2̱ | 2̱ 5̱5̱3̱2̱3̱ | 3̱3̱3̱2̱3̱1̱6̱ | 1 0 5̱2̱5̱ |

佛，　　　　　　　　　　得 见

| 2̱5̱3̱2̱3̱ 3̱2̱1̱ | 6̱ 6̱6̱2̱6̱1̱ | 1 3̱3̱2̱1̱1̱1̱2̱ | 1 5 - 2 |

我 母 许 时 一 家 得 团 圆。唠 唠

| 5̱3̱ 1̱2̱2̱2̱1̱ | 0 2̱1̱6̱6̱1̱ | 1 3̱2̱0̱1̱1̱1̱2̱ | 3 5 - 2 | 3 0 0 0 ‖

哩 哸 唠 哸 唠 哩 唠 哩 唠 哸 唠 唠 哸。

270

44. 终 日 心 头

《抢卢俊义》宋江唱

1=♭A　4/4

【雁影】（鼓介紧双开）

```
（5 5 3 2 6 1 | 2 - ）2 5 3 2 | 3 2 2 7 2 7 6 5 6 | 3 3 2 3 1 1 3 2 | 2 0 1 3 2 1 |
              终    日，    终  日              心  头

3 2 3 2 1 6 2 7 5 | 6· 5 3 5 6 7 6 | 6 0 3 2 | 2 0 1 3 2 1 |
闷    悠      悠，            住      梁  山

3 2 3 2 1 6 2 7 5 | 6· 5 3 5 6 7 6 | 6 2 2 3 3 2 | 2 0 3 3 2 1 |
不  觉  有  几  秋。            晁  哥      远  征

3 2 1 6 2 7 5 | 6 3 5 6 7 6 | 6 5 5 3 3 2 | 2 0 1 3 2 1 |
音  信  未  卜，        使  我      暝  日

3 2 1 6 2 7 5 | 6 3 5 6 7 6 | 6 5 5 3 3 2 | 2 0 1 3 2 1 |
悬  思    想。        胜  负      未  分，

3 2 1 6 2 7 5 | 6 3 5 6 7 6 | 6 2 2 6 6 6 | 2 0 6 2 7 6 |
心  头  惆    怅。    （于）何  日，  何  日

0 2 2 7 6 7 5 6 | 2 3 5 3 2 1 6 | 2 - 2 2 2 1 |
奏    凯，    奇  功    成    就？    哇  啊  哩  哇

6 6 6 6 1 2 - | 2 3 5 3 2 1 6 | 2 （6 1 1 2 3 1 | 2 - ）0 0 ‖
唠      哇    唠  哇  哩  啊  唠    哇。
```

271

45.自君一去

《织锦回文》苏若兰唱

1=♭A 4/4

【雁过滩】（鼓介慢双开）

（2 7 2 | 5 7 6 5 3 2 5 7 | 6 - ）5 5 6 6 | 2 3 5 3 2 7 6 |

自 君 一（于）去

5 6 6 5 6 2 3 | 3 2 2 2 1 0 3 3 2 | 2 0 5 6 5 6 | 2 3 1 2 1 6 6 6 5 |

绝 断 信 音， 蓝 桥 路 远

1 6 1 6 1 6 5 3 5 | 1 1 1 6 5 0 1 1 6 | 6 0 2 3 3 3 1 | 2 3 1 6 2 1 |

水 都 又 深。 未 知（于）君 身

3 3 3 3 5 2 5 3 2 | 3 1 1 1 2 1 7 6 | 6 0 5 6 | 2 3 1 2 1 6 6 1 |

好 共 怯， 为 君 割 吊 得 阮

5 1 1 6 1 6 5 3 6 | 3 3 3 6 6 5 | 6 6 5 5 3 3 3 | 1 6 6 6 5 0 6 6 2 3 |

忘 餐 废 寝。 妈 亲 在 堂 上， 今 卜

1 2 1 2 3 5 3 2 | 3 1 1 1 2 1 7 6 | 6 0 6 1 1 1 2 | 6 2 6 6 6 1 |

怙 谁 人 通 应 承， 值 时 会 得 君 恁

0 1 1 6 5 6 3 5 | 5 2 6 1 1 6 | 3 2 3 2 3 3 3 5 | 2 5 1 6 6 1 |

返 来 （返来）乡 井？ 值 时 会 得 我 君 恁

0 1 1 6 5 6 3 5 | 5 2 6 1 1 6 | 3 2 3 2 3 3 2 | 5 3 5 6 6 6 5 |

返 来 （返来）乡 井？ 唠 唠 哩 哖 唠 哖 唠

0 1 1 6 5 6 3 5 | 5 6 5 0 3 3 3 5 | 6 - 2 3 3 3 2 | 5 2 3 5 6 6 6 5 |

哩 唠 哩 唠 哖 唠 唠 哩唠哖 唠哖 唠

0 1 1 6 5 6 3 5 | 2 3 5 3 2 7 6 | 2（6 1 1 2 3 1 | 2 - ）0 0 ‖

哩 唠 唠哖哩 唠 哖。

272

46. 夫 为 功 名

《织锦回文》苏若兰唱

1=♭A 4/4

【南倒拖船】（鼓介慢双开）

273

2 - 2 3 3 3 2 | 5 3 5 6 6 6 5 | 6 1 1 6 5 6 3 5 | 5 6 5 0 3 3 3 5 | 6 - 2 3 3 3 2 |
埔。　唠　　唠哩哗唠哗　唠　哩　　唠　　　哩唠　哗唠　唠

5 2 3 5 6 6 6 5 | 0 1 1 6 5 6 3 5 | 2 3 5 3 2 1 6 | 2 (6 1 1 2 3 1 | 2 -) 0 0 ‖
哩唠哗　唠哗　唠　哩　唠　　唠哗哩唠　哗。

注：该曲曲牌在"泉州传统戏曲丛书"第十三卷第155页称为【倒拖船】。

47. 姐 姐 一 去

《白蛇传》小青唱

1 = ♭A 4/4

【北倒拖船】（鼓介紧双开）

(5 5 3 2 6 1 | 2 -) 3 5 3 2 | 1 3 2 2 1 1 6 5 | 5 3 5 1 1 6 5 |
　　　　　　　　姐　姐　一　去　未　返

6. 5 3 5 1 1 6 | 6 0 5 1 1 6 5 | 6 5 5 3 6 5 | 3 5 5 3 5 3 2 1 2 |
来，　　　令人　心　头　乜　挂

3. 2 1 6. 1 2 | 2 5 5 3 2 3 | 3 0 3 5 3 2 | 1. 3 2 1 6 2 1 |
碍，　　　　端阳　不　听

3 3 3 3 5 2 5 2 | 3 1 1 1 2 1 7 6 | 6 0 5 6 | 2 1 2 1 6 6 6 1 |
阮　言　语，　　相　公　一　命

5 1 1 6 1 6 5 3 5 | 6 1 6 5 6 0 3 2 1 2 | 2 5 3 2 1 2 2 2 3 | 1 3 1 2 3 2 1 6 1 |
未心　　　知，　相公　一　命　未心

5 - 3 5 6 5 | 0 3 3 3 5 6 5 6 | 6 1 - 1 1 | 6 1 1 6 5 3 5 6 5 |
知。　唠哗哩哗　唠　哗　　唠　哩　哗　唠哗哩哗

3 3 3 3 5 6 1 6 | 1 3 1 2 3 2 1 6 1 | 5 (3 5 5 6 7 5 | 6 -) 0 0 ‖
唠　哗　唠哩　唠　哗。

274

48.刘备当时

《火烧赤壁》周瑜唱

1=♭A 4/4

【风险才】（鼓介地锦开）

（0 咚咚嗞）2 ⁵₃ 3 - | 3 0 0 3 3 2 1 | 2 0 2 2 7 2 7 6 5 5 | 6 2 5 2 3 5 |
刘 备，　　　　　　　　　　　　　　　刘 备

3 6 7. 6 5 5 | 6 3 3 2 5 3 5 | 2. 1 6 1 1 3 3 3 | 2 2 2 7 2 7 6 5 5 |
当 时　　　（于）俊 英，

6 3 5 3 2 | 2 6 7. 6 5 5 | 6 3 3 2 5 3 5 | 2. 1 6 1 0 3 3 3 3 |
诸 葛 巍 巍 盖 世 名，

2 2 2 7 2 7 6 5 5 | 6 2 5 3 5 | 2 0 1 3 2 1 | 3 2 1 6 2 7 5 |
何 事 迷 入 江 东

6 3 5 6 7 6 | 6 7 7 7 6 | 2 3 3 2 1 6 6 | 2. 1 6 1 2 3 2 |
城？ 算 得 来 寿 数 前 定，

2 5 6 5 3 2 | 2 0 1 3 2 1 | 3 2 1 6 2 7 5 | 6 2 - 6 |
枉 自 争 辱 与 争 荣，枉 自

1 2 1 2 | 5 - 6 - | 2 3 5 3 2 1 6 | 2 2 3 2 | 2 5 3 3 2 |
争 辱 与 争 荣。唠 哖 哩 哖 哩 哖

2. 5 3 2 1 6 | 2 - 1 2 1 | 3 2 1 2 | 6 1 1 2 | 6 - 2 2 2 1 |
唠 哩 唠 哖 唠 哖 唠 哩 哖 哖 哩 唠 哖 哖 哩 哖 哖 啊 哩 哖

6 6 6 1 2 - | 2 5 5 3 2 1 6 | 2（6 1 1 2 3 1 | 2 -）0 0 ‖
唠 哖 唠 哖 哩 唠 哖。

275

49.我君只去

《水淹七军》孟氏、庞德唱

1=♭A 4/4 转廿

【蚵蟹】（鼓介紧双开）

4/4 (5 5 5 3 2 6 1 | 2 -) 3 3 2 3 | 1 3 2 2 1 1 6 5 | 5 3 5 1 1 6 5 |
（孟唱）我 君 只 去 保 身

6 3 5 6 1 6 | 6 5 1 6 5 | 5 3 3 2 2 3 | 3 1 1 1 2 |
己， 上 阵 细 致，

2 5 5 3 2 3 | 3 0 5 5 3 2 | 1 3 2 1 6 2 1 | 3. 5 2 5 3 2 |
有 进 有 退 勿 执

3 1 1 1 2 1 1 6 | 6 0 (1 2 1 2 | 3 5 3 3 3 2 | 1 3 2 1 6 1 2 3 |
性。

1 - 6 6 6 5 | 6 2 2 7 6 5 5 | 6 -) 1 6 | 5 0 1 6 1 |
你 须 念， 你 须

5 3 5 5 6 1 | 6 6 6 1 6 5 | 3. 5 6 2 1 6 | 5 0 5 5 |
念 （念） 阮 妻 孤 （妻孤） 子 儿 幼， 系（系、

5 0 1 1 | 2 1 1 1 2 | 5 3 - - | 3 5 5 3 2 3 1 6 | 1 0 3 3 2 3 |
系） 俩 甘 割 舍

1 3 3 2 1 6 6 | 5 5 5 6 5 | 5 0 3 3 2 3 | 1 3 1 2 1 6 6 |
拆 分 离？俩 甘 割 舍 拆 分

【尾声】

5 (3 5 5 6 7 5 | 6 -) 0 0 | 廿 2 2 2 1 - 5 1 0 1 6 5 3 5 |
离？ （庞唱）我 劝 你， 勿 得 心 伤

276

| 1 6 - 6̇ 2̇ | 1 - 1 1̲0̲1 | 6̇ 5̲ 3̲ 5 | 1 6 - 6̇ 2̇ | 1 - : |
|悲，|荣枯|得失总由|天，|惟愿|

| 1 1 6̇ 5̇ 3̇ 5 | - 2̇ 5̇ 3̲ 2̲ 6̇ | 1 2̇ 6̇ 1 | - (6̇ 6̲ 5̲ 6̲ 7̲ 5̲ 6̇) ‖ |
|奏凯歌|回|朝市。|

注：该曲曲牌在"泉州传统戏曲丛书"第十二卷第230页称为【胜葫芦】，唱词从"须念妻孤子幼"开始，与【胜葫芦】同。

50. 滩 头 流 水

《织锦回文》李文超唱

1=♭A 2/4 转 廿

【地锦当】

2/4 (5̲5̲ | 3̲2̲6̲1̲ | 2̇)3̇ | 5̇.3̇ | 2̇0(5̲5̲ | 3̲2̲6̲1̲ | 2̇ -) | 1 2̇ 2̇ 6̇ | 2̲1̲6̲ | 6̇0 |
滩　头，　　　　滩头　流水

6̇ 3̇ | 2̇0(5̲5̲ | 3̲2̲6̲1̲ | 2̇ -) | 6̇ 7̇ | 5̇ 7̇ | 5̲6̲7̲2̇ | 6̇ - | 6̇ 2̇ |
谁敢　挑？　　　　滩头　流水　谁　敢　挑？　谁敢

6̇ 2̇ | 6̇ 3̇ | 5̇.3̇ | 2̇(5̲5̲ | 3̲2̲6̲1̲ | 2̇ -) | 5̇.6̇ | 5̇.3̇ | 2̇0(5̲5̲ | 3̲2̲6̲1̲ |
骑马　过单　桥？　　　　　　老　鼠，

2̇ -) | 廿 7̇7̇7̇7̇7̇7̇ | 5̲6̲0 6̲6̲7̇ | 5̲7̇5̲6̲0 | 1̲1̲2̲6̇ - 3̇ 1̇ 2̇ ‖
老鼠　不敢猫前过，　真金不怕火炼烧，　真金不怕　火炼烧。

51. 学 成 武 艺

《织锦回文》窦灵芝唱

1=♭A 2/4

【童调地锦当】

(5̲5̲ | 3̲2̲6̲1̲ | 2̇ -) | 6̇ - | 3̇ - | 2̇(5̲5̲ | 3̲2̲6̲1̲ | 2̇ -) | 6̇ 2̇ | 2̇ 1 |
学　成，　　　　学成　武

2̲1̲6̲ | 6̇ 0 | 6̇ 3̇ | 2̇(5̲5̲ | 3̲2̲6̲1̲ | 2̇ -) | 6̇ 2̇ | 1 2̇ |
艺　　　文章　通，　　　　学成　武艺

277

5 6̂7̂5 | 6 - | 1 2 | 1̂2̂2̇2̇1 | 6̇ 7̂6̇ | 5 7̇7̇ | 7̂6̂5 | 6 (5̂5̇ | 3 2̇6̇1 |

文章　通，　今蒙宣　召　沐恩　　光。

2 -) | 5 - | 3 - | 2 (5̂5̇ | 3 2̇6̇1 | 2 -) | 2̇ 1 | 2̇ 2 | 1 6̇ |

一　　朝，　　　　　　　一朝　展出　驱雷

2̂1̂1̂3 | 2̇ 6̂1 | 2̂1 2̇2̇ | 0 2̇3 | 1̂2̂1̂6 | 1̂ 7̂6 | 5 6̇ | 0 2̂2̂7̂5 |

手，　　　　方显男　儿　气吐

6̇ 2̇3 | 1̂2̂1̂6 | 1̂ 7̂6 | 5 6̇ | 0 2̂2̂7̂5 | 6̇ 0 | 2̂3̂3̂3̂2̂ | 5 0 |

虹，方显男　儿　气吐　　　虹。　唠哴　唠哩，

2̂2̂2̂3̂1 | 2 - | 6̂1̂1̂6̇ | 2 - | 2̂2̂2̂3̂1 | 2 (6̂1 | 1̂2̂3̂1 | 2 -) ‖

唠唠　哩唠哴　唠哴　唠　哩，　唠唠　哩唠哴。

注：该曲曲牌在“泉州传统戏曲丛书”第十三卷第144、145页称为【地锦裆】。

52. 亘耐楚子无理

《楚昭复国》姬光唱

1=♭A 2/4

【好姐姐】（鼓介一二开）

(5̂5̇ | 3̂3̂3̂1 | 2 0) | 5 - | 3 - | 2 (5̂5̇ | 3̂3̂3̂1 | 2 0) | 5 2 | 5 5 |

亘　耐，　　　　亘耐　楚子

2̂5̂3̂2̇ | 5 0 | 3 2 | 0 5 | 2 0 | 2 3̂5 | 2 (5̂5̇ | 3̂3̂3̂1 | 2 0) |

无　理，　敢只　处　言三语四，

5 3 | 2̂ 5 | 3 2 | 1̂1̂1̂2̇ | 1̂ 6̇ | 6̇ 2 | 1̂ 6̇ | 5 5 | 2 (5̂5̇ |

米珍、潘　后，　看伊　走去　值？

3̂3̂3̂1 | 2 0) | 2̂ 5 | 5 0 | 2̂ 5 | 3 2 | 1̂1̂1̂2̇ | 1̂ 6̇ | 6̇ 6̇ |

掠得　来，　掠得　来　　　定

278

2 0 | 5 5 | 2 2 | 5 5 3 | 5 0 3 3 | 2 5 3 2 | 1 2 1 5 | 6 6 |

卜　　碎割　万凌　迟, 方消　得,　　方消　得　　　一

2 0 | 2 2 | 2 6 | 2 0 | 2 2 | 2 (3 3 | 2 1 6 1 | 2 -) ‖

腹　　的　恨　气,　一　腹　的　恨　气。

53. 得 见 我 子

《目连救母》刘世真唱

1=♭A 2/4 4/4

【四边静】（鼓介一二开）

(5 5 | 3 3 3 1 | 2 0) | 2 - | 3 - 2 - | 2 0 | 7 - |

　　　　　　　　　　　得　见　　　　我

7 - | 6 - | 6 0 | 5 3 | 2 (5 5 | 3 3 3 1 | 2 0) | 6 - |

子　　　　　好伤　悲,　　　　　　　　　　　俪

3 - | 2 - | 2 6 | 2 0 | 6 6 | 2 (5 5 | 3 3 3 1 | 2) 1 | 3 1 |

得,　　　俪　得　会不　啼?　　　　　　　　　是　阮

0 3 3 | 3 0 2 | 2 0 | 6 2 7 5 | 6 (5 5 | 3 3 3 1 | 2 0) | 3 3 2 |

所见　浅, 开荤　瞒神　祇。　　　　　　　　做紧超

2 (5 5 | 3 3 3 1 | 2 0) | 3 3 2 | 2 6 6 | 2 2 6 3 | 2 (5 5 | 3 3 3 1 |

度,　　　　　　做紧超　度,　乞阮　出世,

2) 3 | 3 1 | 0 1 2 | 2 1 | 3 2 1 | 6 2 7 5 | 6 6 | 2 0 | 6 6 |

免阮　坠阴司,万劫　受凌　迟,万　劫　受凌

4/4 2 - (2 2 | 2 0 7 7 | 7 0 5 5 | 6 7 6 5 3 3 | 2 -) 0 0 ‖

迟。

279

54. 庞 能 明

《水淹七军》于禁唱

1=♭A 2/4

【莲子】（鼓介一二开）

(5 5 | 3 3 3 1 | 2) 6 6 | 2 1 6 6 | 3 - | 2 (5 5 | 3 3 3 1 | 2) 7 | 5 0 |
　　　　　　　　　　庞能　明啊庞能　明，　　　　　　　　　　　　　　武艺

5 6 | 6 (5 5 | 3 3 3 1 | 2) 6 | 3 2 | 2 7 | 7 0 | 6 7 | 6 (5 5 |
实堪　羡，　　　　　　　　　　云　长　中　了　伊一　箭，

3 3 3 1 | 2) 0 | 6 6 2 6 | 1 0 | 6 1 6 2 | 2 0 | 6 6 2 2 | 2 0 |
　　　　　　若无我鸣　金，　成功在眼　前，　若无我打　锣，

(叭卜叭叭 | 叭 0) | 6 1 | 6 5 | 3 - | 2 - | 2 3 3 3 2 | 5 0 |
(打草锣声鸣金)　成　功　在　眼　前。　　　唠咗唠　哩，

2 2 2 3 1 | 2 0 | 6 1 1 6 | 2 0 | 2 2 2 3 1 | 2 (6 1 | 1 2 3 1 | 2 0) ‖
唠唠　哩唠咗，　唠咗唠　哩，　唠唠　哩唠咗。

55. 无 端 祸

《临潼斗宝》伍员唱

1=♭A 2/4 转廿

【五更子】（鼓介一二开）

(5 5 | 3 3 3 1 | 2) 6 1 | 1 1 6 1 | 3 - | 2 0 | 6 6 | 3 - | 2 (5 5 |
　　　　　　无端　祸呀无端　祸，　　　　目　前　见，

3 3 3 1 | 2) 6 | 3 2 | 0 1 | 6 0 | 2 6 3 1 | 2 (5 5 | 3 3 3 1 |
　　　　父　母　兄　弟　拆散分　离。

2) 3 | 3 2 | 0 1 | 6 0 | 6 2 6 6 | 2 (5 5 | 3 3 3 1 | 2 0) |
四　目　相　看　俩得会不　啼？

280

1 6 0 2 | 2 0 | 6 1 0 2 | 2 0 | 7̣ 6̣ | 5̣ 0 | 7̣ 5̣ | 6̣ 0 | 6̣ 2 0 6̣ |

思量 起来， 肠肝 寸裂， 拆分 离 在 二 边。 若还 有

6̣ 0 6̣ 2 | 6̣ 2 0 1 | 6̣ 0 | 6̣ 2 0 6̣ | 6̣ 0 | 廿 2 6̣ 6̣ 2 5̣ 3 5̣ 3 2 - ‖

命, 有日 共你 相 见； 若还 无命， 今旦 共你 唯相辞。

56.前日相议

《取东西川》曹洪唱

1=♭A 2/4

【女冠子】（鼓介一二开）

(5̣ 5̣ | 3 3 3 1 | 2) 6̣ | 3 - | 2 (5̣ 5̣ | 3 3 3 1 | 2) 6̣ | 3 2 3 | 2 1 | 6̣ 0 |

前 日， 前 日 相 议

3 3 | 2 (5̣ 5̣ | 3 3 3 1 | 2) 3 | 3 2 3 | 2 2 | 1 0 | 6̣ 2 6̣ 1 | 2 (5̣ 5̣ |

紧守 备； 进 兵， 进 兵 欲取 巴 州。

3 3 3 1 | 2) 3 | 3 2 3 | 2 6̣ | 2 0 | 3 1 | 2 (5̣ 5̣ | 3 3 3 1 | 2) 0 |

不 信 吾言 果担 忧，

6̣ 7̣ | 7̣ 5̣ | 7̣ 0 | 6̣ 1 0 1 | 6̣ 0 | 6̣ 1 6̣ 3 | 3 (5̣ 5̣ | 3 3 3 1 | 2) 3 |

戈甲 不全 留， 若依 文状， 罪当 斩首， 带

3 2 3 | 2 1 | 6̣ 0 | 2 2 6̣ 1 | 2 (5̣ 5̣ | 3 3 3 1 | 2) 3 | 3 2 3 | 2 6̣ |

着 众将 劝免 将就， 再建 奇

1 0 | 6̣ 6̣ | 2 (5̣ 5̣ | 3 3 3 1 | 2) 0 | 5̣ 7̣ | 6̣ 7̣ | 6̣ 7̣ |

功 赎前 咎， 努力 先取 葭萌，

5̣ 7̣ 0 7̣ | 6̣ 0 | 1 2 2 2 1 | 2 0 | 6̣ 3 6̣ 3 | 2 0 | 2 3 3 3 2 | 5 0 |

后图 益州； 先取 葭萌， 后图 益州。 唠哾 唠哩，

2 2 2 3 1 | 2 0 | 6̣ 1 1 1 6̣ | 2 0 | 2 2 2 3 1 | 2 (6̣ 1 | 1 2 3 1 | 2 -) ‖

唠唠 哩唠哾 唠哾 唠哩 唠唠 哩唠哾。

281

57. 轻装背剑

《白蛇传》白素贞唱

1=♭E 4/4 2/4

【金钱花】（鼓介紧双开）

(3 3 3 2 1 6 1 | 4/4 2 -) 3 3 3 5 | 2 5 3 2 5 3 | 6 6 6 0 2 2 7 2 |
　　　　　　　　　　　　　　　轻 装　背 剑　到　仙

6· 5 3 5 7 7 6 | 6 0 2 5 3 5 | 2 5 3 2 5 3 | 6 6 6 0 2 2 7 2 |
山，　　　　　为 着　情 人　心　不

6· 5 3 5 7 7 6 | 6 0 2 5 3 2 | 5 3 3 2 5 3 | 2/4 6 6 5 3 |
安，　　　　　腾 云　驾 雾　顷　刻

5 2 3 | 6 6 5 3 | 5 2 3 | 6 6 5 3 | 5 2 3 | 2 6 1 | 1 0 |
间，　取 仙 草　莫 迟 慢，　解 救 夫 君

5 2 | 5 0 | 2 6 1 | 1 0 | 5 2 | 5 (1 3 | 2 1 6 1 | 2 -) ‖
有 何 难，　解 救 夫 君　有 何 难。

58. 苦苦痛痛

《楚汉争锋》虞妃、项羽唱

1=♭A 转 1=♭D 2/4 转 廿

【玉交枝】（鼓介一二开）

(3 3 3 1 | 2 5 | 3 3 3 1 | 2 -) | 3 3 | 0 3 | 3 3 |
　　　　　　　　　　　　　　（虞唱）苦 苦，　苦 苦痛

3 1 | 1 2 | 5 3 3 | 3 3 3 3 | 2· 1 6 1 | 2 1 6 6 | 5 - |
痛，　　　　　　　　　　　　

6 6 3 6 | 6 3 5 | 6 3 | 6 3 | 2 3 | 3 1 | 1 2
苦 苦 痛 痛，　只 样 苦 痛 甲 我 看 谁

282

5 33 | 3 3 3 3 | 2. 1 6 1 | 2 1 6 6 | 5 - | 5. 6 1 | 6 6 0 5 5 | 1 1 6 5 | 5 3 5 |
人。　　　　　　　　　　　　　　　　　　谁　疑　灾　祸　天　上　降，

2 3 | 1 3 | 1 2 | 5 33 | 3 3 3 3 | 2. 1 6 1 | 2 1 6 6 | 5 0 | 1 2 |
生　死　亦　卜　一　同。　　　　　　　　　　　　　　　　　我

5 33 | 3 3 3 3 | 2. 1 6 1 | 2 1 6 6 | 5 0 | 1 6 | 1 5 | 6 1 6 5 | 5 3 5 |
君，　　　　　　　　　　　　　　　我　君　做　事　不　合　当，

3 6 | 5 0 | 3 3 6 | 5 0 | 3 6 | 5 6 | 6 3 0 3 3 | 5 1 3 |
到　今　旦　谁　人　可　望？　万　里　山　河　一　旦　尽　空，万　里

2 3 | 3 1 | 1 2 | 5 33 | 3 3 3 3 | 2. 1 6 1 | 2 1 6 6 | 5 0 | 2 3 |
山　河　一　旦　尽　空。　　　　　　　　　　　　　　　　　军　马，

2 3 | 1 - | 3 1 | 1 2 | 5 33 | 3 3 3 3 | 2. 1 6 1 | 2 1 6 6 | 5 0 |
军　马　来　紧，　　　　　　　　　　　　　　　　　

6 1 0 3 3 | 6 3 5 | 6 6 | 3 6 | 6 6 | 6 3 | 6 3 1 | 3 3 |
军　马　来　紧，　　请　卜　大　王，　请　卜　我　大　王　你　看　做　紧

3 1 | 1 2 | 5 33 | 3 3 3 3 | 2. 1 6 1 | 2 1 6 6 | 5 0 | 1 6 5 |
打　出　　　阵，　　　　　　　　　　　　　　　你　千

3 0 | 3 6 | 3 6 0 6 6 | 5 0 | 5 3 | 3 6 0 6 6 | 6 0 |
万　勿　得　烦　恼　妾　身，　祸　到　袂　由　得　恁。

6 3 | 3 6 | 6 5 | 6 2 1 | 3 2 | 2 3 | 1 1 | 1 2 |
只　去　若　还　见　天　日，须　念　妾　身　阴　魂　会　叫　嗌

5 33 | 3 3 3 3 | 2. 1 6 1 | 2 1 6 6 | 5 0 | 3 3 | 3 3 |
应。　　　　　　　　　　　　　　　　　　(项唱)你　说，　你　说

283

五线谱（简谱）：

1 2 | 5 3̲3̲ | 3̲3̲3̲3̲ | 2.̲1̲6̲1̲ | 2̲1̲6̲6̲ | 5 0 | 6̲6̲6̲3̲ |
无　尽，　　　　　　　　　　你说　无

6̲3̲5̲ | 6̲3̲ | 5̲6̲ | 6̲6̲0̲3̲3̲ | 5 0 | 3̲3̲ | 6̲6̲ |
尽，　苦在　心头　魂不附身。　任是　铁打

5̲5̲ | 3̲6̲ | 6̲3̲5̲ | 3̲5̲ | 3 0 | 5̲6̲ | 3̲5̲0̲3̲3̲ |
心肝　亦恶　忍，　到今旦　生死　亦都　无

6̲3̲5̲ | 3̲1̲ | 1̲2̲ | 5 3̲3̲ | 3̲3̲3̲3̲ | 2.̲1̲6̲1̲ | 2̲1̲6̲6̲ | 5̲0̲3̲ |
凭。　我误　你，　　　　　　　　（虞唱）你

1 2 | 5 3̲3̲ | 3̲3̲3̲3̲ | 2.̲1̲6̲1̲ | 2̲1̲6̲6̲ | 5 0 | 5̲1̲ |
莫　忧。　　　　　　　　（项唱）误你

6̲6̲5̲ | 1̲1̲6̲5̲ | 5̲3̲5̲ | 5̲1̲ | 6̲6̲5̲ | 1̲6̲5̲ | 5̲3̲5̲ |
青春　可亏　你。　（虞唱）误阮　青春　可亏　阮。

3̲6̲ | 3 0 | 6̲6̲0̲3̲3̲ | 5̲3̲ | 2̲1̲ | 3̲3̲ | 1̲2̲ |
（项唱）到今旦　反悔无　尽，到　今旦　反悔　无

【怨】转1=♭D（前3=后7）

5̲3̲3̲ | 3̲3̲3̲3̲ | 2.̲1̲6̲1̲ | 2̲1̲6̲6̲ | 5 - | 廿7̲6̲7̲6̲ - 2 - 7̲6̲5̲ |
尽。　　　　　　　（虞唱）妾身　本是　江

6̲7̲5̲6̲ - 5̲6̲6̲ 6̲5̲3̲ 2 - 5 - 3̲2̲1̲ 1 3̲1̲2̲ - |
东女，　　随君征战　　十　　余年，

5̲5̲ 1̲ 1̲1̲6̲ 5̲3̲ 2 - 5 - 3̲2̲1̲ 2 3̲1̲ 2 - 5̲5̲ |
不如刎死　　　在　　君前，　　不如

1̲1̲ 0̲ 2̲4̲6̲5̲ 3̲2̲ 2 - 6̲2̲ - 7̲6̲5̲ 6̲ 7̲5̲6̲ - |
刎死　　　在　　君前。

284

59. 二十年来（一）

《楚汉争锋》韩信唱

1=♭A　2/4

【鹊踏枝】（鼓介一二开）

（5 5 | 3 3 3 1 | 2 -） | 6· - | 3 - | 2（5 5 | 3 3 3 1 | 2 -） | 6· 2 |
　　　　　　　　　　　　　二　　　十，　　　　　　　　　　　　　　　　二　十

6· 2 | 6 2 7 6 | 7 5 6 | 5 2 | 5 5 | 5 3 | 2 - | 3 - | 0（5 5 |
年　来　学兵　机，　只望　发迹　我身　成　　器。

3 3 3 1 | 2 -） | 2 - | 3 - | 2（5 5 | 3 3 3 1 | 2 -） | 6· 7 | 7 6 |
　　　　谁　知，　　　　　　　　　　　　　谁知　今旦

6 2 7 6 | 7 5 6 | 5 3 | 3 3 | 2（5 5 | 3 3 3 1 | 2 -） | 2 2 0 1 1 | 6 0 |
看书　误　柱相　耽置，　　　　　　　　　　弃楚　归　汉，

2 2 0 6 6 | 2 0 | 2 2 0 1 1 | 6· 0 | 2 2 0 6 6 | 2 0 | 2 3 3 3 2 | 5 0 |
才合　道理，　弃楚　归汉，　才合　道　理。　唠哗　唠哩，

2 2 2 3 1 | 2 0 | 6· 1 1 1 6· | 2 0 | 2 2 2 3 1 | 2（6· 1 | 1 2 3 1 | 2 -）‖
唠唠　哩唠哗，　唠哗　唠哩，　唠唠　哩唠哗。

60. 大 慈 悲

《三藏取经》黑虎王唱

1=♭A　2/4

【侥侥令】（鼓介一二开）

（5 5 | 3 3 3 1 | 2 -） | 1 1 | 2 3 | 1 3 3 3 1 | 2 2 | 3 2 | 0 2 | 3 0 |
　　　　　　　　　　大慈　悲呵　大　慈　悲，无　量　　功德，

3 2 2 2 1 | 2 3 | 3· 2 | 0 3 | 3 0 | 2 2 2 | 2 3 | 3 2 | 0 2 |
法有　神机，法旨　　降　来　须当　遵　依，虎　豹　狮

285

$\underline{2\ 0}\ |\ \widehat{1\ \overset{\frown}{2\ 3}}\ \underline{2\ 0}\ |\ \underline{\dot{6}\ \dot{2}\ \dot{2}\ 1}\ |\ \underline{\dot{6}\ \dot{2}\ 2}\ \|:\ \underline{2\ \dot{6}\ 1\ 1}\ |\ \dot{6}\ 0\ |\ \underline{\dot{6}\ \dot{6}}\ |\ \dot{6}\ 3\ |$

象　　任　驱　　驰，　　莫放迟呵莫放迟，　赶散伊兄弟，　　即时　折分

$2\ -\ :\|\ \underline{2\ 3\ 2}\ |\ \underline{5\ 0}\ |\ \underline{2\ 2\ 3\ 1}\ |\ \underline{2\ 0}\ |\ \underline{\dot{6}\ 1\ \dot{6}}\ |\ \underline{2\ 0}\ |\ \underline{2\ 2\ 3\ 1}\ |\ 2\ -\ \|$

离。　　唠唪唠哩，　唠唠哩唠唪，　唠唪唠哩，　唠唠哩唠唪。

61. 数千喽啰

《刘祯刘祥》孙恩、喽啰唱

1=♭A 2/4

【包子令】（鼓介一二开）

$(\underline{5\ 5}\ |\ \underline{3\ 3\ 3\ 1}\ |\ 2\ -)\ |\ 5\ -\ |\ \overset{\frown}{3\ -}\ |\ 2\ (\underline{5\ 5}\ |\ \underline{3\ 3\ 3\ 1}\ |\ 2)\ 3\ |$

数　千，　　　数

$\overset{\frown}{3\ 2}\ |\ \underline{0\ \dot{6}}\ |\ \underline{2\ \dot{6}}\ |\ \underline{3\ 1}\ |\ 2\ (\underline{5\ 5}\ |\ \underline{3\ 3\ 3\ 1}\ |\ 2)\ 3\ |\ \overset{\frown}{3\ 2}\ |$

千　　喽　啰　整　刀　枪，　　　　数　千

$\underline{0\ 1}\ |\ \underline{\dot{6}\ 0}\ |\ \underline{3\ 1}\ |\ 2\ (\underline{5\ 5}\ |\ \underline{3\ 3\ 3\ 1}\ |\ 2)\ 3\ |\ \overset{\frown}{3\ 2}\ |\ \underline{0\ 1}\ |$

兄　弟　整　刀　枪，　　　　劫　得　乡

$\underline{1\ 0}\ |\ \underline{\dot{6}\ \dot{6}\ \dot{6}\ 1}\ |\ 2\ (\underline{5\ 5}\ |\ \underline{3\ 3\ 3\ 1}\ |\ 2)\ 2\ |\ \overset{\frown}{3\ 2}\ |\ \underline{0\ \dot{6}}\ |\ \overset{\frown}{\dot{7}\ \dot{6}}\ |$

村　路上人猪羊。　　　　　官　兵　若　还

$\underline{0\ \dot{7}\ \dot{6}}\ |\ \underline{\dot{6}\ \dot{7}\ 7}\ |\ \underline{5\ 6\ 7\ 5}\ |\ \dot{6}\ -\ |\ \underline{\dot{6}\ \dot{6}}\ |\ 2\ (\underline{5\ 5}\ |\ \underline{3\ 3\ 3\ 1}\ |\ 2)\ \underline{3\ 1}\ |$

来　收　捕，杀伊不　死　定着　伤。　　　　　整刀

$\underline{2\ 5\ 3\ 1}\ |\ \underline{2\ 3}\ |\ \overset{\frown}{3\ 2}\ |\ \underline{0\ 2}\ |\ \underline{2\ 0}\ |\ \underline{\dot{6}\ 1}\ |\ \underline{2\ 3}\ |$

枪呀整刀　枪，　恰　是　猛　虎　咬　山　羊，恰

$\overset{\frown}{3\ 2\ 3}\ |\ \underline{2\ 2}\ |\ \underline{2\ 0}\ |\ \underline{\dot{6}\ 1}\ |\ \underline{2\ 0}\ |\ \underline{2\ 3\ 3\ 2}\ |\ \underline{5\ 0}\ |\ \underline{2\ 2\ 3\ 1}\ |$

是　猛　虎　咬　山　羊。　唠唪唠哩，唠唠哩唠

$\underline{2\ 0}\ |\ \underline{\dot{6}\ 1\ \dot{6}}\ |\ \underline{2\ 0}\ |\ \underline{2\ 2\ 3\ 1}\ |\ 2\ (\underline{\dot{6}\ 1}\ |\ \underline{1\ 2\ 3\ 1}\ |\ 2\ -)\ \|$

唪，　唠唪唠哩，　唠唠哩唠唪。

286

62. 笑张郃

《取东西川》韩浩、夏侯尚唱

1=♭A　2/4

【缕缕金】（鼓介一二开）

（0 5 5｜3 3 3 1｜2 -）｜2 3｜5（5 5｜3 3 3 1｜2 -）｜3 2｜0 3｜
　　　　　　　　　　　　　（韩唱）笑 张　郃，　　　　　　　　　笑 张

5 0 2 2｜3 5｜2（5 5｜3 3 3 1｜2）2｜5 3 2｜2 0｜5 5｜
郃，　　惊胆 破。　　　　　　　　　俗 言　　说 得

3 2｜2 1 6｜2 2｜2 6｜2（5 5｜3 3 3 1｜2）2｜3 2｜2 0｜
是，　见着 草索 也是　蛇。　　　　　　　黄 忠

3 5｜3 2｜0 2 1｜6 2｜0 3 3 2 1｜2（5 5｜3 3 3 1｜2）2｜
好 武艺，　伊今 年纪 老　大，　　　　　　　怎

3 2｜0 2｜2 0 6 6｜2 2｜2 6 6｜2 2｜2 6 1｜6 6｜
会　对　得　你共 我？　败伊 恰似　一 阵

6 6｜1 6｜6 2｜2 2 6 6｜6 0｜6 2 6 1｜2（5 5｜3 3 3 1｜
二 阵 三四 五六 七八十五 阵，　如水 崩沙。

2 0）｜2 6｜2 6 6｜2 6｜2 6 6｜3 1｜2（5 5｜3 3 3 1｜
（夏唱）咱 二　人，　咱 二 人　敢自 夸，

2）3｜3 2｜2 0｜5 2｜3 2｜0 1 1｜6 2｜6 2 1｜2（5 5｜
心 粗　　气力 大，　伊今 看（看、看）相　杀。

3 3 3 1｜2）2｜5 3 2｜2 0｜5 2｜5 2｜0 1 1｜6 6｜1 2｜
严颜　　却命 走，　伊今 无处 通摆

287

2 (5 5 | 3 3 3 1 | 2) 2 | 3 2 | 0 2 | 2 6̇ 6̇ | 2 2 | 2 6̇ 6̇ | 2 2 |
宿。　　　　　　　　　　　（合）怎　会　　对　得　　你　共　我?　　我　共

2 6̇ 1̇ | 6̇ 6̇ | 6̇ 6̇ | 1̇ 6̇ | 6̇ 2 | 2 2 6̇ 6̇ | 6̇ 0 | 6̇ 2 6̇ 1̇ |
你　赢伊　一　阵　二　阵　三　四　五　六　七八十五　阵，　　如水　崩

2 - | 2 3 2 | 5 0 | 2 2 3 1 | 2 - | 6̇ 1̇ 6̇ | 2 0 | 2 2 3 1 | 2 - ‖
沙。　　唠哝唠　哩，　　唠唠哩唠　哝，　　唠哝唠　哩，　　唠唠哩唠　哝。

63. 失却雁行

《五关斩将》关羽唱

1 = ♭A　2/4

【盛葫芦】（鼓介一二开）

(5 5 | 3 3 3 1 | 2 -) | 5 - | 3 - | 2 (5 5 | 3 3 3 1 | 2 -) | 2 2 |
　　　　　　　　　　　　失　　却，　　　　　　　　　　　失　却

6̇ 2 | 6̇ 6̇ 1̇ | 2 - | 1 1 | 6̇ 6̇ | 6̇ 6̇ | 5. 3 | 2 (5 5 |
雁　行　又　遇　鹣，　思　兄　遥　望　白　云　边，

3 3 3 1 | 2 -) | 5 - | 3 - | 2 (5 5 | 3 3 3 1 | 2 -) | 7̣ 6̣ | 7̣ 7̣ |
　　　　　托　　妻，　　　　　　　　　　　托　妻　寄　子

6̣ 7̣ | 6̣ 0 | 6̣ 6̣ | 5̣ 5̣ | 5̣ 5̣ | 6̣ 5̣ | 5̣ 0 | 2 6̣ | 1 1 |
心　愈　坚。　千　般　愁　恨，　愁恨　千　般，　　泣　对　西　风

6̣ 6̣ | 2 0 | 2 6̣ | 1 1 | 6̣ 6̣ | 5. 3 | 2 0 | 2 3 3 2 |
泪　涟　涟，　泣　对　西　风　泪　涟　涟。　　唠哝　唠

5 0 | 2 2 3 1 | 2 0 | 6̇ 1̇ 6̇ | 2 0 | 2 2 3 1 | 2 - ‖
哩，　唠唠哩唠　哝，　唠哝唠　哩，　唠唠哩唠　哝。

288

64. 恼窦滔（二）

《织锦回文》杨崇文唱

1=♭A 2/4

【剔银灯】（鼓介一二开）

$(\underline{5\ 5}\ |\ \underline{3\ 3\ 3\ 1}\ |\ 2\ 0)\ |\ 5\ \underline{2}\ |\ 3\ 0\ (\underline{5\ 5}\ |\ \underline{3\ 3\ 3\ 1}\ |\ 2\ 0)\ |\ \overset{\frown}{3}\ 2\ |\ 0\ 2\ |$
　　　　　　　　　　恼　窦　滔，　　　　　　　　　恼　窦

$3\ 0\ |\ \underline{5\ 3\ 5\ 2}\ |\ 5\ (\underline{5\ 5}\ |\ \underline{3\ 3\ 3\ 1}\ |\ 2\ 0)\ |\ \overset{\frown}{3}\ 2\ |\ 0\ 3\ |\ \overset{\frown}{5.\ 3}\ |$
滔，　畜生可无　理，　　　　　　　　太　骄　傲，

$2\ 0\ |\ \underline{1\ 2}\ 3\ |\ \overset{\frown}{\underline{2\ 2}\ \underline{7\ 5}}\ |\ \dot{6}\ (\underline{3\ 5}\ |\ \underline{5\ 6\ 7\ 5}\ |\ \dot{6})\ (\underline{5\ 5}\ |\ \underline{3\ 3\ 3\ 1}\ |\ 2\ 0)\ |$
伊　不肯来赠　诗。

$5\ -\ |\ 5\ 2\ |\ 0\ \overset{\frown}{5\ 5}\ |\ \underline{3\ 3\ 3\ 3}\ |\ \underline{2\ 3\ 2\ 1}\ |\ 2\ \underline{2\ 2}\ |\ \overset{\frown}{\underline{6\ 2}\ \underline{7\ 5}}\ |\ \dot{6}\ 0\ |$
奏　主，　　　　　　　　　　奏主征　番

$2\ 2\ |\ 5\ (\underline{5\ 5}\ |\ \underline{3\ 3\ 3\ 1}\ |\ 2\ 0)\ |\ \overset{\frown}{3}\ 2\ |\ 0\ 3\ |\ \overset{\frown}{5.\ 3}\ |\ 2\ 0\ |$
定是　死，　　　　　　　　即　消　得，

$5\ 3\ |\ 5\ 3\ |\ \underline{1\ 2}\ 3\ |\ \overset{\frown}{\underline{2\ 2}\ \underline{7\ 5}}\ |\ \dot{6}\ 0\ |\ \overset{\frown}{\dot{6}\ \underline{\dot{6}\ \dot{6}}}\ |\ 2\ \underline{2\ 1}\ |$
即消　得我　一腹　恨　气。　有　日，你今

$\dot{6}\ \underline{\dot{6}\ \dot{6}}\ |\ 2\ \dot{6}\ |\ 0\ \underline{5\ 5}\ |\ \underline{3\ 3\ 3\ 3}\ |\ \underline{2\ 3\ 2\ 1}\ |\ 2\ 0\ |\ 2\ 1\ |\ 2\ 2\ |$
有　一　日　　　　　　　　　　甲伊　反悔

$\underline{2\ 2\ 2\ \dot{6}}\ |\ \underline{2\ 2\ 2}\ |\ \overset{\frown}{\underline{7\ 6\ 5}}\ |\ \dot{6}\ (\underline{5\ 5}\ |\ \underline{3\ 3\ 3\ 1}\ |\ 2)\ 2\ 1\ |\ \underline{6\ 1\ 1\ 6}\ |\ 2\ \underline{2\ \dot{6}}\ |$
（反悔）　可　　迟，　　　　　　　想伊　一身伊今　恶返

$0\ \underline{5\ 5\ 3\ 1}\ |\ 2\ \underline{5\ 3}\ |\ \underline{2\ 3\ 3\ 2}\ |\ 5\ \overset{\frown}{2\ 3}\ |\ 0\ \underline{3\ 3\ 2\ 1}\ |\ 2\ (\underline{6\ 1}\ |\ \underline{1\ 2\ 3\ 1}\ |\ 2\ -\)\ \|$
乡　　里；想伊　一身伊今　恶返　乡　里。

289

65.念奴婢

《吕后斩韩》谢清远唱

1=♭A 2/4

【北一封书】（鼓介一二开）

```
(5 5 | 3 2 6 1 | 2 - ) | 6 6 | 1 2 | 6 2 | 1 6 | 6 1 2 | 1 6 1 |
              念 奴  婢, 姓  谢 名  清

3 2 2 2 5 | 3 2 3 3 | 0 5 5 3 2 | 1 0 1 1 | 6 6 6 6 5 | 6 - | 6 6 | 1 6 5 | 3 5 6 6 |
远,                          念 奴  婢, 姓  谢 名 清

1 5 6 | 0 5 3 | 2 5 3 2 | 1 6 1 | 3 5 3 2 | 0 1 6 | 1 5 6 | 2 1 6 1 |
远。   我 兄  公  著屈 死 在  含  冤,  只因 淮阴

2 2 | 6 0 1 2 | 1 6 1 | 3 2 2 2 5 | 3 2 3 3 | 0 5 5 3 2 | 1 0 1 1 | 0 6 5 | 6 0 |
侯 韩      信,

1 6 | 3 5 1 5 | 6 5 6 6 | 0 1 6 | 1 0 0 6 6 | 1 0 6 5 | 1 2 1 6 |
只因 淮阴侯韩 信,   伊来 唆  呵（唆  呵、 唆呀、唆呀、

1 0 6 1 | 5 6 1 | 6 5 3 3 | 1 5 6 | 2 3 | 2 5 3 2 | 1 6 1 |
唆、 唆）教 陈豨  谋  反,   密书 来  往

3 3 2 | 0 1 6 | 1 5 6 0 | 1 1 6 | 6 6 1 | 6 6 | 2 6 |
终 为  后 患。  兄公 著, 劝不听, 命归 黄

0 1 2 | 1 0 6 1 | 3 2 0 5 5 | 3 2 3 3 | 0 5 5 3 2 | 1 2 1 1 | 0 6 6 6 5 | 6 0 |
泉。

1 1 6 | 6 6 1 | 6 6 0 3 3 | 1 5 6 | 6 6 | 6 1 | 1 1 5 1 |
兄公 著, 劝不听, 命送 黄 泉。 伏望 娘娘 乞示 圣
```

290

$\overline{1 \ 5 \ \underline{6}}$ | $0 \ \underline{5 \ 5}$ | $\overline{2 \ 5 \ \underline{3 \ 2}}$ | $1 \ \underline{6 \ 1}$ | $\overline{3 \ 5 \ \underline{3 \ 2}}$ | $0 \ 1 \ \underline{6}$ | $\overline{1 \ 0 \ \underline{5 \ 5}}$ |

断， 杀 人 偿 命， 奴 婢 甘 心 无 怨， 杀 人

$\overline{2 \ 5 \ \underline{3 \ 2}}$ | $1 \ 0 \ \underline{6 \ 1}$ | $\overline{3 \ 5 \ \underline{3 \ 2}}$ | $0 \ 1 \ \underline{6}$ | $\underline{5}$ ($\underline{3 \ 5}$ | $\underline{5 \ 6 \ 7 \ 5}$ | $\underline{6}$ $-$) |

偿 命， 奴 婢 甘 心 无 怨。

66.军 师 言

《取东西川》黄忠、严颜唱

1=♭A 2/4

【秋夜】（鼓介一二开）

($\underline{5 \ 5}$ | $\underline{3 \ 3 \ 3 \ 1}$ | 2) $2 \ 2$ | $\overline{3 \ 3 \ 2 \ 2}$ | $3 \ 2$ | $\overline{1 \ 3 \ 0 \ 1 \ 1}$ | $2 \ \underline{6}$ | $\overline{7} \ \underline{6}$ | $0 \ 3$ |

（黄唱）军 师 言 啊 军 师 言， 令 人 都 心 中 恼。 敢

$\overline{3 \ 2}$ | $0 \ \underline{5}$ | $\underline{6} \ 0$ | $5 \ \underline{7}$ | $\overline{7} \ \underline{6}$ | 0 ($\underline{5 \ 5}$ | $\underline{3 \ 3 \ 3 \ 1}$ | 2 $-$) |

破 曹 军 没 寸 草，

1 | $1 \ 2$ | $2 \ 0$ | $\overline{\underline{6} \ 1 \ 1 \ 2}$ | $2 \ 0$ | $\overline{\underline{6} \ 2 \ 1 \ \underline{6}}$ | $3 \ -$ | 2 ($\underline{5 \ 5}$ | $\underline{3 \ 3 \ 3 \ 1}$ |

忠 虽 不 才， 黄 忠 虽 不 才， 未 肯（于）认 老，

2) $\underline{6}$ | $3 \ 2$ | $0 \ \underline{7}$ | $5 \ 0$ | $\underline{5 \ 5}$ | $\underline{6} \ 0$ | $\overline{1 \ 2 \ 0 \ 1 \ 1}$ | $2 \ 0$ |

抡 刀 斩 将 如 拆 梢， 生 擒 张 郃，

$\overline{2 \ 2 \ 1 \ \underline{6}}$ | $3 \ -$ | 2 ($\underline{5 \ 5}$ | $\underline{3 \ 3 \ 3 \ 1}$ | 2) $\underline{6} \ 1$ | $\overline{2 \ 2 \ 6 \ 1}$ | $3 \ -$ | $2 \ 0$ |

狗 党（于）尽 剿。 （严唱）黄 汉 升 呀 黄 汉 升，

$\overline{1 \ 3 \ 0 \ 1 \ 1}$ | $2 \ \underline{6}$ | $2 \ 0$ | $\overline{7 \ 7}$ | $\overline{7 \ 7}$ | $5 \ \underline{6}$ | $\underline{6}$ ($\underline{5 \ 5}$ | $\underline{3 \ 3 \ 3 \ 1}$ |

年 纪 已 六 十 九， 我 只 七 十 在 脚 兜。

2) 3 | $\overline{3 \ 2}$ | $0 \ \underline{7}$ | $\overline{7} \ 0$ | $\overline{5 \ 7 \ 5 \ 5}$ | $\underline{6}$ ($\underline{5 \ 5}$ | $\underline{3 \ 3 \ 3 \ 1}$ | 2) $\underline{6}$ |

武 艺 气 力 未 肯 落 人 后。 严

3 2 | 0 7 | 6 0 | 5 7 | 6 (5 5 | 3 3 3 1 | 2 0) | 6 6 0 1 1 |

颜　　拼死　愿报　效，　　　　　　　　莫笑老

2 0 | 6 6 0 6 6 | 2 0 | 6 6 6 1 1 | 2 0 | 6 6 6 | 5 3 | 2 − ‖

将，　无　计　较。　若有差　失，　愿斩二　头。

注：该曲曲牌在"泉州传统戏曲丛书"第十二卷第207—208页称为【夜夜月】。

67.说着昏君

《光武中兴》马武唱

1=♭A 2/4

【柳梢青】（鼓介一二）

(5 5 | 3 3 3 1 | 2 −) | 5 − | 3 − | 2 (5 5 | 3 3 3 1 | 2) 5 |

　　　　　　　　说　　着，　　　　　　　　说

3 2 | 2 1 | 1 0 | 6 2 6 1 | 2 (5 5 | 3 3 3 1 | 2 −) | 2 2 0 3 | 2 0 5 |

着　昏君　一腹气都　喷，　　　　　　不共伊拼，我

2 2 0 3 | 2 0 2 2 | 1 2 1 6 | 2 (5 5 | 3 3 3 1 | 2) 6 | 3 2 | 2 6 | 1 0 |

不共伊拼，生死都未准。　　　那恨　命乖

6 2 1 6 | 2 (5 5 | 3 3 3 1 | 2 −) | 7 7 7 7 | 7 6 6 6 5 | 6 0 | 6 2 6 1 | 2 (5 5

运行却未顺，　　　　且掠我只苦气来吞，何必心闷。

3 3 3 1 | 2) 6 | 3 2 3 | 2 6 | 1 6 | 2 6 | 2 6 | 2 2 6 6 | 6 2 6 |

那望　皇天　可怜我，助我困龙一阵雷电

【尾声】

0 5 5 3 1 | 2 6 2 | 2 2 6 6 | 6 2 6 | 0 5 5 3 1 | 2 1 | 3 1 | 1 3 |

风　云，助我困龙一阵雷电风　云。一腹　郁

292

1 0 | 1 3 | 2 1 | 0 2̂2̂ | 1̂2̂1̂6̲ | 1 0 | 3 3 | 3 1 | 0 6̲6̲ |

气　　俩　得　化，　　说着昏　　君　　激杀　我，　　恨峇

6̲ 2 | 6̲ 1 | 2 2 | 2 6̲6̲ | 6̲ 2 | 6̲ 1 | 2 2 | 2 0 ‖

掠来　万　刀　碎碎　割，恨峇　掠来　万　刀　碎碎　割。

68. 心 急 如 火

《临潼斗宝》伍通唱

1=♭A　2/4

【抱肚】（鼓介一二开）

(5̲5̲ | 3̲3̲3̲1̲ | 2 -) | 2 3 | 0 2 | 3 0 | 1 - | 3 1̲ | 0 (2̂2̂ |

　　　　　　　　　心　急，　心　急　　如　　火，

5 3 | 3̲3̲3̲3̲ | 3̲3̲3̲3̲ | 2 6̲1̲ | 2̲1̲6̲1̲ | 5̲ 0) | 6̲1̲0̲3̲3̲ | 6̲3̲5̲ |

　　　　　　　　　　　　　　　　　　　　　心　急　如　火，

3 6 | 3 5 | 3̲3̲0̲6̲6̲ | 3 5 | 1 1 | 3 1 | 0 2̂2̂ |

恨我　一身，　那恨　我　一　身　也峇　生　翼

5 3 | 3̲3̲3̲3̲ | 3̲3̲3̲3̲ | 2̲.1̲6̲1̲ | 2̲.1̲6̲1̲ | 5 (5̲5̲ | 3̲3̲3̲1̲ | 2 -) |

飞。

1 1 | 0 2̂2̂ | 5 3 | 3̲3̲3̲3̲ | 3̲3̲3̲3̲ | 2̲.1̲6̲1̲ | 2̲.1̲6̲1̲ | 5 1 1 |

二老　　爷，　　　　　　　　　　　　　　　　嗳呀!

5̲5̲0̲6̲6̲ | 1̲6̲1̲ | 0 1̲6̲ | 5̲5̲ | 6̲1̲ | 1 5̲5̲ | 1̲1̲5̲6̲ |

二老　　爷，　你今　料定，今料　定　有只　不测　灾

6̲5̲ | 0 1̲ | 6̲6̲6̲6̲ | 6̲6̲6̲6̲ | 5 0̲6̲6̲ | 4̲5̲0̲6̲6̲ | 5̲5̲3̲1̲ | 2 (5̲5̲ |

祸。

293

6̇ 5 | 0 11 | 6̇6̇6̇6̇ | 6̇6̇6̇6̇ | 5 0 6̇6̇ | 4 5 0 6̇6̇ | 55 3 1 | 2̇ 0 | 1 2 | 11 0 22 |

退，　　　　　　　　　　　　　　　　　　　一　脚　行进

1 2 | 1 31 | 33 0 11 | 33 | 33 1 | 33 0 11 | 33 | 3 11 | 3 2 0 11 |

一　脚　退，走返 樊城　　去 报　说，走返 樊城　　去 报　说。唠唠 哩唓，唠

2 6̇ | 0 31 | 2 11 | 3 2 0 11 | 2 6̇ | 0 31 | 2（6̇1 | 1 2 3 1 | 2 0）‖

哩唠，　　哩唠 唓唠唠 哩唓，唠 哩唠，　哩唠，唓。

注：该曲曲牌在"泉州传统戏曲丛书"第十一卷第90页称为【玉交枝】。

69. 惊 胆 破
《岳侯征金》金兀术唱

1＝♭A　²⁄₄

【夜夜月】（鼓介一二开）

（55 | 33 3 1 | 2）23 | 2 2 3 | 3 2 | 2 7̇ | 5̇ 0 | 5 7 | ⁷̣6̇（55

惊胆 破，惊胆 破，　一　战　不 小 可，

33 3 1 | 2）2 | 3 2 3 | 2 5̇ | 7̇ 0 | 6 6 | 6（55 | 33 3 1 | 2）6 |

高 宠　神 力　堪 称 大，　　　自

3 2 3 | 2 7̇ | 7̇ 0 | 7 7 | 6（55 | 33 3 1 | 2 0）| 1 2 2 | 6̇ 0 |

愧　我 国 井 底 蛙。　　　中原 将 帅

7̇ 5̇ 0 6̇ | 6̇ 0 | 1 2 2 | 6̇ 55 | 3 1 1 2 | 2 0 33 | 2 3 2 | 5̇ 0 |

实是 堪 夸，　中原 将 帅　实是 堪 夸。　唠唓唠 哩，

2 2 2 3 1 | 2 0 | 6̇1 1 6̇ | 2 0 | 2 2 2 3 1 | 2（6̇1 | 1 2 3 1 | 2 −）‖

唠唠 哩唠唓，　唠唓 唠 哩，　唠唠 哩唠唓。

295

70. 稽首

《目连救母》傅罗卜唱

1=♭A 2/4

【三稽首】（鼓介总开）

```
6 6 6 1 | 2 2 1 ∨ | 6 5 3 6 | 5 5 6 | 5 5 6 | 5 0 | 2 5 | 3. 2 1 6 |
稽首呀,    稽首呀,    皈依    佛。                        佛 在 给 孤
```

```
2 - | 2 5 3 1 | 2 3 2 1 | 6 2 7 6 | 5 6 5 ∨ | 6 6 6 1 | 2 2 1 | 6 5 3 6 |
园,    孤园利说 法,     说法利人 天,     南无啊,    真如呀,    佛良
```

```
5 5 6 | 5 5 6 | 5 0 | 6 6 6 1 | 2 2 1 ∨ | 6 5 3 6 | 5 5 6 | 5 5 6 | 5 0 ∨ |
耶。              稽首呀,    稽首呀,    皈依    法。
```

```
2 5 | 3. 2 1 6 | 2 - | 2 5 3 1 | 2 3 2 1 | 6 2 7 6 | 5 6 5 ∨ | 6 6 6 1 | 2 2 1 |
法宝利 龙 宫,     龙宫开宝 藏,     金轮乘 三 圣,    南无啊,    海藏呀,
```

```
6 5 3 6 | 5 5 6 | 5 5 6 | 5 - | 6 6 6 1 | 2 2 1 ∨ | 6. 5 3 6 | 5 5 6 | 5 5 6 | 5 - |
达摩 耶。              稽首呀,    稽首呀  皈依 僧。
```

```
2 5 | 3 2 1 6 | 2 - | 2 5 3 1 | 2 3 2 1 | 6 2 7 6 | 5 6 5 | 6 6 6 1 |
僧心 如水 清,     水清如月 现,     勤祷福田 僧,     南无呀,
```

```
2 2 1 ∨ | 6 5 3 6 | 5 5 6 | 5 5 6 | 5 - | 6 6 6 1 | 2 2 1 ∨ | 6 5 3 6 |
福田呀,    僧迦 耶。              稽首呀,    稽首呀,    皈依
```

```
5 5 6 | 5 5 6 | 5 - | 2 5 | 3. 2 1 6 | 2 - | 3 2 1 3 | 2 3 2 1 |
佛。              佛法僧三 宝,     众生量福 田,
```

6 2 7 6 | 5 6 5 | 2 0 | 3 6 6 3 | 5 0 | 6 6 6 1 | 2 2 1ˇ | 3 6 6 3 |
惹 人 皈 正 者， 底 佛 法 广 无 边， 南 无 啊 皈 依 佛， 佛 法 僧 三

5 5 6 | 5 5 6 | 5 0 7 6 | 7 2 7 6 | 5 6 5 | 6 7 6 | 7 2 7 6 | 5 6 5 | 7 7 6 5 |
宝。 南 无 云 带 集 摩 诃 萨， 摩 诃 摩 诃

6 7 6 | 2 6 | 7 2 7 6 | 5 6 5 | 6 7 6 | 7 2 7 6 | 5 6 5 | 2 7 6 | 5 - ‖
萨，南 无 海 会 云 带 集 摩 诃 萨， 摩 诃 摩 诃 萨。

71.二 十 年 来（二）

《目连救母》良女唱

1=♭A　2/4

【抱盛叠】（鼓介总开）

2 5 | 2 5 0 2 2 | 5 3 5 3 2 | 3 - | 1 1 | 1 6 | 6 1 2 3 | 1 6 1 0 |
二 十 年 来 守 孤 单， 花 开 花 谢 在 此 间。

1 1 | 2 1 | 6 1 6 5 6 | 5 3 5 | 0 3 3 | 1 2 0 1 1 | 6 1 2 3 | 1 3 3 |
三 更 半 夜 永 无 佛， 请 我 郎 君 过 竹 竿，请 我

1 2 0 1 1 | 6 1 2 3 | 1 6 1 | ⅟₄(3 3 | 2 3 | 1 | 2 | 3 3 | 2 3 |
郎 君 过 竹 竿。

1 | 2 | 1 | 2 | 1 | 1 | 1 1 | 6 1 | 5 | 6 | 5 | 6 | 1 1 | 1 |

6 1 | 3 | 2 | 1 | 3 | 2 | 1 2 | 3 3 | 2 3 | 1 2 | 7 | 6 | 5 | 5)‖

注：该曲曲牌在“泉州传统戏曲丛书”第十卷第241页称为【抛盛】。

297

72. 五 色 旗

《火烧赤壁》诸葛亮唱

1=♭A 2/4 转廿

【笑和尚】（鼓介一二开）

```
(5 5 | 3 3 3 1 | 2 - ) | 2/4 3 3 | 3 2 | 1 2 2 2 3 | 3 2 | 0 (5 5 | 3 3 3 1 |
                                     五 色 旗，  五  色  旗，

2 ) 2 | 3 2 | 0 1 | 1 6 | 2 6 | 2 (5 5 | 3 3 3 1 | 2 ) 3 |
森  森，    森  森 坛 上 起，                       管

3 2 | 0 1 | 1 6 | 3 3 | 2 (5 5 | 3 3 3 1 | 2 0 ) | 3 2 |
取  东  风 出 巽 离。                            成

0 3 | 5 0 | 5 5 | 3 3 | 2 (5 5 | 3 3 3 1 | 2 - ) | 2 6 |
周  郎  赤 壁 火 攻 智，                          丧 尽

1 6 | 2 0 | 3 3 | 3 2 | 3 - | 2 (5 5 | 3 3 3 1 | 2 0 ) |
奸 雄  气。 两 国 开 皇 基，

廿 1 1 1 1 6 0 1 2 6 6 0 1 1 1 6 1 2 6 5 3 2 - ‖
三 分 天 下，  诸 葛 力 致；  三 分 天 下， 诸 葛 力 致。
```

注：该曲曲牌在"泉州传统戏曲丛书"第十二卷第45页称为【笑和尚】。

73. 惊得我魄散魂飞

《目连救母》傅罗卜、雷有声、张纯佑唱

1=♭A 2/4 转廿

【芍药】（鼓介一二开）

```
0 (5 5 | 3 3 3 1 | 2 - ) : | 1 2 | 2 0 2 6 | 2 6 | 0 1 6 | 6 0 6 1 |
                       (傅唱)惊 得 我 魄 散 魂

3 2 2 2 5 | 3 0 2 2 | 3 2 3 3 | 0 5 5 3 2 | 1 2 1 1 | 0 6 6 6 5 | 6 0 | 6 1 1 0 |
飞，                                                        惊 得 我
```

298

1 3 6 5 | 6 5 6 | 0 1 3 | 1 3 2 | 0 1 6 | 1 5 6 | 2 2 | 6 2 |
魄散(于)魂飞，　　　谁疑盗贼来相寻？卜劫财物

6 1 | 6 0 1 2 | 1 6 1 | 3 2 2 2 5 | 3 2 3 3 | 0 5 5 3 2 | 1 0 1 1 | 6 6 6 6 5 | 6 0 |
无分　　　　毫，

1 1 | 5 1 0 6 6 | 3·5 6 | 1 5 6 | 3 3 2 1 1 | 1 3 2 | 0 1 6 |
卜劫财物无分毫，只案上那是神佛香

1 5 6 | 3 6 | 3 1 0 1 1 | 1 5 6 | 0 3 2 | 1 1 3 | 1 3 |
火。若卜害人性命，我是奉佛人也无

3 2 3 2 | 1 3 2 | 0 1 6 | 1 5 6 | 6 2 | 2 2 2 | 1 2 |
乜罪，我今也无乜罪。事势急，母你阴魂

1 2 | 6 0 1 2 | 1 6 1 | 3 2 2 2 5 | 3 2 3 3 | 0 5 5 3 2 | 1 2 1 1 | 0 6 6 6 5 | 6 0 |
相随　　　　缀；

3 1 | 1 1 1 | 6 1 | 6·5 3 | 6 5 6 | 0 5 5 | 2 2 |
事势急，母你阴魂相随缀。我佛如有

2 5 3 2 | 1 3 1 | 1 3 2 | 0 1 6 | 1 0 (6 1 | 5 6 7 5 | 6 -) |
灵有圣，做紧掠贼打退。

【尾声】
ㄗ 2 | 1 2 2 2 | 2 - | 6 6 7 7 5 6 |
(雷、张唱) 障般人可泼皮，　千声叫门万声

6 - - 2 | 1 6 2 | 0 2 6 5 | 5 3 2 - - ‖
推，　打开柴门，　性命结果。

注：该曲曲牌在"泉州传统戏曲丛书"第十卷第203页称为【红芍药】。

74. 锣 鼓 声 势 猛

《三出祁山》张郃唱

1=♭A 2/4 转廿

【太平歌】（鼓介一二开）

(0 <u>5 5</u> | <u>3 3 3 1</u> | 2 0) | 6 - | 5. <u>3</u> 2 (<u>5 5</u> | <u>3 3 3 1</u> |
　　　　　　　　　　　　　　　　　　　锣　　鼓，

2) 6̣ | 3 2 | 0 6̣ | 2 0 | 3 5 | 5. <u>3</u> | 2 (<u>5 5</u> |
锣　　鼓，　　锣　鼓　声　势　猛，

<u>3 3 3 1</u> | 2) 6̣ | 3 2 | 0 6̣ | 2 0 | 1 6 | 3 - | 2 (<u>5 5</u> |
队　　伍，　　队　伍　须　齐　整。

<u>3 3 3 1</u> | 2) 2 | 3 2 | 0 2 | 2 0 | 3 1 | 2 (<u>5 5</u> |
金　戈　　铁　马　　向　前　征，

<u>3 3 3 1</u> | 2) 2 | 3 2 | 0 2 | 2 0 | 3 1 | 2 (<u>5 5</u> |
飞　骑　　走　卒　　听　号　令，

<u>3 3 3 1</u> | 2) 3 | 3 2 | 0 1 | 1 6̣ | 3 2 | 3 - | 2 (<u>5 5</u> |
奋　力　　争　先　　取　街　亭。

<u>3 3 3 1</u> | 2 -) | 廿 2 2 2 | 2 2 0 6̣ | 2 2 2 0 ┆
　　　　　　管　教　一　战　活　捉　孔　明，

2 2 2 | 2 2 0 6̣ | 2 6̣ - | 5 5 3 2 | 2 - ‖
管　教　一　战　活　捉　　孔　明。

注：该曲曲牌在"泉州传统戏曲丛书"第十二卷第363页称为【北太平歌】。

300

75. 夫妻百年

《入吴进赘》刘备、诸葛亮唱

1=♭A 廿

【美人慢】（鼓介慢头开）

廿 6 6 - 1 3 2 7.65 5 7 6 5 3 - 3 6 5.3 2 3 7 6 -
（刘唱）夫 妻 百 年 愿（于）相 随，

2 6 2 1 - 6 1 6.5 3 6 5 - 3 5 3.2 1 2 3 0 1 2 5 3 -
不意 中途 两 分 开。

6 6 2 1 - 1 3 2 7.65 5 6 0 7 6.5 3 5 7 6 -
（诸唱）亮 劝 主 公 你 休 泪 垂，

6 2 1 - 5 1 0 1 1 1 1 5 6.5 3 6 5 - 2 5 3 2 6 1 -
生死 常理，且掠你只愁眉 解 开。

1. 3 2. 7 6. 1 1. 6 5 - 5. 1 6 - 5. 3 2 5 3 1 2 -
唠 哩 哖 哩唠 唠 哩 哖。

76. 统领三军

元帅点将唱

1=♭A 廿

【得胜慢】（鼓介慢头开）

廿 2 5 3 - 2 1 2 3 - 6 6 2
统 领 三 军 直 来 取

2 7.65 6 - 3 6 - #4 3 2 #4 3 - （接一字通尾）
讨 卜 顺。

301

77. 手 足 至 情

《吕后斩韩》刘盈唱

1=♭A ㄐ

【赚慢】

ㄐ 2 2 6̇ 1 - 1 3 2 7̇.6̣5 7̇ 6̇ - 1 6̇.5̣3 5̇ 1 6 - |
手 足 至 情 心 甚 切，

2 2 1 - 6̇ 5̇ 1 6̇.5̣3 6̇ 5̇ - 3 5̇ 3 2 1 3 2 3 - |
母 子 相 会 何 难？

6̇ 2 6̇ 1 - 1 3 2 7̇.6̣5 - 1 6̇ 5̇ 3 5̇ 6̇ - 6̇ 2 1 - |
虑 恐 术 中 生 隐 祸， 一 场

1 5̇ 1 6̇.5̣3 6̇ 5̇ - 2 5̇ 3 2 6̇ 6̇ 2 6̇ 1 - （6̇ 6̇ 5̇ 6̇ 7̇ 5̇ 6̇）‖
苦 痛 重（于） 如 山。

78. 碧 油 潭 中

《包拯断案》金鲤唱

1=♭A ㄐ

【大山慢】

ㄐ 3 3 2 - 5 3 2 1 - 5̇ 1 6̇ 5̇ 3 6̇ 5̇ - 2 5̇ 3 2 1 2 |
碧 油 潭 中 大 金

2 7̇ 6̇ - 5 3 2 - 5 3 2 1 - 5̇ 1 6̇.5̣3 6̇ 5̇ - 2 5̇ 3 2 |
鲤， 广 大 神 通 实

1 1 2 7̇ 6̇ - ）0（ 3 3 2 - 5 3 2 1 - |
无 比， （白：深渊藏身冷清清。）思 到

5̇ 1 6̇ 5̇ 3 6̇ 5̇ - 2 5̇ 3 2 1 2 2 2 7̇ 6̇ - ‖
人 间 觅 知 音。

302

三、人物介绍

李伯芬

男，汉族，1926年1月生于泉州晋江。晋江布袋木偶戏国家级非物质文化遗产项目代表性传承人。自幼接受祖传的晋江布袋木偶艺术的熏陶，耳濡目染，口传心授。11岁即跟随父亲李荣宗（南派布袋木偶第三代传承人）正式学艺，登台演艺。1953年成为晋江潘径布袋戏剧团主要成员；1978年晋江掌中木偶剧团成立，李伯芬出任副团长；1981年任中国木偶皮影艺术学会常务理事；1992年10月起，享受国务院特殊津贴；后任福建省艺术学校泉州木偶班教师。为晋江市掌中木偶剧团一级演员。

作为南派布袋戏的第四代传人，李伯芬从小勤学苦练、刻苦钻研，唱、念、做、打等基本功十分扎实，生、旦、净、丑无不精通，能娴熟自如地表演各种行当、各种角色。有高超的语言驾驭能力，继承了李家班创造的28衡。分为各档及八音定调的要求，能传神地表现出三教九流等不同人物富于个性的声调，与他操纵的布袋木偶形象相映成趣。熟记数十个传统剧目，含生旦戏、审场戏、武打戏、折子戏、拳打戏、连台本戏六大类。在舞台表演方面，根据观众的审美需求，变小舞台为大舞台，增大表演区，加大木偶形象，改演员坐式演出为站式演出，并设计出了一些新唱腔，以适应人物感情表达的需要。

李伯芬曾多次代表木偶艺术界赴荷兰、罗马尼亚、新加坡、朝鲜等国家表演。1960年9月，赴罗马尼亚首都布加勒斯特出席第二届国际木偶、傀儡戏剧节，荣获表演一等奖；1995年11月，赴荷兰阿尔黑姆出席国际木偶节；1996年6月，应新加坡国家艺术剧院邀请，赴新加坡讲学，传授布袋戏艺术。

根据《国家级非物质文化遗产项目代表性传承人登记表》资料撰稿

图书在版编目（CIP）数据

木偶戏：晋江布袋/王州，陈天葆主编；陈天葆，王州编著. —福州：福建教育出版社，2024.4
（福建省非物质文化遗产（音乐卷）丛书/王州主编）
ISBN 978-7-5334-9813-9

Ⅰ.①木… Ⅱ.①王… ②陈… Ⅲ.①布袋木偶—介绍—晋江市 Ⅳ.①J827

中国国家版本馆 CIP 数据核字（2023）第 242744 号

Fujiansheng Feiwuzhi Wenhua Yichan（Yinyue Juan）Congshu
福建省非物质文化遗产（音乐卷）丛书
丛书主编 王 州
Muou Xi Jinjiang Budai
木偶戏（晋江布袋）
主编 王 州 陈天葆
编著 陈天葆 王 州

出版发行	福建教育出版社	
	（福州市梦山路 27 号 邮编：350025 网址：www.fep.com.cn	
	编辑部电话：0591-83786905	
	发行部电话：0591-83721876 87115073 010-62024258）	
出 版 人	江金辉	
印 刷	福建东南彩色印刷有限公司	
	（福州市金山工业区 邮编：350002）	
开 本	787 毫米×1092 毫米 1/16	
印 张	20.25	
字 数	523 千字	
插 页	2	
版 次	2024 年 4 月第 1 版 2024 年 4 月第 1 次印刷	
书 号	ISBN 978-7-5334-9813-9	
定 价	63.00 元	

如发现本书印装质量问题，请向本社出版科（电话：0591-83726019）调换。